象生
中国古代艺术田野研究志

李立新 著

北京大学出版社
PEKING UNIVERSITY PRESS

"庙以藏主,以四时祭,寝有衣冠几杖象生之具,以荐新物。"

——《后汉书·祭祀志下》

目 录

5 序

物史在田野

003 论中国古代四轮车及相关问题
023 鹿车考述
039 移动与收放
　　——中国纸伞的结构设计研究
055 轮音为商杵音角
　　——景德镇地区水碓实测行记
065 蚕月祭典
　　——湖州含山蚕花节考察记行
077 重构造物的模仿理论：紫砂器形的来源
089 从"人脸"到"兽面"
　　——解开六朝瓦当的变脸之谜
099 一种被忽视的工艺史资源转换方式
　　——非延续性工艺的再生产研究

象生与原道

109 论象生
119 玩物自信：中国民间玩具"玩"的特质
133 一个民间艺术群体的历史传承
141 设计寻踪：服务民生
149 日用作为设计的"原道"
　　——兼谈"小道致远论"
157 一千二百年来中国木版画的全面梳理
　　——张道一先生新著《中国木版画通鉴》读后
163 孕育紫砂器的土壤
　　——评《紫砂的意蕴：宜兴紫砂工艺研究》

艺术的张力

- 171 **中国设计学源流辩**
- 179 **我的设计史观**
- 197 **世纪的丰碑**
 ——《中国当代设计全集》序
- 213 **设计史研究的方法论转向**
 ——去田野中寻找生活的设计历史
- 233 **中国艺术学 85 年历程**
- 247 **张道一：艺术学之子**
- 259 **庞薰琹百年祭**
- 263 **中国工艺美术研究的价值取向与理论视阈**
 ——近年来工艺美术研究热点问题透视
- 275 **价值论：设计研究的新视角**
- 283 **论苏州美专**
- 291 **百年"南艺"影响中国艺术历史进程的十个事件**

序

曾以"象生"为例作过几次演讲，引起了不少人的兴趣和疑问。何谓"象生"？简单地讲，是几近乱真的口技和模仿逼真的手工艺品。晋人《啸赋》有拟笳箫等乐器之响，肖马嘶雁唳之鸣，"因形创声，随事造曲"，钱锺书认为类后世所谓相声口技。我们听相声，其中模仿羽毛飞走之声音，惟妙惟肖，这是古代百戏之一的传承。在手工艺品中，有以某种材料模仿自然花果等物达逼真的程度，自古至今，均有表现，《梦粱录》《元史》《陶雅》有此记载。古人将这些乱真绝活称"象生"，"象"来源于自然，"生"是活灵活现的呈现。

但在艺术研究中，对"象生"这种艺术形式是否定的。民间乐曲《百鸟朝凤》有公鸡啼晓、母鸡下蛋之声，被认为俗不可耐。对刻模印制的仿生花果，也嗤之以鼻，不加理会。殊不知，"象生"的本质是学习大自然。"象生"构成了中国古代模仿自然之艺术发生的核心环节，虽为模仿，却是艺术的滥觞。

我以"象生"为例，不是说艺术的逼真是如何的好，而是借助于"象生"引申出我们在工艺设计上思考的一个问题：我们学习西方已有一百多年的历史了，这个学徒期很长，还将继续学下去。我们也提倡学习自己的传统，认识自己，十分必要。那么，借助"象生"，我们是否还可以尝试另一条道路，即"向大自然学习"！这或是一条重要的设计发展路径。

以《象生》命名本书，还基于另一个重要的价值。中国主流的传统艺术是象征的艺术，这是大传统；而"象生"这类民间艺术是小传统，从未上升为艺术的主流，却长期扎根于民间，融进人们的日常生活之中，构成人类文化的基础景观。中国艺术的基因，不在那些主流的大传统中，而是在这类小传统中，我们对它的整理挖掘才刚刚开始。

张道一先生特别鼓励我这样做，他构建中国艺术学并反对与西方"接轨"，提出要深入民间，考察大众的喜闻乐见，有些什么东西最受欢迎，以及民间艺人和工匠的经验。本书是我近些年学习的小结，同时也收入几篇对现代设计的考察，意在梳理古工艺，心驰新设计。自觉浅陋，乞求赐教。在此真诚感谢北京大学出版社张黎明总编及张丽娉女士的热心支持，感谢速泰熙先生为本书所做的精心设计。

<div style="text-align:right">2017 年暮春于南京</div>

野田在史物

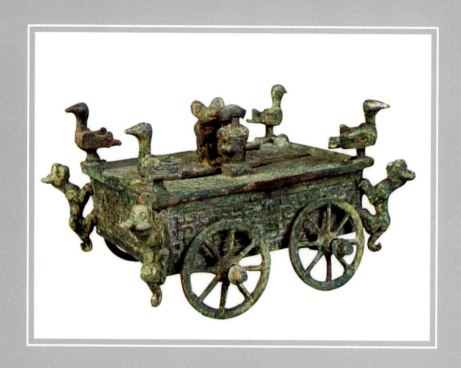

论中国古代四轮车及相关问题

一 引言

　　四轮车在中国古代是一类重要的运输工具，因其平稳实用，自宫廷到民间一直沿用了很长时间。但在一般人的印象里，中国古代的陆地交通工具是双轮车和独轮车，专家们也都围绕双轮车作专门探讨，较少提及四轮车。西方学者认为在中国未见古代四轮车出土，因而断定中国没有四轮车，甚至一些中国学者也持这种观点。[1]因此，长期以来，几乎无人涉及中国古代四轮车这一重要课题。笔者近年在研究中国传统器具设计时，注意到在交通运输工具中不仅有四轮车的存在，而且查阅到较早的相关文献资料和图像资料，为此，对四轮车发生了兴趣。特别是在去年冬天，在一次田野考察中真正触摸到了四轮车实物，并得知这是三四十年前华东地区常见的田间运输工具，这一兴趣再度被激活。

　　本文汇集的中国四轮车材料，无论是考古出土、文献资料，还是田野考察都不够全面系统，所作议论也谈不上深入，只是试就中国四轮车这一课题进行初步探讨，文中有些推断可能片言孤证，尚难定论。希望引起有关专家关注，重新思考原有认识，推进中国古代交通运输工具的全面研究。

二　出土及图像遗存发现的四轮车

笔者搜罗有限，四轮车虽在出土发现中材料不多，遗存下来的绘画形象资料也极为罕见，但就目前所见已有近二十辆，按时代排序列举如下：

（一）商周时期

内蒙古高原乌兰察布草原岩脉上的四轮车画。（图一）岩画学者盖茂林是这样描述的："在达尔罕茂明安联合旗百灵庙东北的山崖上，有一四轮马车，……前后各有两轮，单辕，前轮之前辕两侧各套一马，背向辕条，辕条末端有一横木（衡）似是胸式驾车法驾车。"[2] 离乌兰察布草原不远的蒙古人民共和国乌布苏诺尔省阿尔泰山脉科布多苏木，也曾发现刻有一辆四轮四套马车，在巴彦洪戈尔省阿尔泰山山坡上，也有多处四轮马车岩画，结构与形式几乎与乌兰察布四轮车相同，应属同一系统。这些北方游牧民族的车辆设计，是与中原地区存在某种渊源关系，还是接受了西亚的影响，尚须进一步证明。但这一例子不容忽视，乌兰察布岩画的年代共分五个时期，四轮车属于第二期，即青铜时代，有可能刻于商代（约公元前12—公元前11世纪）。[3]

图一　内蒙古乌兰察布草原岩脉上的四轮车画

（二）春秋战国时期

主要是青铜器和青铜刻纹图像。

1. 甘肃礼县圆顶山秦墓出土的青铜四轮车（图二），现藏礼县博物馆。该器通高8.8厘米，舆体长11.1厘米，宽7.5厘米，高3厘米，四轮，可转动，转径4厘米，轮辐8条，舆体呈长方盒形，有盖，盖面由对开的两扇小盖组成。一侧盖上饰有蹲坐熊形纽，另一侧盖上为跪坐人形纽（头残），人熊同向，人形双臂前屈，作驾车状。盒上沿部四角为四个站立的小鸟，可转动，将四鸟面向盖中时，盖即被锁住，反之，即可打开。舆体

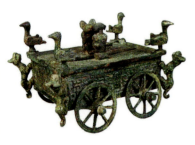

图二　甘肃礼县圆顶山秦墓出土春秋中期青铜四轮车

四角扉棱各饰一行虎，虎首昂仰，大耳巨嘴，通体饰细密蟠螭纹。构造设计灵巧、新颖。该明器是仿贵族丧礼中运送灵柩之车，为使行进平稳，选用四轮，由死者亲属、臣僚、挚友等执绋牵挽而行。不用牛马驾驭，故无须设辕、衡等车件，舆置灵柩，故须有盖，盖上舆厢饰有人、熊、虎等饰纹，以示庄重。该四轮车有晋器风格，与山西闻喜县晋墓出土西周晚期六轮"刖人守囿铜挽车"（图三）在铸造工艺、造型形式、设计方法上极为相似，显然有承袭关系。该墓从墓葬区域考虑，是秦国早期国人墓地，[4] 时代为春秋早中期。

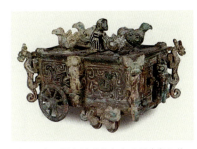

图三　山西闻喜县晋墓出土西周晚期六轮"刖人守囿铜挽车"

2. 河南辉县琉璃阁春秋墓出土刻纹铜奁上的四轮车（图四）[5]。舟形舆，四轮，单辕，与衡连接方法同内蒙古乌兰察布岩画四轮车相似。车正停歇，人、马离去，因车辕过长，故有木脚支撑。据最近研究，该墓为春秋晚期卫国大墓（公元前550年左右）[6]。四轮车应属当时卫国贵族出行的交通工具。

图四　河南辉县琉璃阁春秋墓出土刻纹铜奁上的四轮车

3. 山东长岛王沟东周墓出土刻纹铜鉴上的四轮车。共二辆[7]：

（1）龙首鱼尾形舆四轮车（图五）。刻纹铜鉴残片（M2：1-2），位于铜第三纹带，内容为狩猎。车单辕，驾三马，龙首鱼尾形车舆，四轮。驭手操五缰执一鞭立于车上，射手右手持弓左手捉矢站立其身后，车鱼尾部竖一羽葆。车前二人持棒、筚击兽，车后一人挑袋，二人抬鹿。（2）残首鱼尾形舆四轮车。刻纹铜鉴残片（M2：1-5）。与前一图为同一铜鉴，同属第三纹带，残缺处应为龙首，鱼尾与四轮清晰可见。车上一人一矢，车下部有一中矢兽，车后一大虎作扑咬状。该墓跨越春秋晚期至战国晚期。

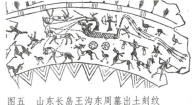

图五　山东长岛王沟东周墓出土刻纹铜鉴上的四轮车

4. 江苏淮阴高庄战国墓出土刻纹铜器上的四轮车。有三辆[8]：

（1）龙舟形舆四轮车（图六）。刻纹铜器残片（1：0155），独辀，龙舟形舆，四轮，双服马。分三岔接

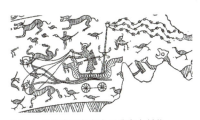

图六　江苏淮阴高庄战国墓出土刻纹铜器上的龙舟形舆四轮车

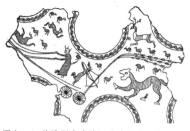

图七 江苏淮阴高庄战国墓出土刻纹铜器上的平板形四轮车

衡,驭手身背矢箙,腰佩剑,双手执辔立于车上,车后部竖一羽葆。车前有步卒四人开道,车后一人持盾握剑正与虎格斗。(2)平板形四轮车(图七)。铜算形器刻纹(1:114-4),独辀,平板无舆体,车后部竖羽葆。平板下四轮,双服马,驭手佩剑立于车上,车上一射手正回身拉弓射虎。(3)单辕接衡四轮车。铜算形器刻纹(1:114-2),驭手下半身及舆体与轮均缺,双服马,单辕接衡。从残存图形纹样看,缺损车轮应为四轮。从驭手执缰绳之左右手间有一前伸的曲钩形看,该车应有舆体但形状不得而知。高庄墓还出土有青铜车舆饰件軨、軑、軾、輢、较五种,共18件,能互相吻合,与木质构件结合组装成车,其型制、尺度与《考工记》所述相去不远。[9]似可和刻纹四轮车相互印证,说明刻纹四轮车绝非幻想神话之物,而是在战国时期实用流行的一种车辆,其历史真实性不言而喻。

(三)汉代

汉代发现的四轮车均为殡葬用车,称为"輀车"。

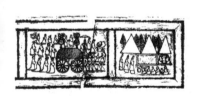

图八 山东微山县东汉画像石四轮輀车

1. 山东微山县东汉画像石四轮輀车(图八)[10]。微山岛沟南村画像石第3石为石椁构件中的侧壁板,石板长252厘米,高81厘米,厚13厘米,分左、中、右三画格,中格为"丧礼图",刻有四轮大车一辆,车轮高,轮辐均为12条,车篷大,无辕。车前上部设舆,立有华盖,华盖下站立两人。车棚前后各竖一柱,上有建鼓、璧形物和羽葆等物。车前有十人分两排用绳索牵拉向右行进,下层一排六人,双手握粗绳肩行向前,该粗绳一直通向车的后轴,中间四人中,走在前面的一位手举旗幡回首顾盼,后三人双手作拉绳状前行。车后十二人排列三行随车缓行。车前一侧有一人披发朝车跪地而拜。从画面情节看,该四轮大车应是丧车,汉时称"輀车"。四轮车画像石的年代当在东汉早期(公元25—100年)。

2. 青铜輀车,共有四件:(1)四川古墓出土东汉虎

形螣蛇四轮车（图九）[11]，中国国家博物馆藏。全车长53厘米，宽18.1厘米，高21厘米，由车棚底板、左右底板架和轮轴组成。车棚底板上面，有22只合范铸成的片状铜虎围合成一个围屏，围屏前后两侧各有两条铜蛇昂项伸出，蛇头偏平，张口。车棚底板下面，四周悬挂29个小铜铃。左右底板架上部与车棚底板焊接相连，下部的前后两端各有一个方形轴孔以装接轮轴。轴距为27.5厘米，轴棍长11.5厘米，其中间为方形，约0.5厘米厚，两端为圆形，直径约0.4厘米，上安车轮，直径7.5厘米，厚约0.2厘米，轮辐4根为扇面形。轴头的外端焊接一圆形铜片以起车軎作用，防止轮子脱逸。车棚底板下，在铜铃内侧前后对称焊有铜环，用于系绳引车。该车形制奇特，装饰华丽，与春秋秦墓青铜四轮车相似，均属殡葬用丧车，但制作方法十分不同，秦墓四轮车应是范制浇制而成，该车当属锤打制成，其年代约在东汉早期。（2）上海博物馆藏东汉虎形螣蛇四轮车（图十）[12]，与四川古墓出土东汉虎形螣蛇四轮车几乎相同，所不同的是尺寸略有差异，全车长50.5厘米，宽15.3厘米，高22.4厘米，用28只片状铜虎围合，四周悬挂36个小铜铃和鱼，长边每二鱼隔一铃，短边各有四鱼。四轮尚能转动，轮辐9根，轮内圈饰连珠纹。年代应为东汉。（3）《怀古堂》录东汉虎形螣蛇四轮车（图十一）[12]，是《怀古堂》2001年秋季目录收入的一件与上述二例相同的四轮车。全车长48.2厘米，宽13.7厘米，高22.9厘米，有24只铜虎、26个小铜铃和鱼悬挂一周。一铃一鱼、二鱼、三鱼相隔。轮辐11根，轮外圈饰连珠纹。年代与前二例相同。（4）四川盐源出土东汉笮人蛙形螣蛇四轮车（图十二）[11]，四川凉山彝族自治州博物馆藏。全车长48厘米，宽17厘米，高17厘米，四轮已失。与前三例十分相似，只是铜虎处为32只铜青蛙，前后各一条铜蛇口中衔鱼。疑车轮为木质或已脱落。四川盐源汉代称定笮，笮人是西南夷的一支，可见笮人已受汉文化的影响。其年代也在东汉早期。

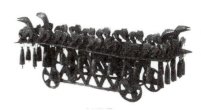

图九　四川古墓出土东汉虎形螣蛇四轮车

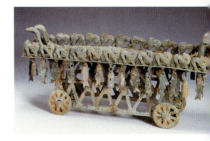

图十　上海博物馆藏东汉虎形螣蛇四轮车

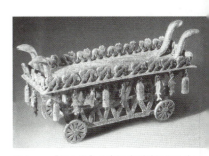

图十一　《怀古堂》录东汉虎形螣蛇四轮车

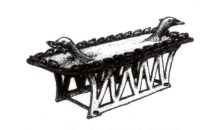

图十二　四川盐源出土东汉笮人蛙形螣蛇四轮车

图十三　敦煌莫高窟第285窟西魏四轮狮车

图十四　敦煌莫高窟第285窟西魏四轮凤车

图十五　莫高窟第148窟唐代《弥勒经变》四轮宝幢车

图十六　榆林窟第25窟唐代《弥勒经变》四轮宝幢车

图十七　莫高窟第156窟唐代四轮篮车

（四）魏晋时期

敦煌莫高窟第285窟四轮车图像，共二幅。一幅是四轮狮车（图十三）[13]，车无辕，无车舆，平板前翘似舟形，上饰铆钉样小圆点，四轮，轮辐20根。车前有三头狮子牵引，车上二人，驭手持盾，作战斗状，力士双手托举日轮。日轮中，日天交胫坐于日轮车内，驾车二马分头向左右相背而驶。另一幅为四轮凤车（图十四）[13]，车无辐条（实板），驭手左手持人面盾，右手持铁杖。力士双手托举月轮。画面表现佛界诸天形象，日轮车应是神车，而四轮车简朴牢固的形象"为原佛经所不载"[14]，实际上取自现实生活。有人认为，"魏晋南北朝时期这种车的形象在中原和敦煌流行"。[14] 该窟建于西魏大统四年至大统五年（538—539）。

（五）唐代

1. 敦煌壁画四轮宝幢车图像二幅。（1）莫高窟第148窟南壁《弥勒经变》四轮宝幢车（图十五）[13]，宝幢设于有围栏的车舆中，为亭式建构，安置于四轮上可推拉行进，轮辐12根，清晰显明，该窟建成于唐大历初年（766—776）。（2）榆林窟第25窟北壁《弥勒经变》四轮宝幢车（图十六）[13]，宝幢为中国式两层楼阁，各有围栏，底置四轮，可行进，似活动宫殿，车上下多人正在拆卸中。该图略晚于上图。佛经经文称："七宝台，举高千丈，千头千轮，广六十丈。"壁画所绘这种"七宝台"的底部并非"千轮"，而是严格按照现实生活中车的原理和构造绘制成四轮。[15]

2. 莫高窟第156窟四轮篮车图像（图十七）[13]，在前室顶部《报父母恩重经变》中，一辆四轮小儿车，有四面围遮的车舆，舆前上部设有可折叠的伞盖，舆后设扶手，一女子双手推车缓缓前行，车载熟睡婴儿。这是中国佛典《报父母恩重经变》中描述的育婴篮车[15]，该车轮无辐，为实心轮，结构简洁，似应和实际生活中的育婴四轮车完全一样。该窟建于865年。

（六）明代

《天工开物》刊刻四轮合挂大车图像（图十八）[16]，车无辕，轮高大，轮辐绘 16 根，车舆厢体式，无盖。前有骡马 8 匹，用长索系马项，再套入衡内引入箱中。二人居箱中，驭手站立，手执长鞭，身后一人端坐箱中踹绳操纵。原图刊自崇祯十年（1637），该图为清代重刻。

图十八　《天工开物》刊刻明代四轮大车

三　历史文献中四轮车的记述

（一）輲车

輲车，轮无辐条的四轮车。《礼记·杂记上》："大夫以布为輤而行，至于家而说輤，载于輲车。"郑玄注："輲，读为'辁'……《说文解字》曰：'有辐曰轮，无辐曰辁。'"孙希旦集解引戴震曰："輲车，四轮迫地而行，其轮无辐。然郑以为即辁，亦非也。輲者，车之名，辁者，轮之名。"《礼记》所记輲车，应是大夫死后用的丧车。戴震认为輲车是四轮车，而且輲车的车轮无辐，为实木轮。

（二）轒辒

轒辒，四轮兵车。相关文献记载有：

1.《孙子·谋攻》："修橹轒辒，具器械，三月而后成，距闉，又三月而后已。"曹操曰："轒辒者，轒床也，轒床其下四轮，从中推之至城下也。"杜牧曰："轒辒，四轮车，排大木为之，上蒙以生牛皮，下可容十人，往来运土填堑，木石所不能伤，今谓之木驴也。"张预曰："轒辒，四轮车，其下可覆数十人，运土以实隍者。"以上注释虽不相同，但都注明是四轮车，是战争中集侦察、进攻、防御、运输为一体的大型多功能兵车。

2.《汉书》《魏书》《元史》都有輴辒的记载。《汉书·扬雄传》："于是圣武勃怒,爰整其旅,乃命骠、輴辒,破穹庐,……"应劭曰："輴辒,匈奴车也。"值得注意的是,应劭直接称輴辒为匈奴车。这似乎暗示輴辒车是与北方民族有关的车辆设计。

（三）辒辌车

辒辌车,四轮卧车。辒辌车的史料记载很多,择年代早且有详解者列举如下:

1.《史记·李斯列传》："李斯以为上在外崩,无真太子,故秘之。置始皇居辒辌车中,百官奏事上食如故,宦者辄从辒辌车中可诸奏事。"文颖曰："辒辌车如今丧车也。"孟康曰："如衣车,有窗牖,闭之则温,开之则凉,故名之'辒辌车'也。"如淳曰："辒辌车,其形广大,有羽饰也。"

2.《汉书·霍光金日磾传》："光薨,……载光尸柩以辒辌车",师古曰："辒辌本安车也,可以卧息。后因载丧,饰以柳翣,故遂为丧车耳。辒者密闭,辌者旁开窗牖,各别一乘,随事为名,后人既专以载丧,又去其一,总为藩饰,而合二名呼之耳。"

3.《宋书》："汉制,大行载辒辌车,四轮,其饰如金根,加施组连壁,交络,四角金龙首衔璧,垂五采,折羽流苏,前后云气画帷裳,……自汉霍光、晋安平、齐王、贾充、王导、谢安、宋江夏王葬以殊礼者,皆大辂黄屋,载辒辌车。"

4.《南齐书·舆服》："辒辌车,四轮,饰如金根,施组衔璧,垂五采,折羽葆流苏,前后云气错画帷裳,以素为池而黼。"

在上述材料中,我们应当注意的是,辒辌车原本不是丧车,而是可以"卧息"的"安车",而且是两种不同的车,辒车是"密闭"的车,乘之温暖;辌车是开有窗牖的车,乘之凉爽。后合二为一,称"辒辌车"。自秦始皇外崩载以辒辌车,后则"专以载丧",再饰有羽饰之类,成为帝王及王公贵族的专用丧车。孟康和师古对辒辌车的演变均作了详细释解,二人所述相同,可信。从中透露出先秦与汉代存在着一种可卧息的生活用四轮大车。

（四）輼车

輼车,四轮丧车。相关文献记载有:

1.《释名·释丧制》:"舆棺之车曰辒。辒,耳也,悬于左右前后铜鱼摇绞之属耳耳然也。其盖曰柳,柳,聚也,众饰所聚,亦其形偻也。亦曰鳖甲,似鳖甲亦然也。"

2.《说文》:"辒,丧车也。"

3.《汉书·王莽传》:"莽乃造华盖九重,高八丈一尺,金瑵羽葆,载以祕机四轮车,……百官窃言:'此似辒车,非仙物也'。"

4.《宋书》:"桓玄篡立,殿上施绛绫帐,镂黄金为颜,四角金龙,衔五色羽葆流苏,群下窃相谓曰:'颇类辒车'。此服妖也。"

5.《新唐书》:"辒出,到辒车,执绋者解属于辒车,设帷障于辒后,遂升柩,……辒车以次行。"

6.《宋史》:"六品以上七尺,皆书某官封姓之柩。诸辒车甲车,无幰……"

7.《明史》:"引者,引车之绋也;披者,以纁为之,系于辒车四柱,在旁执之,以备倾覆者也。"

在上述材料中,都未表明辒车四轮,尽管模糊不清,但有三点可以肯定:(1)辒车与王莽所造四轮车相似,至少轮相同;若辒车是二轮,则百官不会以二轮与四轮登仙车比附。(2)辒车是丧车,上饰各种繁复饰件,随车行而发声响。(3)车舆形偻或鳖甲形车棚。因此,可以说辒车应是四轮车。对照汉代明器青铜四轮车,上饰虎蛇蛙鱼及悬挂之铜铃,可以断定为辒车。而画像石所见四轮车,有鳖甲形车棚,可以想见内装棺柩,与文献描述辒车之形相吻合,也能推断为辒车。辒车无疑是四轮丧车,级别与辒辌车相比略低,为一般大臣、贵族、商贾之丧用专车。

(五)四轮车

与四轮车相关的文献记载有:

1.《汉书·王莽传》:"或言黄帝时建华盖以登仙,莽乃造华盖九重,高八丈一尺,金瑵羽葆,载以祕机四轮车,驾六马,力士三百人黄衣帻,车上人击鼓,挽者皆呼:'登仙'。"

2.《后汉书·孝献帝记》:"天子葬,太仆驾四轮辀为宾车,大练为屋幦。"

3.《南齐书·魏虏》:"前施金香炉,琉璃四轮车,元会日,六七十人牵上殿。"

4.《明史·车船》:"景泰元年,定襄伯郭登请仿古制为偏箱车,

辕长丈三尺，阔九尺，高七尺五寸，箱作薄皮，置铳。出则左右相连，前后相接，四轮车一，列五色旗，视敌指挥。"

5.《洛阳伽蓝记·永明寺》："乘四轮马为车，斯调国出火浣布，以树皮为之。"

6.《通典·边防典》："弗敌沙在蓝氏城东，……国人乘四轮车，或四牛、六牛、八牛挽之，在车大小而已。"

7.《天工开物》："凡四轮大车量可载五十石，骡马多者或十二挂或十挂，少亦八挂。"

以上文献所载虽同为四轮车，但王莽造四轮车作升仙用——"四轮辆"是宾车；而"琉璃四轮车"由几十人牵引，不会是小型玩具，而是与现实中所见相同的大型车辆；《明史》所载属四轮战车；《洛阳伽蓝记》和《通典》所述是西域诸国所造四轮车；《天工开物》所记是生产用四轮大车。各有各的用途和形式。

（六）柳车、广柳车、广辙车

这类车是一种通用大车，相关文献见《史记》等书。

《史记·季布栾布列传》："季布许之。乃髡钳季布，衣褐衣，置广柳车中。"服虔曰："东郡谓广辙车为'柳'。"邓展曰："皆棺饰也。载以丧车，欲人不知也。"李奇曰："大牛车也。车上覆为柳。"瓒曰："茂陵书中有广柳车，每县数百乘，是今运转大车是也。"索隐案："服虔、臣瓒所据，云东郡谓广辙车为广柳车，及茂陵书称每县广柳车数百乘，则凡大车任载运者，通名广柳车，然则柳为车通名。"

可见，柳车、广柳车、广辙车为同一种车，还作为运转大车，当是通用的大牛车，但未述及四轮。从描述现象看，有两点不必怀疑：1.车上有饰（覆为柳）；2.作丧车用。那么，什么是"柳"？《汉书·季布传》与《史记》所载略同，注引晋灼曰："周礼说：'衣翣柳'，柳，聚也，众释所聚也。此为载以丧车，欲人不知也。"可见《礼记·杂记》："诸侯行而死于馆，……其輤而裧"，郑注："輤，载柩将殡之车饰也。……将葬，载柩之车饰曰柳。裧，谓鳖甲边缘。"孔疏："云葬载柩之车饰曰柳者，证此经中非将葬车也。云裧谓鳖甲边缘者，复说輤象鳖甲，覆于棺上，中央隆高，四面渐下，裧象边缘垂于輤之四边，与輤连体，则亦赤也。若葬车之饰，则上用荒，不用輤也。"再见《礼记·丧服大记》郑注："荒，蒙也，在旁曰帷，在上曰荒，皆所以衣柳也，土布帷布荒者，白布也，君大夫加文章焉。"孔疏："帷，

柳车边障也,以白布为之。"又曰:"荒,蒙也,谓柳车上覆,谓鳖甲也。"

从上述所引文献看,"柳"是丧车之饰,"柳"的形状是中间隆起四周偏低,外貌呈鳖甲状,外面所蒙材料是一种白布制成的"荒"。如此看来,柳车作丧车用应与辒车相似,作为运载灵柩的大型车辆,极有可能是四轮车,应是由生活、生产中的大牛车改装而来。与辒车不同的是,牵引时柳车用牛,辒车则用人拽之。

(七)太平车非四轮车

太平车的出名要比上述诸名晚,始见于宋代。现代有人以太平车命名四轮车,但从文献记录和图像对照看,太平车主要是指载重量大的双轮大车。其有关记载是:

1.《宋史·沈括传》:"括曰:'车战之利,见于历世。然古人所谓兵车者,轻车也,五御折旋,利于捷速。今之民间辎车重大,日不能行三十里,故世谓之太平车,但可施于无事之日尔'。"

2.《图画见闻志》:"支选,不知何许人也,仁宗朝为图画院祗侯。工画太平车及江州车,又画酒肆边绕缚楼子,有分疏界画之功,兼工杂画。"

3.《邵氏闻见后录》:"今之民间辎重车,重大椎朴。以牛挽之,日不能行三十里,少蒙雨雪,则跬步不进,故俗谓之太平。"

4.《东京梦华录》:"东京般载车。大者曰太平。上有箱无盖,箱如构栏而平,板壁前出两木,长二三尺许。驾车人在中间,两手扶捉鞭绥,驾之。前列骡或驴二十余,前后作两行,或牛五七头拽之,车两轮与箱齐,后有两斜木脚拖……"

从沈括所说太平车是"日不能行三十里"的辎重大车,孟元老所言太平车需"骡或驴二十余""或牛五七头拽之"看,极似四轮车。郭若虚说支选工画太平车,但支选的画遗存极少,我们无法对照确认是否是四轮。值得注意的是,孟元老有"车两轮与箱齐,后有两斜木脚拖"句,这分明是指双轮车而言,因为双轮车在停歇时,需用木脚支撑,否则会前后倾倒,而四轮车因四轮能保持平稳则无须木脚支撑。在《溪山行旅图》中有车后带两斜木脚拖的双轮大车,在《闸口盘车图》中绘有五辆,在《清明上河图》中绘有七辆这样的有厢双轮车。对照图形,从造型结构看,均与孟元老所述相似。

因此,宋代的太平车指的应是这类双轮厢车。这是一种生活中常

见的、极为普遍的载重运输车,并一直沿用下来,在文学作品中屡有提及。如元曲《元宵忆旧》:"新愁装满太平车,旧恨常堆几万叠。"《西厢记》第一折:"端的是太平车约有十余载。"《水浒传》第六十一回说卢俊义雇了十辆"太平车子",《喻世明言》第十一卷说仁宗皇帝在宫中"梦一金甲神人,坐驾太平车一辆"。想必都是这种类型。

"太平"对于中国人而言,是理想的方舟。诸如"太平年""太平事""太平庄""太平桥""太平灯"等种种称谓,体现出先民在艰难岁月中对太平盛世的渴望。而太平车之名,除了精神因素外,还有气候以及结构平稳等因素的考虑。今人因四轮车的特性而赋予"太平"两字,但起码在清末之前未有将二者联系起来的记录。是否如此,还待深入研究。

四 田野考察所见四轮车实录

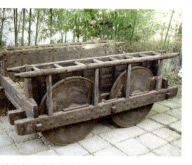

图十九 安徽淮南现代农用四轮大车

在苏、鲁、皖、豫交界地区,至今存有一种四轮大车,但未见专题介绍和研究,其造型不得而知。2005年12月4日,笔者专程赴徐州察看。行前得知,徐州汉画像馆在多年前自安徽淮南征集到一辆四轮车。于是,抵达徐州后,直奔汉画馆。见四轮车置于院内小竹林前的草地上,全车完整无缺损,厚重,体量大,有六七成新(图十九)。以下为当时所作的部分记录:

(一)轮与辐

车两侧各有两轮,轮高几乎与车箱齐,轮直径为80厘米,无辐条,形似铁饼。轮心厚鼓,轮边薄平,厚处有10厘米,薄处为4.5厘米。全轮由三块整木拼合,用铁件加固而成。牙部即轮边与地面接触处用1厘米厚、4.5厘米宽的弓形铁条分五段围镶。四轮高大、坚固、厚实、稳重。无辐之轮,是较早的轮子形式,汉时仍有。

按《说文》，"有辐曰轮，无辐曰辁"，该轮应为"辁"。戴震所言，"辁者，轮之名"，就是指这种实心轮。

（二）车轴

一侧两轮有栏式箱体相罩，轮心处有两根长 221 厘米、宽 14 厘米、厚 7 厘米的大木料相夹。轮心内外两侧各附有直径 35 厘米（内侧）和 32 厘米（外侧）、厚 3 厘米的木质圆形附件，车轴为铁质，直径 3.8 厘米，贯通轮中心向两边伸出，安插在两侧大木料的铁质内凹处。行进中需常在凹处抹油以便润滑运转。

（三）车箱

车有箱无盖，箱外体高 61.5 厘米，宽 136 厘米，箱内体高 45 厘米，宽 82.5 厘米。车箱左右两侧各有一栏式箱体罩轮，外有四根下方上圆的木条相连，上有二根两头略尖的长圆木相接，再用八节短木条接合。内是拼合木板，箱底离地 40 厘米，也用木板拼合，行进平稳。车箱前后无挡板，载物时可前后、左右伸出，上不封顶，适宜装载超长、超大、超重之物，但也可依需要加插挡板以便装载散状物。

（四）车体

全车长 221 厘米，高 94.5 厘米，宽 136 厘米。车无辕，平头，不分前后，方便进退。全车用榫卯结构楔合，再用铁件加固，凡木料露头处均封铁件。轮两侧四根大料及箱内侧等处还附有大铆钉，看似十分稳固、敦实。

（五）材质

全车以木、铁材料制造而成，木质以槐树木和枣木等硬质木料为主，耐震、耐磨、耐碰撞，再刷涂桐油，防淋雨耐沤腐。铁质构件亦多，有弓形条铁、铁轴、接合凹形铁、转角加固铁件、长条形铁、大铁铆钉、封头铁等。

时值隆冬，测好数据手指已冻僵。友人静汝学闻信前来，在烤火聊天时，汝学告知，他儿时在铜山老家常乘坐叔伯们驾赶的这种四轮

大车，印象深刻。现在家乡已不见此种车子，但在离此不远处一农家曾见过四轮车。于是，我们来到徐州南郊，在戴氏院内，又见二辆四轮大车。样式、尺寸、制法，与刚才所见完全相同，只是略旧些。因主人外出，该车出于何处不得而知。

汝学认真、热情，这时他用手机拨通铜山伯父家，问及车事。伯父告知，这种车叫"大车"，过去在当地各县乡村是主要的田间运输车辆，因车体重约六七百斤，故用牛来拉车，空车时一牛可拉，重载时需用三头牛才能行进。直到"文革"结束，队里实行了生产责任制，收入增多后大伙购买了拖拉机、机动小三轮车和大卡车，四轮大车渐成废物。因车上铁件多，可作废铁卖百来元，就这样被拆卸，完整保存者极少了。我们一起感叹，十分可惜。我急忙与汝学伯父约定，下次专程登门拜访，弄清刹车、转向、驾驭方式等相关问题。

近来一些新编县志将这种四轮大车称"太平车"。据山东《巨野县志》载："清末至民国期间，所用工具主要有畜拉木制四轮太平车、两轮辕车。"[17] 据统计，该县木制畜拉车在 1949 年有 25900 辆，至 1990 年还有 291 辆，[17] 其中两轮、四轮各占多少，不详。在巨野县所在的鲁西南一带，三四百户人家的村庄里，一般会有二三十辆四轮大车。乡村里将这种四轮车称作"牛车"或"轱辘头车"。

五　四轮车的几个相关问题

（一）起源

中国四轮车无论就文献记载还是考古发掘看，它的出现可上溯到商周时期，后逐渐发展成为中国重要的运输工具，一直延续至 20 世纪中叶。最早发现的四轮车图像位于内蒙古乌兰察布，它与蒙古人民共和国阿尔泰山地区的众多四轮车岩画大致同期，属同一系统。而同一时期的中原一带未有四轮车的发现。与西亚乌尔王朝发现的四轮战车图形（公元前 3000 年）相比，至少晚了 1500 年。但我们不能肯定岩画四轮车就是后来中国四轮车的前身，因为在春秋时期，秦国大墓所见的青铜四轮车又与岩画四轮车相去甚远，较少外来特点。而与西周末期中原晋国所造精细繁复的青铜六轮车十分相近，两者似乎是一脉相承的。之后，战国与汉代所出四轮车图像，形式多样，类型也逐渐齐

全。如果说，中国四轮车在早期受到了西亚、中亚及匈奴四轮车的影响，那么到了这一阶段，已改造成为符合实际需要、符合中国礼仪规范的运输工具，成为中国交通运输工具的重要组成部分。

（二）地域

中国四轮车出土发现地点很广，时代较早的，有北方草原地带以及与草原相邻的甘肃地区。此外，四轮车不仅在中国北方地区流行，在长江流域的江苏北部、江西、四川一带也有发现。因此，中国四轮车东可及山东海上岛屿、江苏苏北地区，西可及甘肃黄土高原、四川笮人夷族地区，北可及内蒙古阿尔泰山脉草原，南可及于江西地区。其间，如何交流传播、地形文化不同而随之发生的变化等都是值得重视的。

（三）式样

中国四轮车的式样主要在轮与箱体的变化上，轮有"辐"与"辁"之分，考古图像所见以有"辐"四轮车为主，而近代四轮木车之轮则以无辐的实心轮为多见。有辐之轮与《考工记》所述的制作方法一致，无辐之辁则不见制作方法记述。箱体变化较多，可分六类：1. 无箱体的平板四轮车；2. 龙舟形舆四轮车；3. 棚式遮蔽形四轮车；4. 有箱无盖式四轮车；5. 宝幢式四轮车；6. 方形有盖开合式四轮车等。样式多变表明制作技术的成熟和功能的适应。唐宋之后，有箱无盖式四轮车可能逐渐成为通常的式样。

（四）种类

中国四轮车种类丰富，用途广泛。考古及历史文献记载有九种类型和十多种用途：1. 兵车，如輴辒为战争用兵车；2. 丧车，輤车、輀车、广柳车、广辙车、辒辌车等用于丧葬；3. 安车，即生活用车，如辒辌车曾是可"卧息"之出行车；4. 升仙车，王莽作此升仙用；5. 礼仪车，琉璃四轮车为仪式用车；6. 宗教车，四轮宝幢车为宗教用车；7. 狩猎车，刻纹铜器上的四轮车用于狩猎；8. 生产车，合挂大车是生产用车；9. 篮车，其为育婴车。

有的一车多用，田野考察所见四轮大车除用于田间运输外，也用

于战时物资运输（淮海战役支前）；还用于生活中的婚丧喜庆，如豫东一带办婚事时，普通人家在四轮车上用凉席弯曲搭成车篷，前后两面再用布帘遮挡，装饰成喜车迎送新娘；也有用于丧事，运载棺材至墓地。还用于访亲走友、搬家移物等。

（五）牵引

中国四轮车的牵引方式主要有两类：一类是人拽之；另一类是用牲畜牵拉。丧车、兵车、篮车、宗教用车大都以人拽或推为主。车无辕，人在车前分两排用绳索牵引向前缓行，力求平稳。人数视车型大小及等级而定，少则十人，多则六七十人，绳系于车上后轮轴，或肩行，或拉行。篮车因小，可一人推之。兵车则多人隐匿在后或于车底推之。其他车则多用畜力牵引，常见为三四头牛拉（图二十）[18]，也有用马、骡，多达十余匹，分两行牵之。在江南一带则用一匹牛拉（图二十一）[18]。畜力牵引采用的是"轭靰式系驾法"。

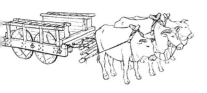

图二十　四轮车的牵引方式（山东安徽）

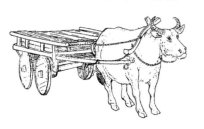

图二十一　四轮车的牵引方式（江南）

（六）转向

中国四轮车在几千年的发展演变中，未能发明自由转向装置，这是事实。因此，它不能替代自由灵活的二轮车，不能在复杂多变的地形中行驶，因其自身的重量和超载重量不能作长途运输，这在一定程度上也制约了四轮车在中国的普遍流行。但是，四轮车的转向问题并不像我们想象的这么困难，从考古所见图像看，无论在草原、海岛，还是狩猎、出行，其均能体现出驾驭的灵活，并无太多的呆笨之感。

从田野考察所见，四轮车在转向时只能拐大弯，有时驭手要在车下用硬木棒撬其后尾，助其转向。当需要相反方向行进时，则无须车辆调转，只要卸下牛马，调头牵引即可。若路途短、路平坦，较少遇桥或坡，刹车时只需控制牲畜，则车可停歇，一般少有惯性，有时也需驭手使棍插地扳动，助其停止。

六　结语

综上所述，中国的四轮车起源并不晚，分布地域几乎为整个中国，样式造型丰富多彩，用途也十分广泛，并一直延续至20世纪中叶。如此重要的运输工具必然会在漫长的历史进程中留下踪迹，以各种形式反映出来。以上汇集的岩画、青铜器、青铜纹饰、汉画像石、敦煌壁画、木板插图以及实物形象，为我们提供了珍贵的四轮车资料及运输史、设计史研究史料。就上述材料，试对中国古代四轮车作一历史演进的释解。

中国四轮车始于商周时期的北方地区，之后，随时代变化而呈逐渐增多扩展之势。到春秋战国时期，制造技术的发展和实用的需要，促使其产生出兵车、丧车、安车、狩猎车、出行车等丰富种类，地域也扩至东部沿海、长江下游地区，这是四轮车的发展时期。至秦汉，统治阶级推崇礼乐，重视丧葬，一些生活用车在合礼制的情况下演变为辒辌车、輬车、广柳车等丧车，并制作精细、华丽、繁缛，还产生出升仙车等仪式用车，这是四轮车的成熟流行时期。魏晋战事纷乱，轒辒车有用武之地，而社会上层仍造辒辌车等用于丧事。唐代宗教用车与生活用车并重。宋代太平车虽从文献记述看并非四轮车，但辒辌车、輬车等丧葬用车被延续下来。宋之后，四轮车更加实用化，至明代，兵车、生产用四轮车进一步发展，因此，四轮车进入了持续发展期。清代四轮童车、玩具四轮车、仪式用四轮车图像亦有发现。[19]近代以来，在苏、鲁、皖、豫地区多见农用生产四轮车，但四轮车的整体发展已进入最后的消退期。随着西方动力的四轮拖拉机、卡车的进入，中国古代木质四轮车的发展已近尾声，至20世纪70年代，真正退出历史舞台。

总的来看，中国四轮车在春秋时期已具中国典型的造型特征，秦汉时进一步加强礼乐化，四轮车成为礼制的一部分。几千年来，中国四轮车以一种若隐若现的方式存在，因其用途特殊而带着神秘的色彩，因其平稳、负载量大、用途广而长期保留在古代先民的生产、生活之中，因其转向问题最终未能获得与双轮车相同的运输工具的主流地位。

[补记]

1. 关于四轮兵车"轒辒"的图像,《武经总要前集》卷十,二十页背面刊有轒辒车图形(图二十二),车四轮,车棚蒙皮革,车棚一头封闭,另一头敞开,可藏十余人,主要用于运兵、进攻和填壕,与杜牧、张预所言相同。而杜牧所谓木驴,在《武经总要前集》卷十中亦有发现,二十一页正面刊有木牛车(图二十三),背面刊有尖头木驴车(图二十四),木牛车造型与轒辒车相同,但材质从绘制手法看,非皮革,可能不作进攻用。而尖头木驴车的材质与轒辒车相同,应是皮革材料,车棚特别设计成三角状,是为了进攻时避矢石。轮为六轮,更加平稳可靠。在本文撰写过程中,曾在吴山主编的《中国工艺美术大辞典》"轒辒"条目中见过该"轒辒车"图形,但未能查到该图像的出处,为此专门访问吴山先生,也因时间相隔太长无法确认来源。今查得此图,特补上。

图二十二 《武经总要前集》刊"轒辒车"

图二十三 《武经总要前集》刊"木牛车"

图二十四 《武经总要前集》刊"尖头木驴车"

2. 近日获木板年画多幅,中有山东潍县杨家埠同顺德作坊所印《牛马平安图》(图二十五),该图主要内容描绘四轮大车一辆,有四头牲畜牵拉,车的结构与安徽淮南四轮大车(图十九)相同。可见此类生产大车流行地域较广,极为普遍。现补记。

2006年春节写于南京—苏州,5月改定于南京三汊河

(原载《中国美术研究》2006年第1期)

图二十五 山东潍县杨家埠年画《牛马平安图》中四轮大车

注 释:

[1] 龚缨晏:《车子的演进与传播——兼论中国古代马车的起源问题》,《浙江大学学报》2003年第3期,21—31页。
[2] 盖茂林:《蒙古高原青铜时代的车辆岩画》,《中国少数民族科技史研究》1987年第1期。
[3] [俄]诺甫戈罗多娃:《蒙古山中的古代车辆岩画》,《文物考古参考资料》1980年第2期。
[4] 冯诚、谭飞、张燕:《秦始皇第一祖陵大白于世——甘肃礼县被认定为秦人发祥地》,http://www.cnhan.com/big5/content/2002-09/03/content-201703.htm.
[5] 郭宝钧:《山彪镇与琉璃阁》,北京:科学出版社,

1959，65页。
[6] 宋玲平：《再议辉县琉璃阁春秋大墓的国别》，《故宫博物院院刊》2003年第4期。
[7] 烟台市文物管理委员会：《山东长岛王沟东周墓群》，《考古学报》1993年第1期，57—85页。
[8] 淮阴博物馆：《淮阴高庄战国墓》，《考古学报》1988年第2期，189—232页。
[9] 王厚宇、王卫清：《淮阴高庄战国墓的青铜舆饰及相关问题》，《故宫博物院院刊》2000年第6期，45—52页。
[10] 王恩礼、赖非：《山东微山县汉代画像石调查报告》，《考古》1989年第8期，699—709页。
[11] 信立祥：《汉代明器铜軿车考》，《中国历史文物》2003年第2期，11—19页。
[12] 马今洪：《馆藏青铜案形器的研究》，《上海博物馆集刊》2002年第9期，61—71页。
[13] 敦煌研究院：《敦煌壁画》（第二八五、一四八、一五六、二五窟），南京：江苏美术出版社，1998。
[14] 马德：《敦煌壁画交通工具史料述论》，《敦煌研究》1995年第1期，56页。
[15] 马德：《敦煌壁画中的多轮车与椅轿》，《敦煌研究》2001年第2期，1—3页。
[16] 〔明〕宋应星：《天工开物》，扬州：江苏广陵古籍刻印社，1997，284—285页。
[17] 山东省巨野县史志编纂委员会：《巨野县志》，济南：齐鲁书社，1996，218—219页。
[18] 《农业生产工具参考资料》，上海人民出版社，1965。
[19] 苏州工艺美术职业技术学院：《苏州桃花坞木刻年画》，南京：江苏美术出版社，2004，4页。

鹿车考述

"鹿车"一名,学界普遍解释为独轮车,似乎并不复杂。然而,一旦涉及它的来历、含义、起源等具体问题时,就难见定论了。"鹿车"作为车辆名称主要散见于《史记》《后汉书》《三国志》《晋书》《魏书》《搜神记》等汉魏六朝时期的古籍文献之中,进入隋唐,就很少使用该名称。两千年来,对鹿车之名的来历掺杂着一些想象和误解,对鹿车的功能、形式、作用未有认真梳理。笔者近来搜集中国古代器具史的资料,很想作一篇中国独轮车考,以为《中国器具史稿》的一部分,但又感到古代交通工具的问题很大,不是一篇论文所能讲尽的,不如分成几个问题来研究。遂不揣谫陋,先将这篇关于鹿车的考证整理成文,就正于方家。

一 传世文献中所见的三种鹿车

从文献记载看,鹿车可分为三类:一类是手推之车,一类是鹿驾之车,还有一类是佛教用语。其有关记载是:

(一)手推之车

一般认为是与"独轮车"有关的一种车辆[1],文献中提到这类手

推"鹿车",有 20 多处,去除重复同引者,有 18 例,下面择其要者排列如下:

1.《史记·卷九十九·列传三十九·刘敬叔孙通列传》:"刘敬者,齐人也。汉五年,戍陇西,过洛阳,高帝在焉,娄敬脱挽辂。"集解苏林曰:"一木横鹿车前,一人推之。"孟康曰:"辂音胡格反,挽音晚。"索隐挽者,牵也,音晚。辂者,鹿车前横木,二人前挽,一人后推之。

2.《后汉书·列传卷二六·伏侯宋蔡冯赵牟韦列传第十六·赵》:"更始败,熹为赤眉兵所围,迫急,乃逾屋亡走,与所友善韩仲伯等数十人,携小弱,越山阻,径出武关。仲伯以妇色美,虑有强暴者,而已受其害,欲弃之于道。熹责怒不听,因以泥涂仲伯妇面,载以鹿车,身自推之。"注《风俗通》曰:"俗说鹿车窄小,裁(案:载之误)容一鹿。"

3.《后汉书·列传卷二七·宣张二王杜郭吴承郑赵列传第十七·杜林》:"建武六年,弟成物故,嚣乃听林持丧东归。既遣而悔,追令刺客杨贤于陇坻遮杀之。贤见林身推鹿车,载致弟丧,乃叹曰:'当今之世,谁能行义?我虽小人,何忍杀义士!'因亡去。"(《东观汉记校注·卷十四》引同此,《太平御览》卷七七五注:"鹿车,一种小车。"《太平御览》卷七七五引《风俗通义》云:"鹿车窄小,裁(载)容一鹿也。或云乐车,乘牛马者,刬斩饮饲达曙,今乘此虽为劳极,然入传舍,偃卧无忧,故曰乐车。无牛马而能行者,独一人所致耳。")

4.《后汉书·列传卷八十四·列女传第七十四·鲍宣妻》:"勃海鲍宣妻者,桓氏之女也,字少君。宣尝就少君父学,父奇其清苦,故以女妻之,装送资贿甚盛。宣不悦,谓妻曰:'少君生富骄,习美饰,而吾实贫贱,不敢当礼。'妻曰:'大人以先生修德守约,故使贱妾侍执巾栉。既奉承君子,唯命是从。'宣笑曰:'能如是,是吾志也。'妻乃悉归侍御服饰,更着短布裳,与宣共挽鹿车归乡里。拜姑礼毕,提瓮出汲。修行妇道,乡邦称之。宣、哀帝时官至司隶校尉。子永,中兴初为鲁郡太守。永子昱从容问少君曰:'太夫人宁复识挽鹿车时不?'对曰:'先姑有言:存不忘亡,安不忘危。吾焉敢忘乎!'。"

5.《三国志·魏书卷十六·苏则》:"魏略曰:旧仪,侍中亲省起居,故俗谓之执虎子。始则同郡吉茂者,是时仕甫历县令,迁为冗散。茂见则,嘲之曰:'仕进不止执虎子。'则笑曰:'我诚不能效汝蹇蹇驱鹿车驰也。'"《通典》同引此。

6.《晋书·列传卷四十九·刘伶》:"刘伶字伯伦,沛国人也。身

长六尺，容貌甚陋。放情肆志，常以细宇宙齐万物为心。澹默少言，不妄交游，与阮籍、嵇康相遇，欣然神解，携手入林。初不以家产有无介意。常乘鹿车，携一壶酒，使人荷锸而随之，谓曰：'死便埋我。'其遗形骸如此。"

7.《搜神记·卷一》："汉，董永，千乘人。少偏孤，与父居，肆力田亩，鹿车载自随。父亡，无以葬，乃自卖为奴，以供丧事。主人知其贤，与钱一万，遣之。"

8.《列子·卷第一·天瑞篇》："孔子游于太山，见荣启期行乎郕之野，鹿裘带索，鼓琴而歌。（沈涛曰：鹿裘乃裘之麤者，非以鹿为裘也。鹿车乃车之麤者，非以鹿驾车也。）"[2]

案："共挽鹿车"，现喻夫妻同心，安贫乐道。而一个"挽"字，表明在推鹿车的同时，车前还有牵的人，"挽者，牵也"。前拉后推是鹿车的运行方式。在这里，我们不禁要问：手推之车为何称作"鹿车"？正文未见清楚的说明。只是在《东观汉记校注·卷十四》有注："鹿车，一种小车。"小到何等程度？《太平御览》卷七七五引汉应劭《风俗通义》："鹿车窄小，裁容一鹿也。""裁"字"载"之误。仅容放一头鹿，故名"鹿车"。这是"鹿车"名称来历的第一种解释。《太平御览》卷又说，鹿车"或云乐车"，以"无牛马而能行者，独一人所致"，乘此虽为劳极，然无刍斩饮饲之事，偃卧无忧为证，故名"乐车"。"乐""鹿"同音，故名"鹿车"。此为"鹿车"名称来历的第二种解释。在《列子·天瑞篇》中，沈涛注："鹿裘乃裘之麤者，非以鹿为裘也。鹿车乃车之麤者，非以鹿驾车也。"在这里，"麤"与精细相对，有粗糙、简陋之意。鹿裘应是粗糙之裘，鹿车则是简陋之车。这是"鹿车"名称来历的第三种解释。值得注意的是，鹿车是一轮还是两轮，所有相关文献均未提及。从历代学者的注释分析，鹿车只是一种窄小、粗陋、推拉的小车。但这并非鹿车的全部，在古代，还有一种鹿驾之车存在。

（二）鹿驾之车

"鹿车"并非手推车一种，当时应有鹿拉的车辆，《梁书》《北史》有此记载：

1.《梁书·列传卷五十四·诸夷、东夷、扶桑国》："扶桑国者，齐永元元年，其国有沙门慧深来至荆州，说云：'扶桑在大汉国东二万余里，地在中国之东，其土多扶桑木，故以为名……有牛角甚长，以

角载物，至胜二十斛. 车有马车、牛车、鹿车。国人养鹿，如中国畜牛'。"（《南史》《通典》同引此）

2. 《北史·齐本纪卷七·显祖文宣帝》："既征伐四克，威振戎夏，六七年后，以功业自矜，遂留情耽湎，肆行淫暴。或躬自鼓舞，歌讴不息，从旦通宵，以夜继昼。或袒露形体，涂傅粉黛，散发胡服，杂衣锦彩，拔刃张弓，游行市肆。勋戚之第，朝夕临幸。时乘鹿车、白象、骆驼、牛、驴，并不施鞍勒。或盛暑炎赫，日中暴身，隆冬酷寒，去衣驰走，从者不堪，帝居之自若。街坐巷宿，处处游行。"

3. 《北史·李崇子世哲神轨·谐子庶弟蔚》："每朝，赐羊车上殿。金曾使人奉启，若为合人，误奏云在阙下，诏命出羊车。若重思，知金不至，窃言：'羊车、鹿车何所迎？'帝闻，亦笑而不责。"

案：有关扶桑国有鹿车的记载，也在《南史》《通典》中引述："养鹿如牛"，用以驾车。这种名副其实、真正以鹿驾车的"鹿车"，在北齐文宣帝的深宫内亦有配备。但《北史》所记，颇多贬词。《后汉书》曰："郑弘为临淮太守，行春，有两白鹿随车，侠毂而行。弘怪问主簿黄国：鹿为吉凶。国拜贺曰：闻三公交车辀画作鹿，明府当为宰相。弘果为太尉。"鹿为吉祥之物，从侠毂而行到驾车而行，其意义自明。《艺文类聚》说："《抱朴子》曰：鹿寿千岁，满五百岁则色白……又曰：沈羲尝于道路逢白鹿车一乘，龙车一乘，从数十人骑。"鹿车、龙车并驾齐驱，深寓升仙之义。

（三）佛教用语

由具体实际的物品名称引申为宗教语言，鹿车是佛教三车之一。

《颜氏家训·卷第五·归心第十六》："王勃龙华寺碑：'四门幽辟，顾非相而迟回；三驾晨严，临有为而出顿。'案：三驾即三乘，见《法华经》：'羊车喻声闻乘，鹿车喻缘觉乘，牛车喻菩萨乘。'向楚先生曰：'案经譬喻品：'佛说火宅，喻赐诸子，三车而出。'火宅经云：'羊车、鹿车之，是以妙车等赐诸子'。是三驾即三车也。"

案：《法华经·譬喻品》："如彼诸子，为求鹿车，出于火宅。"羊车、鹿车、牛车三车是以大小之力所载多寡，喻三乘诸贤圣道之深浅。关于三车，历朝名贤多有论及，南朝谢灵运有《缘觉声闻合赞》："诱以涅槃，救尔生老。肇元三车，翻乘一道。"唐李白有《僧伽歌》："真僧法号号僧伽，有时与我论三车。"杜甫《酬高使君相赠》诗："双树容听法，三车肯载书。"明唐顺之有《山行即事》诗："相期白社里，共听

演三车。"清钱谦益有《仙坛唱和诗》:"《妙华》已悟三车法,台教今为继别宗。"

上述鹿车三种,二种作为运载车辆在生活中使用,一种为宗教用语,和实际车辆没有直接关系。在二种运载车辆中,真正以鹿驾车的"鹿车"在现实生活中亦少见,只在宫廷与个别地区存在。而作为运载工具的手推小车,早在汉代文献中已有涉及,降及魏晋则有大量记述,于是,有关鹿车的原始记载,大体上以手推小车为主,鹿驾车与佛教用语次之。

二 与文献记载相互印证的汉代鹿车图像

在这里要印证的鹿车图像,主要是指东汉时期与陵墓有关的画像砖石上的相关图像,将其中某些图像与文献记载"鹿车"相互对照。近世学者如刘仙洲等先生对此有过研究,近来亦多有介绍[3]。兹于此基础,在图像引证上更为全面详列,在比较分析上讨论得更深入些。

(一)画像石上的鹿车图像

画像石上有关鹿车的图像有两种:手推小车和鹿驾之车。相关图像材料较多,笔者搜罗有限,目前所见手推小车有三幅图像:

1. 山东嘉祥武梁祠后壁图像《董永孝亲》。

该图像与晋干宝《搜神记》所记董永的情节一致,画面左侧站立、手持农具者为董永,旁有文一行:"董永千乘人也",画面中坐于车上、手拄鸠杖的老人为董永之父,旁书"永父"两字。周边有树、象、猴、柴,正表明在田间野外,而永父乘坐车辆正是文献所记的"鹿车",画面表现的就是董永"肆力田亩,鹿车载自随"的场境。通过图文对照,画面小车应为鹿车,由此判断永父所坐之鹿车为独轮车,也是确切无疑的(图一)。

图一 山东嘉祥武梁祠后壁图像《董永孝亲》

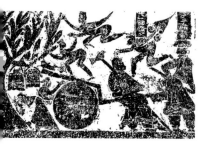

图二　山东泰安画像石《孝子赵荀》

图三　徐州画像石《杂耍宴乐图》（局部）

2. 山东泰安画像石《孝子赵荀》。

与《董永孝亲》似是同一粉本，只是一正一反描绘，画面略有增删而已，两辆鹿车在大小结构上完全一致（图二）。

3. 徐州画像石《杂耍宴乐图》。

该石横长，鹿车画面在右侧，一人正弯腰停车，右端三人，一男子持农具回首观望，一女扶老者。场境亦在野外，大树上挂食盒一只，故事情节，无从考查，应属与上面二图相似的孝道表现，尽孝风气引来朱雀飞舞。画面左侧有杂耍奏乐等场面（图三）。

汉末苏林曰："一木横鹿车前。"如何横？鹿车图像证明，该木横于轮子上方。"鹿车前横木"实为车轮之上横木，此木起载物载人并让轮子正常转动的功能作用。《董永孝亲》的鹿车横木上放置罐一只，《孝子赵荀》的鹿车横木上站立羽人欲攀树木。《杂耍宴乐图》的鹿车横木与推把相连的方式略有变化，弯腰者是否正在"脱挽辂"，按索隐，"辂者，鹿车前横木"，在停放时可解脱。这是从结构上所做的观察。

从车轮看，《董永孝亲》和《孝子赵荀》两画中的鹿车轮子模糊不清，可能是无辐条的轮，名"辁"。按《说文解字》，"有辐曰轮，无辐曰辁"。无辐实心轮不只是早期轮子的形式，据近年田野考察所见，四川、贵州的独轮车轮也都是实心小轮。

从功能看，"载以鹿车，身自推之"在图像上已有确证。

鹿驾之车在汉画像石中多见，下面择两图介绍：（1）山东济宁喻屯镇城南张出土《单鹿驾车》。就画面来看，是真实的鹿车，而非神话故事。这表明在汉时，鹿驾车出行的情况常有，一些身份显赫者"时乘鹿车，游行市肆"（图四）。（2）山东滕县西户口出土《东王公画像石·鹿车出行图》。全图共分八层，画面最下为第八层鹿车出行图，左一人为迎者，第一辆鹿车为单鹿驾车，第二辆鹿车为三鹿驾车，第三辆鹿车为双鹿驾车。车辆装饰颇讲究，内容虽是东王公故事，但完全按现实生活所描绘。

从上述图像可知，文献所记的一种鹿车是与马车、

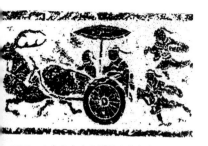

图四　山东济宁喻屯镇城南张出土
　　　《单鹿驾车》

牛车一样真实的车辆，鹿车是真实的鹿驾之车，而且不只是单鹿驾车，更有多鹿驾车的方式。但无论是鹿车还是马车，都仅是驾车兽类替换而已，车辆结构则基本相同，这是对于鹿驾之车的印象。

（二）画像砖上的鹿车图像

画像砖的鹿车主要是手推小车，未见鹿驾之车。手推小车共有五例：

1. 1975 年成都市郊东汉墓出土《容车侍从》。

画面有容车和手推小车各一辆，容车双轮，覆瓦形席棚，乘两人，前为御者，内坐妇人露半身。（案：《释名·释车》："容车，妇人所载小车也，其盖施帷，所以隐蔽其形容也。"）车两侧有侍从两人，肩扛长矛，手持环柄刀护卫。容车右前方是满载箱箧前行的手推小车，一人奋力推行，引起众鸟惊飞。原砖小车轮有部分缺失，残留处可见轮牙，似有轮辐（图五）。

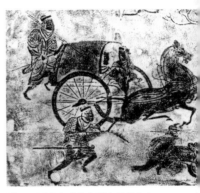

图五　1975 年成都市郊东汉墓出土《容车侍从》

2. 四川彭州市升平乡出土《羊尊酒肆》。

画面右下方有一椎髻男子手推小车，车上置盛酒羊尊，正欲离去。男子身后为一间酒肆，店主正向一人售酒。酒肆旁案上置有两只盛酒羊尊和一只方形贮酒器，羊尊与小车上的相同。该小车车把长，两根车脚清晰可见，轮有辐（图六）。

图六　四川彭州市升平乡出土《羊尊酒肆》

3. 四川新都县出土《当垆》。

在酒肆内垒土为垆，垆内有酒瓮，壁上挂酒壶，店主正在盛酒给沽酒者。（案：当垆源于卓文君事迹，实为在柜台前卖酒。）店门外身着短裤者手推小车盛方形酒器，正离去，该车简陋，仅车把、车轮而无横木，可能是酒肆专用小车（图七）。

图七　四川新都县出土《当垆》

4. 四川新都县新龙乡出土《酿酒》。

画面为酒肆，内置酒垆，两人正忙碌酿酒。左上角一人推车离去，车上载酒器并有其他杂物。推车造型与

图八 四川新都县新龙乡出土《酿酒》

图九 1996年四川广汉新平出土《市楼沽酒》

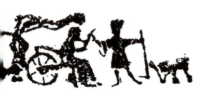

图十 四川渠县燕家村沈府君汉代石阙浮雕

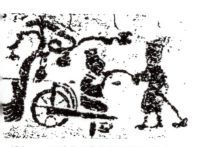

图十一 四川渠县蒲家湾汉代无铭石阙背面浮雕

《羊尊酒肆》中的推车相同（图八）。

5. 1996年四川广汉新平出土《市楼沽酒》。

这是闹市一景，左有市楼一座，底层有楼梯通往二楼，二楼两间房内各坐一人，三楼悬鼓。（案：击鼓罢市，此为闹市证据。）右为酒肆，一人正在沽酒，一人弯腰手推小车运酒而行（图九）[4]。

从以上五图，可了解到汉代四川地区手推小车的一些基本情况：第一，四川手推小车以运物为主，尤以运载酒类最多；第二，独轮均有辐条，手把较长，便于置物；第三，车轮上横木可以取下，装卸自便；第四，蜀地与中原地区小车造型相同，并无大的变动，可见一种设计发明传播甚广；第五，从出行、载物、运酒的功能作用看，汉时手推小车已十分普遍，深入到了社会生活的各个方面。

研究早期鹿车，与文献记载可以相互印证，还有以下两例遗迹：

1. 四川渠县燕家村沈府君汉代石阙浮雕。

画面为田野场景，构图极似画像石《孝子赵荀》的形式，只是老者无鸠杖，年轻人为老者扶一细长物件，不知为何物。手推小车轮有辐，车脚粗实，造型与画像砖石上小车相同（图十）。

2. 四川渠县蒲家湾汉代无铭石阙背面浮雕。

情节内容与上述浮雕一致，仅在树上多挂两只食盒。推车上二根弧形横木清晰可见（图十一）。

案：该两图据刘仙洲先生考证，也是董永故事的再现，可见该故事流传甚广。

东汉之后，陵寝制度一度被毁，南北朝时期有所恢复，但此时期均无鹿车图像出土。

三 鹿车、乐车、一轮车、𨏩：兼论独轮车的起源

汉魏两晋南北朝的鹿车，从文献记载与遗存图像对

照看，主要类型应是手推的独轮小车。

关于"鹿车"之名，可先做个小结。东汉应劭有"窄小"说，北宋《太平御览》卷有"乐车"说，晚清沈涛有"粗陋"说。近来多有学者把鹿车解释为"辘车""辘轳车"之意，所谓"鹿，当是鹿卢之谓，即辘卢也"。[5] 但查遍古籍文献，未见将鹿车称"辘车"者。辘轳是有的，是一种井架提升器或汲水工具。《物原》记："史佚始作辘轳。"史佚是周初史官，可见辘轳发明已久。辘轳车也是有的，历史较之辘轳更为久远，可上溯到新石器时代，所谓制陶慢轮、快轮之轮，即为辘轳车。正因辘轳车与轮有关，所以有人就认为"鹿车"之名是与辘轳车有关，"鹿，辘也"。从形状看，将平置的制陶转轮，即辘轳车轮竖起，就成为在地面上转动的轮子。尽管运输车轮与制陶车轮结构不同，但同为转轮，在名称上借用过来也合其情理。也确有一例作证，北方草原上的双轮大车即称"辘轳车"，也叫"勒勒车"或"罗罗车"，完全是陶车的名称，这是古人为物定名的一种方法。

"鹿车"之名是否也是如此而来，就以其他古代车名为例，《释名》称轺车"轺，遥也，远也，四向远望之车也"，辎车"辎，厕也，所载衣物杂厕其中也"，軿车"軿，屏也，四面屏蔽，妇女所乘牛马也"。由此可见，汉代对这三种车的释解，重在功能、意义和作用，而不是从形状、局部结构上作释解。所以，以辘轳转动来解释"鹿车"，并不贴近汉人原意。沈涛以鹿裘即是粗糙之裘来比附鹿车，只是观察到鹿车粗陋的一面，未从意义、功能上给予考虑，因此，"鹿车乃车之麤者"的解释也并不恰当。而生活在汉末的学者应劭的"容载一鹿"之说，可能过于随意，也未说到关键之处。

《太平御览》卷七七五说鹿车或云"乐车"，则是从功能、意义和作用方面所做的非常合理的解释。试想在汉时，哪一种车不需要兽力拉动？辇车，非三五人则挽不动。而一人所能的车，只有手推小车。那些驾车牛马，需途中备料，所到之处，还要细细照顾，夜半饲喂，十分忧烦。而手推小车，一切均免，真正"偃卧无忧"，所以，鹿车"鹿，乐也，无牛马而能行之车也"。汉字"乐"的谐音为"鹿"，既好记又形象，在汉时人们的心中，将鹿视作"仙兽"，能"宜子孙"。汉画中"羽人骑鹿"和"仙鹿"的图像很多，这与汉人处处求祥瑞，重进取有关。《山海经·南山经》中有"鹿蜀"："其状如马而白首，其文如虎而赤尾，其音如谣，其名曰鹿蜀，佩之宜子孙。"《埤雅》亦有："鹿者仙兽，常自能乐性。"《宋书·符瑞志》有："天鹿者，纯灵之兽也。"直到今日，鹿依旧是长寿和厚禄的象征。另外，鹿的温驯敏捷与小车

的灵活轻便又相吻合。所以《太平御览》卷引出"乐车"一词,并非乡壁虚造之词,最近汉人原意。

关于"独轮车"之名,在汉代,至少有两种名称,一曰:"鹿车",一曰:"輂"。輂名见《说文解字》:"'輂',车辇也,一曰:一轮车。从车,荣省声,读若荣。"文中训"车辇"指通名,"一曰"训"一轮车"则指称专名,此为《说文》释文的通专引申方式。何为"车辇",《说文》:"辇,车网也。"段玉裁注:"车网者,轮边围绕如网然,《考工记》谓之牙,牙也者,以为固抱也,又谓之辇。"据《考工记》载,车轮有毂、辐、牙,毂为轮中央的孔,可插辐条的部分,辐为插入毂和牙的直条,牙为车轮外缘,由多块弧形木材榫卯合成的圆形,也称"辋"或"辇"。由此可知,车辇是车轮外圈,从整体上看就是一个轮子,也是所有车辆轮子的一个通称。如前所述,《说文》对"輂"的引申方式是由通及专,由"车辇"引出了"一轮车"。段注:"今江东多用一轮车",这是准确的判断,但已是后来的发展了,而在汉代,"輂"并不是指实用的"鹿车",因为"輂"字中"实用"的意义还未显现。

有趣的是,在汉画像石中,就有"輂"这样的"一轮车"。江苏邳州庞口村出土的《孔子问师》画像石中央部分,非常突出地刻画了一辆"一轮车",该车车辇、车辐十分清晰,而且在轮上竖着一伞盖状物,盖上立水鸟一只。该车还有一略为弯曲的长车把,手持车把者名项橐,是七岁孩童,对面拱手者即为孔子(图十二)。画面表现的是《史记》"项橐生七岁,为孔子师"的情节。而"一轮车"作为可推动的小车玩具,佐证了项橐仅是七岁孩子而已。但从这辆车的造型来看,轮上的伞盖物是一个很有意思的设计,当然不是为了防车轮淋雨而做的,而是模仿当时官吏所乘坐的轺车上的伞盖,并极有可能在伞盖中点灯,试想当夜幕降临,孩童们推出一辆辆燃灯小车玩耍,岂不是一个让人惊喜的绝佳的玩具设计吗?

行文至此,我们回头再来分析"輂"字。《说文》曰:輂"从车,荣省声,读若荣"。"从车"说的是輂为

图十二 江苏邳州庞口村出土《孔子问师》

车辆系列,"荧省声"是指輂的音系为"荧"类,輂音读若筇(qióng),我们应该重视的是"荧省声",即"輂"的发音是与"荧"为同一系列。对具有相同或相似声符的文字离析谐声偏旁,是《说文》说解本义的重要方式。"輂"字从荧得声,是否就有"荧"义呢?我们先来弄清"荧"的取象本义是什么?《说文》"荧":"屋下灯烛之光也,从焱冂。"段注:"其光荧荧然,在屋之下,故其字从冂,冂者覆也,荧者,光不定之儿。""从焱冂"段注:"以火华照屋会意。"此离本义不远;《说文》"焱":"火华也。""冂":"覆也。"覆者盖也。"荧"字取象于屋内灯烛之光,"火""盖"即为本义。冂内一火,保留着屋内灯烛之光的特征,冂外两火,则有从室内透出亮光之意,三火之光微忽不定。由此而引申为"荧惑"之意,现代汉语解释"荧"是"光亮微弱的样子",这是"荧"字的常用义,一直延续至今。

根据古代文字"声—义"对应的规律,或按清代语言文字学家的理论——"凡从×声字皆有×义"[6],"輂"字从"荧"得声,直接或间接地与"火""盖"之本义发生了联系。"輂"字下面的车当然取象于轮,因为輂"从车"。车上有冂,则为伞盖,而盖上两火则取象于伞盖物中透出的灯之光亮。如果说"荧"是光在屋下,那么"輂"则是光在车上,有图可证。在解诂释义过程中,以荧会意让我们看到了中国古代一轮玩具车取象造型的方式,而《孔子问师》画像石的一轮车则可与《说文》"輂"相印证。无论是《说文》还是画像石,均保存着中国早期独轮车的字源和形式特征,这对于中国独轮车研究无疑是有相当意义的。

最后,试对独轮车的起源,提出几点看法:

第一,如图所见,早期的独轮车,到两汉时期已经形成了一种比较固定的样式,在全国各地普遍流行,服务于社会生活的各个方面。后来又因地制宜发展出各种造型,但这种样式的独轮车作为一种传统的基本样式,两千多年延续至今。它的出现,如果单就出土图像"鹿车"看,我们比较容易猜想"时间应上推到西汉晚年"。但是,这种被普遍使用的成熟的"鹿车",应有一个长期的成型过程,因此,鹿车并不是中国独轮车的最早源头,西汉晚年也不是中国独轮车发明的时期。

第二,个人认为,我国独轮车的源头是"輂",这种给孩童玩耍的一轮车,是从同时期的轺车等双轮大车移用而来,这种移用不是原样缩小,而是在缩小时做了改进,双轮改一轮,双辕改单辕,而车的伞盖作为重要的部件被保留,并可任意装卸。这类一轮车属孩童玩耍之

物，不会记于《史记》《汉书》等古籍文献之中，其实物因木质结构，也与鹿车一样湮没在古人的生活世界里，在地下与地上均不能见到。但当我们面对唯存的清晰图像时，犹可想见孩童们当年的快乐。

第三，作为独轮车的最早样式"辇"，在汉代应该是孩子们普通的玩具。从目前所见的2幅《孔子问师》和5幅《孔子见老子》里都有的一轮车看（图十三），这种玩具小车很有可能确是项橐这样的春秋晚期孩童们的玩耍之物。因此，它的产生，我认为应该在春秋时期，甚至说早于春秋时期。

图十三　1977年山东嘉祥县核桃园乡齐山村出土《孔子见老子及孔门弟子》（局部）

第四，从一轮玩具车"辇"到实用载物的独轮"鹿车"只有一步之遥，实际上只要将缩小的小车再放大，伞盖略作倾斜，即成载物"鹿车"。这一过程并不复杂，对于神童项橐、精通木工技艺的巧匠墨翟和公输班而言，则是举手之劳的事，至于是谁完成了这个过程，实无从考证。但能载人载物的"鹿车"在汉初已经存在，前引《史记》云，刘敬在汉五年过洛阳，见刘邦，所乘之车要"脱挽辂"。按当时刘敬的地位，不太可能乘需多人挽的辇车，而牛马之车则无须"脱挽辂"，《史记》正文虽未明说"鹿车"，而苏林推断刘敬所乘之车为"鹿车"，应是准确的，时间在汉五年，即公元前201年。

结论

综上所述，对于"鹿车"考索及独轮车新证有如下结论。

"鹿车"之名在文献中出现是在汉代末期，主要流行于魏晋南北朝时期，到隋唐突然消失。依据大量文献，并与出土汉画作比照，"鹿车"有独轮手推小车、鹿驾之车两种实物，而以手推小车的"鹿车"之名最多见。无论从中原地区的画像石，还是从四川地区的画像砖及石浮雕图像看，汉代"鹿车"（手推小车）造型基本一致，为独轮车的传统定型造型。一轮、车把、支架、

横木等主要构件都已齐备，轮上弧形横木尤为突出，这是最具实用功能的构件。

由于独轮小车灵活便捷，自古以来成为中国民间重要的运载工具，被广泛用于社会生活的多个方面，载人、载物、出行、运酒、丧事、战事……尽以"鹿车而运"。对于这种"无牛马而能行之车"，人们赞许有加，以"鹿"命名，"鹿车"凸显出轻便、敏捷、瑞祥之意，并引申出"鹿车共挽"这一具有社会人文意义的和谐观念。

然而，过去我们没有注意到汉代独轮小车有两种不同的形式，没有理解许慎所说的"輂"这种一轮车实为玩具独轮车，现在我们通过图文互证已经知道，汉代存在着两种形式不同、功能亦有差别的独轮小车，"輂"字所指并非我们所见的实用"鹿车"，而它产生的年代可能早于"鹿车"四五百年。

在这两种独轮车的关系中，或者扩大一些看，在与其他车辆的关系中，似乎存在着模仿、改进、进化的可能。不难发现，一轮玩具小车是辂车之类双轮大车的简略缩小版，差不多精简了几个主要构件：一轮、一辕、一盖；作为孩童玩耍之物，流行于春秋战国及两汉时期。该小车极有可能是鹿车的前身，因为这一小车已具备了后来鹿车的所有要件，其设计之巧妙，殊所佩服。中国古代车辆当自草原传来，但独轮车的设计创造在汉代文献与图像上给我们留下了独立发生的痕迹。自一轮车到独轮载重小车的演进，犹待更多证据，然玩具一轮车亦为独轮车之一种，以"新证"说溯其源，究其形，似亦成理。

另外有两点值得注意：1. 为什么在古代文献中，鹿车之名仅流行于汉魏两晋南北朝？ 2. 著名的木牛流马与鹿车，即独轮车之间，到底是一种什么关系？这些都是值得深究的问题，留待下次再作讨论。

（原载《民族艺术》2010 年第 3 期）

注 释：

[1] 刘仙洲：《我国独轮车的创始时期应上推到西汉晚年》，《文物》1963 年第 6 期。
[2] 另外 10 例见：（1）《后汉书·列传卷十六·邓寇列传·子训》；（2）《后汉书·列传卷七十九下·儒林列传第六十九下·任末》；（3）《后汉书·列传卷八十一·独行列传第七十一·范冉》；（4）《三国

志·魏书卷十二·司马芝》；（5）《三国志·蜀书卷四十四·费祎》；（6）《三国志·魏书卷十八·庞淯母娥》；（7）《晋书·列传卷三十六·刘卞》；（8）《晋书·列传卷九十六·列女韦逞母宋氏》；（9）《晋书·载记卷一百七·石季龙下子世遵鉴》；（10）《魏书·列传卷六十·程骏》。

［3］湛友芳：《独轮车漫谈》，《四川文物》1994年第5期。

［4］高文、王锦生编著：《中国巴蜀汉代画像砖大全》，香港：国际港澳出版社，2002，22页。

［5］王晓：《何为木牛、流马》，《中原文物》1997年第1期，120页。

［6］在解诂释义过程中，运用这一原则，能准确理解字的真正本义，这无疑是有相当意义的。但裘锡圭先生提出，汉字形声字符有些已变成有音无义的"记号"了，故该原则运用有一定的尺度，本文所述当在此原则范围之内。参见《文字学概要》，北京：商务印书馆，1988，177页。

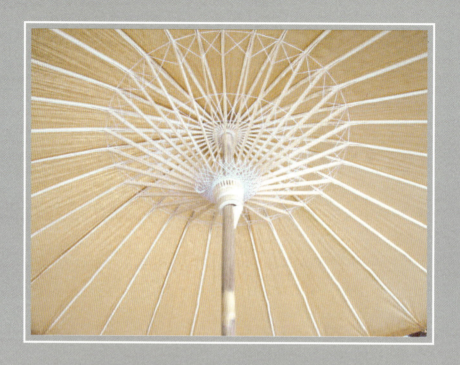

移动与收放
——中国纸伞的结构设计研究

伞被称为是"移动的屋顶"[1],这一"屋顶"主要由一根直立的竿作支撑,围绕这根竿,装置有放射状的活动骨架和可滑动的巢,能随时开合收放,既轻巧,又简捷,由此构成了著名的伞的结构形式。

伞在中国有悠久的历史,几乎与青铜器、瓷器一样古老。几千年来,伴随着先民的生活,经历了烈日风雨的考验,尤其令人瞩目的是,它比其他传统器具更具生命力。在现代高科技急速发展的今天,它在结构装置基本保持不变的情况下,仅在材质上略施替代就延续下来了,至今仍是我们生活中必备的器具之一。

中国纸伞的设计有三个优点。首先是经济,因为纸、竹在中国非常充裕,中国是发明纸的国度,竹的资源也最为丰富。同时,生产加工成本低廉,因此,不论贫富,户户必备。其次,纸可轻易折叠,涂油的纸有良好的防水防晒性能,竹具有较好的弹性和韧性,具有一定的张力和抗压力,不易折断。第三,也是最关键的伞的滑动收放结构设计,这带来了很多优点,其中之一是携带方便,能满足访亲走友、长途跋涉等生活所需,并可随时适应多种气候变化。开合收放的伞结构还被用于生产与军事活动,并被引申出种种民俗事象,成为文化的一种表征。

甲路纸伞的延续

对这种具有普遍性的伞结构作分析，可以从深入观察典型的一例——甲路纸伞开始。甲路位于江西省北部山区的婺源境内，距景德镇约 60 公里，这里是中国现存的少数几个传统制伞地之一。婺源在地域、文化上属徽州系统，早在明清时期，甲路纸伞就随着徽商的足迹走遍大江南北。

2006 年 5 月，我为完成"中国传统器具设计研究"第二卷的编撰任务，带着南京艺术学院两位研究生赴江西婺源、南昌、安义等地进行了一次传统器具及生活方式的考察。行前，我就将纸伞这一器具个案的考察地定在婺源的甲路。5 月 15 日上午 8 时，我们一行乘班车自景德镇出发；9 时 30 分，车过甲路，司机招呼我们下车。

甲路是一个自然村落，山明水秀，宛若画境（图一）。甲路人口约 1600 人，农作物以水稻、玉米、茶树为主，村后小山包种植桃树、李树、栗树、桂花树和大片竹林。村前有一条溪流，我们通过一座石板小桥进入村里，全村依山而建，有两条上下并行的街道，房屋古朴、错落有致。沿河街道是明清老街，就在这老街上，制伞最盛时期约有 40 个伞店，工匠近 200 人，每店有 3—5 人制伞。上面是新建街道，我们在一座弃用的影剧院二楼找到了这次要访问的制伞老工匠，人称"甲伞真人"的胡周欣。

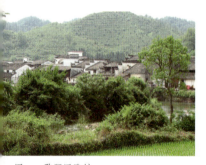

图一　婺源甲路村

胡师傅腰系围裙，正在修整散落的伞骨子，见到我们，他停下手中的活，热情地和我们聊了起来（图二）。对于纸伞，人们往往将其作为一个"过去"了的古老事物来理解，但在胡师傅心中，它不仅是曾经的过去，同时也存活于现在，他对伞的情感在"记忆"中被释放出来。1942 年，14 岁的胡周欣从清华镇来到甲路，拜吴姓师傅学制伞手艺。婺源清华胡家有四兄弟，生活贫困，学门手艺是为了有口饭吃。三年学艺，从刮青、制杆、做伞骨子、车葫芦、制线、穿线、装键、裱纸到上漆、画花等六七十道工序，样样摸过，道道精通。出师后，就在甲路老街的一个伞店做活，养家糊口。

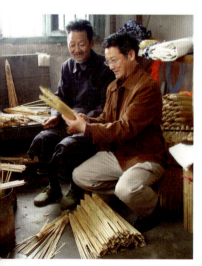

图二　胡周欣师傅与本书作者谈制伞手艺

20世纪50年代，甲路制伞手工业开始走集体化的道路，全村制伞艺人成立了一个合作社。手工作坊迈向工厂企业化，当时合作社里有60余人，达到了相当的规模。"文革"时期，甲路制伞艺人被集中到15公里以外的赋春镇，甲路村已无一人制伞，统一管理自然是为了割资本主义尾巴，胡师傅曾有一段时间被迫停业。

80年代初，改革开放使甲路村恢复了制伞业，这是手工艺作坊的复归。1990年，以胡周欣为首的几位艺人成立了甲路工艺伞有限公司，至此，甲路纸伞的工场手工业诞生了。制伞的几十道工序被严格精细地分工（图三），而此时，周边村落的梅村、德武等地发展出一批制作伞杆、伞骨子和制纸的外加工专业户，并在婺源、南昌、杭州等地设有销售分公司，甲路纸伞第一次形成了一整套非常完善的、分工协作的生产体系和销售体系。

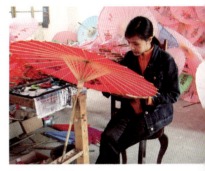

图三　伞面画花

现在，甲路工艺伞有限公司有员工100余人，年产量60万把伞，有十大系列、60个型号的产品，远销日本、美国、澳大利亚、新加坡和欧洲等国家和地区。78岁的胡师傅已经退休，但每天都要到车间去看一看、摸一摸，传统手工业在胡师傅手中已然成为了一个开放的系统，它在时空中延续和变异，连接着过去，也包蕴着未来。它不只是来自久远的存在，不只是一种"集体记忆"的媒介，而是一种传统被重新阐释（图四）。

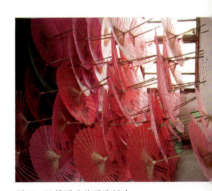

图四　远销国外的甲路纸伞

这种看似并不复杂的纸竹结构，缺乏现代钢性构造，这使得整把伞充满着不牢固性，但却令人惊讶地坚韧和可靠；并且，这一结构自设计伊始就显示出设计者的智慧——滑动中的开合。80余根可活动的骨架在一根主竿的支撑下，遮阳避雨，收放自如。再也没人能够改进这一结构，因为这是一个完美无缺的设计，历经千余载，仍不失其"一竿树立拓天空"的风范[2]。

中国纸伞的结构分析

甲路纸伞是中国纸伞中一个很好的范例。它的设计

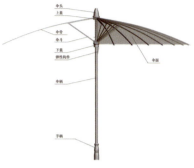

图五　中国纸伞的结构构件

结构主要包括伞柄、伞骨、伞斗、伞巢、伞键、伞面和手柄（图五）。它们相互组构，配合有序，整体上形成了一个收合开放的结构，其中的每一个构件围绕收放，都有各自的功用目的和设计标准，值得从设计与技术角度加以仔细观察。

伞柄

伞柄是看似极其平常又简单的一根细竹竿，但十分重要，是全伞的支柱。整个伞的系统结构都是围绕着这一支柱建构的，一旦伞柄断裂，全伞结构立即坍塌。所以，伞柄是制作工匠需要精心选择和认真把握的，其中还有诸多相关的理由（图六）。

图六　伞柄

首先，支撑起这种宽大的悬挑伞顶是伞柄要担负的基本结构问题。虽然伞顶面是纸质，并且无多少重量，但在实际使用中，它必须承受风雨冲击的力量。其次，人手持伞柄在移动中的状态，如上下左右的晃动，也会增加其负担。再次，在使用前的推开和使用后的收合，都是在伞柄上通过上下滑动来完成的。这一切均使伞柄成为全伞的中心，需慎重地对待。

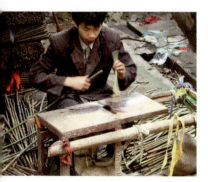

图七　正在截断伞柄

据在甲路的实地考察，伞柄一般择多年生长、肉质厚实、直、挺且粗细均匀的细竹，取近根部截断（图七）。长短与外径视伞面外径而定：伞面外径为120厘米，则伞柄长80厘米，外径1.6厘米；伞面外径为108厘米，则伞柄长73厘米，外径1.5厘米；伞面外径为84厘米，则伞柄长52厘米，外径1.3厘米。截断后有多道工序：1.去节痕；2.全竿磨平；3.曝晒；4.开伞键眼；5.钻销孔；6.刷清油。这些都是为建构结构系统所做的准备，去节痕并磨平，有利于开合时的滑动；曝晒是检验过程，一旦出现弯曲即被剔除。开伞键眼和钻销孔的位置，有严格的规范，随伞柄规格的变化会有成比例的增缩。

伞骨和伞斗

伞的结构系统中较为复杂的构件是伞骨和伞斗，它

们之间的组合,就像建筑中梁与柱的构成一样,是不可分割的。伞骨与伞斗的连接成为整个伞的收放结构的核心。

一把纸伞,伞面的大小是由伞骨的长短决定的,但大伞面并不只是伞骨的加长,也要通过增加伞骨构件的数量来组成。特别要注意的是,一把伞的全部伞骨都取自同一段竹筒(图八),它们显然能够在同一把伞上紧密吻合,浑然一体,并且能适合大规模的标准化加工。

图八　标有伞骨开料记号的一段竹筒

伞骨一端与上伞巢活动连接,上伞巢与伞柄固定。

伞斗一端在伞骨的三分之一处与之相连接,连接点是一个活动的节点。另一端与下伞巢活动连接,下伞巢套入伞柄可自由滑动。伞斗撑开后形如斗状,其数量与伞骨数量相同,并一一对应。伞斗短而薄,短有利于支撑伞骨,过长易折;薄是为了插入伞骨节点的凹槽内,因薄需增其强度,故伞斗比伞骨要略宽些(图九)。

图九　伞骨、伞斗与伞柄的连接

伞骨与伞斗构成的收放结构具有极大的灵活性,数量与长度的增减均为轻而易举之事,这就可以改变伞面的大小。三处活动连接极其自由,均可手持操作任一角度的开合。

伞骨、伞斗的关系构成一个单元,它们与整伞的关系,即是模件、单元与整体的关系,在伞及其组成构件之间,即整体与部分之间的有机联系,也由此产生。甲路纸伞的伞骨在过去的标准尺度是半径一尺八寸,数量有44根,由于伞骨的大尺度可以将伞面向外伸展许多,能够保护伞下人与物不被日晒雨淋。除了实用功能之外,伞骨略呈下弧形的伞顶面和伞斗的倾斜放射排列形态,也具备令人愉悦的审美效果,它们赋予一把普通的纸伞一种优美的轮廓和结构美感(图十)。

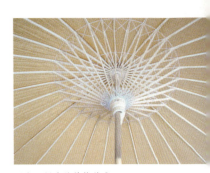

图十　纸伞的结构美感

设计者利用同一竹筒劈出一副伞骨,几无浪费。伞斗的薄而短,又使伞的整体重量减轻,灵活增减伞骨、伞斗数,又能达到进一步的节俭。中国纸伞就是这样巧妙地利用了设计,以最节省的原料制作出大量的实用纸伞以适应生活所需。

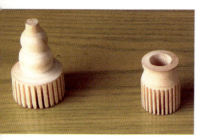

图十一　上伞巢（左）与下伞巢（右）

伞巢

更为复杂些的构件是伞巢，有上下两个，木制（图十一）。上伞巢由巢齿与葫芦头合为一体，插入伞柄上端，用竹钉固定成伞头。下伞巢中空，巢齿与上伞巢相对应，套入伞柄。当上下伞巢与伞骨、伞斗相连后，就成了一个完整的组合。当手操下伞巢往上推时，相连的伞斗支撑着伞骨向外伸展，在操作中有序的过程也是一个联动的过程，是上下伞巢与伞骨、伞斗间默契配合的结果。

伞巢选用木材是应车木工艺所需，根据伞骨、伞斗的数量和伞柄粗细制作。正如任何一种模件在集配时要有标准规范一样，伞巢在巢内要容纳众多伞骨、伞斗，故巢齿数必须与伞骨、伞斗数一致，以防出错。甲路伞巢的一个标准是：上伞巢外径 4.2 厘米，高 6.5 厘米，巢齿深 1 厘米；下伞巢外径 3.8 厘米，高 4.2 厘米，巢齿深 0.8 厘米。齿槽由浅入深向内倾斜，为与伞骨、伞斗连接，齿上钻有小孔以便穿线。

图十二　伞键

伞键与竹销钉

伞键是个特殊的小构件，是一把伞的开关装置。由薄片竹削切成类似钢琴琴键形状，插入伞柄上端预留的键眼内（图十二），这是个极佳的设计。

伞键形状折曲，从键眼窄沟处插入中空的伞柄，因折曲状进入后自然形成倾斜，将伞键手按外弹出并固定下来。当下伞巢上推，相连的伞斗支撑着伞骨向外伸展达到一个临界点时，伞键即刻弹出，将正好滑过的伞键锁定。收伞时，将伞键按进，下伞巢下落。

伞键的两个折曲设计相当重要，第一个折曲是按键下的直角折曲，弹出锁定伞巢时，该直角正好卡在伞柄的键眼下方，有利于抵御张力的下压，特别是垂直方向的破坏力，这至关重要。第二个折曲是尾部斜折，斜折的尾部在伞柄竹筒内因倾斜而产生极好的弹性，并使伞键一端从键眼中自动弹出，从而达到锁定开合的目的。

另外，在伞键上方5厘米处，有竹销钉一根横穿伞柄并露头，目的是防止上推伞巢时超过临界点而导致全伞反向崩裂。

伞面

伞面是一把伞直接的功用部分，所谓"晴天却阴雨天晴"，正说明其目的。同时，伞面也是开合收放构造结构的一部分。

在甲路，纸质伞面选用上好的绵纸，分三层裱糊，紧贴伞骨。当收起伞时，伞面内折，伞骨将纸面置于内层包裹起来，以防发生破损而影响使用（图十三）。纸质伞面较布帛伞面易生产加工，折叠更自由，唯一的缺陷是牢度不强，而多层与上漆，成功地解决了这一问题，纸上涂柿漆、桐油或清油，不仅能反复折叠不易破损，更能防水、防晒、防蛀。这也被证明是最经济的方法，用几张纸来替代昂贵的布帛伞面，不必织造尺幅过大的布帛，无须花高价购进。面对二种材质，设计者当然选取纸质，为补偿其不足，设计者充分发挥了聪明与智慧。

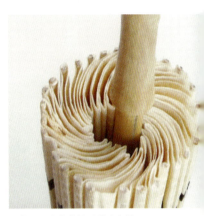

图十三　伞骨将纸面置于内层

手把

伞的手把实为伞柄的一部分，当完成开启伞的动作后，手把就是人与伞唯一接触的部位。在长时间的移动过程中，手的操作会产生疲劳甚至酸痛，因此，手把的设计如何适应手握操作并减轻疲劳，是十分重要的。甲路伞的手柄呈内凹状，便于握持，把底为圆形，防止被边缘轮廓夹痛。手把上部为喇叭口状，手指尤其是大拇指抵于此处最为舒适（图十四）。

此外，手把又是伞的构件中能够极度自由变化的一个构件，它相对独立于整个联动机构。因此，中国纸伞的手把设计与在纸伞面上自由作画一样，是充分发挥工匠独特个性的地方。

图十四　手把

滑动中的收放：一个联动方式研究

尽管上述结构分析已对伞的开合收放做出了描述，人们凭生活经验也有深刻的体会，但仔细研究伞的结构设计，会发现柄、骨、斗、巢、键、纸是如何在特定的一把伞中组合并产生联动的。

如前所述，伞结构形式是围绕一根直立的竹竿展开的，只有选用强劲的伞柄支撑，才使之成为可能。根据在甲路的观察，几种伞柄长度与外径之比为：$\lambda=L/D=1200/16=75>>4$；$\lambda=L/D=1080/15=72>>4$；$\lambda=L/D=840/13=64.4>>4$。三种规格都为细长杆件，在材料相同的情况下，中空细长杆比实心细长杆的牢度要强，在自然材料木与竹之间，一般细长之木在牢度上无法与细长竹相比，因此，不仅主杆伞柄选择中空之竹，其余细长构件如伞骨与伞斗也选取竹，这就保证了联动方式的操作可靠性。

工匠们在准备制作一把伞时，首先决定的是伞柄与伞骨的尺寸，这同时也决定了伞面的尺寸，其余伞斗根数与伞巢巢齿数等，都会按统一的规范确定下来。接下来，就可以把单个的模构件依尺寸切好，并预先制成整伞所需的一切构件，而组装所需的时间则会很短。

但是，在实际情况下，如何将这些构件连接，形成活动联动机构，非常重要。其中，穿线是一种特别的连接方式。最初，设计者可能会受到某些穿线方式的启示，例如缝纫、编织和穿孔活动挂件的方式等，而线的材质，过去是用头发制成的，这种线最为结实。在节点上钻孔穿线之后，该节点就成了可活动的节点。现在伞的活动节点有三个：上伞巢与伞骨连接点、下伞巢与伞斗连接点、伞骨与伞斗连接点。上伞巢与伞骨、下伞巢与伞斗，这两个节点的制作方法，是将伞巢巢齿与要插入的伞骨、伞斗一端均作钻孔处理，再用短针引线法将结实的线穿过（图十五）。这是伞的联动中最为有效的两个节点，伞的收放就在这巢与骨、斗的活动节点

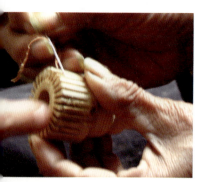

图十五　短针引线法

上，上伞巢的节点在支撑开伞面后，承受着来自下方伞斗传递上来的力，下伞巢则担负着更多的由伞骨传下来的荷载。

在第三个连接点——伞骨与伞斗之间，如何连接并能活动自如呢？这个问题可以从伞骨的设计中得到解答。在伞骨的三分之一处，设计者硬是在狭窄处雕除部分竹肉，留出缝隙，这确是一个精心的设计（图十六），伞斗一端正好插入并能钻孔穿线。随着伞的开启，伞斗在这个节点上慢慢支撑着伞骨，并托起一个圆形伞面，伞的内部将这条斜斗向下压的重力转化为向上的推力，帮助平衡全伞的用力。这些经过巧妙设计的活动力臂，就在联动中平衡了整个伞的各种重力作用。

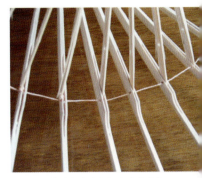

图十六　伞骨与伞斗之间的穿线连接

从这一联动过程看，中心伞柄似乎没有受力，它没有直接与伞骨、伞斗相连，上伞巢在柄的顶部固定，下伞巢也只是一个套入的滑动环而已。但是，一旦联动过程开始之后，随着伞的慢慢展开，人一手上推一手下拉，伞柄就开始着力，当展开结构被伞柄上方的伞键锁定时，伞柄就承受着较大的重力。

联动结构的联动性在于各部件的配合互动，从下伞巢上升开始，到伞斗、伞骨以及伞面的伸展，直到伞键的自动锁定，全伞所有部件均参与联动；反之，收伞时亦同（图十七）。联动结构还具有柔韧性，可以承受风雨骤然摇撼冲击和移动中的晃动，甚至猛烈振动，其结构锁紧作用依然非常可靠。

通过对伞在滑动中收放现象的研究，我们观察到一个联动的方式。这一方式已综合应用了力学、材料学、机构学原理，将收放功能要求、设计可靠性以及工艺性集为一体。在构件的结合上，用活动的节点替代固定的节点结构，用钻孔穿线的连接与竹销钉连接相配合，并应用了楔配合自锁机构来锁定展开结构。可见中国纸伞的设计之巧妙，尤其是应用了多种配合相结合的联动形式，其构件连接整合技术已达相当高的水平，表明这一设计在机构学、工艺学和设计学等方面，都有值得我们研究与学习的价值。

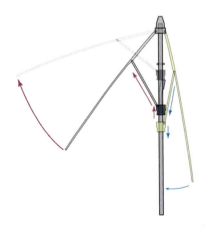

图十七　伞开合收放的联动方式示意

伞的结构发展史

行文至此,对于伞的结构设计分析还未涉及历史的层面,似乎伞的这种联动结构是在一夜之间由某个人发明出来的,民间确有鲁班之妻所为的传说[1]。但事实并非如此,伞的构造有其产生和演变的过程,以下对中国伞的观察,集中在早期的结构发展上。

先从文字说起。

最早的"伞"字(繁体为"繖")出现于《魏书·卷二十一》:"路旁有大松树十数根,时高祖进繖,行而赋诗。"[3]这是一个象形字,字中可见伞柄、伞骨、伞斗、伞面,甚至骨斗相交状和锁定插销装置,伞的全部构件要素均已具备。《通俗文》曰:"张帛避雨,谓之繖盖,即雨伞之用,三代已有也。"[4]显然,在"伞"字诞生前已有"伞"。那么,这种"伞"的结构是怎样的呢?

先秦史籍《吕氏春秋·纪部》载有"负釜盖簦"句,《国语·吴语》有:"簦笠相望于艾陵。"《急就篇》注:"大而有把,手执以行谓之簦;小而无把,首戴以行谓之笠。"汉许慎《说文》曰:"笠,簦无柄也。"《史记·平原君虞卿列传》载:"虞卿者,游说之士也,蹑蹻檐簦说赵孝成王。"[5]徐广曰:"蹻,草履也,簦,长柄笠,音登,笠有柄者,谓之簦。"可见,在先秦文字中,笠、簦之异在于有无把柄,而有柄之簦,从竹,是由笠演变而来。从结构上看,伞的最主要构件伞面、伞柄的组合已经确立;从材料上看,以竹材为主;从使用方式看,为手持的方式,所谓"负釜盖簦"和司马迁描述平原君"蹑蹻檐簦",均不可能为手持之外的其他方式。

这说明最迟在春秋时期,中国先民已经在使用一种手持把柄的竹伞了。虽然没有留下早期实物,但文字记述已较清晰,而且从考古发掘的稍后的车伞结构中,这种形式也有所见。

目前所知中国最古老的伞结构实物,出土于湖北江陵望江一号墓,属战国时期。其中出土有车伞、伞柄、伞弓、伞弓盖和伞弓帽等结构装置(图十八),伞柄髹漆,

图十八　湖北江陵望江一号墓车伞构件

长约 220 厘米,分三节组成,伞柄套有青铜筒,表面有华丽的错银工艺纹饰;伞弓盖外经 13 厘米,厚 5 厘米,周边开有楔形孔 22 个;伞弓髹漆,长 150 厘米,一端入接楔形孔中,另一端套有伞弓帽。该车伞体量较大,伞面当有 300 厘米左右[6],说明战国时伞的结构已十分成熟。在武汉沌口和襄阳金岗都出土有漆木车伞(图十九),同属战国时期[7]。伞柄分段处理并套接是为了加固,伞弓盖、伞弓与后世纸伞的伞巢、伞骨相似,但伞弓插入伞弓盖则是固定不动的。伞柄结构复杂,是因为车伞是在车的快速奔驰中使用,其稳固性十分重要。

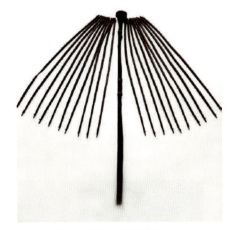

图十九　襄阳金岗出土的车伞构件

从文献与考古资料中,我们已知中国伞最初的材料是竹,是笠加柄的复合器具。竹木制品石器时代即有之,后来所谓黄帝制笯篱实为竹木之器在当时已大备,笠簦之类避雨器具应是这一时期的设计创造。而所谓"繖",是将布帛替代了簦顶面的植物叶;车伞,则是将簦的结构移用到车中。把原来普通平常之物提升为礼仪之器或上层贵族的专用之物,是古代设计的通例。

秦汉时期,车伞的结构依照前制,但亦有变动。秦始皇陵一号铜车马车伞,在伞柄上用固定的三杆构件代替原来不够稳定的二杆构件,伞的紧固夹紧装置应用相互垂直的楔配合自锁及曲柄销锁紧机构[8],它们在机械结构稳定上起了很大的作用,而未对伞的结构做出重要改进(图二十)。

图二十　秦始皇陵一号铜车马车伞

汉车伞较秦车伞在结构上有了细微的变化,我们可在大部分画像石中观察到(图二十一)。在车柄上方靠近伞面处,有一段较长且粗的形状,有的呈喇叭形,有的呈圆弧形,作为车伞的设计,为防路途颠簸、伞弓折裂,在伞柄与伞弓间安装支撑物是十分必要的,这应是支撑伞弓的伞斗结构。这一支撑物结构在另一幅《大王车马出行图》中"鼓乐车"的车伞上,更为明显,完全

图二十一　山东嘉祥宋山出土小祠堂后壁画像

图二十二　山东长清孝堂山祠堂《大王车马出行图》中的"鼓乐车"

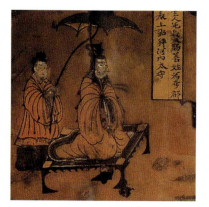

图二十三　北魏漆画屏风《列女古贤图》（局部）

图二十四　北齐青州傅家画像石

图二十五　顾恺之《洛神赋图》（局部）

展开的两根线型托着伞弓，以防行进中的振动与击鼓时的振荡（图二十二）。

伞斗形式的出现是伞结构史上重要的里程碑，是继伞柄、伞弓之后的又一重大突破。这时，伞的构件已全部具备，结构型制也已全部完成。问题是，这一结构能否收放？也就是说，伞的联动装置是否已发明？从车辆的行进、存放看，似无开合的必要，联动节点可能更加增添车伞的不稳定性，车伞唯一能活动之处可能是伞柄与伞柄座的结合部，随时可插拔固定。关于汉代车伞能否收放，没有找到图像学上的证据。

到了魏晋时期，汉代那些车伞形式似乎一下从车上消失了，代之以车棚。而手持伞大量出现，伞的结构也突然有了多种形式。伞的柄、盖、斗都有奇特的结构表现。首先观察伞柄的变化，此时的伞柄极长，达2米以上。在手持直柄之外，还有一种上部弯曲的伞柄，是为了在给帝王、贵族、主人遮阳时，避免过于贴近而产生不便所特制的（图二十三）。盖即伞面的规格不等，大者外径有2米，小者四五十厘米，形状多样，有的伞角上翘，有的伞角下垂并结绳加流苏，形如章鱼。目前所见长伞，有的无斗，而曲柄长伞几乎无法开合，只有有斗的短伞或能开合，但这也需有图像证实方可确信。

斗的形式有两种，一种为我们熟悉的伞柄直抵伞顶，伞斗在柄上方再与伞骨相连（图二十四）。另一种是顾恺之《洛神赋图》中的形式，伞柄顶端并不与伞顶部相连，而是与伞斗相连，伞斗另一端再与伞骨相连。这种结构是一个绝不能收合开放的结构，而且显得并不稳固坚实（图二十五）。不知是顾恺之观察失误，还是晋代确有其伞？有待进一步考证。

据《格物镜原》载："……至元魏（北魏）之时，魏人以竹碎分，并油纸造成伞，便于步行、骑马，伞自此始。"[9]清人所说北魏始有纸伞，但从图像看，伞的材料应为布帛蒙面。魏晋伞的形式虽然多样，

但魏人纸伞却未获图像证实，这需要进一步的考古发现。另外，在宋之前，尚未见纸伞的文献记载。

隋唐伞的样式在魏晋伞的基础上略有变化，主要是各式花样伞面改少，而呈简洁形态。伞柄缩短，结构更适合于收放开合。一个典型的例子是山东嘉祥隋代徐敏行墓出土壁画上的手持伞，伞柄约1.5米长，伞面外径约1米，在伞斗下方似有一个活动装置，可能是伞键（图二十六）。唐代著名的《步辇图》也给我们提供了唐伞的样本，清晰描绘的伞骨、伞斗和伞柄线条，看上去令人感到伞的制作十分精美。值得注意的是，伞斗聚拢处画有一个圆圈，这一圆形物为何物？从结构上分析，应是下伞巢，但画面上并没有表达清楚（图二十七）。实际上，有伞斗必有伞巢，但历史上的唐伞早已湮没无存，而唐代艺术家们大多注重人物精神面貌的刻画，而较少注重所绘器物的结构特征。媒介即是信息，但由于其中表现出来的模糊性，这一伞结构还不能准确提供开合的信息。

历史进入北宋，中国纸伞结构形式在这一时期才真正完全定型，这也是中国伞结构发展的最成熟期。在张择端所绘《清明上河图》中，纸伞的开合描绘，看上去令人信服，我们从中形成了对宋代纸伞的基本印象（图二十八）。大伞展开置于店铺前、道路旁和桥梁两侧，随处可见。从与人、屋、物的参照中，估计伞柄长度在3米左右，伞面处径达2米，伞骨有28根和32根两种，伞头为圆形平头，伞斗插入的下伞巢外径约30厘米。下伞巢由一根插入伞柄的铁销钉锁定，铁销钉约长20厘米，用麻绳系于伞柄以防丢失，拔除该钉，全伞收拢。值得注意的是，在一个看命铺的右侧，有一空旷院落，院子外墙上靠着一把已收拢的大伞，这为我们提供了大伞开合最直接的证据（图二十九）。

在《清明上河图》中，另有许多收起的小雨伞的描绘。有在肩担货物中插着一把小雨伞者，有在骆驼负载的货物中外挂一把小雨伞者，也有肩扛小

图二十六　山东嘉祥隋代徐敏行墓出土壁画

图二十七　阎立本《步辇图》（局部）

图二十八　北宋《清明上河图》中展开的大伞

图二十九　《清明上河图》中收合的大伞

图三十 《清明上河图》中收合的小雨伞

雨伞的行路者。有趣的是,在一街道拐角处,一人手抱几把收合的小雨伞,似在推销,或许这位就是自产自销的制伞工匠(图三十)。从图像估算,小雨伞柄长约 100 厘米,展开后的伞面外径当有 135 厘米。

《清明上河图》描绘了大小收放纸伞共计 50 余把,其中收合的小雨伞近 8 把,可见纸伞在宋人生活中十分普遍。北宋孔平仲有诗句:"强登曹亭要远望,纸伞挚手不可操。""狂风乱挚雨伞飞,瘦马屡拜油裳裂。"[10]说明纸伞在宋时,除行路、设摊等日常必备之外,登高、雨雪天骑马也手持纸伞。这也是目前所见最早的关于"纸伞"两字的记录。

面对画中随处可见的圆形伞轮和诗中狂风骤雨下飞舞的纸伞,我们恍若目睹宋代制伞业曾经的辉煌,在之后的一千年里,宋人制订的标准构件与联动机构一直是制伞业的通行方法,中国纸伞树立了一个手工业史上不容忽视的典范。

最后引用元代萨都剌形象概括中国纸伞收放结构和操持方式的《雨伞》诗结束全文:

开如轮,合如束,剪纸调膏护秋竹。
日中荷叶影亭亭,雨里芭蕉声簌簌。
晴天却阴雨却晴,二天之说诚分明。
但操大柄常在手,覆尽东西南北行。[11]

注 释:

[1] 《玉屑》曰,伞是"鲁班之妻造之,谓其夫曰:君为人造居室,故不能移,妾为人所造能移千里之外"。
[2] 民间传说巧圣先师鲁班发明了伞,在他的牌位旁常有一副对联,上联是"一竿树立拓天空",下联是"片片弥逢遮雨露"。
[3] 见《魏书》列传卷二十一下"彭城王勰"。
[4] 见《通俗文》。
[5] 见《史记》列传卷七十六《平原君虞卿列传》。
[6] 据湖北省博物馆藏品目测所定。
[7] 据武汉市博物馆和襄阴考古工作队资料。
[8] 杨青、吴京祥等:《秦陵一号铜车立伞结构的分析研究》,

《西北农业大学》1995年12月,52页。
[9] 见《格物镜原》:引《玉屑》。
[10] 〔宋〕孔平仲:《元丰四年十二月大雪》《遇雨诗》,见《宋诗钞》一册,北京:中华书局,1986。
[11] 〔元〕萨都剌:《雨伞》,引自《雁门集》,台湾商务印书馆影印《四库全书》,集部第151卷,565页。

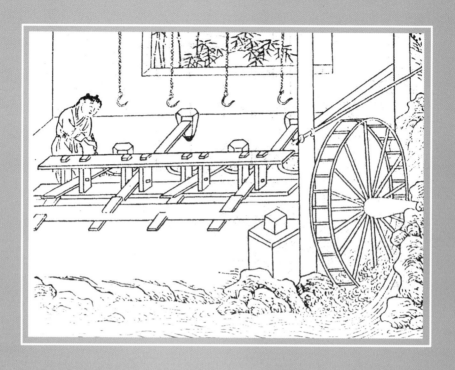

轮音为商杵音角
——景德镇地区水碓实测行记

一

去年深秋,我为完成名为"中国传统器具设计研究"项目之一水碓的研究,带着南京艺术学院设计学院的两位在读研究生徐博文和孙静,赶赴江西景德镇做田野调查。该研究项目名列于江苏省哲学社会科学研究"十五"规划课题,在课题策划冯健亲院长和项目主持王琥教授的督促与安排下,领得科研经费,保证了此次调查得以成行。而两位学生,一位学习工业设计,一位作设计史的研修,且毕业论文均与传统器具有关,应该是最合适的合作者与助手。

这是我第二次来到景德镇。两年前,我随张道一先生应景德镇陶瓷学院的邀请来过一次。当时给我留下深刻印象的是,在去往三宝蓬的溪边道旁,坐落着一个个水碓房,大部分在运作之中,"咚咚咚"的砸击声震撼着大地,使人想到"重重水碓夹江岸,未雨殷传数里雷"的古人诗句。

2004年11月23日凌晨,火车抵达景德镇。陶瓷学院吕金泉教授得知我们一行到来,带着齐彪老师开着自备车,接我们三人前往三宝蓬。相隔两年,路旁水碓依然在运作,我正为不虚此行而高兴,但听得"咚咚"声中夹杂着马达声,下车察看,水碓变成了电碓。原来,

这一带河溪水流本不很急,落差又小,一到枯水季节,水碓就无法运行,大多数业主将其改用电机带动工作,有的干脆拆去大水轮,清除引水堰,古老的运作方式一去不存。来到三宝蓬,见有几个小型水碓,但器件已不全,上面还覆盖着一些杂物,看样子因水流过小而停止工作,也有一段时期了。金泉见状立即拨打手机,与陶院史论系老师联系,得知在瑶里镇仍有古老的传统水碓在运作。瑶里距景德镇有 50 多公里路程,金泉因公务在身,遂由齐彪陪同我们租车前往。

二

(一)位置

瑶里,古称梅村窑里,位于景德镇东部,在浮梁县境内。这里北邻安徽,境内高山峻岭,森林茂密。镇中区域内明清建筑错落有致,保存完整。周围有古瓷业遗址 30 余处,约在元至元年间至明嘉靖、隆庆年间的 300 年里,瑶里瓷器烧造与陶瓷原料加工举世闻名,是景德镇三大陶瓷窑区之一。车过古镇,沿徽州古道进入了自然生态区,区内山高林密、峡谷纵横,前行约 10 公里,道路蜿蜒逶迤,路上行人稀少,不见村落,也无水碓踪影,只得停车察看。这时,一辆摩托车满载货物从后面驶来,齐彪上去招呼。当骑车小伙子得知我们寻访水碓时,说在出镇不远处有水碓作坊常运作。于是我们沿原路返回,在距瑶里镇还有 4 公里处,寻到了古水碓作坊。这里是绕南村"栗树滩"。

(二)地形

《景德镇陶录》载:"邑东至港以上有二十八滩,每滩皆有水碓舂土作不。"[1]栗树滩应是二十八滩之一,位于昌江源头瑶河一侧,这里地处沿山坡足,水流湍急,有利的水力资源,加上丰富的瓷土原料,使栗树滩具备了设立水碓作坊较理想的条件。我们四人沿着河边小道,绕过几个砾石堆,只见一个巨大的立式水轮耸立半空,一间架空的人字坡顶碓房置于水轮旁边(图一)。房内碓杵悬于梁上,地面清扫洁净,埋入地下的碓臼已置空待料。可见,舂细的原料已取去淘洗制不,粗原料正待运来。今天当是水碓轮空停转之日,正适合我们测量。小孙

和小徐急着取出卷尺、笔、纸,直奔大轮而去,我忙叫住两人,提议先观察一下周围地形再动手。因为自然地形对水碓的影响与支配甚大,而古人对自然地形的适应与利用也极为巧妙。

《天工开物》说:"江南信郡,水碓之法巧绝。盖水碓所愁者,埋臼之地,卑则洪潦为患,高则承流不及。信郡造法,即以一舟为地,撅椿维之。筑土舟中,陷臼于其上。"宋应星所说的信郡(今江西上饶地区)造法,是将水碓置于船上,因为水碓建于地势低处会被洪水所淹,而筑在地势高处则水流够不着。置于船上随水位高低自动适应调正,以保证在洪水与枯水季节都能正常工作,这是真正的巧绝之法。上饶的信江发源于南部武夷山,河床并不稳定,时有洪水泛滥。而瑶河为昌江支流,源于瑶里东部山区,流域内古老变质岩层多,质坚蚀轻,水流湍急但稳定,洪涝现象并不明显,故水碓适宜筑于河岸,于傍岸水中置轮,利用流水坡降落差作动力。我们四人绕栗树滩一圈察看,只见瑶河绿水悠悠,看似缓缓地向西流去,不远处一座有支架的长长木板小桥横跨河上,河对岸杂树繁密。我们通过木桥,穿过密林小道,来到一处被称作"窑旮旯"的地方,这里有多处古龙窑遗址和古瓷器作坊。木桥连接起水碓与瓷器烧造作坊,将制成的不,运去成型生产,再将附近的原料运来舂碎制不。

图一　浮梁县瑶里镇栗树滩水碓房

回到河岸这边。从岸边小道下来,是平坦的河床,因大量砾石堆积,部分河床高出水面,形成宽敞空间。水碓筑于此地即是受益于这片宽大的空地,一边置轮于水中,承接河流冲转,一边于平地筑碓房设臼,便于操作。宋应星在《天工开物》中说,水碓"设臼多寡不一,值流水少而地窄者,或两三臼,流水洪而地室宽者,即并列十臼无忧也"。该水碓设十二臼,属大型水碓,自然与这里的有利地形有关。

(三)碓房

接下来,我们观察了碓房。小徐一路用数码相机拍

个不停，就让他负责拍摄工作，注意水碓的构造细部、结构特征，尽量拍得细致、全面。我和小孙、齐彪开始丈量碓房。碓房约 8 米见方，人字坡向东西两侧倾斜，由 3 根横梁、6 根立柱架构而成。6 根立柱均选用硬木，中间立柱高 370 厘米，柱顶端均为 Y 形，以承接横梁。横梁长 70 厘米，未见用钉，主梁较粗，未去树皮。椽子用较直的杂树条，中间剖开，分上下二层，呈十字状构搭而成。房顶由两张树皮上下扣合，似筒瓦一般排列覆盖，整体碓房坚固结实，防震耐用。四周无墙体，透空，在碓房东西北三侧，用乱石块垒有高 120 厘米的矮墙，并不与房相接。东西矮墙相距 810 厘米，在西侧矮墙处，见有排列整齐的 9 把长柄铁铲、铁刀、扫帚等工具，并挂有盛粗原料的编织竹篮 4 只和一个被替换下来的损坏的碓嘴，这些都是碓房运作中重要的操作用具。

康熙在题焦秉贞所绘《御制耕织图》（春碓）中，有"秋林茅屋晚风吹，杵臼相依近短篱"句。茅屋即是碓房，但焦秉贞所绘之碓为人力踏碓，邵棠在《闻见晚录》中说："我徽于溪浒之旁，建房造车，筑堰引水，水激车板。"这里所建之房应是水碓房，《古今图书集成》和《天工开物》绘有这种水碓房，二图均在茅屋顶一侧刻印"盖利用茅"四字（图二、图三），表明了碓房的作用。《天工开物》所绘碓房四面无墙，与我们在瑶里所见碓房，在形制与建筑方式上相差无几。

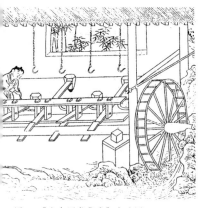

图二 《古今图书集成》水碓图

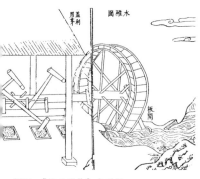

图三 《天工开物》水碓图

三

（一）水轮

陆廷璨在《南村随笔》中记述水碓："以木为轮，植木于傍岸水中，置轮其上，水冲轮转，昼夜不停。"水轮应是水碓运作的主要部件，水碓用轮均为立式轮，一般直径小轮 100 厘米至 200 厘米左右；大轮 300 厘米至 400 厘米左右。该水轮较大，经实测，直径为 403 厘

米。我们仔细观察,该轮共有 5 个构件:轮牙、板叶、轮辐、轮轴和拨板,转轮部材料为松木,采用榫卯结构楔合而成。对于这样一个较为复杂的部件,该如何记录?除了由小徐拍摄外貌特征、构造细部外,我运用早年学得的绘画技术,先以线描画出立体全图,然后将构件局部和接合方式一一描绘,再将小孙与齐彪两人测得数据,对应所绘线图,用红色水笔标注。以下为水轮 5 个构件的描述和部分数据。

轮牙有两个圆形环,两环间距 52 厘米。每个圆形环又由大小两个圆环紧贴一起组成。大小圆环各有弧形状实木片 8 片对接而成,大圆环宽 2.5 厘米,厚 3.2 厘米,直径即为轮径 403 厘米;小圆环宽 15.5 厘米,厚 2.7 厘米,直径为 399.5 厘米。小圆环在外层,紧贴在大圆环上,贴附方式由两个圆形环之间的板叶结构楔合。

板叶有 64 组,安装在两个圆形环之间。每组三叶,中间一叶宽 8 厘米,平插在两个圆形环上,两侧叶均宽 14.5 厘米,斜插,三叶组成凹形,以承流水冲击。

轮辐条呈两个十字形,共 8 条。每条宽厚均为 9 厘米,长 180 厘米,一端与轮牙连接固定,另一端插入水轮中心部位的轮轴,支撑水轮以防变形。

轮轴长 827 厘米,呈八棱形,直径在 40 厘米左右。一端连接水轮,在伸出水轮的顶端削出长 42 厘米的凹槽,槽内间隔嵌有长 26 厘米的硬木条一圈,安置在 V 字形木架上;在离另一端 250 厘米处,附有长 30 厘米的硬木条一圈,用两根宽 4.8 厘米的铁件箍紧,同样安置于 V 形木架之上,以承水轮重量和便于转动。

拨板安插在轮轴上,该水碓设臼 12 个,相应地在轮轴上有 12 组拨板,每组两个,共 24 个拨板。拨板长 30 厘米,宽 10 厘米,厚 7 厘米,围绕轴心呈直线状插入轮轴,两板间距均为 31 厘米,但插入位置与角度均不相同,是按一定顺序排列的,这样使得拨板拨动碓杆时能产生间隔,在碓杵凿向碓臼时形成时间差,以免同时凿入时震动过强,导致器件损伤,同时也能使轮轴均匀受力,延长使用寿命。

小孙测量好水轮的全部尺度数据后,高兴地跳上轮轴。好在水轮停转时,已被业主用两根粗树棍插入轮辐,卡住了轮轴,才不致因轮轴转动而跌倒。她从大轮这一端走到另一端,发现在轮轴尾部有两个大木块,不知何用。齐彪细细察看后分析,由于水轮这一端较重,因此在另一端就绑有两块重木块,增其重量,使之平衡,不致倾侧。齐彪为东南大学在读博士,在景德镇陶院任教多年,其学识令人敬佩。

（二）碓杆

　　测过水轮，再看碓杆。该水碓的碓杆有12根，整齐地排列在一起，其中10根用木质勾锤悬挂于专门设立的横杆上，另2根落入碓臼，未被挂起。碓杆形似长锤，总长为317厘米，由碓嘴、碓脑、碓杆、碓尾组成。碓嘴为木质圆柱体，套入碓杆，上端用铁件箍紧，高78厘米，上粗下细，直径为19厘米至20厘米。在碓嘴下部中间，刳有直径15厘米、进深5厘米的洞穴，将碓脑嵌入其中，也用铁件箍紧。该碓脑略方，高宽均为15厘米，嵌入后露出脑部11厘米。一般碓脑用铁质，而该碓嘴选用坚硬岩石，不知是何原因。翁广平在《杵臼经》中记："杵之端，裹以铁，重三十有二两，曰嘴上镇以石，曰臼脑，重三十斤。"这里的臼脑即碓脑，也是用石质，但翁广平记述的是舂米用碓。

　　碓杆选用的是硬圆木、较直，直径均在10厘米左右。在碓杆后端是碓尾，用铁件绑有一块长40厘米的硬木块，再用木楔撑紧。这一附加硬木是一个可拆卸的木块，当长期工作导致磨损后，即可及时更换。

　　在碓杆尾部50厘米处，安装着一个转轴装置，方形铁质，两侧插入木质轴心，放置于两旁的木质凹槽内。这是碓杆能够受力起落的关键装置。

（三）碓臼

　　《杵臼经》上说："臼烧土而成，形如碗，实五斗而赢，曰窑臼。"我们所见的臼是由木板插成，而非烧土而成，这大概也是因为加工原料的不同。臼陷入地面，深60厘米，长57厘米，宽45厘米，12个碓臼的尺寸大致相同。臼底铺设坚硬石块，四周用多块木板拼合，靠近碓杆一面的木板微斜，从碓杆自2米的高度砸入碓臼的弧线轨迹看，砸入臼时应为向内侧拨料，而内侧木板斜插，能起到连续翻动的作用。木材也比其他材料易产生振动，能促使原料在臼内不断翻动，以保证工作功效。

（四）水闸

　　从碓房出来，顺着一块木板通过人工开掘的引水渠，大水轮就半置在渠内。在渠边，我们看到上游方向是一片宽阔水域，在渠的入口处装有一个木质水闸。水闸的闸板中间伸出一根长长的木棍，从上到

下钻有 7 个圆孔，其中一孔插有木梢，以此来控制闸板的高度，调节水流量，达到控制水碓转速的目的。当完全放下闸板时，水源被切断，水轮随即停止转动。

（五）水枧

我们又回到水轮，再作观察。这一回有了新的发现，在水轮轮牙两侧，均绑有一个小竹筒，在轮轴上方还悬吊着一根细长的竹槽。这一细长竹槽大概就是《天工开物》中所记的筒车汲水之水枧："凡河滨有制筒车者，堰坡障流，绕于车下，激轮使转，挽水入筒，一一倾于枧内，流入亩中。"但水碓的水枧并非用于灌溉，而是用于润滑轮轴。当水轮在水流冲击时，水也冲入绑附于轮牙上的竹筒中，通过水轮转动，将盛水竹筒传送至轮的高处，经过调正位置后，恰好倒入水枧内，流入另一端，滴向转动轴，起润滑作用。在轮的这一侧，不必通过水枧连接，竹筒之水可直接倾入转动轴。这正是一个极妙的设计，差一点漏过了对它的观察。

回到南京，我请研究生陆勇根据我的线描立体结构图和实测数据，建立了一个水碓三维模型图，并绘出水碓三视图，以便进一步分析研究（图四、图五）。

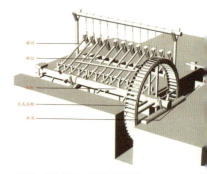

图四　栗树滩水碓三维模型图

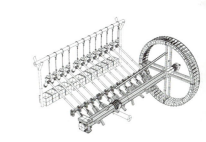

图五　栗树滩水碓线型结构图

四

考察并测量好水碓的全部尺寸数据，抬头一看，太阳已经西斜，不知不觉，已到下午 3 时，连续工作 5 个小时，这时肚中才感到一阵饥饿。收拾好一切随带物品，叫醒正在车内睡觉的司机，去瑶里镇吃午饭。

古镇中央是一个湖，水面平静如镜，明清古建筑群就在湖的四周，形成一个环湖古街道。我们选了一家面对湖面、明亮洁净的小饭店坐下，齐彪点了几样当地土菜，很有特色。我们 5 人边吃边聊，店老板也凑过来搭话，说在湖对面的街上有古农具陈列馆，我们商定吃过

饭去看一看。

谈到这次收获，我说遗憾的是未能见到水碓的运作过程。一直没有说话的出租车司机突然开口："原来你们是来看水碓，景德镇半路港就有几个，何必赶这么远的路呢？"我说可能是电机运转的，司机肯定地说："是轮子在转，我车子拉客路过经常看到的。"我一听，立即又兴奋起来，待司机放下筷子，催促他将车立即开过来，回景德镇仅用了30分钟。

半路港在景德镇南部约8公里处，这里地势与瑶里十分相似，只是河面更加宽阔，这是昌江支流南河。车子在路边停下，我们却没有看到水碓。原来，公路的路基很高，水碓房顶比公路面还要低。这是一个较大的碓房，长长的坡顶似乎由几间房连接而成。水碓正在"咚咚"地工作着。进入碓房，看到这个水轮比瑶里的更大，但碓臼却只有8个，轮轴也短些，碓脑是铁质的，其他的与瑶里相同。来到水轮旁，只见水渠口的闸门调节到第5个孔，开启较大，流水冲击着大轮板叶，推动轮子、轮轴转动。8组16个拨板随轮轴转动，交替着拨动碓杆，8根碓杆因之有序起落，重重地砸入碓臼，震得我脚底发麻。我们走到水轮轴心处向渠内观望，见水位的落差较大，推动这样的大轮，没有大落差的湍急水流是办不到的。但水流过急，转速太快，也可能会使碓杆轮空甚至折断；若水流太缓，转速过慢则会影响功效，这需要有经验的人才能控制把握。

旁边有几个大池子，其中一个池子里有两人正忙碌操作。我过去打招呼，年长的一位说，这是他家的碓房，年轻人是他的儿子。我夸他这个碓房盖得不错，他停下手中的活说，为筑堰引水盖碓房，花去20000多元钱。我问他这个水碓是谁做的？可以用多少年？他说水碓是请专门的工匠做的，已用了五六年了，一般水碓可用20多年，而水轮板叶和碓嘴易坏，要经常更换。我忙问他碓嘴上的碓脑为什么有的是石质，有的是铁质？他说石质的碓脑很少，我说给他听瑶里的例子，他说那里是做釉果的，他这里是生产制瓷坯料的。我猜想，釉果是瓷器釉料，不同于一般坯料，要求更高，如用铁质碓脑，可能会使釉果混杂过多的铁分子而影响质量，所以瑶里水碓选用坚硬的岩石作碓脑。

我见他身上沾满泥料，又问他在忙什么？他告诉我，把泥料拿去制不。他指着靠近水碓的池子说，舂好的细料在那里淘洗，之后放在隔壁的池子里沉淀，然后再放入另一池子中干缩。等差不多的时候，取出制成方块砖状，也就是不。他接着说，制成的不，不必自己运出去卖，自然有人来购，后成型上釉，烧成瓷器。从粗原料经水碓舂细

淘洗，再制不，然后成型，到瓷器烧成，这是传统制瓷的全部流程，水碓在其中的作用不可低估。

在回陶院招待所的路上，小徐举起他的数码相机，放了几段拍摄的水碓运作视频，运作过程的图像和声音十分清晰，我建议应在画面下方以流动字幕的形式，加上一首诗：

碓轮在水料在屋，舂碎细石不如玉。
工匠设计机与轴，坎臼在地杵在木。
横贯轮心轮运瀑，以河之水代人力。
列杵七八板拨杵，一杵入臼一杵起。
轮轴迫杵水迫轮，周而复始舂不止。
听来一部水之乐，轮音为商杵音角。[2]

十天后，我出差北京，拜访了清华大学美术学院陶瓷设计专家杨永善教授，谈及景德镇所测水碓。他说，水碓舂出的原料比现代真空炼泥机所出原料要好百倍。我也谈了对水碓的认识：利用自然河溪之水作动力，不用电，不用油，不用气，无须人力，没有污染，也不影响景观环境，这些都是现代工业设计所欠缺的。水碓作为一种传统生产方式，有着二千年之无数工匠的经验、智慧和技艺的积累，因而也具有非常顽强的生命延展能力。对于这次在瑶里实测的水碓和半路港的水碓运作观察，如果从功用目的、解决手段、运行方式及功效的评估，直到蕴含其中的设计哲学，做一剥笋抽心的分析，对于目前的设计实践会有很多的启发。

（原载《民族艺术》2005 年第 2 期）

注 释：

[1] 不 (dǔn)，是瓷器成型前的砖状瓷土块。
[2] 这是一首咏水碓的古诗，略有改动。原诗见清代黄之隽："转轮在水稻在屋，糠秕如尘米如玉。谁其为之机与轴，坎臼在地杵在木。横贯轮心轮运瀑，以溪之水代人足。列杵五六杵齿齿，一杵入臼一杵起。圜轮迫杵水迫轮，急急晨昏舂不止。溪女鬖插山花红，列坐臼旁如课功。从容揎袖簸扬毕，劳逸不与吾乡同。我来如听一部之水乐，轮音为商杵音角。"（《瘴堂集》卷三十七）

蚕月祭典
——湖州含山蚕花节考察记行

《诗经·豳风·七月》有"蚕月条桑,取彼斧斨,以伐远扬,猗彼女桑"[1]句,其中"蚕月"指夏历三月,是开始养蚕的月份。在养蚕之月为祈丰收对蚕神的各种祭祀活动,原是我国各地各类农事祭典中大型又壮观的活动之一,随着社会发展与生产方式的转型,这种祭蚕神风俗在各地几近湮没,唯沿着京杭古运河苏杭段的一些村庄,还一直维持着这古老的祭祀习俗。

一 踏上蚕花路

2008年4月3日,我与东南大学胡平教授一行五人,在苏州访毕缂丝工艺传人之后,夜泊姑苏城外石湖湖畔苏州工艺美术学院,是夜小雨。翌日清明节,我们一行早晨8时30分发车,驶上苏嘉杭高速公路,向南至新塍段下,顺小路进入湖州地段,经练市到达善琏镇。因事先有联络,镇政府一位负责组织、宣传工作的副书记沈同志热情地接待我们,并为我们安排工作人员李女士做向导,前往含山。

含山位于杭嘉湖平原湖州东南35公里处,京杭运河傍山而过。含山因"四水涵之",又名"涵山",也有"寒山"之称,实为交织水网

中一突兀孤丘,高不过百米,晋张玄之《吴兴山墟名》称之:"震泽东望苍然,茭苇烟蔚之中高丘卓绝"。[2] 含山所处的湖州地区,植桑养蚕织丝的历史悠久,新石器时代钱山漾遗址出土有目前所见最早的碳化绢片,三国时有"吴绫蜀锦"之名,唐时有"湖州开元贡丝布"之录,宋时更有"湖丝遍天下"之说。[3] 蚕桑丝织已成当地百姓生活之源、生存之根,从而演变出种种蚕神祭祀风俗。含山祭蚕神风俗大约源于宋代,历明清而益盛,至今不泯。含山不高,但因蚕神祭祀活动而成为当地蚕民心目中的"圣地"。

自善琏至含山仅3公里路程,但我们一行驾车走了约半小时,时届清明正日,天已放晴,风和日丽。含山附近几十里以及周边练市、新市、河山等村镇的蚕农,几乎倾家而出,或步行或骑车,熙熙攘攘,直往含山而去,一路上人声鼎沸,热闹非凡。车抵含山村口,只见通往运河桥的路两侧,商贩聚集,路上桥上人流如潮(图一),车不能行,我们下车在李女士陪同下徒步前行。过运河桥往左,即有通往含山的一条小道,顺道前行约一里至含山南坡脚下,沿山坡蜿蜒而上可抵山顶,这是一条"蚕花路",历史悠久,闻名乡里。民间流传在清明节当天,蚕花娘娘会来到人间,在含山留下足迹,蚕民们都要到这条路上踏青,谁若能踩到蚕花娘娘的脚印,谁就沾上了丰收的喜气。[4] 于是,到"蚕花路"上"轧蚕花",成为含山蚕花节重要的内容。

图一 湖州含山蚕花节

来到含山脚下,见新建一寺,上书"蚕花圣地"(图二),寺前有三孔石桥一座,传为明万历年所建,是上山的必经之路。寺后山坡上有一池清水,中立一尊蚕花娘娘塑像,形似南京莫愁湖之莫愁女雕塑,现代所立。绕过池塘,顺着右侧上山,是一路陡升的之字形小道,半道建有"歇波亭","以为往来歇息之所"[5]。继续攀登,可见含山塔影,上得山顶,是一座八面七层楼阁式砖塔,塔底须弥座上宋代风格的牡丹、莲花图案清晰可辨,旁有明成化十六年所立《重建含山净慈院塔记》碑。塔北新修净慈院,现易名"蚕花圣殿"。自南坡脚下石孔桥到山顶净慈院,这条"蚕花路"在苍松翠竹间

图二 "蚕花圣地"

逶迤穿行，时隐时现，它历经四百多年踏成，绝无间断，给我一种古朴而又神秘之感。

二 "蚕花圣地"祭蚕神

自走过石孔桥，就进入了"蚕花圣地"，远远看到在寺后山坡的池塘边，矗立着一面三角杏黄旗，上书"祭蚕神"三字，"祭"字写得巨大，十分醒目，一场祭祀仪式正在进行中（图三）。

只见池塘前的平地上，置有红布蒙裹的四方香案，案上有瓷塑观音一尊，前面放有六杯清水，案中铜鼎插清香九支，两侧铜烛台上点燃蚕烛两支，案上还有几朵蚕花。在香案两侧，置放铁质蚕烛架各一，插满蚕烛。一位长者，身着红黄两色长袍，面向观音，双手合十，口中念念有词，似在祈祷。两边各站两位僧人，手击木鱼、铜铃。后面还有穿白衣红裤的吹鼓手四人。场地不大，站满了手持蚕花参与祭祀的民众，场面颇为壮观（图四）。不一会，祭祀仪式结束，几位年长妇女上前，手持蚕花，默默祈祷，然后，从香案台上取过清水，慢慢喝下。我们与长老简单交谈几句，得知这一道场是由几位蚕民出资所为。

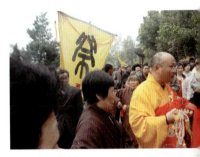

图三 "祭蚕神"

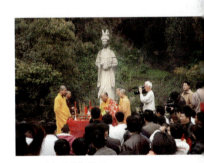

图四 "祭蚕神"场面

据《湖州府志》载，明清时期，"祭蚕神"活动十分频繁，孵蚕蚁、蚕眠、出火、上山、缫丝，每道生产程序都要祭祀，最后还有"谢蚕神"。现在已经简化为两次，一次在清明前后的"祭蚕神"，另一次在采茧后的"谢蚕神"。

观过仪式，随人流沿着之字形小道攀登，穿过"歇波亭"，到达含山山顶，古有所谓含山"十大殿"，现只有净慈寺旧址。山顶有小型建筑群构成一个祭祀活动空间，南有含山砖塔，中有小型土地庙，北为净慈寺，即"蚕花圣殿"，三幢建筑处于一根中轴线上。一般蚕民自南坡登上山顶，先要绕过砖塔，在土地庙购买香烛，到净慈寺前点烛燃香，再进殿内神位前叩拜，此一过程并

不复杂。据说旧时有"藏蚕种包"的做法，先用洁净纱布在烈日下暴晒消毒，然后挂在家中大门或墙壁之上，健康的蚕蛾能在上面产卵。到了清明这一天，产有蚕卵的纱布用彩绸包裹好，斜背肩上，或藏胸口，再登山祭祀。这仅是仪式所需，并非传言所说：用女性胸部体温催蚕卵成蚁的方式，因为清明时节，天气仍寒，未到孵蚁时节。现在都以蚕花代之。

进入"蚕花圣殿"，正中有布幔一顶，内有观世音菩萨像一尊，布幔上书有"河山镇花埠村信女……敬献"字样，前置香案，上有供品和巨大香烛一对，蚕民们进门便叩拜，又去左侧祭祀。只见左侧有年轻男子塑像一尊，头戴皇冠，身着黄龙袍，后立白马一匹，男子脖子上系蚕民所献白绸带数条，其中一条书有"……金珠送寒山太子"字样。从男性形象看，这是"蚕花五圣"，本有三眼六手，原是蜀地蚕丛氏青衣神，传到杭嘉湖地区发生蜕变，茅盾家乡乌镇一带就信奉"蚕花太子"[6]，在含山则演变成"寒山太子"。清人汪日桢引《吴兴蚕书》记述："湖俗佞神，不知神之所属，但事祈祷，不知享祀之道，借以报本。"确是如此，蚕花圣殿内诸神众多。再依次往左是留须年长男子形象，身穿战袍，骑枣红马，右手持缰绳，左手微举，似在说什么，身后站立年轻女子，这应是蚕女故事中父女的形象了。再往左去，是一位年轻白衣女子手奉一盘蚕茧，端坐于一匹白马背上，这就是今日真正的主角"蚕花娘娘"，塑像高约150厘米，系木雕彩绘，衣着与茧盘为实物搭配，看起来亲切动人（图五），这样通俗的手法很得蚕民欢喜。我于殿内观察，见蚕民事蚕花娘娘极虔，但整个祭祀过程极为短促、简单，似乎还未结束。

图五 "蚕花圣殿"内蚕花娘娘塑像

此时在殿外，来祭祀的蚕民越来越多，香火极旺。在袅袅升空的香烟缭绕中，隐约可见在东侧有旧平房多间，走近细看，走廊墙上书有"含山净慈寺办公室"，李女士带我们进入室内，见有漆底金字楹联一副靠在墙角，看样子是从旧寺的柱子上拆卸下来，正待修饰，书法苍劲，字迹模糊，但依稀可辨：

灵荫蚕乡千年享祀谱春秋；
魂萦泽国万古幽冥福桑梓。

这时，见窗子外面人影晃动，原来有一条小路从屋后通过，经询问，得知这是去含山东北角的仙人潭卜蚕事，一般祭祀完毕后蚕民必到此处占卜（图六），据说仙人潭四季不枯，潭水清澈见底。只要立于潭边石上，向潭中抛石子即可卜今年蚕事。占卜过后，便要登塔，过去只是绕塔一周祭拜，然后下山，近来登塔也成祭神活动之一。民间传含山塔是东吴孙权为其母亲吴国太所建，而史载实属宋元祐年间建成，明清期间均有修复（图七）。登塔有步步升高之意，随层层递进，来到最高处第七层，绕窗远眺，环形观揽，水乡泽国风光尽收眼底。

图六　去仙人潭卜蚕事

图七　含山塔

三　买蚕花纸会蚕花姑娘

站在含山塔顶远眺，只见从蚕花路到古运河两岸，五彩缤纷的蚕花将整个含山地区装扮成一个花的海洋，歇波亭、之字道、蚕花地、石孔桥，以及商贩、蚕民、村姑、孩童、游客……全被淹没在蚕花之中了。

清明前后，山上山下，均有蚕花出售。这是一种纸制或绢制的蚕花，"被视为利蚕的吉祥物，是蚕农清明节上含山的必买之物。人们有的把蚕花戴在胸前，有的插在头上，有的则带回家插在养蚕用的器具上，以求养蚕好收成。由于人人要买蚕花，形成了'轧'的热闹场面，人们便称之为'轧蚕花'"[7]。纸制蚕花在清代已成习俗流行于民间了，清海盐人朱恒在《武原竹枝词》中有：

小年朝过便焚香，
礼罢观音渡海航。
剪得纸花双鬓插，
满头春色压蚕娘。[8]

从含山下来，我们又回到南坡下石板桥上，只见桥上所卖蚕花与路两边所卖棒状的、剪成"流苏"细条蓬起的蚕花，略有不同，这边的蚕花不大，两朵红花由两张绿叶衬托，艳丽无比，在绿叶上伏着可爱的蚕宝宝，叶下还藏有金元宝一枚，能讨得吉利，十分喜人。卖花人为一老妪，自称来自石淙，石淙离含山十华里，那里的妇女在农闲时都做蚕花，以前多用宣纸染色，然后剪成花瓣、叶子，再用五彩丝棉绕扎而成。现在大多用绢丝制作，过去那种一把剪刀一张纸的制花手工艺技术，几近失传了。正说着，围上来一群人，一位小女孩买了两朵蚕花让妈妈插于发际，煞是好看。一会工夫，就卖去十来朵蚕花（图八）。我们一行也各自购买，两位研究生将蚕花插于摄像机，扛在肩上，非常醒目，李女士也将蚕花别在胸前，十分好看。

图八　蚕花

正待离开时，李女士叫住我们，说要我们见一见蚕花姑娘，顺着所指方向看，迎面走来三位20岁左右的年轻女孩，我们相互招呼过，三人正要上山祭祀，因要照相，我将刚买的石淙蚕花送给了蚕花姑娘（图九）。据说石淙、新市一带流行《轧蚕花歌》，歌中唱道：

图九　三位蚕花姑娘

清明天气暖洋洋，桃红柳绿好风光。
姑嫂双双上街去，胭脂花粉俏梳妆。
红绿蚕花头上插，男女老小似海洋。
邻村阿哥早等待，一见阿妹挤身旁。[9]
……

歌词有相亲恋爱之意，但过去在含山，有"摸蚕花奶奶（乳房）"的风俗，谁家姑嫂被摸得乳房发痛，今年家中蚕花一定会"发"，所谓"轧发轧发，越轧越发"，"摸发摸发，越摸越发"。如今这一陋习早就不见，代之以开展"抛蚕花，评选蚕花姑娘"的活动[10]，原来三位姑娘祭过蚕花娘娘，还有重要的评选活动参加。与蚕花姑娘告别之后，按原先安排，我们要去访问一户养蚕人家。

四 访养蚕人吃麦芽饼

离开喧闹的"轧蚕花"场面,带着在"蚕花圣地"所获得的喜气,我们来到含山脚下的一条大道上。向北看去,道路两侧种植有一片片桑林,是新一代良种桑园,桑树嫩芽已经萌发,露出浅绿的叶脉。站在道上回望含山,在浅淡的桑田绿波中,山与塔构成优美的剪影,呈现出淡淡的蓝色,与天空融为一体。

在我的印象中,儿时在苏州农村所见的桑园现已大为减少,而实际并非如此,据华东地区第八次蚕种学术研讨会的统计,2002年华东五省的桑园种植面积达到28.5万公顷,蚕茧产量达25.3万吨。[111]从湖州市的统计看,在2001年建成良种桑园和大棚养蚕的当年,产茧2.53万吨,几乎占下一年华东五省总产茧量的10%,获茧款收入4.46亿元。[112]由此可见,栽桑养蚕仍是含山一带农村发展增收的骨干项目。

此时已过中午,为访蚕民,李女士联系到含山文化站站长老周。老周领我们一行往北走了约5分钟,进入一蚕民家中,二层新楼,颇为清洁。楼上住宿,楼下是厨房、工具间和养蚕室,见客来访,主人从楼上下来,60多岁,沈姓。招呼我们坐下,吃茶。沈老伯话语不多,谈起养蚕,就带我们到养蚕间,指着一些物品一一介绍,中间一屋内摆放着养蚕用具七八种,有桑篓、贮桑缸、蚕匾、火炉、水盆、蚕网、蚕沙箔等,靠墙边还叠放着长条凳和粗长毛竹,因未到养蚕时,这些物品还没使用。在另一间屋内有一辆板车,上置一张蚕匾,遗有干枯桑叶,去年养秋蚕时用过。旁有蚕架,折叠摆放,另有杂物堆放屋内,大多为种桑养蚕工具。

我见墙上写有"小蚕、一玲、二玲、一叉、一叉6、四叉、六叉、7叉、1斤5叉、2斤4叉"字样(图十),问沈老伯,他说蚕六七天要眠一次,眠时不动不食要蜕皮,从蚁蚕到第一次蜕皮是一龄,眠后是二龄,再眠是三龄,四龄大眠后是五龄,五龄就要结茧了。一两、二两是食盐或醋,加圣农素和水后喷洒桑叶,可壮蚕体,

图十 墙上所写的养蚕经验

减少发病。从一龄开始渐渐增加分量，为防出错，记在墙上。我又问何时孵蚕蚁，老伯说还需半月。又问刚从"轧蚕花"听来的"蚕花二十四分"是什么意思，沈老伯笑了，说这是蚕花娘娘留下的喜气，若求得"蚕花二十四分"喜气回家，就能得到双倍的丰收。

最后来到厨房间，见两个折叠架上放着一张中型蚕匾，内有碗、盆、缸，中盛咸肉、油豆腐之类。沈老伯指着一只小竹匾内的绿茶色饼，说是昨晚做的麦芽饼，一会请大家尝尝。这是含山清明节家家必食之物，也是这天给来含山的亲戚朋友的馈赠之物。麦芽饼用米粉、草头、白糖、芝麻，还有当地一种香草制成，模拟春蚕、白茧，期盼蚕花大发。此时已是下午一时多，回到茶桌，桌上已有麦芽饼一盆，很快食下一块，觉得味道极好。米粉较粗但很糯，用油煎过，有些焦黄，饼两面均粘一层白芝麻，还有阵阵草香味，食之甜美，大家分享着含山美食（图十一）。

图十一　麦芽饼

老周还向我们介绍与蚕花有关的其他食文化，除了麦芽饼，含山人在清明节还要吃蚕花饭，喝自酿的米酒，饭桌上菜有：腊肉、咸鱼、野菜、马兰头，螺蛳也是饭桌上必有之物。这与祛祟有关，据说有一种病蚕叫"青娘"，它的灵魂常藏在螺蛳壳里，清明吃螺蛳可以把"青娘"赶走。我想起童年时也听说过清明节吃螺蛳与蚕有关的故事，说蚕农怕老鼠来吃蚕宝宝，在清明节将吃过的螺蛳壳抛上屋顶，夜晚老鼠从屋顶企图进入蚕室时，会踩到螺蛳壳，螺蛳壳的滑动声可将老鼠吓跑。古老的"祛蚕祟"还颇具实际功用，一般对付老鼠，蚕农家家都养猫，过去桃花坞就有木版年画《蚕猫图》（图十二）。老周说起蚕时禁忌，奇特、有趣，似乎过于迷信。还提到有一种茧花饰品，将蚕茧壳剪成花朵，绣以彩绒，当做鞋的装饰，可惜未能见到实物。

图十二　桃花坞木版年画《蚕猫图》

蚕桑养殖在蚕民的衣食住行各个方面，衍生出种种蚕文化，丰富着蚕民的日常生活。而蚕文化的核心主角，还是蚕民信奉的蚕花娘娘，她是被礼奉了近二千年的蚕神。

五 蚕女故事的演绎

清李兆镕有《蚕妇诗》一首,诗云:

村南少妇理新妆,
女伴相携过上方。
要卜今年蚕事好,
来朝先祭马头娘。

据清光绪《嘉兴府志》载:"马头娘,今佛寺中亦有塑像,妇饰而乘马,称马鸣王菩萨,乡人多拜之。"在含山一带,马头娘就是家喻户晓的"蚕花娘娘",人们将她奉作神明,尊为蚕神,塑像供于"蚕花圣殿"。从圣殿塑像与流传的蚕花娘娘故事看,含山蚕神有"蚕、桑、女、马、花"五个关键字,"蚕桑、蚕女、蚕马、蚕花"四种组合关系。

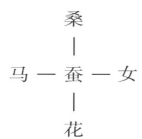

先看蚕桑组合,蚕神即司蚕桑之神,先民植桑养蚕,蚕与桑的关系十分清楚。

再看蚕女组合,《黄帝内传》曰:"黄帝斩蚩尤,蚕神献丝,乃称织维之功。"蚕神是黄帝正妃西陵氏嫘祖。古代农业文明的生产方式是"男耕女织",蚕神原型即为女身,也易理解。流行于含山一带的"蚕花娘娘传说",讲述的就是蚕乃女子所化的故事。含山蚕神的蚕女组合表明的是"女化为蚕"。"女化为蚕"的故事可上溯到《山海经》。《山海经·海外北经》曰:"欧丝之野,在大踵东,一女子跪据树欧丝。"郭璞注:"言啖桑而吐丝,盖蚕类也。"[13]可见,女蚕关系源远流长。

第三是蚕马组合,这一组合关系十分离奇,也缺乏逻辑性,神秘不解。从《山海经》所言并没有与马相连。《荀子·赋篇·赋蚕》中有:"此夫身女好而头马首者与?"将蚕头昂首比附马头,似是一种视觉上的联想。而真正将蚕与马糅合一起,虚构出完整的"蚕马神"的,是

东晋干宝的《搜神记》。《搜神记》卷十四有：

旧说太古之时，有大人远征，家无余人，唯有一女。牡马一匹，女亲养之。穷居幽处，思念其父，乃戏马曰："尔能为我迎得父还，吾将嫁汝。"马既承此言，乃绝缰而去，径至父所。父见马惊喜，因取而乘之。马望所自来，悲鸣不已。父曰："此马无事如此，我家得无有故乎？"亟乘以归。为畜生有非常之情，故厚加刍养。马不肯食，每见女出入，辄喜怒奋击，如此非一。父怪之，密以问女。女具以告父，必为是故。父曰："勿言，恐辱家门，且莫出入。"于是伏弩射杀之，暴皮于庭。父行，女与邻女于皮所戏，以足蹙之曰："汝是畜生，而欲取人为妇耶？招此屠剥，如何自苦？"言未及竟，马皮蹶然而起，卷女以行。邻女忙怕，不敢救之，走告其父。父还求索，出已失之。后经数日，得于大树枝间，女及马皮尽化为蚕，而续于树上。其茧纶理厚大，异于常蚕。邻妇取而养之，其收数倍。[14]

三国时，张俨有《太古蚕马记》一篇，但被疑是魏晋人所伪托。其实，《搜神记》一个"搜"字，表明蚕马故事非干宝原创，秦汉以来，在民间可能就已有蚕马神故事流传，干宝只是收集、整理、改编成完整情节。干宝为浙江海盐人，张俨为吴人，均是含山所处的嘉兴、湖州一带人。可以推断，按三国时"吴绫蜀锦"之名，早在两汉时代，嘉兴、湖州一带的蚕桑业已十分发达，而蚕马神故事在此时此地流传（或许是诞生），被海盐人干宝搜集成文也在情理之中了（图十三）。

图十三　明代版画蚕马神故事

第四是蚕花组合，清沈练《广蚕桑说》曰："蚕子之初出者名蚕花，亦名蚁，又名乌。"可见蚕蚁就叫蚕花。在含山，蚕蚁孵出的当天，要将蚕蚁供于蚕神位前祭祀，而在祭祀之时，家中女子，无论老幼，在头上都要插上一朵红色绢（纸）花，以示敬神，这种绢（纸）花也被称为蚕花。久而久之，在养蚕期间，将纸质蚕花替代蚕蚁，蚕房门窗、蚕匾、蚕架等处均需插上纸花，以期茧子满室花开。之后，又有"轧蚕花""豁蚕花

水""点蚕花灯""焐蚕花""扫蚕花地""谢蚕花""吃蚕花粥""吃蚕花酒"等行为活动,从而形成以"蚕花神""蚕花庙""蚕花娘娘"为主题的、如此规模的、民间自发的"蚕花节"。

一个历史悠久的蚕女虚构故事,从表面看,既无爱情描写,又无教化功能,却在民间广为流传。在含山,一方面将蚕女尊为菩萨,请进寺院,十分迷信;另一方面,又将蚕女故事演绎得如此生活化、通俗化,极富亲切感和人情味,在祭祀占卜与欢笑歌声中,展现为一种精神的宣泄和丰收的期待。

<p style="text-align:right">(原载《艺术百家》2010年第1期)</p>

注 释:

[1] 《诗经·豳风·七月》。
[2] 〔晋〕张玄之:《吴兴山墟名》。引自周孟贤《醉在含山"轧蚕花"》,《文化交流》2003年第2期,27页。
[3] 引自徐建新:《含山蚕花节》,《文化交流》1998年第2期,40页。
[4] 稽发根:《源远流长的蚕文化》,《今日浙江》2002年第18期,41页。
[5] 据《重建含山净慈院塔记》。
[6] 茅盾:《春蚕》,《茅盾小说名篇》,长春:时代文艺出版社,2004。
[7] 《含山清明"轧蚕花"百年民俗今不衰》,南浔大学生村官网,2008年4月19日。
[8] 〔清〕朱恒:《武原竹枝词》。见《日常生活的蚕桑风俗》,刊嘉兴市档案史志网。
[9] 《浙江节庆活动》,见网址 http://www.5booking.com/Destinations/4/2346.htm
[10] 见网址 http://blog.163.com/wjguo119@126/blog/static/22505169200791510403017l/
[11] 《蚕桑通报》2002年第4期,57页。
[12] 《蚕桑通报》2002年第1期。
[13] 《山海经·海外北经》。
[14] 〔晋〕干宝:《搜神记》卷十四。

重构造物的模仿理论：
紫砂器形的来源

在紫砂的研究中，长期存在一种倾向，就是把紫砂当做一个孤立的造物现象，对之作时空的隔离。企图通过紫砂器的工艺技术，寻求这一地域性制陶独特的特征，并过分强调艺术家参与、文化提升，淡化了群体性造物的意义。半个多世纪以来，特别是最近几年，对中国民间工艺的所谓"非物质"研究，已充分表明这种违背器物产生规律，轻视"物性"，切断民间器物实际存在的内外交流的做法，遮蔽了中国造物的复杂机制和内涵。结果是看不到民间器物是在长期内外互动中形成的一个复合体，对创造的源头以及形成过程知之甚少，所获得的地域性特征及其文化意义的结论，空洞、不可信，其实质是，将民间器物孤立化。

为什么我们一旦进入一个器物类型就要孤立它？因为我们习惯于将一种东西视作一个方法单位，企图以"解剖麻雀"式的方式做深入细致的研究，这样容易使某种器物类型纯净化，以便研究。但是，人类学研究者告诉我们，这是一种方法上的错误[1]，人类学要研究人的观念、物的性格，以及物与外部世界的联系，将某种东西"作为反映历史过程的'结构性事件'，着力于展现对于内外、上下关系有不同制度性定义的文化之间产生的相互关系"[2]。英国人类学家里弗斯（W.H.R.Rivers）对大洋洲岛屿上的器物所做的研究，很好地解释了物的产生、替换、弃用过程的复杂性。[3] 其中的"结构"与"事件"，就是

站在人的立场观察物的内外、上下过程，要揭示这种复杂的过程，就不能孤立地看问题，不能将目标纯净化。

有了这些基本的认识，我认为有必要把人类学的这种方法应用于民间器物的研究，接下来，将目光转向紫砂器物。我会沿着三条线索探寻紫砂器型的来源。第一，通过对紫砂器型的重新解读，将寻找那种附着在紫砂器型上的特殊的形式途径，这是一般陶瓷器设计尽力避免的方式，有些甚至是多余的赘物。第二，通过与铜器、锡器等金属器的比较，揭示出铜锡器对于紫砂陶器产生的器型与经济含义，表明铜锡器型是紫砂器型的经典和源头之一；而紫砂器型的另一源头——植物和果实将另文讨论。第三，关于金属壶对紫砂壶在把、流、盖、底、提梁和印款上全方位影响的分析，把人类的模仿置于造物非常重要的位置，模仿是传统器物的本质，也是其创造的源泉。模仿作为新器物产生时的必然选择，传达出非常复杂的造物意义，表征着陶器家族内部的制约与束缚，以及与文化、社会、经济、艺术的联系。由模仿开始，才能在制作技术上和器物风格上发生变化，紫砂才具有无穷的潜力和魅力。这三条线索汇集一起，将揭示紫砂器型的起源和历史发展，也将重构一个重要的造物设计理论，下面通过比较，对其进行分析。

一件早期紫砂壶的重新解读

人类创造的陶器已有一万多年的历史，而紫砂作为陶器家族的新类，其历史并不久远。令人感到奇怪的是，这一新类型在诞生的过程中并没有完全承接原有的、成熟的陶器样式，千奇百态的紫砂器型呈现一种时而熟悉、时而陌生的形式。相对于旧有的陶器样式，紫砂新品与过去制陶经验不尽相同，是承传者的偏差走样，还是另有隐情，使得紫砂制作艺人没有走传统的陶器路线？

1965年，在南京中华门外马家山油坊桥明代嘉靖十二年（1533）司礼太监吴经墓中，（图一）出土的一把

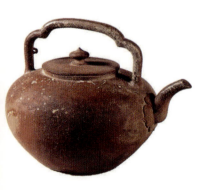

图一　吴经墓出土紫砂提梁壶

紫砂提梁壶，是目前唯一可考的早期紫砂器。这件重要的早期器物倍受关注，我们不从材质、工艺、烧成入手分析，而是仔细解读其盖、流、提梁形式与它所模仿的对象之间的关系，就会让人茅塞顿开，也许这就是解决上述问题的"关键"。

首先观其壶盖。有两处值得注意，一是盖纽的设计，属乌芋纽，比较当时流行的陶瓷盖纽，以圆形、圆柱形、桥形、兽形为主，尖形的纽也是有的，但一般呈圆润状。而该壶的纽，尖利挺拔，其势颇具金属质感。二是盖身的设计，近似平面状，盖面及四周光整无弧形，因其平整，恐其内陷，故盖内有十字形稳架做支撑，这种制作手法多见于金属器物。

以上两处，假如是紫砂器拍捏工艺所致，与模仿金属器无关，那么接下来，我们观察其流。流，即壶嘴。该壶壶嘴与壶身相接处贴有柿蒂形饰片，陶瓷设计因工艺所需，在壶嘴与壶体连接时，需先在壶身挖孔，然后将壶嘴构件插入，再在连接处用泥料做出过渡状来增其稳定。而此壶为避免钻塞安装时不稳和留下痕迹，贴以柿蒂形饰片以加固和做掩盖，这是金属器制作常有的手法。从金属工艺的角度看，在焊接时使金属材料平滑自然过渡，极其困难，而只有加固贴片才是最佳之法。从陶瓷工艺的角度看，在连接时使泥料平滑自然过渡，极其容易，贴片实为多余的赘物。那么，这把壶为什么会舍易取繁，值得深思。再有，该壶柿蒂形饰片边缘处不作过渡处理，恰似金属装饰一样，也给人留下思考的余地。

最吸引我的是提梁的设计，该壶提梁造型完全暴露出模仿的印痕。先是提梁有两处曲折，形似椅背。一般陶瓷壶极少设计提梁，因为工艺与烧成难度太大，二折更难制作和烧成，对于陶瓷壶来说，无须如此费劲，大的壶用二系、四系、六系结绳提之更为方便。而金属壶自身重，一般均有提梁，金属壶的提梁变化较多，形似椅背的曲折提梁亦多见，该壶提梁造型无疑是模仿金属壶的样式而设计。更有意思的是，在提梁一侧，置有一个小环，应为系住壶盖而设，这是金属壶通常的做法，为防止壶盖丢失，用链系之。可笑的是，该壶完全仿造之。这种结构要素在金属壶上的用处是很大的，但在紫砂壶上派不上多大用场，却给我们保留着金属器原型的印记。

社会学家乔治·C.霍曼斯（George C. Homans）将手艺人分成三个等级范畴：高、中、低。中级手艺人忙于生计，最无创新可能；处于低级的手艺人为了获得成功，会有创新举动，一旦失败也不至于再降到更低的地位；而高级手艺人为了保持领先地位和实力，最有可能

革新，他们也有闲暇、权力、经验和自由来实验。[4]如果我们认同这一理论，那么，现在留存下来的那些紫砂早期制作者的名字——龚春、黄翰、赵梁、元畅、时大彬、李仲芳、徐友泉……就是改革陶器的旗手。事实确实如此。但是，无论他们原来是属于地位最高还是最低的制陶手，在最初接触到紫砂这一新材料时，他们一定会翻弄出新的花样造型来吗？考察目前遗存下来的几件明代紫砂器，答案是否定的。制作者虽然没有理睬当时流行的陶器款式，但还是把重点放在了复制与模仿上。因为这些紫砂样式给人似曾相识的感觉，新材料的创新力在当时还没有达到最大的效能，手艺人只能新瓶装旧酒。

壶的模仿：铜锡器的证据

吴径墓出土的这把紫砂提梁壶，一直吸引并提醒着我。首先，也许最重要的是，我研究的造物模仿理论涉及不同的材质、工具和工作条件等相关性问题，其运行规律因此可以确知。因为"一切模仿必然走样"[5]，所以细微的变化和小的改进是否可以解释创新现象的起始？第二，当最早的紫砂器把我的目光移向金属器后，发现以铜锡器为主的金属器造型有着更多与紫砂器同样的基本形态，它将有助于我们讨论紫砂造型产生的思维方式问题。

将金属器视作一个模仿借鉴的典型，是有先例的，公元5至6世纪，中亚的金属制品大量传入中国，导致当时的陶瓷器模仿金银器造型及纹饰，对中国陶瓷产生了重大影响。那么，金属器这个对于陶瓷器来说的"奇异吸引子"[6]为什么能吸引制陶手艺人？从社会心理上看，舶来品象征着未知事物，具有丰富的想象活力；从材料上看，金属材质属于珍贵的高档材料，而陶泥、瓷土属于低档材料，以低档材料模仿高档材料，是世界各地器物设计的通例。因此，中亚金属器就构成了一个穿越不同文化体系的"奇异吸引子"，其中之一是在金属器系统内产生影响，改变了中国传统金属器物的形式；之二是在系统外产生影响，对中国陶瓷造型产生重大影响。

这里呈现出一个阶段性的状态，在一千年前，占主导地位的是金银器样式，而到了紫砂产生的年代，占主导地位的是大量的铜锡器样式。模仿金银器的方式，如三彩陶，与模仿铜锡器的紫砂陶方式十分相似，所不同者是，三彩陶是全面模仿，而紫砂陶则是局部构件的模

仿。但无论哪种模仿，在制陶工匠的意识中，早已形成了根深蒂固的模仿模式。

我将收集到的紫砂器与铜锡器材料，以松散的形式证明这一模仿模式的存在。

陶器制作技术有它自己的历史，可能始于旧石器时代晚期一个特殊的编织传统，经烧制演化而来。之后发明的泥条盘筑，可以说是陶瓷器制作最基本的方式，但隐约可见编织的痕迹。紫砂泥新材料的出现有着一系列新的要求：要提供某种特殊的工具，如竹拍子、搭子、尖刀、勒只、矩底、明针、挖嘴刀、矩车、线梗等，需特定的拍打成器技术与造型图案知识、一定的交流和比较能力、一定的资金和空闲，这些当中的每一项都给手工艺人提供了创新的空间，但也制约着紫砂艺人的活动、技术与表达。而敲片拍打成器的技术，使本来用泥条盘筑技术很难制作的方形器物、直筒形器物，能轻而易举地实现。手艺人凭着经验，在这一成型技术理由的支持下，将铜锡器拿来做比较，这种横向的比较或许不仅仅是一个巧妙的发现，因为它显示了一个新类型的诞生。当然，这并不能证明紫砂器技术起源于金属器而非成熟的陶器技术，实际上，紫砂器的全部制作技术，包括拍、打、围、捏、烧均来自传统的陶器技术，但大部分造型形式却来自对铜器、锡器等金属制品的模仿，以及自然界植物、瓜果的形式。

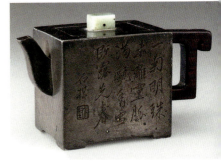

图二　锡制四方壶

证据是清晰的，例如一把壶的要素可分为：壶身、壶嘴、壶把、壶盖、提梁、底足、印款等。紫砂壶身制成直筒形、多棱形、四方形、金钟形、瓜瓣形等十分多见，要在普通陶瓷器中寻找相似的典范很难，因为泥条盘筑的工艺制约了此类造型的成型，而在同为片状成型的铜锡器中则是常见的形式（图二）。相反，将片形拍打成圆弧形则需花费很大的精力和时间，难度极大，工艺的特点促使紫砂手艺人将模仿的目标锁定在铜锡器上（图三）。

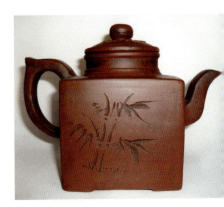

图三　紫砂四方壶

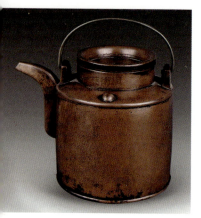

图四　壶嘴以方形呈现金属工艺的特征

图五　铜壶系的形式

图六　紫砂壶系的形式与铜锡壶系的形式完全相同

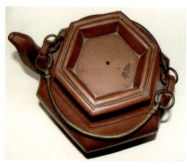

图七　紫砂壶系、盖的形式

同样，壶嘴、壶把以方形呈现，是金属工艺的特征，在陶瓷器上很少见到方形的壶嘴与壶把，即便是片状成型，也极难制作得优美、流畅。而紫砂艺人在仿制过程中，以高超的技术让人几乎感觉不到是泥片成型的，这也许正是当时的手艺人要掩盖泥的粗劣而赋予壶超出陶器的更高的欣赏价值（图四）。壶把的耳形是铜锡壶为增力度而做的一种设计，紫砂壶照样仿造，力争使器型保持协调一致。

壶的提梁是复杂的设计，一般陶器不做提梁，设计有双系、四系等，提时用绳系之。紫砂壶除了直接做出提梁，也做系，但系的形式与普通陶器不同，而与铜锡壶的形式完全相同，一般做左右分式，以藤或金属环系之（图五、图六）。有趣的是，金属器提梁因把在左右放置时，会划出印痕，磨损器身，而在器身接触环把处设计一个半圆形状，以防损坏。这是金属器材料

工艺特点所致，紫砂艺人爱屋及乌，也将这个半圆形状移植过来，让人忍俊不禁。

紫砂壶盖是根据壶身的形式配以方形、六角形、八角形和平面圆形，其中内陷形圆形盖，更让人看到了金属壶盖的痕迹（图七）。

壶底圈足的设计也呈现出不同于一般陶器的形式，直，不做收底，有时直接为平底状，与铜锡壶底相同。

最后是印款，位置、装饰手法及风格也与铜锡壶完全相同（图八、图九）。

在以上对照、比较、鉴别中，我们往往很快就能辨认出紫砂造型的原形来源大多出自铜锡金属器，这是在造型设计上而非工艺生产上的模仿。发现或收集这些资料是容易的，但要追寻紫砂艺人最初为何将模仿的对象锁定金属器却十分困难。除了我们推测的材质与制作工艺上的原因外，一定还有其他的因素，譬如，商品价值、象征意义等，但获取这类信息非常之难，几无任何历史记录，社会背景又发生了巨大变化，因此无法了解其设计上的含义。

图八　金属器的印款

图九　紫砂器的印款

历史、造物、人类学

紫砂器在形成与设计过程中的某些造型模仿金属器的证据，已经得以回顾分析，我们可以借鉴人类学的方式回到如何决定紫砂的模仿性的问题。对于这一问题有两个相关的方面：一，模仿的实质是什么？二，为什么模仿对于紫砂艺人是如此重要？

模仿另一种器物造型关涉到某种客观的物质属性，但也不能全由此来解释。传统陶器有着辉煌的历史，但那些成熟优美的陶器造型却无法吸引紫砂艺人，对于他们来说，这是经验的一部分，再熟悉不过的样式。最初的尝试一定是手到器成，可是，无论泥条盘筑还是片形围筑，都难于与原有的流行陶器样式相一致。即使样式相同，在视觉上一时无法区分普通陶器材质和紫砂材质，这就使紫砂失去了材质上的优势。而手艺人对紫砂泥材的兴趣，就是要赋予产地的价值，使其成为高过一般陶器的高档物品，它们的价值体现首先来自新颖的设计，而不是常见的造型和实用性。为了这一目的，从一开始，手艺人就将紫砂作为一个新异物品，在他自己的作坊制造。为了新异目的，就不想落入一种习惯。于是，生活周围的大量复杂的器物都在其审视之中，虽然有的并不切实，但却是相对有借鉴作用的器物，比如金属器物。选中这一对象，赋予紫砂一种金属质感的韵味，就能达到预期目的的标准，这或许是主观模仿的属性。

实际上，在操作的过程中，发生变化是很难的，除非工艺生产有所改变。一般来说，手艺人在几百年中一直重复做着熟悉的东西，容不得任何人借用它来展示其个人的发明创造能力。[7] 只有在材质所决定的工艺过程的改变下，在特定的制约和与功能相适应的情况下，才会有所改进。紫砂泥质的特性正是诱导手艺人关注金属器物的主要原因，刺激一连串的金属器物模仿的出现，导致器物造型革新，其中，有些样式和构件对紫砂器而言并不完全合用，几经尝试、纠正，最终产生出一个独具特质的紫砂器世界。这应该是客观的模仿属性，是紫砂革新的基础，有五个方面的因素：1. 是一种物的度量；2. 具备专门的工艺知识；3. 在陶器本体中，由材质与工艺所决定；4. 功能与烧成均无改变；5. 仍属陶器系统。

除此之外，还有社会、文化、商业的模仿属性，这在前面已略有论及。总体上看，明代，尤其是晚明时期，社会观念的性质已经发生了急剧的变化，随之而来的是商品化现象。罗斯·兰迪认为："一个产

品并不像毛毛虫变成蝴蝶那样转变为一个商品，它经历这种转变是因为有人把它置于重复的关系之中。当一个商品用来满足一种需要，这意味着它作为商品的特征，可以说是被遗忘、被忘记了。"[8]紫砂器为社会生活提供一种实用高档商品。在过去的几百年中，流传范围和收藏家的数目以成倍的速度增长，而普通的陶器仍然只能置于生活的范围之内，被人忽略、冷落。虽然紫砂模仿的原型金属器的价值要高于陶器价值，但紫砂器早已远远地超过了金属器的社会、文化、商品价值，紫砂中本有的陶器特性，包括造型中的金属特征，在某种转变中被彻底地遗忘了。如同新石器时期晚期，在文明诞生之初，青铜器模仿灰黑陶器造型和玉器纹饰一样，成熟起来的青铜器被置于重要的社会、伦理关系中。虽然被模仿的原有的陶器样式和玉器纹饰依然存在，但陶器特征和玉器特征已经被人忘却，造型和纹饰转变为青铜器的重要特征。紫砂器与青铜器一样，它从原型的影响下摆脱出来了，虽带着模仿的痕迹，但人们早把这些模仿物当做紫砂器理所当然的独特特征了。

至此，模仿的实质以及对于紫砂艺人的重要性，已经十分清楚了。

不可忽视的造物模仿理论

模仿性在紫砂器造型中的讨论，能够帮助我们更好地理解造物设计的某种机制，防止一种过于封闭、孤立的研究方式。目前流行的文化遗产研究在解释这类现象时，往往认为是非物质的、文化的，而实际上却是物质的，表面看是文化的，本质上却是物质、社会、文化的综合体，在社会处于发展的各个不同时期更是如此。

长期以来，造物设计的模仿问题往往被忽视，模仿与抄袭一起被批判。在设计史研究中，研究者只对造物成熟的特征感兴趣，对初始形式和过程视而不见。实际上，无论是古代还是现代，东方还是西方，各种人造器物在产生之初甚至成熟时期，都有各种模仿他物的实例。如前所述，最初陶器的遗痕上有编织结构，系纽也是编织物提索的遗留。早期青铜器除了模仿灰黑陶，早期青铜工具在很长一段时间内，都遗留着石器工具的原型。瓷器从陶器基础上产生，也模仿漆器、青铜器造型。在传统社会，器物出新是极少见的，且很难做到。大多数情况是按照原有传统造型制作，当面对一种新材质时，要将材质整

治加工成有功用的器物，也总是要按照同类或相同功能的器物的样式去做。在这种相互模仿、不断刺激中，最终发展出类型形式多样，造型丰富多变的生产、生活器具。当然，模仿不会原封不动，但变化是微小的，改进是缓慢的。这种细微的变化可能正是导致重大创新的开始，不断积聚起来的造型经验，在与材质、功能的相互适应中，为后来创造的新形式、新功能提供了启发性的帮助。

不仅是传统造物，在日新月异的当代社会，一种新材料、新功能、新造型的产生，同样遵循着这个"模仿—渐进—创新"的造物规律。例如塑料制品，第一只塑料杯一定是玻璃杯或瓷杯的模仿品，第一只塑料桶也是以金属桶造型为模仿对象，第一只塑料包的造型与布包形式极为相似。再如手机，如果往前溯源，滑盖、翻盖、直板手机样式，都是从"大哥大"演化而来，"大哥大"造型就是固定电话分离后的话筒，将拨号移至话筒而已。而固定电话也有一系列演化过程。再往前看，贝尔发明的电话机是装满一间房子的机器，手持的话筒类似喇叭筒，再回忆一下电影《地道战》中的竹筒传声，大概就是最原始的通话器了。移动电话虽然没有明显地模仿其他物品的痕迹，但它模仿了自己的前辈，在一次次很小的改进中，逐渐摆脱以前的样式，结果呈现出一种全新的创造，给人史无前例的错觉。

新材料替代旧材质，新造型更换旧造型，都有模仿的规律性，人类学家用一个新词——"借壳现象"来指称这一规律[9]。人类造物直到现在的历史，可以根据设计制作的模仿和创新的关系来理解，我们对于紫砂艺术的兴趣及至探寻它的发展历史，也应该从造物模仿与创新的关系来理解。在这个意义上，最早那把提梁紫砂壶是一个极佳的文本，它已不是博物馆中的藏品，而是再现了有着自身创造规律的造物传统。在人类造物发展的历史过程中，我们可以观察到古今中外模仿与创新之间的关系，无论是传统还是现代，模仿的结果最终导致创新的产生，其中有着各种动力和历史连续性，模仿与任何其他文化、社会、商业的关系是辩证的、综合的，因此，造物的发展也不是单向的、封闭的、孤立的。

古人在看待造物模仿问题上，并不抱有轻蔑的心态，而是将其看做是有价值的人类创造经验，"六法"里的"传移摹写"正是这种经验的总结。我以为，这种经验将提供给我们关于未来的宝贵教训，给予我们更多的造物设计启发。

（原载《创意与设计》2012 年第 1 期）

注释：

[1] 王铭铭：《人类学——历史的另一种构思》，《中国人类学评论》第9辑，2009年3月，54页。
[2] 同上书，54—55页。
[3] [美]乔治·巴萨拉著，周光发译：《技术发展简史》，上海：复旦大学出版社，2000，202页。
[4] 同上书，115页。
[5] H.G.巴尼特：《革新：文化发展的基础》，引自[美]乔治·巴萨拉著，周光发译：《技术发展简史》，113页。
[6] 弗雷德里克著·H.达蒙，梁永佳译：《混沌与矛盾——人类学借用的反思》，载王铭铭主编：《中国人类学评论》第7辑，北京：世界图书出版公司，2008，170页。
[7] [美]乔治·巴萨拉著，周光发译：《技术发展简史》，119页。
[8] 布莱恩·斯波纳：《织者与售者：一张东方地毯的本真性》，载孟悦、罗钢主编：《物质文化读本》，北京大学出版社，2008，261页。
[9] [美]乔治·巴萨拉著，周光发译：《技术发展简史》，117页。

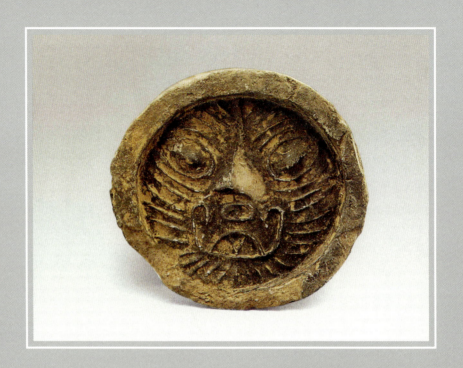

从"人脸"到"兽面"
——解开六朝瓦当的变脸之谜

有学者认为,六朝人面纹瓦当于东吴仅流行五十余年即告消失,大量兽面纹替代了人面纹。也有人认为,莲花纹导致人面纹消亡,等等。其实,人面纹瓦当从战国(半圆形)以来已有六百余年发展,从西汉(圆形)以来亦有三百余年之历史。之后,影响所及新罗、百济、高句丽、日本、越南,形成一个东亚人面纹瓦当设计文化圈。在南朝莲花纹瓦当出现前,东吴人面纹瓦当在西晋末东晋初已经完成了向兽面纹的演化,当面隐去人面,凸现兽形,这是在它一系列演化过程中最为重要的一次变脸。

一

人面纹瓦当是一种颇具设计特色的建筑构件,以东吴遗存为多,其造型细节、面部表情因器而有殊,总的图式则似人面形象,故以"人面"称之(图一、图二)。研究者对其特征的描述如下:"当面主体是一个凸起的人面图案,刻画着人的眉、眼、鼻、颊、口、舌、胡须等,形象变化多端,以凸起的圆形或椭圆形面颊最具特色,多为泥质灰陶,个别为红褐胎。"[1]

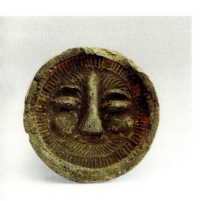

图一 人面纹瓦当（三国吴）

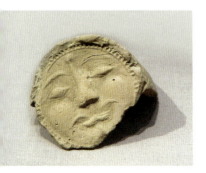

图二 人面纹瓦当

图三 东平陵人面纹瓦当（西汉），弓眉型。

人面纹是从表面特征而言，但"人面"之称主导了我们对人面纹瓦当样式的理解，对于六朝瓦当演变研究而言，也关系匪轻。基于我们对中国传统设计的认识，对人面纹瓦当图式与性质有以下两点思考：1."人面"图式的意义符号是什么？2."人面"从何而来，往何处去？

目前所见东吴建筑瓦当可分两类：一为云纹瓦当，一为人面纹瓦当。云纹瓦当即汉代云气纹瓦当之延续，南京地区出土的卷云纹、涡云纹、蘑菇云纹三类瓦当之设计均源出于此。东吴早期云纹瓦当承继东汉样式生产，之后产量渐减，直至晚期完全消失。

相对于云纹瓦当，人面纹瓦当在当时的建邺人看来，或许是吴主孙权带来的一种建筑新样式，吴人如何称之不得而知，然左思在《吴都赋》中留有吴宫装饰的信息：

> 起寝庙于武昌，作离宫于建业。阐阖闾之所营，采夫差之遗法。抗神龙之华殿，施荣楯而捷猎。崇临海之崔巍，饰赤乌之髤晔。东西胶葛，南北峥嵘。房栊对櫎，连阁相经。阍闼诡谲，异出奇名。左称弯碕，右号临硎。雕栾镂楶，青琐丹楹，图以云气，画以仙灵。[2]

"雕栾镂楶，青琐丹楹"句，意为建筑构件的精细雕刻，并以蓝、红两色漆刷之。"图以云气，画以仙灵"句，亦指建筑内外装饰，云气多见。何为仙灵？鲍照在《代升天行》中有："从师入远岳，结友事仙灵。"江淹有诗曰："结友爱远岳，采药好长生。""仙灵"有长寿、养生、升天之意味。

左思写《三都赋》未能实地考察，对于东吴建筑也未能亲眼见之，但他自称"稽之地图""验之方志"，所谓"美物者贵依其本，赞事者宜本其实。匪本匪实，览者奚信？"可见他为符合实际事物下了极大功夫，并非完全"失实"。左思《吴都赋》对吴宫的描述在装饰色彩上突出红、蓝两色，在装饰形态上突出"云气"与"仙灵"，此为两个装饰主题。从图像学上观察，仙灵飘游于云气之中，是东汉以来"天生神物，以应王者"之表现[3]，属汉代装饰图式之特有的形态结构，左思以

"云气""仙灵"装饰来描述吴宫,应该可信。

宫殿、皇陵及官署均为君权之象征,尤其是宫殿,为宇宙于人间之缩影,故宫殿所用装饰应以君权象征物饰之。仙灵若为神物,则可"以应王者",由此而推想,东吴建筑物上瓦当"人面"或为"仙灵"类神物之纹,其意则是"天生神物,以应王者",这在东吴立国初期极为重要。或为鲍、江所谓"长寿养生"之表现,似有道家之思想。无论如何,"人面"绝非普通人脸之形,实属天界"神灵"之形,而以人面形设计,表情多变,或喜或怒,或笑或哭,或思或愁,表现出天界"神灵"面目威严壮观之气象。当人面纹瓦当被赋予"神灵"的意义,方能糅于红色[4],可称为君权或升仙的视觉外现,此为人面纹图式之意义符号的解读。

虽然人面纹瓦当对于都城建邺人来说是新样式,但却不是建邺工匠的创新之举。据王志高、马涛研究,建邺人面纹瓦当"可能源自长江中游的武昌"[5],依据则是近年考古者于古武昌城东汉至东吴时期的水井内挖掘出多种人面纹瓦当,其中一枚与南京出土的极为相似。

另据《三国志·吴书》卷四十七云,赤乌十年"三月,改作太初宫,诸将及州郡皆义作。江表传载权诏曰:'建业宫乃朕从京来所作将军府寺耳,材柱率细,皆以腐朽,常恐损坏。今未复西,可徙武昌宫材瓦,更缮治之。'有司奏言曰:'武昌宫已二十八岁,恐不堪用,宜下所在通更伐致。'权曰:'大禹以卑宫为美,今军事未已,所在多赋,若更通伐,妨损农桑。徙武昌材瓦,自可用也。'"[6]《建康实录》卷二亦有相同记载。

此为赤乌十年(247),太初宫年久重修,为节俭民力、财力,孙权下诏,"徙武昌宫材瓦,更缮治之"。若水井内出土瓦当确是"吴王城遗址"瓦当,则建邺人面纹瓦当无疑来自古武昌。如是,则武昌宫人面纹瓦当又该源自何处?

研究者指出,目前所见中国最早的人面纹瓦当为半圆形,出自战国时期的齐临淄城和燕下都遗址,但这些很难成为鄂州或建邺制瓦工匠的直接先例。

1975年,山东章丘东平陵故城出土有西汉圆形人面纹瓦当,"圆形眼、柱状鼻、长弧形眉交于鼻梁上方,以倒V字形短线代替嘴,嘴角有条形胡须,直径17.5厘米"[7]。从形态看,该瓦当与东吴人面纹瓦当同属一个造型系统,为初期型,线条简单、平复、少起伏,似刚从半瓦当设计中完形(图三)。值得注意的是,这件人面纹瓦当早于东吴200多年,可能是鄂州或建邺人面纹瓦当的直接先例。

可以推想，两汉期间，在浸润过齐楚文化的地方，于建筑上装饰人面纹瓦当，青州济南与湖北鄂州之间，造物交流相互影响，或青州影响鄂州，或楚地影响济南，都有合理的可能性。

前已说过，"人面"之称主导了我们对人面纹瓦当的理解，而瓦当"人面"应属"仙灵"类神物。自良渚文化以来，一种人兽综合一体的图式就于器物表面展示出无穷之魅力，这一综合体图式或虎、人合一，或蛇、人合一，或鸟、人合一，或藏匿兽身仅留人形，如商代人面方鼎，或隐去人面只做兽形，如汉代兽面铺首。而大多数以人兽综合体出现。无论人形还是兽形，均为神灵，当单一地以人的形象出现时，绝不可仅做人形来理解，实乃以人形之相行神灵之职也！如地处西域的新疆草原石人，人面极似瓦当上之人面纹，应为神灵也。这一点，在中古时期世界各地均有例证。古希腊神话奥林匹亚山上众神都以极写实的人的形象塑造，中国此类表现并不逼真，也常变化，已成为重要的装饰母题。如伏羲女娲蛇、人合一，再如楚墓出土锦瑟漆画上人面鸟身，曾侯乙墓内棺漆画中的神像亦多为人面形，楚人装饰喜用人面，甚至楚人钱币亦以人面设计，虽似人面但却称"鬼脸钱"。

以目前所见近百件人面纹瓦当看，千姿百态，极具楚汉气象，颇为壮观。故以为人面纹之图式，盖自商周有之，战国移之瓦当，两汉遂以为常法，时隐时现，而非东吴所特创。

东吴人面纹瓦当来源，已有明确实物可指，而其去向何处？

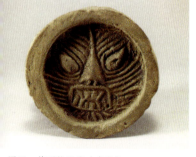

图四　兽面纹瓦当（东晋）

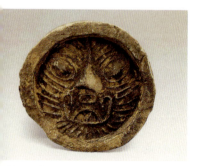

图五　兽面纹瓦当（南朝）

二

研究者对兽面纹瓦当的描述是："当面主体是一狰狞的兽面，刻画有兽的眼、鼻、耳、口、舌、齿及毛发等。"[8] 与人面纹相比，六朝兽面纹瓦当看起来是"一种

创新型瓦当"[9]（图四、图五），然王志高先生已经敏锐地发现了瓦当"人面"与"兽面"之间的联系，在文章中多处指出，"有人面向兽面过渡特征""更替演变虽然不是突然的"[10]等，遗憾的是，没有做出两者之间过渡演化的讨论。于是，王先生在文中又问："令人迷惑不解的是，东晋开始盛行的这种以阳线条为表现形式的兽面纹瓦当，却并不流行于西魏、西晋时期以洛阳为中心的中原地区，那么这种瓦当纹样究竟来自何方？它的深层寓意又是什么？"[11]

政治、社会、战争、商业等领域的重大活动确能带来造物的交流与传播，如前述人面纹瓦当从济南郡传至某地或武昌，再从武昌传入建邺。但这次建康建立起来的东晋政权，其输入物及产生的变化之大，却未能寻找到南方兽面纹瓦当的北方先例，更无传入途径可查，在这场大变动中，瓦当设计的创新恰恰在于物自身。

我们可以列举公开发表的考古实物，来证明东晋瓦当兽面纹完全是从东吴瓦当人面纹演变而来的，前已多次言及人面纹是以人形之相行神灵之职，"人面"之称不可主导我们对两者演化的分析。王志高、贺云翱两位先生已对南京地区出土的六朝瓦当以考古类型学方法做了细致分类，人面纹瓦当分为18型（王），兽面纹瓦当分5型（贺），我们以此为基础资料，加上其他地区发现的相关资料，从图像学角度，结合样式、造型、工艺、年代、意义来揭开这一神灵瓦当的变脸之谜。

我们选择从西汉到南朝各个时期重要的人面纹瓦当和兽面纹瓦当共八件进行对照：

其一，西汉人面纹瓦当，山东省博物馆藏，1975年出土于山东章丘市龙山镇东平陵故城。这是目前所见年代最早者，可列演变序列之首。有边轮，五官刻画平整呈单线型，估计当面略低于边轮，或与边轮平，脸部形象为弓形眉、点状眼、楔形鼻，有唇须，口下有浓密胡子，当面直径17.5厘米，与东吴人面纹瓦当同，后来成为最具特色的面颊，以鼻两侧二条弧形线托出，当面边缘饰两周凸弦纹。由此看来，圆形人面纹瓦当出现并不晚，西汉在北方地区已达到成熟的设计与生产水平（图三、图四、图五）。

其二，东汉至东吴早期人面纹瓦当，鄂州市博物馆藏，近年在湖北鄂州古武昌城内东汉至东吴早期的水井中出土，尺寸不详，未见公布。与西汉人面纹相比，鄂州"吴王城"人面纹瓦当在造型与工艺上，均有较大变化。造型上，边轮增宽或增高，保留一周凸弦以突出脸型，当面边缘饰三角形缘纹。三角形缘纹可能模仿东汉时期在铜镜上开始出现的三角形缘而设计，而鄂州当时的制镜业，名闻天下，曾有中国制镜师东

图六 湖北鄂州古武昌城人面纹瓦当（东汉至东吴早期），角缘型。

渡日本，创造出日本三角缘神兽镜。该瓦当脸颊、鼻、眼、口部增厚凸起，成浅浮雕式，口部呈扁圆形，无须有齿。工艺上，当面以模具压印，泥质细腻，清晰规范，制作精细。火候较高，估计在800℃左右烧成。整体而言，在形态上有较大的演化，人脸设计上或吸收石刻造型，丰满、逼真，边缘装饰或模仿铜镜设计，工艺制作愈来愈成熟规范（图六）。

其三，东吴中期人面纹瓦当，南京图书馆新馆工地出土，编号为：L型H738：12。当面直径14.2厘米，边轮宽约0.8厘米。演变情况为，眼与脸颊的造型与鄂州相同，未见变化。三角形缘消失，当面近缘处一周凸弦纹改一周栉齿纹，双眉之上眉毛细线形排列，口下胡须作细线形放射状排列，口部椭圆形改一字形，鼻梁由方形改三角形，工艺粗糙，泥质粗松，夹杂草壳。烧成温度低，约600℃左右烧成。当面及当背涂石灰，上施红褐色，大部已脱尽。估计是建邺制砖工匠所烧，质量远不如鄂州所产。值得注意的是，造型设计演变中最大的变化是口部呈一字形，为何闭嘴，不得而知，同期这类一字形口部的人面纹瓦当较多见，计有20余件（图七）。

图七 南京图书馆新馆工地出土，编号为：L型H738：12，闭口型。

其四，东吴晚期人面纹瓦当，奥勃尔房地产开发公司工地出土，编号为：F型Ⅱ式，H325：1。当面直径13厘米，边轮宽0.8厘米。演变的最大特征是张口吐舌，表现出兽类的本来面目。眼稍略向上移，脸部线饰增多，胡须线饰向上部脸颊弯曲，通器饰有线纹。在朱然墓出土有兽面人身镇墓兽，作张口吐舌状，舌长及地，古希腊罗马时期亦有戈尔贡头饰作张口吐舌状。F型吐舌状瓦当共出土12件（图八）。

图八 奥勃尔房地产开发公司工地出土，编号为：F型Ⅱ式，H325：1，吐舌型。

其五，东吴晚西晋初期人面纹瓦当，南京图书馆新馆工地出土，编号为：D型Ⅰ式，H738：2，当面直径14.5厘米，边轮宽约0.6—1.1厘米，唯一演变的是吐舌状改长方口露齿状，凶兽特征，表露无余。方口露齿的独特设计，一直延续到南朝，成为兽面纹最典型的特征。虽该器型其他部位仍呈人

面形，但露齿之凶相让人不寒而栗。D 型出土有 4 件，曾见一半残人面纹瓦当，椭圆形口露齿，鼓起之脸颊上又凸线纹装饰，脸形凶狠，应为同一时期器物（图九）。

其六，东晋初期人面纹瓦当，南京图书馆新馆工地出土，编号为：R 型，T615⑥B:1，当面直径 15.3 厘米，边轮宽约 1—1.4 厘米。演化特征是，当面已撤去一周凸弦纹及栉齿纹，凡之后的兽面纹均无此周弦纹。眼、鼻、口已与兽面纹一致，线形布满当面。至此，人面已完全隐去，仅保留鼓起脸颊，让人忆起此为人面纹之特征。该器 R 型多件同时与兽面纹瓦当一起出土，专家推测为西晋末东晋早期器型（图十）。

其七，东晋中期人面纹瓦当，新街口西南石鼓路北侧出土，编号为：Ⅰ型 b 式，NYW:42，(贺)当面直径 14 厘米，边轮宽 1 厘米。演化特征是，人面脸颊消失，水滴状斜眼，靠近鼻部的圆形为兽耳形，S 线形为眉形，长方口露上下排齿，口部下方饰飘拂胡须，鼻口两侧以长线形勾出虎头状形，脸颊处作放射线形。此种Ⅰ型张口露齿，而从口型观察，口型边线封合，应是从人面纹长方口露齿型演化而来。所不同者，仅是圆形兽耳和两根虎头状线条，贺云翱先生以东晋大墓出土金铛饰片上兽面造型为证，确定该类为虎形兽面纹，时代在东晋中期（图十一）。

其八，南朝时期人面纹瓦当，建邺路北张府园附近工地出土，编号为：Ⅱ型 A 式，NYW:28，(贺)当面直径 12.6 厘米，边轮宽 1.2 厘米。演化特征是，鼻上部复原人面纹式树枝状线形，长 S 线形下移，改小眼框线形。重要的改变仍在口部，口角从封闭线形放开，上嘴唇线弯曲，并正两颗大门牙，下排牙齿作锋利状，脸颊两侧作放射线形。虎头状形消失，图式程式化，点、线、面组合优美。此类瓦当常与莲花纹瓦当同层位出土，定为南朝时期（图十二）。

图九　南京图书馆新馆工地出土，编号为：D 型Ⅰ式，H738:2，露齿型。

图十　南京图书馆新馆工地出土，编号为：R 型，T615⑥B:1，无弦型。

图十一　新街口西南石鼓路北侧出土，编号为：Ⅰ型 b 式，NYW:42，虎头型。

图十二　建邺路北张府园附近工地出土，编号为：Ⅱ型 A 式，NYW:28，程式型。

以上所见，提示了从西汉到南朝共六百余年时间里，一种由北向南传播的建筑构件瓦当，从人面演变为兽面的全部过程。如果要对这一神灵瓦当的演变做出分期，可分十期，如下：

第一期，弓眉型，西汉时期。典型特征：五官呈凸线形，相连，无块面起伏，属圆形人面瓦当初始型（见90页图三）。

第二期，（无实例）东汉早期。推想：相连弓眉中断，眉呈两弧形，脸颊成小丘凸起。

第三期，（无实例）东汉中期。推想：弧形眉缩短，眼、鼻、口、脸颊增厚，边轮增宽。

第四期，角缘型，东汉晚期（东吴初期）。典型特征：轮边向内呈三角形缘，为这一时期所独有，建邺所出人面纹瓦当中无此手法，可证此类三角形缘人面纹瓦当早于建邺，确是鄂州工匠所设计（见94页图六）。

第五期，闭口型，东吴中期。典型特征：口部呈一字形，眉、胡线形作放射状排列，三角形缘消失，凸弦纹改栉齿纹，其他与第四期同。该期或为在建邺生产的最早的人面纹瓦当，量多，质差（见94页图七）。

第六期，吐舌型，东吴晚期。典型特征：口部微开吐舌，眼稍开始上移，满脸布线纹，其他与第五期同。兽类特征始显（见94页图八）。

第七期，露齿型，东吴晚、西晋初期。典型特征：口呈方形露齿，其他与第五、第六期同。兽面凶相毕露，方口露齿手法一直延至兽面纹终结（见95页图九）。

第八期，无弦型，东晋初期。典型特征：当面凸弦纹消失，凸起脸颊保留，表明与人面纹的关系尚存。眼、鼻、口与第六期同并向兽面转化，之后兽面瓦当再无弦纹（见95页图十）。

第九期，虎头型，东晋中期。典型特征：人面脸颊消失，兽面虎头形突出，线形均匀（见95页图十一）。

第十期，程式型，南朝时期。典型特征：眼、鼻、口设计线形优美，图式程式处理，工艺制作精良，该期在南朝时期与莲花纹瓦当共存，直至陈灭而终止（见95页图十二）。

以上所做演化分期，使我们对于六朝人面纹与兽面纹瓦当的来源结构及其设计演变，在细节上有了全貌性的了解。由此而得四点认识：

其一，追寻某一设计图式或纹样母题，不能受图式、纹样表面的局限，需瞻前顾后、参透因果的考察探索。中国上古、中古时代的图形，堪称神灵汇集、信仰纷呈，既是人兽合一、转化的中心，又是生活现实与精神的反映。

其二，演化的过程中有许多其他因素的渗入，如类似铜镜纹饰上

的三角形缘饰,改变了当面二道凸弦纹的设计样式,东晋时期瓦当设计一度追求具象的兽形,但未能改变演化的走向,因粗俗、繁复的设计不能被这个时代所接纳。

其三,由人面转向兽面,其纹饰意义也从汉代以来瓦当云纹的"吉祥如意"、人面瓦当的"以应王者"或追求"长寿养生",转为兽面的"厌胜之神",可"辟兵莫当""除凶去央"。《颜氏家训》所言:"画瓦书符,作诸厌胜。"或正是中国建筑厌胜构件化的表现。

其四,汉代之后,六朝瓦当应运而生。在东吴,人面纹瓦当"天生神物,以应王者",正合了孙权政治的合法性进程而被引入并大量生产应用。东晋、南朝时期,演化为兽面的瓦当能"辟兵莫当""除凶去央",也合了因战乱南渡避难的皇室显贵之心理。

然而,我以为,瓦当发展的中心要素不完全是社会、政治之因素,而是瓦当设计本身,从西汉初期直到南朝终止,各时期的演化并不是同等重要的,有时质好但无设计上的进展,演化缓慢;有时量多质差,却演化急促,引出一种新的样式,几乎让人忘记先例,从而大大丰富了六朝瓦当的风格,成为演化的转折点。

<div style="text-align:right">撰于 2015 年 6 月</div>

注 释:

[1] 王志高、马涛:《论南京大行宫出土的孙吴云纹瓦当和人面纹瓦当》,《文物》2007 年第 1 期,80 页。
[2] 〔西晋〕左思:《吴都赋》。
[3] 《后汉书·明帝纪》卷二,第 1 册,121 页。
[4] 据考古发掘所见,部分人面纹瓦当还存有红色。
[5] 王志高、马涛:《论南京大行宫出土的孙吴云纹瓦当和人面纹瓦当》,《文物》2007 年第 1 期,91 页。
[6] 《三国志·吴书》卷四十七。
[7] 王飞峰:《汉唐时期东亚文化的交流——以人面纹瓦当为中心》,《边疆考古研究》2008 年第 7 辑,215 页。
[8] 王志高、贾维勇:《六朝瓦当的发现及初步研究》,《东南文化》2004 年第 4 期,66 页。
[9] 贺云翱:《"六朝瓦当"研究回顾及对若干问题的探讨》,《东南文化》2011 年第 2 期,65 页。
[10] 王志高、贾维勇:《六朝瓦当的发现及初步研究》,《东南文化》2004 年第 4 期,70 页。
[11] 同上。

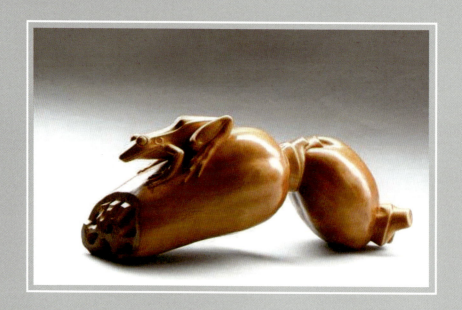

一种被忽视的工艺史资源转换方式
——非延续性工艺的再生产研究

在工艺美术生产模式研究中，一种传统工艺资源的非延续性再生产方式，没有受到研究者的关注，然而，它却是当前工艺美术发展最重要的实践方式之一。

问题的提出

目前，在"文化遗产"和"创意产业"的双重热浪中，人们把所有的眼光都盯在当地现存工艺美术的保护、抢救、开发与生产上，忽视了其他的再生产，这是需要认真反思的。近些年来，我在做艺术人类学考察的时候，注意到一种传统工艺资源转换，是以非延续性再生的方式实现的，其结果是一种新的工艺类型的出现，或是一种失传工艺的复活、重生，这是让人意想不到的。

在人们经历着传统工艺急剧消亡的同时，我们却惊奇地发现有一种新工艺物种已悄然诞生。而这种新工艺物种实质上可能是重生的，是非延续性的，是间歇性的复活。这种非延续性资源转换方式的出现，实际上比产生一种新工艺更为重要。也就是说，这种方式的出现是比

其结果更为重要的结果。我们长期以来只强调对仅存的、即将要消失的工艺的保护、抢救、开发，缺乏对工艺史资源转换的重要性的思考，因而有必要从工艺再生产的方式上做认真的挖掘和探讨。

承传的另一种方式

在大多数情况下，传统工艺的传承就在这一工艺技术的地域场所中进行，一旦某种工艺在这个场所中消亡，想要恢复并传承下去则困难重重，因为人、技皆亡，再无可能复并活。因此，很大一部分人认为工艺的发展应该是连贯的、延续的，保护、抢救的呼声由此而一浪高过一浪。这不仅迎来了研究传统工艺的新方式——所谓"非遗研究"，也为研究工艺的再生产定下"创意产业"的基调。这固然是好，但鉴于传承在其中的重要地位，我们在研究再生产时，使用实证考察法来准确描述工艺传承三例——象山竹根雕（地域）、桐城景泰蓝（企业）、重庆柯愈劢（个人）是如何从没有工艺先例的无中生有发展起来的。乍看起来是与大多数情况唱反调的工艺非延续性再生产，事实上，他们也证明了这是工艺传承的另一种方式。

象山竹根雕（地域）

现存最古老的根雕是湖北荆州马山一号楚墓和荆门包山二号楚墓出土的二件《辟邪》（图一），根雕或许是当时众多手工艺中的一个分支，但这一手艺分支可能后来走入死胡同而停止了发展，在长达两千多年的时间里，在无以计数的手工艺作品中，鲜有竹根雕出现。

直到 30 年前，在浙江象山西周镇，几个颇精于木工的年轻人张苍竹、张德和、郑宝根等在 1978 年改革开放后，开始尝试竹根雕刻（图二）。后来他

图一 战国时期根雕《辟邪》，湖北荆州马山一号楚墓出土。

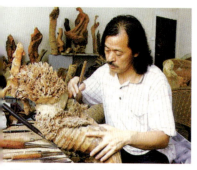

图二 张德和在创作，引自《宁波日报》，李广华撰文。

图三 《红楼人物》竹根雕，张德和作。

们得到地方政府、中央部委和著名美术家的支持，举办竹根雕展览会、刊行论文、拍摄纪录影片、成立全国性根艺学术组织、设立奖赏机构、评定五级大师制度、编写教材、技艺进课堂、建立博物馆，等等（图三、图四）。目前从业者近500人，国、省大师6人，已产业化、市场化，成为当地重要的旅游与出口资源。1996年，象山被文化部命名为"中国民间艺术之乡"。

问题是，已经成为象山象征的竹根雕，在象山的历史上却没有这一工艺传统，这是几个木工建构起来的一种新的工艺"传统"，而这一新工艺的建构只用了短短的30年时间。

桐城景泰蓝（企业）

景泰蓝是舶来品，元代传入中国，《格古要论》所谓"大食窑，以铜作身"[1]之铜，正是指景泰蓝珐琅釉料的铸胎承载体。明代因铜材紧缺，铸胎工艺改为锻打工艺，至清末，这种铸胎工艺失传。

安徽桐城王金林等几位年轻人于20世纪80年代在北京景泰蓝工艺厂学习，后王金林在桐城成立佛光工艺有限公司，自1996年开始研制失传已久的铸胎掐丝珐琅器，在工艺上恢复铸胎，替代锤锻薄胎的传统工艺，并自选研制焊药，使铸胎的掐丝焊合率大幅度提高。还在烧蓝工艺上创新，自制配料（图五、图六、图七、图八）。曾为无锡灵山梵宫制作高160厘米的十二生肖[2]，公司目前可烧制高达10米以上的大型器件，年创产值2亿多。

有一点很明显，景泰蓝进入中国近千年，一直在北京服务于朝廷，外地从未有景泰蓝工艺。而桐城景泰蓝离开了北京工艺技术的地域场所，移植性地传承并恢复了景泰蓝的传统工艺，在技术力量和再生产水平上远远地超过了原产地。

图四 《风雨归牧》竹根雕，获1998年第4届中国民间艺术节金奖。

图五 铸胎掐丝珐琅鉴定会，袁泉摄。

图六 中国铸造协会艺术铸造委员会主任谭德睿与中国工艺美术大师张同禄主持专家鉴定会，袁泉摄。

图七 桐城产铸胎掐丝珐琅之一

图八 桐城产铸胎掐丝珐琅之二

重庆柯愈勄（个人）

柯愈勄是中国工艺美术大师，他的正式职业是重庆一所医学院的解剖学老师。我在2010年到2013年间，多次访问他（图九），对他的雕刻之路颇感兴趣，为什么一个并无艺术经历，也无传承关系，更无群体行业影响的独立工艺家，能在短短的20年内，一举而成中国工艺美术大师，这是一个奇迹。

柯自嘲"半路操刀"，实际上他的前半生用的是手术刀，后半生用的是雕刻刀，柯愈勄单纯、执着，将一般雕刻作品提升为经典艺术，所焕发出的奇异光彩，垂范千古（图十、图十一、图十二）。

让人惊奇之处在于，在传承上，柯愈勄是"三无"（无师傅、无群体、无行业）。而在技术上，他所选择的是超出普通师承的广泛学习，从而加深了个人的感悟与独特的审美，达到了艺术上的富有，这一选择所产生出来的效应是研究者不能低估的。

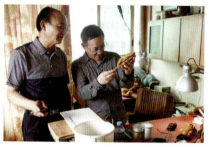

图九　柯愈勄（左）在工作室给本书作者谈创作

图十　柯愈勄接受媒体采访

图十一　柯愈勄作品之一

图十二　柯愈勄作品之二

间歇、移植、升华

这种非延续性的传承例子富有戏剧性，也许有人指出，竹根雕并非中断了2000年，明清时

期，金陵和嘉定的竹刻艺术已享盛名。就算明清时期有竹刻艺术，也不能证明它是一直延续的，而象山的例子更像是一种新品的出现。即使把金陵、嘉定、荆州、荆门都考虑进去，所得的印象也是间歇的、跳跃式发展的。"在设计史上，几乎所有的造物种类都有过起落变化的情况，一些品类在沉浮颠簸中崛起，确定了设计史上的地位。一些品类在几经起落中从未有过辉煌的经历，但又未曾被淘汰，在设计史上留有一些足迹印痕。"[3]传统玻璃器即是一例。与玻璃器不同的是，竹根雕或一度消失，经过很长一个时期在不同的地域、不同的社会生产和经济文化背景下又重现。这是一种工艺间歇性现象，研究者对此知之甚少。

如果要找到象山竹根雕的先例，就需要从2000年前的湖北楚墓中确认，其漫长的间歇期令人窒息。但这还不算孤例，我儿时家乡江南一带的农具中，有一种带锯齿的镰刀，在收割水稻时，功效强于无齿镰刀。而出土的先秦时期镰刀大都带齿，如蚌镰、骨镰、青铜镰，考古学上通称锯镰。当初在使用时还没有历史考古学知识，现在回忆，把它当做农具间歇性现象是合适的，其间歇期甚至超过了竹根雕的间歇期。

我们还可以很容易地拿景泰蓝来考虑一个工艺品类的移植性传承。虽然很多研究者写过景泰蓝，也有人把它放到工艺的历史长河中去考察，但却很少有人从工艺生产和传承的原理性角度解析景泰蓝现象。景泰蓝工艺从西亚传入中国，是战争、商贸、文化交流所带来的一个工艺移植性现象，近千年来，因政治因素而长期固定在一个地域生产，其他地方并不拥有这一技术工艺。安徽桐城的例子打破了景泰蓝的地域性特性，而且不限于安徽，广州、上海等地也出现了景泰蓝的生产。我们从"大食窑"看景泰蓝是移植性的，从桐城的例子看景泰蓝也是移植性的，如果再从日本的"七宝烧"看，也是移植性的。"七宝烧"其实也是景泰蓝移植到日本之后的新工艺类型。

很多工艺类型，从新石器时期开始，就因为战争、商贸、文化等因素而出现了移植、传播、演变。直到20世纪，影响中国人生活的各类用具，更是真正具有移植的性质，是工业革命产生的新设计的移植。这种工艺的移植性结果，在人类生活方面的影响是如此深远，几乎改变了整个社会生活的秩序。这对于中国传统工艺来说是断裂了，对于西方设计来说也不是延续性的，但两者都不会与过去断然分离，这或许就体现出工艺传承与发展所遵循的某种原理性。

作为个体工艺家，柯愈勄的例子看上去非常独特，因为他是自我生成和自我激发的。只要看一看几百个国家级大师，哪一个不是延续

了他（她）那个工艺品类的技术、样式？哪一个的背后没有一个工艺群体支撑着？哪一个不需要几代人的工艺积累，才能助推其坐上大师的宝座？但柯愈勄在木雕工艺上的突破与声名鹊起，并不依靠这些，与前面二例相似，是一种非线性的、跳跃式的体现。

当一个人的知识积累、文化交互、工艺技术达到一个高度时，就表现在个人工艺的突破，甚至是急剧的突破，这在设计史进程中屡有发生。陵阳公、唐英都是杰出的工艺家，他们或许都是半路出家，并没有师承，但他们都以非凡的工艺水平达到了艺术的顶峰。

结语

上述所举三例作为非延续性工艺再生产的证据，但我并不否定工艺再生产中追求的延续性本质和事实，而是强调当某种工艺不再延续时，并不就彻底地断裂、死亡了。也就是说，对于文化上的生与死，我总感到不同于生物学上的生与死。一种工艺文化的所谓消亡，并不等于生物学意义上的死亡，一个生物死去了就不能再生，而一个传统工艺消亡了，待到有合适的土壤、适宜的环境，又能重新复活。这就是我对传统工艺传承的非延续性的解释，只有仔细考察工艺的再生产和研究工艺资源转换方式后，才能暴露出以前认识上的缺陷和体现出非延续性观点的合理性。

（原载《装饰》2014 年第 5 期）

注 释：

[1] 〔明〕曹昭：《格古要论》，北京：金城出版社，2012。
[2] 袁泉、王金林：《湮灭数百载 重生显盛世——铸胎掐丝珐琅工艺发掘创新纪实》，南京艺术学院学报《美术与设计》2010 年第 3 期，126—129 页。
[3] 李立新：《中国设计艺术史论》，北京：人民出版社，2011，229 页。

象生与原道

论象生

在艺术学研究中，以往对象生的研究是比较薄弱的。在造型艺术研究中，对象生几乎是否定的，故而，关于模仿自然的研究也就不够深入、全面。一如关于西方艺术模仿论的研究，需要结构主义和艺术人类学的思维方式，对象生的研究也必须如此，象生构成中国古代模仿自然之艺术发生的核心环节。在现代，它造福人类，已成为一个令人期待的、让人振奋不已的新兴艺术学科。

一　象生的本质及其来源

何谓"象生"？"象生"一词始见成书于南朝的《后汉书·祭祀志下》："庙以藏主，以四时祭，寝有衣冠几杖象生之具，以荐新物。"从此条文献看，象生最初的意义，是指代亡者生前所用之物，属祭祀用具。但在后来的社会生活中，象生则与祭祀无关，见宋代二条文献：孟元老撰《东京梦华录》卷之八："自早上呈拽百戏，如……学像生、倬刀、装鬼、砑鼓、牌棒、道术之类，色色有之，至暮呈拽不尽。"吴自牧撰《梦粱录》卷十九："果子局，掌装簇、钉盘看果、时新水果、南北京果、海腊肥脯、脔切、象生花果、劝酒品件。"可知象生在宋代有两种："学像生"是百戏之一，"象生花果"指实物手工艺品。明确地讲，是几近乱真的口技和模仿真物的逼真手工艺品，因此，象生研究

的学术范畴，最后乃是由戏曲和造型艺术的研究才能确立。

祭祀用具象生是以亡者生前所用之物为祭具的，旨在重现亡者生前场景。所谓象生，即与活着时一样，一方面以再现生前情景为指向，另一方面用亡者所用之物替代以前的活人陪葬之旧礼俗，"以荐新物"体现出"尸礼废而象事兴"的丧葬进步意义。相对于此，生活中的象生实践则倾向于模仿自然，并且试图通过艺术的各种技术来掩盖象生作品与实际事物的差异性及其模仿者的创造性，达到让人感受到与自然物完全相同的逼真境地。这种不露模仿痕迹的掩盖差异和所达到的逼真自然，是象生的特质。

与伤心悲哀的祭祀中的象生不同，艺术中的象生是一种饱含艺术创作激情的、寻求与自然之象十分相似甚至完全相同的"象声""象形"。惟妙惟肖是中国人非常重视的表演艺术的一种重要品质，在造型艺术上，所谓"栩栩如生"是也。象生实践强调与自然对象彼此在声、形上要完全相同，才能在情感上与观赏者彼此相通。与丧葬象生"见景生情"一样，艺术上的象生也是"感于物而动"。在戏曲音乐象生中，所谓形之于声，即音之起，与人、兽、鸟、虫所发之声相一致；在工艺造型象生中，甚至要在自然物品上脱模来制造真实逼真的效果。这往往被认为是非艺术而被否定，但这却是象生实践借助于艺术形式和价值体系的表现。

一种艺术范畴应取决于产生这一范畴的群体生活及其宗教经济。象生作为一种具有独特鲜明特色的艺术范畴，其产生一定与原始社会人类的群体生活有关，根据出土考古实物，早在新石器时代早期，陶捏逼真的人物、动物及果实造型，就屡见不鲜，因明显区别于几何的陶器、石器而被现代学者称作象生器。象生器的出现，是对当时过强的象征艺术的一种补充和对群体生活中某种仪式的延伸。人类早期始终是部落群体生活，社会组织中充满着神秘的原始宗教。原始宗教的象征意味浓厚，《周易》所谓"观物取象"，在实际的仰观俯察后，并非事物原貌的再现，而是一种物的象征，甚至是类的象征。如以斧代表权力，以山代表王的稳重，斧与山作为象征物就只能作为表征符号来表现，而不是以逼真的图形实物展示出来。按现代学者的解释，符号图形是象征的，"从象征起，到诗意形象为止"，此为艺术之规律。但为何同时又生出乱真的象生之物呢？

在宗教祭祀过程中，巫觋由于不能直接选择活的动物来神人沟通，只能将自己打扮成与动物相似的形象，或塑造成与动物相似的物品作依托，来与神灵沟通，这在商周器物上有很多的证据证实。这是神人

沟通的最佳手段，且装扮得越像越好，早期祭祀活动中的象生实践便因应而生。由于巫与动物极相似的打扮、动作、声音，以及所持的物品不仅与表征符号不冲突，而且还有益于目的的达成，因此，借助于自然动植物形象，延伸了人类与神沟通的功能，从而导致了象生原型的诞生。

"延伸制度是人类进化发展、适应地球生存的必要手段。"[1] 与当时的象征艺术大系统不同，象生就是早期宗教活动中功能性延伸而成的一个写实逼真的艺术小系统，到后来，象生的原始宗教功能渐渐退去，却保留下象生的形式、技巧和趣味。比如，在节日活动和社会交往中，有人为显示其高超的技艺，表现一段口技，或展示一件逼真可爱的果品实物，让人赞叹不已。中国人将这种乱真绝活称作"象生"，"象"来源于自然，"生"则是活灵活现的呈现，虽为模仿，却是艺术的滥觞。

二 象生概念的演化

《周易》"观物取象"是在祭天地的活动中展开的一系列行动，大都围绕着自然，寻求与天地沟通的方式。如早期的某种仪式上摆放的器物与舞蹈、音乐，均带着模仿自然生物的痕迹，不难看出，这些模仿自然生物的手法，多少已经触及了象生问题。但在那时，还没有形成象生这个高度抽象的概念。

后来，孔子在总结并阐释周礼的基础上，提出"象事"的概念，即在祭祀时以图像和亡者生前之物来替代以前的奴仆陪葬制度，此为社会进步的新事物。在这里，孔子同样没有提出象生的概念，但他的象事与《后汉书》提出的象生，基本上是一致的。以前我们对于孔子"尸礼废而象事兴"的理解，往往是举战国、汉墓出土的帛画，即墓主人画像为例，将象事解释为"画像"。有这样"画像"的墓在当时规格极高，极为罕见，难道象事仅在上层贵族中实施？现在，有了象生的概念，就可对孔子的象事学说做出新的理解了。同时，也可以说,《后汉书》的象生概念是以孔子的象事概念为前史的。

不过，《后汉书》象生概念虽然有"物"，却是建立在与"形式"对立的意义上的，或是以非艺术形式为主的。但是，《后汉书》以象生说明模拟逼真之物，却成为象生概念演化发展的分水岭。之后，在概念上，象生呈现出两大不同的类型，这些类型均与艺术形式有关，就

艺术本身而言，它们是以达到逼真自然为其形式的，虽有多种不同的艺术形式，但无论哪种形式，在逼真模仿自然上，是一致的。所以，在艺术形式和艺术语言表达上，并不基于某种形式上的意味，而是以一种超越形式的、更原发的方式存在，它就是生命，其本身所具有的自然的"真"与"生"的原始活力，能让我们"回到自然本身中去"！

三　象生的形式化

根据考古与文献资料分析，象生的两大类型是：有形象生与无形象生。

有形象生即是通过视觉造型表现的，又分三种：象生祭具、象生果器、象生装饰。

为何祭具称象生？《后汉书·祭祀志下》曰："汉因而弗改，故陵上称寝殿，起居衣服象生人之具，古寝之意也。"这可以解释象生是指死者活着时所用之物，同时也说明这是汉代前一直遗留下来的规矩。唐李贤对《后汉书·列传》所记丧车容车作释义注："容车，容饰之车，象生时也"。"象生人之具"和"象生时也"均有"像活着时一样"之意，"生"即"活生生"。

《论衡·薄葬篇》曰："谓死如生。"故将生前所用起居之物，甚至车辆、房屋、家禽、牲畜都模仿成器而随葬，所谓"厚资多藏，器用如生人"[2]，恰好说明这一事实。据此推测，南朝、隋唐时期，"象生"已是社会通行的词语。作为祭具的象生，不仅有衣冠、几杖之类生者所用之物，也指家禽、牲畜、房屋、农具、乐器之类的仿真物品，这种象生祭具，在汉唐时期已经制度化、形式化，此或为最初的象生概念及其内涵。

宋人杨万里有诗曰："粉揑孙儿活逼真，象生果子更时新。"[3]这里的"象生果子"与前引《梦梁录》掌装簇的果子局所为"象生花果"是相同的，并非新鲜的水果之类，而是模仿瓜果实物的逼真工艺品，一般为陶器制作。清朱琰著《陶说》卷一"说今"所记饶州窑条曰："又有瓜瓠、花果、象生之作。"朱琰对唐英奉命编撰的《陶冶图说》作按语说："今增洋彩（指粉彩）一种，绚艳夺目，而于象生及仿古铜器、紫檀、雕竹、螺甸各种，惟妙惟肖，画料得法之明效可验也。"可知陶瓷烧制成型后，又施粉彩，以达逼真。

清末寂园叟著《陶雅》曰:"象生器皿,色目非一,人物鸟兽,指不胜屈。"以陶瓷所模仿的自然物种类,除瓜果花生等果品外,还有鸡鸭禽鸟、飞蝉、螳螂,等等。还另有模仿非自然物的器物种类,如仿青铜器、漆器、大理石纹盒、木纹盒、织金锦、锦皮书函等,均可达到乱真程度。这种象生果器,自宋以来,在业界已成形式化、专门化,甚至成为官窑之贡品。

象生装饰不同于上述的瓜果器物,是一种身体的装饰,或为远古巫觋装饰之遗存。《元史·五十八卷》曰:"花角幞头,制如控鹤幞头,两角及额上,簇象生杂花。"这是一种以绢、绒等织物材料模仿花鸟形态的吉祥装饰,贴于额或成发饰,贴饰或为剪纸形,发饰或为立体形,均逼真可爱之极。

早在梁宗懔《荆楚岁时记》"二十九记盂兰盆会",就有这样的记载,不过那时是装扮寺庙:"广为华饰,乃至刻木割竹,饴蜡剪彩,模花叶(果)之形,极工妙之巧。"[4] 可见象生的手法。从绘画资料看,唐宋时已有女性身体簇象生杂花的装扮,今南京绒花、扬州绒花应是这种象生装饰的遗存。

无形象生是通过听觉音响表现的,指口技。实际上,也有一些象生动作配合表演。

所谓"学像生",清汪懋麟在《百尺梧桐阁全集》卷六《郭猫儿传》中曰:"象生者,效羽毛飞走之属声音,宛转逼肖。"既能仿"生"之音,也能仿器作声,晋人成公绥著《啸赋》载:"若夫假象金革,拟则陶匏,众声繁奏,若箎若箫……列列飚扬,啾啾响作。奏胡马之长思,向寒风乎北朔,又似鸿雁之将鶵,群鸣号乎沙漠。故能因形创声,随事造曲。"钱锺书认为类后世所谓"口技":"则似不特能拟箎箫等乐器之响,并能肖马嘶雁唳等禽兽鸣号,俨然口技之'相声'。"[5]

"学像生"源远流长,或亦出自早期祭祀仪式,后原始宗教意义淡出,至宋代成为百戏之一,具娱乐意义,并最终与说浑话、小唱、叫果子等一起综合而成后世所谓"相声"。赵景深说:"我个人曾指出南宋曾成立'象生叫声社',作为宋代演出相声的论证。"[6]

四　个案考察:当代象生造型实践

象生的全部功用在于它始终以"象"的逼真为中心,通过客观事

物之象来感发主体。而其中必有艺术家的再创作,才能够从自然之象到意中之象,进而"意象欲出,造化已奇"[7],成为艺术之象。

历届中国工艺术大师的评比,大量介绍传统工艺绝活,在木、玉、石雕和紫砂工艺中,就有象生器的踪迹;在荣获国家大师的名录中,就有多位终生以象生器为创作风格的大师。试举三例。

第一例为紫砂工艺大师蒋蓉。她出身陶艺世家,11岁时随父母做坯制壶,后来看到清代制壶名家杨凤年的代表作《风卷葵壶》,这件仿真达到了一定高度的紫砂花器,启发蒋蓉终生为之努力。她以象生器著称,有百果壶、荷叶壶、南瓜壶、西瓜壶、荸荠壶、牡丹壶、蛤蟆莲蓬壶、金瓜茭、莲藕酒具、枇杷笔架、肖形果品等。(图一)紫砂象生器称花货,当年她的伯父蒋燕庭授她的象生技艺,只有花生、荸荠、乌菱三种。而蒋蓉并不就此罢手,她敢于创新,对着自然实物反复琢磨,制成九种象生果品:白果、葵花籽、西瓜子、慈姑、板栗、核桃、乌菱、荸荠、花生,置放在象生荷叶果盘之上,几可乱真而成名。她成为宜兴象生紫砂器的代表人物。

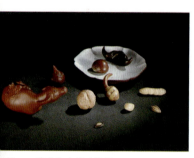

图一 蒋蓉象生紫砂作品

宜兴紫砂艺人是"地域性艺术群体",有一个群体性传承关系,形成了一个艺术上的共同体,有系统的结构、相同的行为方式,这对于一个艺人如何理解、掌握一种技艺十分重要。但若要在其中改变固有技法,形成一种新风格,则极困难。而蒋蓉不仅赋予了象生艺术新的活力,也成为紫砂艺术创新的范例。当我们回溯象生的发展历史和紫砂光货与花货的同时并进时,也许能获得某种启示,探寻出一条象生器在当代的创新之路。

第二例为雕刻工艺大师柯愈勄。"别人刀下是蛙的惨死,你的刀下是蛙的诞生",这是一位诗人为柯愈勄青蛙象生雕刻的题词。我在 2010 年和 2013 年曾两次访问柯愈勄,对他的青蛙象生雕刻之路颇感兴趣,为什么一个并无艺术经历,也无传承关系,更无群体行业影响的独立工艺家,准确地说是医学院的解剖学老师,能在短短的 20 年内,倾注于他钟爱的事物——蛙的塑造,一举而成中国工艺美术大师,这是一个奇迹。更让我惊奇

的是，在他的创作中，为何独独钟情于青蛙(图二、图三)，又为何以象生的手法雕刻？

柯自嘲"半路操刀"，实际上他的前半生用的是手术刀，后半生用的是雕刻刀。也可以这样说，前半生他的刀下是蛙的惨死，后半生他的刀下是蛙的诞生。是什么促使他的转型？他对于蛙，从课堂到实验室，从了解每一块肌肉到熟悉每一根神经，几乎达到了爱恋的程度，他珍爱、敬重他的解剖对象，最后才能超越自然外象，刀镌蛙魂。这一点是与之前的象生手艺人完全不同的。

柯愈勷在技术上所选择的不是历史传承，而是个人的感悟与独特的审美，这一选择所产生出来的效应，是研究者不能低估的。他单纯、执着，他的青蛙象生作品所焕发出的奇异光彩，已达超越死亡的永生与不朽。

图二　柯愈勷象生雕刻作品

第三例为现代仿生设计。象生对于艺术创造的重要价值，不仅仅是一种模仿自然的思维方式，更在于它既是一种艺术创造的基本方式，也是一种以想象为媒介、通过取象具体事物去推知抽象事理的思维方式。因此，象生在设计艺术中的价值意义更大。

所谓象生设计，亦称"仿生设计"，小到生活用品、观赏陈设，大到飞行器、潜水艇，已发展成为一门新兴的边缘学科，被称为"仿生设计学"，主要涉及色彩学、美学、伦理学、数学、经济学、生物学、物理学、人机学、心理学、材料学、机械学、工程学等相关学科。

图三　柯愈勷象生雕刻作品

仿生设计主要模仿自然生物形态，在生物外部形态特征、表面肌理与质感上，不只是强调触觉或视觉的感官感受，而是通过对自然生物表面肌理与质感的设计，增进仿生设计的功能。

同时，自然物结构模仿也十分重要，研究自然生物体存在的内部结构原理，并在设计中如何模仿应用等。如英国《新科学家》周刊网站发布的"'水母'飞行机器人"(图四)，是模仿自然生物水母，四周有两对薄薄的碳纤维翅膀，设计成能自动张合与垂直飞行，研究者认为："采用非智能装置制作小型机器人是个好办法，不使用电路和传感器，重量同样很轻。"从目前来看，仿生设计研究仍是上述形态仿生和功能仿生的两个

图四　"水母"飞行机器人

重点。

象生这一古老的、充满宗教娱乐性的奇特艺术类型，在当代产生了令人难以置信的发展，它造福人类，已成为一个令人期待的、让人振奋不已的新兴艺术学科，这是千年之前那些制作"象生果子"的手工艺人永远无法理解的。

<div style="text-align:right">（原载《创意与设计》2014 年第 1 期）</div>

注 释：

[1]［美］爱德华·霍尔：《超越文化》，何道宽译，北京大学出版社，2010，25—27 页。
[2]〔西汉〕桓宽：《盐铁论·散不足篇》。
[3]〔南宋〕杨万里：《三月三日上忠襄坟，因之行散，得十绝句》之七。
[4]〔南北朝〕梁宗懔：《荆楚岁时记》二十九。
[5]钱锺书：《管锥编》第三册，北京：中华书局，1986 年第二版，1142 页。
[6]金名：《相声史杂谈》序，福州：福建人民出版社，1984。
[7]王朝元：《观物取象：艺术创造的基本方式》，《北方论丛》2003 年第 3 期，51 页。

玩物自信：
中国民间玩具"玩"的特质

　　说到玩物，中国人总要搬出"玩物丧志"四个字来，这一警戒格言几乎成为座右铭。该语最早出自《尚书·旅獒》："不役耳目，百度惟贞，玩人丧德，玩物丧志。"[1]说的是武王胜商后，西方旅国来献大犬獒，武王深爱之，召公认为不可接受，劝武王慎德、明志，谓不被歌舞女色所役使，百事的处理就会适当。戏弄他人，将失去做人的道德，迷恋于玩赏喜欢的东西，以致丧失进取的志向。几千年来，一个"玩"字，在道德、规范、理想上，给人敲响警钟，"玩物丧志"深入到中国人的传统观念之中。然而，同一个"玩"字，《周礼》亦有提及："凡式贡之余财，以共玩好之用。"[2]意为那些九式、九贡的剩余部分，可用作天子置办玩好之物的开支。可见，周天子虽有太保作《旅獒》篇劝谏，但在玩物方面却未必受到约束。

　　在古代汉语中，既有"玩忽""玩弄""玩狎""玩火自焚""玩世不恭"等词语，也有"玩耍""玩赏""玩味""玩乐""玩笑""玩意儿"等词语，先民们一方面对"玩"保持警惕，另一方面却赋予"玩"种种乐趣。在对器物的观赏、耍弄、玩味之中，一个艺术品类——玩具，由此诞生，其历史可追溯到一万年前。无论是"游戏说"还是"宗教说"，都无法释解玩具产生的根本原因，唯一让人信服的是：玩，是人类的本性。动物也有"玩"的天性，但动物的"玩"只是其生物学上的"玩"，而人类的"玩"却能超越生物性，上升为一种创造性的活动。

但是，不知是受"玩物丧志"观念，还是什么其他思想的影响，学者们在讨论中国民间玩具时，不约而同地避开了"玩"——这个玩具最独特的特质，避重就轻地论述所谓玩具的文化特质、玩具的教育特质、玩具的民俗特质，等等。试想，离开了"玩"，玩具将不复存在，那些依附其上的文化、教育、民俗也将荡然无存。吹泥哨、踢毽子、放风筝、抖空竹、推鸠车、拼七巧板、解九连环、插孔明锁……样样都是"玩"。"玩"，就是玩具的实用功能，由"玩"这一实用性才引申出教育、文化、民俗、益智、艺术与审美性。

一 玩具之玩耍

玩具之"玩"，首要的是玩耍。《说文》释："玩，弄也。"玩具的耍弄，是以道具做游戏，这是让人精神愉快、身心康健的创造活动。

近代以来，中国人自己的玩具少了。鲁迅在1934年写的《玩具》一文中说：

我们中国是大人用的玩具多：姨太太、鸦片枪、麻雀牌、《毛毛雨》、科学灵乩、金刚法会，还有别的，忙个不了，没有工夫想到孩子身上去了……

但是，江北人却是制造玩具的天才。他们用两个长短不同的竹筒，染成红绿连作一排，筒内藏一个弹簧，旁边有一个把手，摇起来就咯咯地响，这就是机关枪！（图一）也是我所见的唯一的创作。我在租界边上买了一个，和孩子摇着在路上走，文明的西洋人和胜利的日本人看见了，大抵投给我们一个鄙夷或悲悯的苦笑。

图一 竹机关枪（江苏苏北）

然而我们摇着在路上走，毫不愧恧，因为这是创作。前年以来，很有些人骂着江北人，好像非此不足以自显其高洁，现在沉默了，那高洁也就渺渺然，茫茫然。而江北人却创造了粗笨的机枪玩具，以坚强的自信和质朴的才能与文明的玩具争。他们，我以为是比外国

买了极新式的武器回来的人物,更其值得赞颂的。[3]

　　提到机关枪,自然回忆起童年时的玩具。印象中我家乡江苏常熟一带供孩童玩的玩具很少,女孩一般踢毽子(图二)、跳绳、扔沙包;男孩玩打弹子、拍画片。风筝、陀螺,见过但少有人玩;空竹、鸠车(图三)、竹蜻蜓(图四)、九连环、七巧板这类玩具是闻所未闻。有些玩具在制作上需一定的技巧,一般孩童不能自制;孩子们只能制作一些极简单的玩具,我儿时就做过四种玩具:滚铁环、纸炮、弹弓和竹弓枪。

　　我们称滚铁环为"车铁箍",这是一种男孩子普遍玩的、带有自制性质的玩具。找根粗铁丝,一头弯成钩,另一头插入竹筒当把手。有了这个铁钩,物件才能"车"起来,这个"车"与水车"车水"之"车"相同,当动词用。铁环无法自制,寻找现成物,一般是废弃不用的马桶箍或浴盆、木桶上用的铁箍。我曾偷偷地从家中大木桶上脱出一只大铁箍,重五六斤,其直径超过我当时的身高,在村中石板路上一路滚过来,声响震天,引得小伙伴们十分羡慕,大家轮流玩耍。不料有一次滚入河中,我们几个光腚下河,演出了"泗水取鼎"的一幕。此时正值"四清"后期,"文革"始起,山雨已来,家中大人们正在政治漩涡中挣扎,无暇管教子女。而孩子们在玩耍中却学会了人际交往、速度与平衡技能,也真正锻炼了体能。

　　纸炮,名副其实:一根炮筒(竹筒),将少许纸放入水中浸泡,用竹筷塞入筒中,再将另一团湿纸用竹筷顶入,当达到一定强度时,前一团纸从竹筒口如炮弹般射出,发出"劈啪"的声响,因此我们把它叫"劈啪枪"。春天来了,可以从树上采摘一些小果子来替代纸,果子大小如黄豆,正圆形,核硬,外层皮略厚,含水分,在竹筒内可压缩,比起纸来射得更远,声音也更响更脆。制作"劈啪枪"十分简易,一段竹筒去两头竹节,再加一根竹筷就算完成,竹筒中空不能过大,过大费纸也无合适的果子,达不到理想的效果,过小则果子筷子都放不进。还要注意竹筒略大的一头为装入处,略小的一头

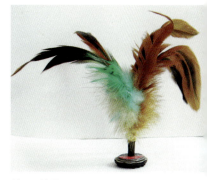

图二　毽子

图三　鸠车(山东鲁南)

图四　竹蜻蜓

图五 弹弓

图六 竹弓枪

为出口处。纸炮玩起来有点危险，弄不好会射伤同学眼睛，一般藏在书包内，等放学后在野外再伺机比赛。

玩得最多的是弹弓，我们制作弹弓全用粗铁丝弯成，造型优美。不用树杈做，因为树杈弹弓不好看，也瞄不准（图五）。橡皮筋是买来的，包弹丸的那块皮是翻箱倒柜找到的，胡乱剪下一块，常被妈妈发现并训斥一番。口袋里装着弹弓，就像身上带着枪支，脸上神气，心里得意，但走路却躲躲闪闪，不断地搜寻目标。遇到麻雀，瞄准射击，十有八九射不中，偶有击落，如同现在中了奖一样兴奋。有一次站在天井里射屋檐上流下来的几只麻雀，只听一阵脆响，家中窗户玻璃竟被我击得粉碎。

还做过一种竹弓枪（图六），现在才知道这可能是一种古老的武器，在《吴越春秋》中有《弹歌》一首记录："断竹、续竹、飞土、逐肉。"按制作方法，"断竹"即截取较粗一节竹竿，一头去节，再在竹筒上劈出窄长形空洞，在空洞对面的恰当处再开出通透窄缝。"续竹"是另劈一条弹性好的竹片，一头插入竹筒有节一端，另一头弯曲成弓形插入下方窄缝处并略有伸出。"飞土"则是在插入窄缝处的弓形竹片前放入弹丸一粒，当瞄准对象后，上推竹片伸出的部分，使之上升脱出窄缝，弹丸被弓竹击中后急速飞出。"逐肉"即是击中鸟兽作美餐。原始时代的竹弓是一种实用的先进武器，因其生存需要而产生，因其功效好而使先民们放声歌唱。随着社会发展，竹弓枪用失而艺存，在功能上演变为玩具，失去了"逐肉"的作用，在艺术上，形式结构没有改变，喜悦之情也一直延续至今。据说，离我家乡不远的江阴，民间还有人原字原句吟唱这首古老的民歌[4]。竹弓枪结构极为简单，《弹歌》八字颇感古涩，但时隔几千年流传至今，绝无变化。唯其简单，所以复制，因为古涩，才显典雅。

这是我儿时的玩具往事，平平淡淡，有些似乎意思不大，因为其中没有教育与民俗，有些还存有一点危险，被老师或家长收缴；有些深藏着某些历史文化，当时却浑然不知。但无论哪一种，都给我留下了愉快的回忆。正是在做与玩的耍弄中，度过了那个年代的童年生活。

二　玩具之玩赏

玩具之"玩"，还要认真欣赏。玩具的欣赏有两种：一是耍弄时的欣赏，如抖空竹、放风筝、打陀螺、放爆竹时的玩赏；还有一种是静止的欣赏，去体验其中有意义的部分。

上面所举五种玩具——竹机枪、滚铁环、纸炮、弹弓和竹弓——在玩耍过后，几乎没有什么观赏的价值，空竹、陀螺、跳绳、爆竹等也是如此，只有活动起来，在玩耍中，才能感觉到玩的乐趣。谁会对着一个马桶铁箍、一根绳子、一段空竹细细地欣赏呢？但是，并非所有的玩具都能做玩耍中动的观赏，如动物、人物玩具（图七至图十二）、泥公鸡、布老虎（图十三）、麦秆人、磨喝乐、哨子戏人、惠山泥人等，这些玩具是需要静静地欣赏的。静静欣赏也是玩玩具的一种方式。

公鸡玩具就是其中一景，人类养鸟历史悠久，自鸟到鸡的演变无可考，想来这是很久远的事了。在新石器时代龙山文化遗址，就发现有粗泥质黑陶公鸡，造型圆头尖嘴，凹背翘尾，与矩形陶插板连成一

图七　泥玩具（陕西凤翔）

图八　车木玩具（山东鲁南）

图九　泥猴（河南淮阳）

图十　泥叫虎（山东高密）

图十一　面人玩具（山东菏泽）

图十二　马上封侯（宋代景德镇窑）

图十三　布老虎

图十四　公鸡玩具

图十五　磨喝乐（现代仿）

图十六　哨子戏人（陕西西安鱼化寨）

体，可能是构件的装饰部分，还不是独立的玩具，但体态匀称，形神兼备，已具玩赏价值。人们一般喜欢欣赏鸟，为何也欣赏鸡呢？《韩诗外传》卷二称鸡有五德："首戴冠者，文也；足傅距者，武也；敌在前敢斗者，勇也；得食相告，仁也；守夜不失时，信也。"鸡有如此美好德性，当然为人称赞，自然带来对鸡的玩赏。泥公鸡、陶公鸡、瓷公鸡，各种材质、各种造型，个个挺胸昂首，神采奕奕，十分可爱（图十四）。

磨喝乐是宋代儿童玩具，在南方称"巧儿"，初为七夕节供养的泥塑童子，手捧荷叶，加饰衣裳（图十五）。据专家考证为释迦牟尼出家前的儿子，名"罗睺罗"，后成释迦十大弟子，排行第一。孟元老《东京梦华录》、陈元靓《岁时广记》、金盈之《醉翁谈录》、吴自牧《梦粱录》和周密《武林旧事》中，均有关于磨喝乐玩赏的记载，如陈元靓记："天上佳期，九衢灯月交辉，摩睺孩儿，斗巧争奇，戴短檐珠子帽，披小缕金衣，嗔眉笑眼，百般地敛手相宜。转睛底工夫不少，引得人爱后如痴。"可见，两宋时期七月初七乞巧节，最大的明星是磨喝乐，儿童们争相效颦，形成一道亮丽的风景线，而磨喝乐玩具，侧是全民玩赏的玩具，无论宫廷、民间、老人、小孩、富贵、平贱，几乎人人赏之。这一点让我们这些现代人颇感惊奇和不解，一个印度沙弥如何成为中国的世俗玩具并玩赏不厌。

哨子戏人出自西安南郊鱼化寨，以戏剧历史人物，尤以秦腔人物为主要题材，其中有穆桂英、杨宗保、佘太君、王宝钏、薛平贵、包文拯、秦香莲等戏剧人物，装扮古朴、简练，采掘当地黑土模制成型，形体小巧，仅一二寸长，烧制后彩绘、罩油、光洁滑润，上有二孔，能吹音响，故又称"泥哨子""泥叫叫"，但主要还是以观赏为主（图十六）。这与无锡惠山泥人的手捏戏文相似，惠山的手捏戏文以昆腔戏曲人物为主，是惠山泥人中的"细货"，艺人运用揉、搓、捏、拍、压、插等手法，创造出生动的人物性格，"造化眼前妙，须臾出手中"，真令人叫绝。一南一北两地的泥制戏人玩具，给生活中的人们带来多少精神上的安慰和心理的平衡。

麦秆玩具以天津西郊大节北口村和大寺村的最有名，曾获得过 1956 年于莫斯科举行的社会主义国家妇女艺术品博览会金奖。麦秆编织的玩具是当地农民妇女农闲时的一种副业，题材多为生活中的家禽家畜，如鸡、鸭、鱼、狗、猫等，也有花篮、人物之类，可提挂。造型生动，色彩明快，淳朴有趣，一般在庙会上出售，人们赶庙会时都会买一两个回家，送给孩童玩赏。据说已近绝迹，现在大多为模仿绘画的麦秆画，已失去玩具的特点。近来常见一些麦秆圣诞挂件彩球，不伦不类，又略显粗糙。其实西洋麦秆玩具也颇具观赏价值，我于 2007 年在德国卡塞尔参观文献展时逛了跳蚤市场，花 0.5 欧元购得一个旧的麦秆天使玩具，高 6 厘米，双翅站立，系一根红绳，可提挂（图十七）。后去捷克首都布拉格，购得用玉米衣制成的一个吹箫的天使人物玩具（图十八），样子生动有趣，一看即是西洋玩意儿。这两件欧洲民间玩具制作精良，但观赏时极难体验其意义，因为感情不同，精神上无法产生共鸣，仅作异国情调赏之。可见玩赏亦应掌握相关知识，当具备了一定的知识，在不同文化体系内玩物、赏物，才能产生出新的生机来。

图十七　麦秆天使（德国）

图十八　玉米衣天使（捷克）

三　玩具之玩味

玩具之"玩"，重要的是品味。玩具的品味也有两种：一是对固定的造型细细地体会其中的意味，像前面的磨喝乐、手捏戏人和小天使等；另一种是在摆弄、玩耍活动中体验玩具所具有的趣味、神奇、魔力，如翻花绳、五子棋、七巧板、九连环、叶子戏等。前者是在静止中品味，与欣赏相同；后者在变动中玩味，人掌握着操作的主动性，玩的体验感强，可以说，酸甜苦辣辛，五味杂陈。

大多数研究者把后一种线类、棋类、板类、环类、牌类玩具，通称为"益智"玩具，意为这类玩具有增益智慧的作用，而实际上，哪一种玩具不具有启迪智力的

作用呢？踢毽子不是也要把握节奏，抖空竹更要"扔高""换手"，即便西瓜灯在古时还玩出斗灯会呢？哪一样玩耍，不锻炼了智力？只是有些玩耍重技巧、难度大；有些玩耍重思考，需要掌握一定规则程序才能玩起来，而且能在短时间内完成者极少，因此也引起文人雅士的关注，益智之说才流行开来。但是，美国名作家埃德加·爱伦·坡用象牙做了一副七巧板玩，《红楼梦》里林黛玉到宝玉房中解九连环玩，恐怕不能用"益智"二字来解释了。

翻花绳是儿童把线绳绕于手指间"翻股"，挑出种种由线构成的"新花样"的一种游戏，一般不把它当做玩具看。如果翻花绳与七巧板相比——七巧板是利用七块几何形图板来拼排出各种平面图形，翻花绳则是利用一根细细的线绳来构成种种立体图形——两者在玩的方式上相同，翻拼出的造型变化无穷，也都具有"益智"作用。所不同的是，一个是精心设计的道具，一个则是随手可得、玩后即弃的线绳。如果从"益智"作用看，翻花绳随手可玩，普及程度高；从玩的角度看，有单人玩法，有双人玩法，有赢有输，主动性高，体验性强。翻花绳开始的起手式为"面条"，之后就玩出"牛眼""麻花""手绢""酒盅""龟背"等（图十九），低幼的孩童也能玩出"飞机""渔网""拉锯""花瓶""小鱼"之类。成人玩则能玩出点味儿来，蒲松龄在《聊斋志异·梅女》中，就有封云亭与梅女因长夜难遣而做交线之戏的描写，交线之戏即为翻花绳，二人"促膝戟指，翻变久良"，"愈出愈幻，不穷于术。封笑曰：'此闺房之绝技也。'女曰：'此妾自悟，但有双线，即可成文，人自不之察耳'"。翻花绳能玩出的线构成主体图形达数千种之多，有些十分复杂，稍不留心，就会陷入死结。

七巧板的名气大，连西方的拿破仑、爱伦·坡、李约瑟都爱不释手，有人还做过大量研究，称之为"东方魔板"。人们如此痴迷于七巧板，不是它能变出千变万化的图形，而是在依照自己的设想摆弄图形时会遇到真正的挑战，并能够体味其中的趣味、神奇和自信，这正是七巧板的魅力所在（图二十）。

图十九　龟背形翻花绳

图二十　七巧板

九连环在中国家喻户晓，明清时期"闺妇孩童以为玩具"[5]。而实际上，"上至士大夫，下至贩夫走卒，妇孺童叟都喜欢玩九连环"[6]。九连环突出的还是个"玩"字，它没有多样的造型，只有固定的形状，直至全部脱解才算最后的成功，因此更强调过程。当解开一个环时，第二个环当即也可解开，而第三个环如何解，则需玩者寻思一番，每解一环的过程相同，但解下和套上的重复与转换却构成了九连环奥妙无穷的特征（图二十一）。九连环环环相扣，需耐心、时间和勇气，需不断思考和推理，随着玩的次数的增多，对玩的方法、规则、步骤亦有更深的理解，但更多的还是能够在其中体味人生的艰辛。

图二十一　九连环

古时徽州有"九连环调"，在玩九连环时哼唱，借此抒发妇人独守空闺的幽怨、凄苦、渴望和在外经商的丈夫团聚的感情。《坊林集》还记载了龙溪兰姑解九连环的故事："龙溪兰姑鲍氏女，守节三十年多凄苦，镜里乌云变白发，解尽九环九九数。"长夜难熬，苦海茫茫，何处是尽头，一次次穿上穿下，一遍遍反复吟唱，"九连环调"如怨、如慕、如泣、如诉的歌声，让人感到九连环早已不是游戏的玩具，而是时光的消磨、命运的转轮、人生的感伤与希望。正因有此种的体验，九连环才在中国古代经久不衰。

四　玩具之玩乐

玩具之"玩"，是尽情地追求快乐。玩具之玩乐亦有二种：一种是参与体验，在玩耍、欣赏和品味中获得快乐，前面所述皆是；另一种是因其幽默而发笑，以玩具的一些特殊动作而产生有趣、好笑的行为，如拨浪鼓、不倒翁、猴子换草帽等。

拨浪鼓是婴幼儿最爱玩的玩具（图二十二），因音响声音的节奏而吸引孩子的注意力。在大孩子看来，拨浪鼓单调乏味，而对于低幼儿童，其娱乐效果不亚于大孩子玩的游戏机。当婴儿哭泣之时，拨浪鼓具有破涕为笑

图二十二　拨浪鼓

图二十三　叫蝉

图二十四　摇鼓（山东高密）

图二十五　不倒翁（惠山泥人）

的功能，神奇之处让人难于置信。拨浪鼓历史悠久，用途多样，有礼乐祭祀、货郎商用、孩童玩乐等功能，但唯其玩乐才使拨浪鼓流传至今。拨浪鼓也是人类创造的音乐发声器，最早有在陶质封闭器物内置上弹丸、砂粒，摇动时哗哗作响，专家称"陶响球"，认为是原始乐器，也为史前玩具。自"陶响球"发明以来，音响玩具层出不穷，现在民间还流传一种"叫猫"，泥质，底面糊纸，中间吊棉线一根，线上抹松香，玩弄时，拉线即发"猫叫"声。还有一种"叫蝉"，用竹木材料制成，取一段小竹筒，略作加工，贴上薄绢作翅膀，在竹筒上穿孔系一细线，细线与另一小木（竹）棒相连，即成"叫蝉"玩具，手持木棒转动，叫蝉就发出音调起伏的鸣叫，极似夏日蝉鸣（图二十三）。在山东高密，民间存有一种"摇鼓"，鼓与杆相连，并装有拨片，摇动时拨片敲击鼓面，发出声响（图二十四）。

不倒翁是妇幼皆知的玩具，其左右摇摆、按捺不倒的滑稽动作让人发笑。不倒翁形似寿星（图二十五）、醉汉、孩童娃娃和戏装七品官员，又称"扳不倒"，其原理是重心低，在竖立时，不倒翁的重心和触点的距离极小，无论怎样拨动，只摇晃而不倒，憨态可掬，滑稽可笑。另一方面，不倒翁"扳不倒"的特征自古以来常被当做庸官、太平官的代名词，清吴梅村有《戏咏不倒翁》诗："掉首平生半纸轻，一丸封就任纵横。何妨失足贪游戏，不耐安眠欠老成。尽受推排偏倔强，敢烦扶策自支撑。却遭桃梗妍皮诮，此内空空浪得名。"白石老人亦有《持扇不倒翁》诗，云："乌纱白帽俨然官，不倒原来泥半团。将汝忽然来打破，通身何处有心肝。"庸官之庸，贪官之贪，对于百姓来说，只能借用玩具来讥讽一笑。

猴子换草帽是山东掖县产的一种泥玩具，民间艺人先用泥土做猴头猴身，再用可灵活转动的纸板制四肢，上置横杆和草帽，自上而下有线连接四肢。玩时只需横杆左右摆动，四肢亦能变换步伐，草帽也随之轮流落在两只猴子的头上，其动作变化有趣，给人一乐。另有泥玩具"四老爷打面缸"和"猪八戒背媳妇"，都是根据戏曲人物故事创作的令人发笑的玩具。

结语

玩具，作为传统艺术的一个品类，它必定对人类的社会生活有实际的意义，否则，人们要玩具干什么？那么，玩具如何对人类有用？

人们说，艺术是人类精神活动的结果，艺术创作不是预先设定的，也不是某种思想的图解，而是以一种游戏的态度破解某种"游戏规则"，以一种热情、自信的态度去揭示新的未知的精神生活。对于民间玩具的理解，长期以来，我们始终不能把"玩"作为主要的功能观点。其实，玩与益智教化不是截然对立的，在上述对中国民间玩具四个方面的阐述中，我们可以发现，无论哪个方面，都把"玩"看做重要的起始点。玩耍、玩赏、玩味、玩乐，这四个方面并非玩具的分类，而是玩的方式，是这样玩或那样玩。这是伴随整个玩具活动过程，作为游戏主体——人所具有的一个基本态度。具体地讲，"玩"的意义在于从生活的、学习的、社会的一切固有规则的重压下解脱出来：课余时间的踢毽子、翻花绳、滚铁环、玩弹弓；节庆时的赏花灯（图二十六、图二十七）、观焰火、玩磨喝乐；空闲时坐下来摆弄七巧板，心烦时关起门来解套九连环，高兴时结伴外出放风筝。玩具艺术就像空气与水一样，自然而然地走入了人们的生活之中，人们玩耍它、欣赏它、享用它、体味它所带来的乐趣与启示。在这里，玩具是艺术，它让人在"玩"中调节心理情绪；玩具是创造，它使人的才能和自信得到充分的展现；玩具是生活，它给人提供了一个痛痛快快"玩"的空间，通过"玩"，玩具成为了生活的一部分。

"玩"是一件令人愉悦的事情，表面上看，玩物浪费时间，不能学到任何实用的知识，但玩物给人更多的机会、更大的空间去获取生活体验和感受，人的好奇心能被最大限度地打开，人的交往也在愉快合作中得到加强，人的困惑和痛苦也能在快乐和勇敢地应对中得到化解。因为，在"玩"的过程中，暂时消解了社会生活中

图二十六　兔子灯（南京夫子庙灯会）

图二十七　麒麟送子灯（南京夫子庙灯会）

的尊卑、贵贱、长幼以及规范、利益，等等，玩物的人是独立和自信的，在玩物过程中，人也获得了极大的、自主的乐趣。

当然，"玩"不是一个轻松的概念，要想在"玩"中确立自信，就要对自身的能力和价值做出积极的肯定。无论如何，"玩物自信"是在民间玩具的玩耍过程中来理解和把握的，这也是民间的生活之流、民间的艺术之流和民间的创造之流，显然它不是技术层面的问题，也不是教育层面的问题，实则是观察方法的改变，属方法论的问题，这一改变应该比益智、民俗、文化等术语更有利于我们接近中国民间玩具的本质。

（原载《装饰》2009 年第 7 期）

注释：

[1]《尚书·旅獒》载《十三经今注今译》，长沙：岳麓书社，1994，187 页。
[2]《周礼·天官·冢宰·大府》载《十三经今注今译》，长沙：岳麓书社，1994，387 页。
[3] 鲁迅：《玩具》，1934 年 6 月 14 日《申报》"自由谈"。
[4] 俞涌：《各有灵源各自探——姑苏灯谜古今谈（上）》，《苏州民间文艺》。
[5]〔明〕杨慎：《丹铅总录》。
[6] 王连海：《中国民间玩具简史》，北京工艺美术出版社，1991，155 页。

一个民间艺术群体的历史传承

一　泥人：人类文化史上的宝贵财富

　　大地、泥土为人类生存之本，人的生命的存在、生死出入均依赖于此，这一点人所皆知。而很多今天和未来的人们也许不会想到，在那生存之地、泥土之中，诞生出和我们生活所见一样的各色平常之物——泥人，在千百年的历史沧桑中竟浸透了佛道神界、世事人情与戏曲舞台的灵光异彩，浓缩了社会人文的深奥内容，成为中国民间文化的象征物之一。

　　泥人，由一团黑泥、一双巧手，或模印，或手捏，自下而上，重前忽后，上彩装饰而成的普通平常物，为何在古往今来的漫长岁月之中，不论是平民百姓还是豪门贵族，甚至皇亲国戚，每遇年节盛典、红白喜事，均会购置此物，陈于厅堂或相互馈赠。一个个佛祖神仙、阿福如意，一幕幕京昆曲目、粉妆玉琢，在人们的顶礼膜拜与惊喜欢笑声中展示、上演，人生复杂的社会角色也在这一过程中继替变迁。

　　然而，人间沧桑、日新月异，泥人的灵异、神性正在悄悄地隐退，各种捏塑技艺、彩绘装光方式将日日消逝，传承了数百年的民间艺术，一笔人类文化史上宝贵的财富，却未能真正获得现代人的珍视。本文以中国泥人的杰出代表、惠山泥人技艺为中心，力图从泥人的丰富性和技艺的独特性，以及泥人在地域性发展演变的历史脉络，建构出一个民间艺术群体的历史传承结构。

想起古老的中华文化有"女娲抟黄土做人"的神话记载,联系到惠山泥人诸多捏绘技巧、奇俗往事,不禁莞尔而乐。

二 惠山:一个民间艺术群体的呈现

若将中国泥人艺术看做一个整体,惠山泥人不仅是重要的组成部分,更是杰出代表之一。值得注意的是,它与中国其他地区的泥人,如著名的天津泥人张相比,在传承结构上有着很大的不同。天津泥人张的传承方式为家族制一代代的承续,自清道光年间由张长林(字明山)先生首创以来,一百八十多年的单线传承,至今已为第五代,这是一个家族的艺术。惠山泥人的传承为地域性的群体传承方式,明代中晚期已有相关记述,溯其源还可与宋代苏州木渎地区泥人相承接,历史的延承、区域间的相接、艺术间的交流,构成了惠山泥人地域性、群体性艺术的特征。

家族式传承,其背后一定与这个家族所蕴藏的独特技艺与文化有关,世代蝉联、血缘关系、个人特色、经营业缘等相互交织,对其延续发展产生重要的影响。而地域性、群体性传承,则会形成一个艺术上的共同体,这对于探索中国泥人艺术的发展类型,理解中国民间传统社会在处理艺术的生存与发展、分工与协作等重要问题,探讨实现现代转型所面临的特殊困境等方面,提供了典型的范例。然而,这一点常常被一些研究者所忽视。

所谓"地域性艺术群体",不只是一个泥人作坊,而是一个大的生产行当,有系统的结构、相同的行为方式。明清时期的无锡在经济文化方面,无法与邻近的苏州、扬州这样的工商繁华都市相抗衡,在艺术上,吴门画派、扬州八怪、虞山画派等因其经济繁荣、文化交流而纷纷崛起,文人雅士大都聚集于此,这属于雅文化的范畴。但在民间文化上,无锡与苏州同处太湖流域,两地的民间信仰十分相同,时令节气与民间习俗也同属一个地域气候和地域民风,因此,难分差异,这属于俗文化的内容。但是,雅文化的提升也促使星罗棋布的俗文化的聚合,而无锡惠山地区在明清时期兴盛起来的祠堂祭祖活动,为这样的聚合起到了特殊的、无法替代的作用。在惠山东麓,分布着约120处祠堂建筑,许多泥塑艺人聚合于此,兼做祠堂门人,借此弥补生计。因此,泥人摊点在此鳞次栉比,至清代末期,仍有40余家生产作坊专

业制作与销售泥人。

作为"艺术群体",这一泥人创作的主体,在乾隆年间,惠山寺山门外上河塘有王、袁、蒋、钱、胡等工匠,其中王春林最为突出,乾隆南巡,命其作泥孩数盘,从此声名鹊起。咸丰初年,胡万盛、蒋万盛、钱万丰、章万丰、周坤记等作坊较为有名,知名艺人达30多位。[1]之后,周阿生、陈杏芬、丁阿金、陈毓秀等广为人们熟知。光绪十五年(1889),惠山泥人业成立"耍货公所",这标志着泥人行会组织的建立,泥人艺术群体从此有了规范章程,创作权益、销售价格、切磋交流都有了严格的规定和保障。从此,泥人共同体真正确立,凝聚为一个强大的地域性艺术传统。当然,这样的共同体的原则,也许不能够建立起类似现代式开放的、多赢的信念,但对于泥人创作群体的兴盛与行业发展起到了较大的影响。站在这一角度考察惠山泥人,就能跳出泥人研究甚至民间艺术研究的某些局限,在更广阔的背景下理解惠山泥人这一特殊又典型的中国民间艺术传统。

三 模印:不可低估的历史技术传承

如果将惠山泥人的制作技艺置于中国艺术的传统脉络之中,不难发现,许多技艺保存着古老的历史痕迹。如耍货工艺多用"模印",模印的方式在中国有着悠久的历史,早在新石器时期早期,陶器诞生之初,就有以石范模印的方法,制成陶刀、陶纺轮等陶器工具,这应是模印技术的开始。

一种技术因其有效性而提高了工作效率,就会迅速地被接受并延续发展下去,模印技术从最初的单片模到后来的双片模,从小器形、小构件的模印到大构件、大器形的模制,直至青铜范制方式的成熟完备。初看并不起眼的一种复制技术,经数千年的发展演变,到商周时代,在青铜器制作上发挥出巨大的作用。

然而,新的高级范制技术的成熟并没有让人抛弃初级阶段的技术,最早的单模、双模印制技术仍在民间被延续下来,现在可以看到的有陕西凤翔、山东滨州、江苏徐州和河北新城一带供儿童玩耍的各种"磕印泥模",内容涉及戏曲、说唱人物、鱼、虫、花、鸟、鸡、狗、牛、马、宝塔、牌坊,等等。另有一种菩萨印模也深受孩子的欢迎。除此之外,模印技术并不局限于泥巴制成的模和用泥巴来磕印,民间

还有制成的木模，用米、面粉来磕印的食品，其技术方法与泥模印制完全相同，所不同者，只是材料上的更替，由此而产生出民间食文化中形形色色的糕点小吃，如梅花糕、海棠糕、锭升糕……这些名目多样的糕点，其名称突出的就是模印形状及其意义。

 惠山泥人在这样一种历史积淀及丰富多变的民间文化中产生，在技艺方法上，一定会受到深刻的影响。一种技术上的移用、一种文化上的注入，导致惠山泥人形成了最初的耍货，即粗货以模印为主的类型形式。也只有模印技术，才能适合当时的大量需求，模印技术不只在制作效率上迅捷而成，更为重要的是模印一旦设计成型，就无须设计者亲自操作，任何一个家庭成员，只要认真对待就能熟练掌握。而模印所制，不走样，易统一，如同现代工业生产中的标准化，保证了泥人的艺术质量。惠山泥人最初在技术上所选择的是一个历史传承，这一选择所产生出来的效应是研究者不能低估的。模印，这一古老技术在中国延续了近万年的历史，在惠山脚下，又一次焕发出奇异的光彩。

四 手捏：泥人技艺变迁与传承的关键

 泥人作为一种艺术创造行为，技术因素在其中发挥的作用是重要、复杂的，工艺匠人与黑黏泥料、制作工具这类具体的物发生关联，是创作的基本途径，早期的惠山泥人直接承继传统的模印技艺，模仿佛塑作品，技法类似"善业泥"，也与"摩睺罗"相似，系单片或双片印模刻制泥胚。这一时期的手法颇为单一，技艺传授也以印模经验口耳相传。随着实践经验的丰富、技艺的成熟，清初一些精明老练的艺人，常常少用印模，"信手拈来，搓搓捏捏就成形，敲敲拍拍就有面，一捺一抒就有纹，一扳一扭就有势，真是痛快淋漓，落手无悔"。[2]而泥质柔软、搓而不纹，弯而不断的特性，加上用工具稍加压、挑、划、拍，即能产生某种预期的效果，促使艺人们开始探索手捏这一创新技艺。

 这是惠山泥人在进入清代之后在技艺上的一次重要的变迁。一种新的技艺的出现，必定是在旧有技艺基础上的发展。据载，清代苏州虎丘的捏塑戏曲泥人已臻成熟，宋代以来的塑真捏像也在当地流行，而当时，从北方过来的、穿街走巷的面塑艺人的手捏技艺，也会让泥人工匠观察体味，得到启发。

 凭着二三百年承传下来的泥人制作经验，加上已有的捏像方式，

在模印的基础上，揉、搓、捏、包、推、拍、敲、镶、贴、扳、捻、挦、装、挌、剪、戳、滚、拉等捏塑技术，通过长期整合，完成了惠山泥人制作技法的创新。《梁溪竹枝词》有"一丸捻就作婵娟"，一个"捻"字，表明惠山泥人技艺的变迁。从"印"到"捻"是一个创新的过程，捏捻而成的泥人作品，手到之处，不但须发传神，且能深刻表现人物的内心精神，为模印技术所无法达到。

一种新技艺的出现还带来一种新风格的形成，它不仅改变了传统技法，也改变了泥人工匠和观赏者的价值观和审美观。从此，惠山泥人在内容上，拓展出戏曲人物题材，所谓"手捏戏文"由此而成；在风格上，一改耍货的质朴、简约、粗犷特点，形成了"手捏戏文"俊逸秀丽、宛若生人的新风格。

手捏技艺是惠山泥人发展史上形成的最突出的技术特征，在现代，惠山泥人手捏技艺的高手众多，最杰出的代表是喻湘莲。在喻湘莲的手上，手捏技艺似乎已经超越了技术层面，成为了惠山泥人之道。惠山泥人，作为一门传统技艺，要在当代传承下去，最为关键的一点，就要看手捏技艺是否被重视，是否真正被新一代泥人工作者所理解。

五 上彩：泥人技艺的重要环节

在惠山泥人的技艺中，上彩与装光是十分重要的环节。泥人出在民间，耍在民间，鲜明艳丽、吉祥喜庆是其色彩主调，那种大红、大绿、金黄、云青的纯色运用，那些开相点睛、肌肤外衣以及道具饰物的处理，构成了泥人色彩斑斓、轻灵奔放，又不失古朴典雅的审美特征。

在中国早期，模印物品石刀、纺轮上已有施彩的形成。从实用的角度看，在工具上施彩似无必要；从宗教的角度看，施彩可增其神性，有助于功能的发挥。汉代、六朝时期的一些模印物及小构件，如魂瓶上部的小佛像、谷仓房屋、小鸟等均上彩施釉，此时的色彩带有宗教神性的痕迹，但审美性已经发生。目前所见民间泥模所印玩具大多上彩，如陕西凤翔泥玩具，色彩纯朴热烈。凡制成成品出售的泥玩具一般都会有彩，一增其趣味，二助其销售。惠山泥人的上彩、装光不只是审美趣味的呈现，更是泥人技艺的组成部分，与模印及手捏技术相辅相成。

上彩是惠山泥人制作过程中后期的工序之一。手捏成形时，手捏艺人特意留下创造空间，让后道上彩工作充分发挥其色彩优势。在彩

绘时，上彩艺人抓住泥人结构及情节内容，大胆施色，小心开相，尽力辅助泥人形态的生动呈现，让其达到预期的艺术效果。装光也是后期工序，初看只是将道具、饰物装上，实际上需要在艺术整体上有极好的把握，那些刀、枪、剑、戟、头饰、髯口如何插摆自然、比例合适，如何与整体协调而不抢眼，是艺人们技艺高低的标志。

上彩、装光与模印、手捏是惠山泥人技艺的一个整体，不可分离。而作为制作工序则是十分明确，有章可依，由此而带来的分工协作也是行业成熟的必然选择。在现代，王南仙是惠山泥人彩绘技艺的杰出代表，在王南仙的笔下，泥人被注入了艺术的生命，散发着迷人的魅力。

喻湘莲与王南仙，在他们身上聚集着惠山泥人 400 多年来的传统技艺精神，其中手捏、彩绘技艺，以及传承方式、分工协作等均为惠山泥人所特有的、极为宝贵的艺术遗产。而两位大师的虚心、勤奋、人品、艺德，更令业内外人士所敬仰。

六 戏曲：惠山泥人创新的源泉

江南的太湖之滨，到明代中叶兴起一种昆腔戏，谁能料到，这一民间艺术类型在日后会影响到另一个民间艺术类型，戏剧与泥塑结缘联姻，诞生出"手捏戏文"这一惠山泥人的创新形式。

艺术作为一类文化现象，在民间艺人那里，没有特别严格的界限，戏台与泥土间只有表达媒介的不同，而表现的对象也只是动与静的区别。其实，早在泥人的初创之时，孩儿、阿福这类粗货动静的处理已经十分成功，之后的惠山泥美人更是栩栩如生，形神兼备："一样蛾眉夕照妍，桃花含雨柳含烟。青山有意恋黄土，莫误婵娟却聘钱。"乾隆南巡时，因泥人"工作精妙，技巧万端"而备受赞赏，如此成熟的泥人技艺已经为泥人创新铺就了坚实的基础。

泥美人的制作已经脱离了原有的模印方式，艺人们按自己的经验与泥土特性，并吸收了其他捏塑艺术的表现方式，独创出手捏泥人的新形式。不同于之前粗货中阿福、小囡式的质朴、敦厚，显示出自由、独特、灵巧、唯一的特性。但美人的题材总有局限，艺人们开始把眼光转向邻近地区的同行，在苏州，泥人同行创新在前，在《红楼梦》里，宝钗母女观看薛蟠从苏州虎丘带回的物品，其中有"一出一出泥人儿的戏，用青纱罩的匣子装着"。[3]苏州的戏曲泥人成为惠山艺人赶

超的目标，其中，一定有销售上的竞争、经济利益的驱动。而无锡惠山地区繁忙的商贸与庙会活动，吸引众多商贾，导致惠山泥人迅速发展，也促使惠山泥人的销售方式从地摊置放到客商大宗贩卖，形成网络式销售渠道。久而久之，苏州式的戏曲泥人不能适应市场所需，也不能让惠山艺人感到艺术上的满足。

惠山艺人中多有昆腔戏迷，惠山一带常有昆腔徽班的搭台演出，而附近寄畅园主人更蓄有一流的昆伶戏班。艺人们在劳作空闲，经常观看，潜心琢磨戏曲人物场景，在苏式戏曲泥人的基础上更进一步，在内容上拓展出社会风俗与神话故事，在形式上产生出小板戏、大中文座等品类，在规格上有定制箱匣、戏文成套包装，并有丧葬喜庆、馈赠礼品、时货行货之区分。

戏曲赋予了惠山泥人新的活力，成为惠山泥人创新的源泉。当我们回溯泥人的发展历史和粗货、细货更迭演变时，也许能获得某种启示，探寻出一条惠山泥人在当代的创新之路。

注释：

[1] 无锡市史志办公室编：《无锡惠山志》，北京：方志出版社，2010，493页。
[2] 喻湘莲：《三味融一炉、意在泥土香——惠山手捏戏文的特色》，刊龚良主编，《手捏戏文泥土神韵——喻湘涟、王南仙捐赠南京博物院惠山泥人作品集》，北京：荣宝斋出版社，2008。
[3] 〔清〕曹雪芹、高鹗：《红楼梦》，北京：人民文学出版社，1987，949页。

设计寻踪：服务民生

图一　康斯坦茨独轮车

图二　康斯坦茨箱式独轮车

图三　康斯坦茨独轮车使用情况

一　独轮车：
服务民生独行天下

图四　罗滕堡独轮车

在我们的衣食住行中，"行"，也有许多值得、应该知道的事物。独轮车可以算是古人一种行路的器具，也是生产、运输的工具，与民生关系极大。2008年8月，我在德国南部与瑞士交界的康斯坦茨湖畔的一座民俗博物馆里，见到三辆欧洲独轮车实物（图一、图二、图三），又在罗滕堡老城看到了保存完好的同样的独轮车（图四），联想到前一年夏天在布拉格买的捷克民间独轮车玩具（图五），于此推断，独轮车在古代欧洲与我国一样，是极为常见的民生器具。

在我国，独轮车不到的地方大概不多，各地的独轮车造型各有特点，互不雷同，而让我感到惊奇的是，在欧洲所见独轮车，竟然与我国汉代画像砖石上的独轮车造型一模一样。在四川渠县燕家村沈君

图五　捷克民间独轮车玩具

图六 四川渠县燕家村沈君阙东阙（上）和蒲家湾无名阙上所刻的独轮车图像

图七 四川彭县三界乡出土东汉画像砖

图八 景德镇窑工运瓷泥用独轮车

阙发现的东汉浮雕独轮车，轮小，有辐条，轮上部有弯曲的弧形框架轮罩（图六）。这一设计特征与康斯坦茨湖、罗滕堡所见造型一致，为相同款式。另一四川彭县三界乡出土的东汉画像砖，有一人推独轮车，该车轮上无罩架，但置盖箱一只，以便盛物（图七），这与康斯坦茨湖所见一箱式独轮车相同，推行时箱体均呈水平状，以保物体平稳，设计精巧可见一斑。

独轮车起于何国、何时，我还没有真正弄清楚。中国古书里有车名"鹿车"，少时以为是鹿拉之车，也有写成"辘车"的，"辘"与转轮有关，"辘轳车"现在还有，景德镇手工制瓷还会用到。后来看许慎《说文解字》"輂"字下注云："一轮车。"这是汉字里最早关于独轮车的文字记录，时间在东汉。魏晋时多用"鹿车"，到北宋时才始称"独轮车"。如果再用彼得·伯克所谓"图像证史"的方法，上述四川东汉画像砖石可作证词，可见，至少在中国汉代已有独轮车在生活中被普遍使用了。西方的独轮车除了近代以来实物，资料甚少，在查尔斯·辛格主编的七大卷《技术史》中，各时期车辆论述以两轮、四轮车为详，仅在第二卷刊出的一份1460年法语手稿中，有一幅手推人拉独轮车图[1]，造型与康斯坦茨湖畔实物类似。李约瑟对中国独轮车情有独钟，他熟识中国科技史，指出中国独轮车的特征非车辆制作上的技术突破，而是在设计上的多样性。

从现存的形式看，中国独轮车有大轮式和小轮式两大类，十多个品种，几十种样式。这是两千年来，古代先民因地制宜的设计创造，中国地大面广，地理环境复杂多变，各种样式的独轮车设计都是地理环境优先考虑的结果，是设计上"功能决定形式"的最佳例子（图八）。这种多样性，主要还是与民生有关。按文献记录，用途最广的是代步，《后汉书》多次提及"载于鹿车"，将老人、妇人、孩童与物品载于独轮车，以解长途跋涉之辛苦。短途的出行更是便利；其次是生产之用，《清明上河图》绘有满载重物的"驮马型"独轮车多辆，由骡马牵引，前拉后推，行驶在闹市（图九）。亦有驴曳扬帆之独轮车载物运货作长途物流，宋应星在《天工开物》中

也有记载；再是用于战事，汉时诸葛亮用于军备的"木牛""流马"，多数学者推测是独轮车，诸葛曾写有《作木牛法》和《作流马法》两文，虽然"木牛""流马"的结构至今未能弄清，但诸葛亮曾被视为独轮车的发明者，而实际上，应为改进者。到明清时代，有人直接在独轮车上装火药刀枪，用于作战。在现代，独轮车曾在淮海战役中立下赫赫战功。

图九 《清明上河图》绘有满载重物的"驮马型"独轮车

生产、出行均是民生所需，独轮车的民生之计一般认为主要在农户、乡村和山区，近来读李欧梵的《上海摩登》一书，书中引一位叫达温特的外国人在1918年2月25、27、28日三个白天，蹲在南京路的一个交叉路口的统计，独轮车通过共2585辆[2]，远超过汽车、自行车、电车、二轮车、马车的流量，几乎是这些车辆流量的总和。上海是中国最繁华的都市之一，南京路更是声名显赫，何以有如此多的独轮车？究其原因，还是民生，独轮车较其他运输工具更便宜，也便利，十分平民化，工人上下班、装水、卖米、倒马桶、运货、出行、游玩等大部分市民的日常生活与休闲，还都离不开独轮车（图十）。可见在近代大都市上海，独轮车仍然是主要的交通运输工具，这情景足以反映出当年独轮车在人们生活、生产中的重要作用。

图十 20世纪20年代上海市区运送女工的独轮车

设计重视民生，从文化的深层追寻设计的生活之"根"，我以为是至关重要的，设计要有浓郁的本土色彩，不在自己的生活中转一转，是不会有文化上的独特性的。但不一定非得追寻得太远，寻找远古的设计生活是设计史家的事，对于设计家来说，与其考查诸葛亮"木牛""流马"的结构是什么，不如测量一下"鸡公车"；与其查究达·芬奇设计的"飞行器"，不如玩一玩我们的"竹蜻蜓"；与其追溯半坡人如何画彩陶，不如摆弄一下七巧板或孔明锁。我们在设计中重视民生，首先是现在的、活着的，其次是昨天的、消逝不久的。理由很简单，这样可以看得见、摸得着、想得透，真正让设计服务于生计。

二 奢侈品 阿莱西 生活

有一次指导毕业论文，一位同学和我讨论奢侈品的设计问题，我告诉他我对"奢侈品"这个词很反感。本来，首饰的设计，那些戒指、项链、耳环等珠宝的设计，作为服饰或装饰设计的一部分未可厚非，也属于民生之列。但现在变本加厉直接冠上"奢侈"二字，它与民生则相去甚远了。还有一次，有人对"买椟还珠"的阐述，惊得我目瞪口呆，该人认为，将盒买去，把珠还来，这样将同一颗珠宝多次装盒出售岂不发财。据说还是什么销售学理论，大概是传销的把戏。

有时静下来思考，我们在教学上是否过于强调了设计中的"文""质"关系，所谓"形式追随功能"几乎成了设计的真理。从而造成设计思想的停滞不前和设计创意的匮乏，反过来引发一些同学对功能实用的反感，而倾向于无用的奢侈品和纯形式的追寻。如果设计不是被狭隘地定义为抽象的功能，而是重新从生活的角度，包容着文化和个性经验，在生活与设计之间建立起一个纽带关系，也许形式就不会去"追随幻想"，而会重新追随功能，产品设计师将会成为生活的设计师。

图十一 阿莱西设计作品

我对阿莱西的设计充满敬意与好奇，一个极为普通的生活用品，似乎很难再有新的设计出现，而在阿莱西的设计家手上却翻出无限的变化（图十一）。阿莱西是创立于1921年的意大利家用品制造公司，其创建者阿尔伯特·阿莱西说："一项设计是否优秀，不能仅以技术、功能和市场来评价，一项真正的设计必须有一种感觉上的漂移，它必须能转换情感，唤醒记忆，让人尖叫，充满反叛……它必须要非常感性，以至于让我们感觉好像过着一种只属于自己的、独一无二的生活"。[3] 阿莱西的设计体现出人性化的另一方面，独具匠心的设计、独特的造型和韵味，简单又实用，能给人们的生活带来便利。在欧洲的一些大商场里，都设有阿莱西的产品专柜，但价格贵得吓人，那个著名的玩戏法的牙签筒，标价17欧元（图十二），这已是该系列产品中最便宜的了。

图十二 阿莱西设计作品《牙签筒》

20年前，我在宜兴山里买过一个可摇动发连响的竹玩具枪，若干年过去了，其他的玩具如什么变形金刚、电动汽车、圣天堂游戏机……全都损坏，无法动弹，而那个竹玩具枪依然发出清脆的机关枪响（图十三），成为儿子的最爱。阿莱西牙签筒和宜兴竹玩具枪都是服务于生活的小玩意，可以说设计得完美无缺，但却无法与我们的日常生活发生关系。前者过于昂贵，很少有人为摆放牙签去"奢侈"一回；后者过于简陋，只见在山区乡间的孩童中玩耍。所以设计与民生、设计服务于生活，还有许多设计之外的复杂的因素。

图十三　宜兴竹玩具枪

当然，价格贵一点，材质差一点，都还不太要紧，因为有各种消费层次，最要紧的是，设计要生活化一点。如果生活中的每一件设计作品，无论大小贵贱，都与生活发生一种积极的关系，每一件设计都是人们生活空间的延伸，那么这种设计一定是非常生活的设计。

三　纸伞的典范

记得儿时有一个谜语："独木造高楼，没瓦没砖头，人在水下走，水在人上流。"打一生活用具，就是伞。伞是人们出行的必备器具。

伞的历史可先从文献说起。先秦史籍《吕氏春秋·纪部》载有"负釜盖簦"句，《国语·吴语》有"簦笠相望于艾陵"。《急就篇》注："大而有把，手执以行谓之簦；小而无把，首戴以行谓之笠。"可见，笠、簦之异在于有无把柄，而有柄之簦，从竹，应是由笠演变而来。从结构上看，伞的最主要构件伞面、伞柄的组合已经确立；从材料上看，以竹材为主；从使用方式看，为手持的方式。这说明最迟在春秋时期，我国先民已经在使用一种手持把柄的竹伞了。虽然没有留下早期实物，但文字记述已较清晰，当时称"簦"，但还不能收合。

最早的"伞"字（繁体为"傘"）出现于《魏书·卷二十一》中，是一个象形字，字中可见伞柄、伞骨、伞

斗、伞面，甚至骨斗相交状和锁定插销装置，伞的全部构件要素均已具备。《格物镜原》说北魏开始有纸伞："……至元魏（北魏）之时，魏人以竹碎分，并油纸造成伞，便于步行、骑马，伞自此始。"但魏人纸伞未获图像证实，甚至在宋之前未见纸伞的文献记载。顾恺之《洛神赋图》中绘有长柄伞，从材质上看，伞柄似金属，伞面为布帛制成。魏晋时期手持伞大量出现，柄、盖、斗都有奇特的结构表现。伞柄极长，在手持直柄之外还有一种上部弯曲的伞柄，目的是为了给主人遮阳时，避免过于贴近产生不便而特制的。

《步辇图》给我们提供了唐伞的样本，伞的制作十分精美。值得注意的是，伞斗聚拢处画有一个圆圈，这一圆形物为何物？从结构上分析应是下伞巢，但画面上并没有表达清楚。实际上，有伞斗必有伞巢，但历史上的唐伞早已湮没无存，这一绘图伞结构还不能准确提供伞的收合情况。

到北宋时期，纸伞的收合结构形式才真正完全定型，《清明上河图》描绘了大小纸伞共计50余把，大伞展开置于店铺前、道路旁和桥梁两侧，随处可见。此外，有在肩担货物中插着一把小伞，有在骆驼负载的货物中外挂一把小伞，也有肩扛小伞的行路者。有趣的是，在一街道拐角处，一人手抱几把小伞，似在作推销，或许这位就是自产自销维持全家生计的制伞工匠。可见纸伞在宋人生活中十分普遍，除行路、设摊等日常必备之外，登高、雨雪天骑马也手持纸伞。北宋孔平仲有诗句为证："强登曹亭要远望，纸伞掣手不可操。""狂风乱掣雨伞飞，瘦马屡拜油裳裂。"[4]

面对画中随处可见的圆形伞轮和诗中狂风骤雨下飞舞的纸伞，我们恍若目睹纸伞在我们先民的生活中曾经的作用与辉煌，在之后的一千年里，宋人制订的标准构件与联动机构一直是制伞业的通行方法。中国纸伞服务于民生，发挥出巨大的作用，为我们树立了一个手工业史上和生活史上不容忽视的典范。[5]

由纸伞我想到几个有关设计与民生的问题：

（一）应该说伞的结构是个极佳的设计，近代以来，由布替代纸，由金属替代竹木，但这个结构谁也不可能改变。在设计转型过程中，仅是材质的替换，就使一件传统器物在现代生活中延续下来，成为现代家庭常用之物。希望设计家、评论家能注意这个现象。

（二）纸伞的设计有三个优点：1.经济，纸竹生产加工成本低廉；2.便利，结构收合自如，携带方便，适合多种气候变化；3.功能好，涂油纸竹具较好的韧性和弹性，防水防晒性能好。在现代转换中，这三

个有点被全盘承继,因此,自古至今,无论贫富,户户必备。

(三)一个设计物,算是传统的也可以,算是现代的也可以,或是后现代的也可以,只要它设计得好。正如伞,说它是传统的也行,因为结构没变,说它是现代的也行,因为材质是新的,但它必须能遮风避雨挡阳,服务于日常生活。伞就是伞,如果不是伞,而是篱笆桩,那就另当别论,还没听说有人随身带根篱笆桩用来遮风避雨挡阳的。

(原载《装饰》2008年第10期)

注 释:

[1] [英]查尔斯·辛格主编:《技术史》第二卷,潜伟主译,上海科技教育出版社,2004,390页。
[2] [美]李欧梵著,毛尖译:《上海摩登——一种新都市文化在中国》,北京大学出版社,2001,21页。
[3] [英]米歇尔·克林斯著,李德庚译:《阿莱西》,北京:中国轻工出版社,2002,18页。
[4] 〔宋〕孔平仲:《元丰四年十二月大雪》《遇雨诗》,见《宋诗钞》一册,北京:中华书局,1986。
[5] 李立新:《移动与收放——中国纸伞的结构设计研究》,《中国工艺美术研究》2007年第1期,125页。

日用作为设计的"原道"
——兼谈"小道致远论"

在《论语·子张》篇中,"子夏曰:'虽小道,必有可观者焉,致远恐泥,是以君子不为也'"。子夏所说小道,即百工所做之事,今人所谓建筑、工艺、雕刻、装饰之行当。"致远恐泥",是因为这些均为小事,成不了大事业,与治理国家大事相去甚远,所以,君子不为也。其实在《论语》中,孔子并没有轻视小道,孔子说:"兴于诗,立于礼,成于乐。"以诗书礼乐为根基,构建起社会秩序,这极为典范地体现出了"孔子的文化理想、社会政策和教育程序"。[1]

"礼者,天地之序也;乐者,天地之和也。"在礼乐观的引领下,古代中国人形成了对于宇宙天地运行的大道为本原的认识,这种形上之道也具体地注入物质的、日用的生活必备物,这些形下之器中。宗白华说:"在中国文化里,从最低层的物质器皿,穿过礼乐生活,直达天地境界,是一片浑然无间、灵肉不二的大和谐、大节奏"。[2]这就是说,生活中这些必需的衣食住行日用之物,因礼乐的注入也升华出艺术的光辉,直抵社会生活的最高峰。

一　日用设计的文化"本元"

人类的设计作品，多数是"日用"的。传统的那些石器、陶器、漆器、玻璃，包括桌椅板凳、锅碗瓢盆之类；现代的手机、电脑、冰箱、空调、洗衣机，等等，不但数量庞大，就价值而言，更是达到了为人类舒适生存而服务的目的，为其他艺术作品所莫能及。从中我们也看到，这些"日用"设计全部是"生活品"。但这些生活品并不因为"日用"而贬低了它们崇高的价值，让人感到惊奇的是，它们服务生活又不拒绝艺术，它们普普通通、绝不装腔作势，这些生活性、普遍性、日用性构成了它们作为人类的"生活的艺术"，在人们的生活、生存中发挥出巨大的作用。

所谓"日用"，就是人们天天都要使用的、生活中不可缺少者，具体讲就是生活必需者，区别于奢侈品和其他特殊物品。一切生活日用的艺术都适合于普通平民百姓，包括工薪阶层、农民、打工仔的生活方式和需求。满足日用的就是那些普通物品，不是珍贵稀有的材质，不用金银珠宝、象牙玛瑙之类，缺少精雕细作的工艺，没有太多的装饰，更无奢侈造作之风，它们是最平常、最一般的物品。

然而，这些日用之物没能引起人们足够的重视。在一般人的印象中，都是些生活中习以为常的东西、极普通之物，容易被忽略。在许多艺术家和研究者看来，是微不足道的东西，似乎没有精神因素，不值一提，而达官显贵们最看不起这样的物品，因为都是些不值钱、无法用来炫耀斗富的东西。但假如缺少这样的物品，人们连一天也无法生存。

在整个人类的历史长河中，有两大类设计物：一类是生活日用物品，一类是非日用物品。从物质和精神的层面来看，前者是柴米油盐酱醋茶，衣食住行用的各个方面，是维持人类生存的必用之物。人类选择各种生活方式并设计出各种日用物品来服务自己的生活，初看起来是物质的表现，而实际上，绝大多数的日用物是充满人类智慧的心灵的产物，物质和精神未被分解。

譬如一只碗，如果说仅是在物质的基本需求的限制下设计演变的话，所展示出来的种种变化就会差别很小，实际上我们所见却是千姿百态。同样，人们在一天的生活中所需的物品是有限的，而我们在市场上所见的生活日用品的种类多得惊人，据说已经超过了生物的种类。从这一角度看，日用物是一个极宽广的文化"本元"[3]，是物质和精神

的综合载体。而非实用物则是从日用物中分离出来的,那些宗教用物、礼仪用器、玩耍之物、陈设用品,以及纯艺术中的绘画、雕塑等所谓精神性物品,都是从早期日用之物中渐渐独立而成的,而精神的上升也没有完全脱离其物质性。

事实上,在人类的创造物中,将物质和精神完美结合的,就是日用之物。

二 日用设计的基本观念

日用之物反映出人类设计的三种基本观念:功能观、造型观和生活观。日用之物实用的功能观是所有设计物的基础,日用之物简洁的造型观是所有设计物的基本形式,日用之物生活的设计观是所有设计物的基本目标。

日用物的实用功能是设计的第一要务。1867年,马克思对英国伯明翰生产的五百多种锤子做过深入调查,发现每一种都在工业生产中有实际的用场。[4]劳动生产功能的多样带来物的多样,由此而得出人类有目的的创造活动构成了人类区别于动物的根本标志的结论。在追溯设计历史的渊源时,我们发现第一件石器工具是实用的,之后的设计物都是依据人类的实际需要而制作,并逐步产生出宗教、审美、社会、伦理等其他功能。可以说,实用是设计基本的性质,不可忽视。同时,人类生产、生活的实际用途需要是设计产生的根源。从石斧、陶盆到冰箱、空调、洗衣机的出现均是如此,所以,日用之物的实用性是一种有目的的、健康的设计观念。

日用物的简洁造型形式是在设计制作过程中长期演变而成的,最早的"初始造型"是对称、圆形形式,这是具有基础性质的"元造型"。以后造物历史的发展,即使演化出更多的造型形态,实际上也只是圆形和对称形在空间上的组合、变换、繁殖等各种复杂化的过程。在不断地丰富和复杂化的同时,又不断地趋于统一、单纯化,而日用物的设计造型几乎都是被置于一个单纯的几何化序列之中。

一方面日用物有约定俗成的形制,是依据材质、工艺、功能而逐步形成的;另一方面则是考虑到生活的用途、使用时的便捷,日用物无须过多繁杂的装饰。比如,生活中桌椅板凳的造型是简洁明快的,以最简的料、最省的工,做出最简洁的造型,满足最大的使用功能。

这其中有历史的传承，有经验的总结，更多的是生活的检验。

因为日常之用，所以还要从经济的角度考虑普通人的消费水平，而日用物造型简洁，成本亦低，又不失其美的形式。例如许多竹编的篮子，造型优美，竹的材料成本低廉，经济耐用。早在西周时期就已有专业的"篱笆工"，制作生活日用的各类竹器，之后竹的日用系列逐渐形成。从筷子到扇子，从席子到梯子，从篮子到家具，并在生产工具上，在房屋建筑上，扩展出竹在普通民众生活中的重要地位。这正是日用物自然的、质朴的设计观念。

日用物为生活而设计，这是日用物设计的目标。日用物设计的目的不是日用物品本身，而是其为日常生活所用。就以筷子为例，中国的筷子材料众多，有金、银、玉、竹、象牙、玻璃、陶瓷、塑料，等等，但最受欢迎的、使用量最多的是竹筷，因为它是为生活所设计。从功能角度看，以上所说筷子都适合使用，但除了竹筷，其他材质的筷子均不适合生活日常所用，那些金筷、银筷、象牙筷、玻璃筷、陶瓷筷的设计目的，是筷子本身而非日常生活所用。所以，日用物是一种生活的设计。这种为日常生活的设计并不是以前所说的"美化生活"，而是真正考虑人的生活日用所需和人的生活质量的提升，是一种"创造生活"的方式。

为生活而设计体现出一种设计观，即充分考虑人的特点和用的特点，而不是从物的角度、工艺的角度来设计，日用物为生活而设计是它的根本目标，这是一种优先的、正确的设计观念。

三 日用设计的价值结构

日用设计要求每一件物品，无论是家居器用，还是手机电脑，在使用上功能突出，合用便利；在形式上结构简洁，造型单纯；在经济上，价格低廉，适合民众。由此而构成日用设计的便利、合用、经济的原则。然而，日用设计的这三个原则，还不能真正构成日用设计伟大的价值，"日用"之中一定含藏有深刻的意义和理想目标。

对设计日用意义的探讨与阐发，日用理想目标的设立，日用对于生活与社会文化的影响，等等，都可归结为对日用设计的价值评判。作为设计创造生活的重要部分，日用与科学实用、道德修身、宗教俗用等，一同为实现一种"社会人生价值"。我们说日用设计的价值在于

美，所谓"日用之美"，如同科学之真，道德、宗教之善一样。同样，科学之中也有美，如数学之美，道德之上也有美，如美德。日用固然美，但不止于美。日用设计不仅仅具有美的价值，还具有对生活的意义、心灵思想的影响，对人类发展、幸福生活等终极目标的作用。因此，其中有一个日用的价值结构，日用设计的价值结构由以下三方面组成：生活的价值、生命的价值、社会的价值。

（一）日用的生活价值。从客观事实看，人类生活无法离开日用设计。从人的角度而言，生活对于一个人的意义重大，生活的好、差、满意、不满意，固然与这个人的期望值相关，与社会发展有关，但日用设计作为生活质量的基础，从中发挥出极其重要的作用。

举一些现代生活中的日用物品，如手机、电脑、冰箱、空调、洗衣机，这些物品在人们的生活中所起的作用不言而喻。在现代生活中如果缺少这些物品，仅用传统日用物也能生活下去，就像石器诞生前，人类没有石器也能生活一样。但是，一个现代人在现代社会生活，其生活节奏和方式、交流与学习、工作与休闲都需在这个特定的社会中进行，而手机、电脑、冰箱、空调、洗衣机这类日用物正是这个特定社会的产物，服务于这个特定社会的人的日常生活，它能让人跟上这个时代的生活节奏和方式，从而轻松交流与学习，愉快地工作与休闲。

（二）日用的生命价值。体现在两个方面，一是维系人的生存，二是丰富人的生命意趣。维系人的生存是实用价值，从价值学的角度看，并不高，却是生命的基础。在这一基础上，人才能把握生命，扩展生命的意义，体验生命的境界。人所做的一切有益的事情，包括日用设计本身，都可以感受到人的生命的意义，如同科学的真，饱含着对人的生命的尊重。

人类和动物的根本区别在于人具有造物的创造力，这是人的本质特征。在维系生存的造物中，即日用物的设计中，人类也并不像动物那样被动地满足基本需求，在人类最原始的日用物中也包含着一定程度的超越实用性的智慧。在一万多年前的一件骨器工具上，刻有清晰生动的鹿的纹样，说明一种实用人造物的出现，并不仅仅是为了满足一时所需才仓促制作出来的，而是一种人类心灵的创造，是人的生命的体现。

（三）日用的社会价值。物离不开人，人离不开物，日用设计的日常性能够潜移默化地养成社会民众的品德与修养，在不知不觉中感染人的情感。这些生活中最普遍的、平常的、实用物质的日用物，将升

华为艺术的一部分。具体地注入社会生活之中，表现出社会的亲和力，从而，它将成就一个地区、一个国家、一个民族的物质与精神文化，朝向人类幸福生存的终极目标迈进。

一个人一辈子可以不看画展、不听音乐、不观电影，但却不能不用日用之物。在现代社会，假如你要去参观一个画展，听一场音乐会，看一次电影，你必须预留出时间，需要订票、西装革履、公共交通、朋友相约、等等，总之，你得专程赴会。但是，日用之物却不同，它们就在你的身边，从早晨到晚上，一天24个小时，你一刻也不能离开这些东西。在不知不觉中，这些平常之物会给你带来情感上的影响，在使用中不仅是便捷、轻松，更能获得安适、美目、怡神的享受。

以上论述的日用物三个方面的价值，实际上就是设计之"原道"，蕴含着古代中国对于物与人、礼乐与道统的独特思想。在中国传统思想中，物并不是无关紧要的东西，随着社会生活的发展，物越来越体现出人的日用的多样性，并且离艺术、人文、社会也越来越近，可以说，物就是社会之道的呈现。这种对于日用物的理解与表述的理论，与子夏所言的"小道，致远恐泥"的信念，形成了鲜明的反差。

综上所述，日用设计，"虽小道，亦可致远也"。

（原载《装饰》2011年第2期）

注释：

[1] 宗白华：《艺术与中国社会》，《宗白华全集》，合肥：安徽教育出版社，1994，413页。
[2] 同上书，415页。
[3] 张道一主编：《工艺美术研究》，南京：江苏美术出版社，1988，8页。
[4] [美]乔治·巴萨拉著，周光发译：《技术发展简史》，上海：复旦大学出版社，2000，2页。

一千二百年来中国木版画的全面梳理
——张道一先生新著《中国木版画通鉴》读后

中国木版画传统渊源有自，在 20 世纪的美术史上被作为一个独立的门类予以关注，其中一个最大的原因是传统的木版画遭受到西方现代印刷技术的冲击，在美术领域几乎构成了一个新的版画范畴。鲁迅先生因此在 30 年代提倡"新兴木刻运动"，在介绍西方版画作品时指出，这是"木刻回娘家"，表明中国才是世界木刻画的发源地。

对于如何整理和继承中国木版画传统，50 年代以来，不约而同地受到了南北两地学者的关注。1954 年，阿英先生出版了《中国年画发展史略》；郑振铎先生在 50 年代初编成一部《中国古代木刻画选集》和一部《中国古木刻画史略》手稿，两部遗稿最终于 1985 年正式出版；王伯敏先生的《中国版画史》也在 1961 年问世。这几部著作是木版画研究中的重要之作。但阿英所作是一个年画的专题研究，王伯敏则以明代版画为重点，郑振铎本想对中国木版画进行整体研究，由于当时资料和认识有限，加上早逝，也未能有全面性的研究。令人遗憾的是，改革开放 30 年，虽有不少中国木版画研究著述出版，但大都仍是以类别或地域性的专题为主，全面整体地包罗皇家、官方、文人、商家、宗教和民间的木版画研究依然阙如。

张道一先生集几乎一生的收集研究，于 78 岁高龄撰成《中国木版画通鉴》一书（江苏美术出版社，2010 年 1 月版，以下简称《通鉴》），是继此之后美术史研究的一部力作。《通鉴》分上下二卷，上卷为

图一 张道一著《中国木版画通鉴》封面

"历史长河——一千二百年",下卷为"全面分类——一千二百例"。第一次全面刊布了一千二百年以来中国先民们所创造的120多种木版画,全书收图总计1317幅,包括大量散见或稀见的木版画种。本书以学术思想的独特和全面细致的编纂分类方式,对于中国木版画全方位观照所带来的重要意义,对于木版画概念范畴的辨析和重新阐述,以及"在一般中看出优异,在大众中托出精英"等精彩论述,均为本书的亮点。在某种意义上讲,这本《通鉴》(图一)是当前中国古代版画史研究水平的标志。

一 木版画概念的重新阐述

图二 木版画

一般认为,"木版画"一词是指一切"木版刷印画";也有研究者将木版画分作年画和插图二大类,在年画类下收入纸马(图二)、纸牌、门笺等;还有一种所谓"以刀代笔"的说法,显然是与一般绘画混为一谈,没有看到木版画非凡的创造性。以上几种说法在概念上的模糊和在逻辑上的混乱,是因理解错误和先入为主的研究方式所造成的。先入为主的方式是以最先获得的木版画直观印象或说法为主,对后来接触到的各种不同木版刷印画采取一概排斥态度。如果木版画仅年画和插图两类,那中国木版画创造成就就显得太可怜了,更不能显示出木版画"娘家"的富足了。将纸马之类当做年画在概念上也含糊不清,因为纸马并非年节张贴之物。

张先生从中国木版画的实际出发,厘清木版画的概念并做了重新阐述:"究竟什么算'木版画'?我的理解是广义的,就是用木版印的图画。也就是说,一千二百年的刻版,除了刻字之外,凡是刻图的都属于'木版画',其范围无疑是很大的……这是一个大汇总,因为大,才体现出总。"[1]张先生也不赞同一切木版刷印画都是木版画的说法,因为印染方面的"木版印花"与"雕版隔染"即夹缬,都不能属于木版画,它们只是对木版

画产生了重要的影响。从这样的概念梳理与分析阐述中，我们感到了作者对于中国传统艺术继承与创新责任的自觉承担与自信。

二　全面、细致的编纂分类

和以往木版画研究不同，《通鉴》在编纂分类上最大的特点是全面细致，做到这一点极为不易。虽曰分类，但在类的划分及种的归属上，彰显出张先生对于庞杂繁多的中国木版画深刻的认识和学术思考。他说："将我国的木版画作全方位的综合考察，使其纵横贯通，纵向发展有一千二百年的历史，横向开拓分作十二大类，一百二十种，并列举一千二百个图例，以窥全豹，可谓壮观！其目的也很明显，就是为了全面认识我们民族的过去和传统，将木版画看做一个整体，一个艺术门类，以利于民族文化的继承和发扬。"[2]这12大类120多种主要是：（一）年画类，33种；（二）灯画类，3种；（三）幡画类，10种；（四）插图类，17种；（五）供奉类，16种；（六）符咒类，10种；（七）游艺类，7种；（八）玩具类，4种；（九）契证类，4种；（十）印记类，5种；（十一）扎糊类，7种；（十二）饰纸类，4种；另类，1种。这确实是一个"大汇总"与"大观照"，其中可见全面、细致两个特点：

其一，《通鉴》不以官方刻、商家刻、民间刻等所谓高低雅俗为中心来限定取材范围，而是以功能划分，对那些不被关注的契证类、扎糊类、玩具类等与版刻刷印相关的各种木版画品种均作全面搜求、细致查考，再作综合归类排列。1317幅作品既包括门神、中堂画、名人绣像、祖师图、叶子及宗教供奉用纸马、门笺、财神等我们较为熟悉的作品，也有标签、仿单、银票、婚书、护符、戳印、走马灯、鞭炮纸、戏衣绣稿、嘛呢旗、佛前挂钱和冥界文书等不为大家甚至研究者熟知的"资料"。选取之全，一方面向我们展示了历史长河中作为一个庞大刷印艺术群的中国木版画丰富多彩的风采，同时也为今天的版画家回归本土艺术、建构有中国艺术特色的版画体系，指出了回溯的源头和支点。

其二，《通鉴》对每一幅作品除了名称、年代、尺寸、地域和刻印商号外，还撰有关于该种类的评点文字，以显示该种类的起源、演变及相互影响关系，这是本书不同于其他相关研究的另一特点——细致。比如清代苏州木版画《陶朱致富图》，是以"泰西笔法"刻印的、带

有西洋写实风格的作品。作者在"中堂画"名目下的"名胜繁花"条目中，先借画上题诗，点出这是切中一般世俗的心理。然后引出"陶朱致富"典故出自范蠡，再分析作品丰富的内涵，评介艺术手段的精湛。如此精当而独到的论述，读之可对作品有更全面的了解。这样的一种分析方式贯穿全书木版画的每一类每一种，展现出作者对木版画独特的认识、把握和评判，也为后来者研究木版画指出了向上的研究途径。

三 "在一般中看出优异，在大众中托出精英"

张先生关于中国木版画的认识与研究不只是在分类编纂上的独到，更体现在对于各类木版画的寻根溯源和精彩归纳中。中国学术传统有"知人论世"之说，假而用之则为木版画与字画刻印之关系的探究。张先生在上卷"历史长河——一千二百年"中，尤重这样的寻根溯源的论述。《通鉴》一开篇就上溯到中国木版画的真正源头，从结绳记事到河图洛书，从竹简木牍、印章碑拓的刻写到纸的发明、木雕刷印的工艺技术，对于木版画的渊源、演变及其特点一一考证。为什么要做这样的考索，张先生说："尽管有很多都湮没了，仍然有不少麟角凤嘴，值得我们珍视。不论是考古的发现还是传世的作品，就像是里程碑一样，除了作品本身的艺术价值，还会了解到当时的其他一些信息。譬如说它怎样被宗教所利用，成为佛教的宣传品；怎样成为书籍的插图，以至于发展到有文必有图的程度；而年画的出现使其贴近了群众，使节日的色彩更加浓重。"[3] 这种对于木版画在历史发展中，用途的拓展、流变的研究手法，探寻一个画种、一个门类、一个母题的来龙去脉的方式，在20世纪的木版画研究中，甚至中国美术史的研究中，被有意无意地忽略了。而恰恰是这种瞻前顾后的治学方式，才能真正地让我们触摸到中国艺术迥异于西方艺术的历史殊相和独特之处。

寻根溯源的方式也是为了更好地显现传统艺术的精华之所在。在下卷论述如此庞杂繁多的1317幅木版画时，张先生总结其方法："将年画和文人的笺谱并列，民间的纸马与名人的画像并列，食品的包装纸与国家的纸钞并列，好像有失体面，'下里巴人'怎么能与'阳春白雪'并举呢？这正是著者的用意。要在一般中看出优异，在大众中托出精英，在俗中显出雅，在两千多'下里巴人'中唱出二三十'阳春白雪'

来，这才是我们民族文化的整体。"[4] 从这段精见迭出的文字中，我们也看到了张先生研究木版画的用意和目的，"在一般中看出优异，在大众中托出精英"，这不但对于中国木版画研究有重要的指导意义，而且对研究中国艺术史也能有所裨益。精英与大众、优异与一般、雅与俗，看似有上下、高低之分，实则是一个互动关系，精英从大众中来，优异自一般中出。缺少了其中任何一类都无法凸显木版画传统的艺术精髓，也无法目及整个中国木版画的全景，进而无法把握民族艺术发展的脉络。

《中国木版画通鉴》是一部具有开拓意义的艺术研究著作，弥补了中国木版画整体研究的不足。我们相信，本书的出版，对于中国木版画传统的继承与创新将起到积极的促进作用，并对中国艺术史的研究产生示范意义，中国艺术的自信与复兴也可期日而待了。

（原载《装饰》2010 年第 5 期）

注 释：

[1] 张道一：《中国木版画通鉴》，南京：江苏美术出版社，2010，604 页。
[2] 同上书，13 页。
[3] 同上书，49 页。
[4] 同上书，604 页。

孕育紫砂器的土壤
——评《紫砂的意蕴：宜兴紫砂工艺研究》

宜兴紫砂，是造物艺术圈文化共享的一大成果。关于宜兴紫砂的研究，长期存在一种倾向，即把紫砂当做一个孤立的文化现象，主要有以下两种做法：一是过于强调文人艺术家的参与和文化提升，一是把紫砂工艺视作特有的技能，将紫砂做时空隔离。这些研究很明显地有着某种局限性，即忽视了紫砂器物是民间工艺文化在长期内外互动中形成的复合体这一事实，切断了紫砂器物中实际存在的工艺交流，遮蔽了民间造物艺术的复杂机制和内涵。

人类制陶有一万多年的历史，作为陶器家族新成员，紫砂出现较晚，但绝非仅仅是单一的文人参与和提升，其工艺水平也非一夜之间形成。而是在造物的底层，积累着大量孕育紫砂器的土壤，以地域性制陶工艺为根本，以各类器物尤以金属器为造型基础，加上文人的某种观念，形成紫泥的性格以及器物与外部世界的联系。这是一个反映历史过程的"结构性事物"，群体性与普遍性占有重要的地位。而在作者大都为职业紫砂工艺师的紫砂专著中，自然只强调文人与特殊性，忽略其群体和一般的叙述。因此，若要对紫砂器做出深入研究，对象资料不能只是紫砂工艺家与相关文献，而应是散见在大量工艺匠人手上的技艺及各种工艺来源的解读，如此，才能够呈现出隐藏着的真实而丰富的紫砂面貌。而作为研究者要完成以上构想的紫砂研究，还需要一个长期的田野工作。

令人欣喜的是，清华大学美术学院的杨子帆老师，以长达8年时间，驻足鼎蜀，深入观察，长期体验，撰成《紫砂的意蕴：宜兴紫砂工艺研究》一书，书中对紫砂器的材料与工具的分析、对工艺程序的解读、对工艺及其思想的诠释，都显示了紫砂器是在一片肥沃的制陶土壤中孕育而成的，工艺技术是紫砂意蕴产生的基础。因此，可以说，紫砂器的技艺是典型的，但绝不是个别的、单独的，它的形成固然有文人参与的因素，但更是在历史文化的大背景中广泛吸收和活用造物技艺的成果，进而形成设计独到、新颖美观的紫砂器，并闻名于世。该书体现出紫砂建构的"结构性"和"群体性"，表现出作者深入研究的"在场性"和"理论性"，虽为专业论著却富有"可读性"，足可弥补紫砂研究的偏颇，其学术意义和实践价值不言而喻。

一 建构有序，体现了"结构性"

一部紫砂发展史，也是一部地域性民间艺术的发展史。虽然相关紫砂的文献资料极为匮乏，但其研究成果相对丰富，某个方面的挖掘也颇为深入。在此基础上，《紫砂的意蕴》一书并不局限于现有资料及成果，而是着眼于中国造物艺术全局，沿紫砂发展的脉络，着重阐述紫砂工艺对造物制器传统的因循、传承，以及在此前提下的拓展、创新。转而注入"宜物"思想、"文人"审美，并最终华丽转身，成为中国普通民间造物提升为经典造物，并闻名于世的一个实例。经典的提升，自然有其建构方式与过程，该书对此描述有序，体现了紫砂建构的"结构性"，也显现出著作的系统性。

中国制陶技术自旧石器晚期发明以来，形成了自身的传统，在漫长的历史进程中，延续与创新、积累与突破，诞生出一个个新的品类。如彩陶、瓷器、青铜器，直至紫砂器，均是在制陶技术中形成，由其他的宗教、伦理、审美等复杂因素参与而发展成熟，从一般造物提升而为经典造物，垂范千古。其中，必有一个复杂完整的结构系统，没有这个结构系统，一种新品类难以确立，也难有持续的影响。在《紫砂的意蕴》中，作者较为系统地对紫砂形成的"生态环境""艺技交融""材料与工具""工艺程序""技术思维""思想内涵"和"规范训练"等紫砂各要素环节的嬗变及进化，作了考察和阐释。材质工具是如何把握制作的？工艺程序的范式是如何确立的？各环节是如何集合为一

个整体的？书中对紫砂器形成的"结构"进行了科学的论证，从而形成了相对完备的紫砂技艺研究系统。

二 俯仰皆技，体现了"群体性"

作为专业艺术论著，技艺的把握得当是其重点所在。紫砂600年烟波浩渺，在工艺匠人一方是重"技"，而在文人士大夫的笔下则是轻"技"。加之紫砂工匠在规制化的同时，也会因"手口相传"或所论不详造成"知其然而不知其所以然"。可贵的是，作者以对制陶紫砂的酷爱和十数载躬耕实践、爬罗剔抉，十分细致地挖掘、记录、梳理、整合，从材料属性与手工性、工具的实用原理、成型与技术应变，包括材料的语言与技术借鉴、烘成工艺演变等，广搜博采、取精用宏，工艺技术的研究为此书的真实可信奠定了坚实基础。尤其重要的是，紫砂技术的形成与发展演变，并非一时一人所发明，亦非一地一器而单传，实则是众多工艺匠人在实践中传播、承继的结果。俯仰皆技，体现了紫砂是一个广泛的"群体性"艺术。

在一种新品类产生之初，只能延用原有技术，不可能产生跳跃的发展，紫砂的变革与发展也只有在这一新品的技术成熟之时，在长期的群体性制作活动中整合，才有可解。而成熟的紫砂器的艺术价值超出了同类器具和一般匠人所为，人们或许忘记了这是集体无意识的创造，而将此作为某个制陶名家、某个官员的发明专利了。同样，群体性的承继、探索在呈现出成熟的、绚丽多彩的紫砂艺术后，紫砂器的某种技术特征仍带着陶盆、陶壶或金属器的技术与造型样式，只是人们忘记了这些都来自陶盆、陶壶、铜器、锡器，而将此当做是紫砂器独有的样式了。作者在书中回到技术的基本点，表现出来的，正是紫砂器的本来面目，即"群体性"创造的特征。

三 驻足鼎蜀，体现了"在场性"

《紫砂的意蕴》一书的一大亮点是丰富的技艺实例解析，而且大多为第一手获得的资料。作者为研究紫砂工艺，在宜兴丁蜀镇作长达8年

深入的田野考察，搜集到大量珍贵的工艺技术数据、资料。书中诸多精彩的图例、事件、细节，很好地体现了研究者求真务实的学术态度，深入研究对象的场域进行考察，无疑是对物的技术本体形态的追寻，缺少这样的考察就会失去研究的基点。书中第三章关于紫砂制陶工具，从名称、材质、用途、尺寸等，通过实物测量，归类、排列、制表；第四章成型工艺范式归类，从"作料"方法、敷脂泥、泥的"回片"、拍身筒等的技术环节记录，再对线圆壶成型、觚菱壶成型、方壶成型等的解读，无一不出自直接的观察与深度的访问。如此纷繁细致的分解分析，读来令人叹为观止，驻足鼎蜀，体现了研究者"进入"实地、长期观察的"在场性"。

俗话说"百闻不如一见"，而实际上，复杂的紫砂工艺制作，很难在短期内观察全面，一般学徒也需三四年时间才能摸清其全过程。而作者参与进去，长期观察，凭着专业水平和技术敏感，直接体验其制作过程，捕捉其中的关键点，因此获得生动可信的第一手材料。这种"在场性"的研究工作是人类学研究的基本方式，是一种从主体到对象、从考察者到被考察者的研究方式，是写实主义的研究范式。早在20世纪40年代，庞薰琹先生在中央研究院下属的中央博物院筹备处工作期间，深入贵州地区80多个少数民族村寨，进行民族服饰、工艺品、技艺仪式的考察收集工作。50年代，陈之佛先生、张道一先生参与组织了民间美术工艺的大规模田野调查工作。80年代，一批研究者重新重视田野工作，取得了很高的成就。这是"夯实"工艺设计学科的基础工作，作者正是延续了这样的一种研究方式，这种"在场性"的研究是值得相关的研究者认真学习的。

四 意蕴解读，体现了"理论性"

研究中有见地而不失偏颇，才能捕捉到研究对象的灵魂所在。通过"在场"的深度挖掘，构筑起整体的结构模式，并将技术置于工匠群体中，观察辨析其思想内涵。作者既善于在技术细节处引出某种原理、秩序，又善于深入解析、宏观架构，从紫砂发展的历史脉络，丝分缕析其"宜物"思维和感知活动，从一般到经典，从实践上升到理论。作为对紫砂意蕴的解读，展现出紫砂是在历史进程中丰富的造物文化土壤上孕育而成的，其意蕴表现在"宜物"思维的拓展、统筹思

维的构建、工具意识的深化、技术个性的取向，以及"以道驭术"的伦理等方面。这种意蕴解读，体现了本书不是简单的紫砂工艺技术的解读，而是点明了紫砂所具有的对"意蕴"的追求，是一种理论性的解读。

紫砂在发展过程中掌握了"物"的特性，吸收了他物的技艺，适应了生活需求，融合了文人情趣，从而摆脱了"物"的累赘、"技"的束缚，表现出十分自由的艺术意蕴。《紫砂的意蕴》一书，以工艺匠人的技艺入手，阐释紫砂艺术厚重的历史积淀，既从实践观察出发，解读工艺全过程，又从中探索建构方式，具理论思考，可说是真正意义上的关于紫砂艺术的系统性、逻辑性的研究和理论体系的尝试。

五 文体平实，体现了"可读性"

一般专业性的论著，容易出现味同嚼蜡、艰涩生硬的语言，或洋洋洒洒、如同云里雾里的描述。而《紫砂的意蕴》虽领域专业涉猎甚广，但读来有深度，绝无学究腔，文字简朴、平实，段落分明，层次清晰，论证严密，具有逻辑性。书中图例选择恰当，图下注文明确简洁，图文对照，一目了然。如此平实文体，体现了本书的可读性价值。当下图文并茂的著述很多，而该书对于工艺制作过程，以连续图例展示，重点关节示范十分清楚。

除图例选择得当外，针对重要的图例，绘出测绘图、三视图、原理构造图等，并将名称一一列出。而分析某个技术环节时，归纳出表格形式，分类排列，井然有序。对于某些工艺烧成、化学分析，则以定量的方法统计。这对于我等爱好紫砂者读来，引人入胜，读到精彩之处，可以击节。

《紫砂的意蕴》一书，是杨子帆老师近十年来深入江苏宜兴丁蜀镇第一线考察实践的总结，也是他理论联系实际，对原生态的紫砂技术进行研究的理论成果的集中呈现。全书充溢着"结构性"的技术梳理，在研究方法上立足于"在场性"，回溯来路、昭启前程，对于紫砂艺术的研究具有独到的贡献和意义。

（原载《美术与设计》2015年第5期）

艺术的张力

考工記 上篇

國有六職百工與居一焉或坐而論道或作而行之或審曲面執以飭五材以辨民器或通四方之珍異以資之或飭力以長地財或治絲麻以成之坐而論道謂之王公作而行之謂之士大夫審曲面執以飭五材以辨民器謂之百工通四方之珍異以資之謂之商旅飭力以長地

⋯⋯（以下小字註文略）

凡斵輪之道必如其陰陽也者稹理而堅陰也者疏理而柔是故以火養其陰而齊諸其陽則轂雖敝不甐

眠其綆欲其蚤之正也察其菑蚤不齵則輪雖敝不匡

⋯⋯

中国设计学源流辩

设计学科的建立，必须重新思考与西方设计学的关系，厘清那些长期形成的对中国设计的关键疑问，辨识何为中国设计学之源，正确理解中国设计学的源流关系，这是关系到中国设计学学科定位和发展前景的重大问题。

一 质疑"设计是近代产生的"

一个时期以来，许多人不假思索地相信，设计是近代形成的，是工业革命的产物，中国设计是从西方传入的，中国传统中没有，即使有也只能叫"工艺"或"工艺美术"。殊不知，"工艺"或"工艺美术"与"设计"之间只是词语的转换，本质上没有任何区别。人类的诞生与设计同步，人类的本质特征之一是制造工具，而制作的过程即是设计的过程。事实上，世界上"第一把石刀"的诞生就意味着设计的产生，石器工具的制造已具造型与功能两大"设计"特色。北京猿人石器制作的四个步骤"选材、筹划、打制、使用"，与现代的设计步骤完全相同，"是按着预见的'形式'去制作的，这种自觉地采取某一种形式实际上就具有了'设计'的意识"。[1] 其中体现出的"目的性、预见性、自觉性的规则性"，是人类创造活动的最本质的特征，也是理解最初"设计"意识产生的关键。

中国是最早使用"设计"一词的国家，东汉崔寔在其《政论》中

说:"作使百工,及从民市、辄设计加以诱来之,器成之后,更不与直。"[2]这里的"设计"本意有设下计谋之意,虽不是专指造物制器,但词语概念在不同的历史时期是会转换的,如同"Design"一词,最初出自文艺复兴时期,用于画面结构安排,也非专指造物制器,现在已扩至一个极为宽泛的概念。古汉语中与造物制器直接相关的字是"工"与"乐",《考工记》之"工"即含物的制造与规范,六艺的核心"乐"包括工艺装饰设计。古希腊语言中与造物制器直接相关的词是"艺",亚里士多德将"制鞋"纳入"艺"的范围。这种古今词语概念转换,在大量外来词语进入现代汉语时,没有引起学术界的足够重视,因此而有"设计是近代产生的""是从西方传入的"这样的错误认识与言论。

说设计产生于工业革命诞生后的欧洲,那是指西方设计。然而,对于西方设计来说,那也不是事实,因为西方社会生活中同样存在"工艺"或"工艺美术",否则,工业革命前的西方人和西方社会是如何生活运转的。如果说西方工业革命后的设计是"现代性的设计"是合理的,那么这种西方现代设计确实是在近代传入中国的,但不能把西方现代设计的传入与中国设计的产生画等号。

二 "中国历史上没有设计学"的疑问

什么是设计学?设计学是关于"设计"这一人类创造行为的一门学科,是人类知识总体中的一种划分或一个分支。我们相信,在中国传统学术中没有,有的只是"设计思想"。但是,先秦时期的《考工记》对古器形构和造物制度及技术原理的解析,难道不是"学"?有关制车、礼器、钟磬、兵器、炼染、建筑、水利等手工业技术的系统划分难道不是知识分支?不是学科"分化"?这种对分类方式、立场和角度的记述,表明《考工记》的设计思想也可以称之为"学",是"中国设计学"的"早熟"形态。因此,可以说,《考工记》开创了中国设计学。

说《考工记》开创了中国设计学,似乎令人难于置信。究其原因,我们对于"学"这一基于知识的概念的理解不够清晰,需要认真地辨识。

首先,什么是"学"的本质?

"学"包括科学与学科两个方面,康德给科学的定义是:"每一种学问,只要其任务是按照一定的原则建立一个完整的知识系统的话,皆可被称为科学。"[3]而学科是科学的一个分支,是知识学问的分类。

两者的关系是:"科学是第一性的,决定方面的因素,学科是第二性的,被决定的因素。"[4] 理论核心是一个学科的根本,而决定理论核心的则是这一知识系统的科学思想。因此,作为"学",它的本质特征是不断探寻,本身不具有知识传递的功能,并不为教育机构所特有,它是人类社会共同探索的领域。

其次,"学"产生的条件。

"学"的产生条件有三:(一)大量的经验积累。当一个知识系统具有了丰富的实践积累,就有可能上升为学术实践,引发出一门学问。如中西哲学源于"轴心时期",大量哲学思想与哲学家的出现都在公元前800年—公元前200年,这在中国是春秋战国时期,具有大量丰富的思想交锋与社会实践积累,中国设计学的"早熟"形态也在此时形成。(二)特定的事、技和时代。现代某些新学科的诞生,源于一个特定事件、一种新技术,如人机工学、仿生学、感性工学、微电子学等,其中也有工业化时代、信息化时代的因素。(三)专业分化与综合化的开始,知识的不断专业化与综合化将会产生各种不同的科学与学科体系,先秦"六艺"等同于六个专业分化,既是知识整体又是知识分类。先秦工艺设计知识的不断分化与综合,产生了《考工记》这一巨大成果。一个地域性的齐国设计就能达到如此程度,可见工艺实践的积累和学术总结之情景在当时的时代,应属于无与伦比的。而诸子百家议论国之大事,也拿工艺设计的例子来阐释自己的政治主张,具有显明的政治设计学倾向,而事实上也产生了许多现代意义上的设计学概念命题。

第三,"学"的学术分类。

17世纪英国人弗兰西斯·培根将一切知识分为三大类:历史学、诗歌、哲学与神学。19世纪以来,知识的分类越来越细,越来越多,并出现了界限的模糊,如边缘学科、横断学科、综合性学科、交叉学科等,一个繁复纵横、细密交织的学科网络系统已经成型。而实际上,古代知识系统在开始形成之时,就具有了知识的分类,古希腊哲学家将之前对自然与社会的整体知识分化为哲学、数学、法学、修辞学、逻辑学等,并有了分化的理论和定义。在中国,除了"六艺""七略",设计中按行业、技术、材料的分类始于《考工记》。《考工记》七千余文,分成攻木、攻金、攻皮、设色、刮摩和搏埴六大系统记述造物。由于门类齐全,逻辑严谨,《考工记》的六大系统成为中国先秦影响最大的设计分类体系,一直影响到明清时期。

这种知识的分类,不是随意的安排、无序的排列,而是先民观察世界的一种方式,从中可以感受到人类文明的各种形态。考察《考工记》的六大系统也可以让人清晰地了解设计知识体系的演进过程。在

分类标准上，中国的工艺分类是按自然、技术、工艺特性来区分的，针对具体的、实际的工艺技术活动，再按照工艺造物对人的功用（伦理）的原则，与古希腊"以自然本身来说明自然"基本一致。

第四，"学"的结构与制度。

西方近代以来对知识的分类是结构性的，是按逻辑关系的排列，但早期的分类结构则是建立在知识经验的认知上，从经验认知到逻辑体系，经历了漫长的历史演进。中国古代知识分类的结构也是经验性的，以经验为依据。但这种知识经验在形成时所获得的、确立的价值和法则，却被进一步确定和合法化为某种制度。如《考工记》在西汉时被依附或编配补入《周礼》，表明它已成为周朝历史典制，是儒家推崇的经典。这一制度化过程，包括工事职业的制度化、形制尺度的制度化、工艺规范、检验标准的制度化，特别重要的是物的伦理的制度化。通过这些使工事即造物设计，形成了自己独特的范式，使一种知识传统与思想传统获得社会层面的建构。《考工记》的制度化是中国古代设计相对成熟的产物，称之为"学"是有据可依、完全站得住脚的。

以上所述，是对"学"的辨识，也兼有对"设计学"这个学科性质的理解。"设计学"是最近几年在学科目录中正式提出的，我们在现代设计学的研究上确实落后于西方，这是事实。近代以来，中国在介绍西方设计时产生了许多新词语，如"美术、意匠、图案、美术工艺、工艺美术、工业美术、艺术设计、设计艺术"，等等，给人有称谓之争的印象，其实是对设计学科的各种不同的理解。在王国维那里，是从"美的艺术"的意义上理解"美术"的（包括音乐、文学、工艺）；在陈之佛那里，是从"制图方案"角度理解"意匠、图案"的；在蔡元培那里，是从"工艺技术与审美"的角度理解"工艺美术"的；在张道一那里，是从"艺术本体"的意义上理解"艺术设计和设计艺术"的。现在学科目录中的"设计学"似乎又回到了中国传统的"工"与"艺"上来理解了，横跨着工学和艺术学两大学科领域。

总之，说"中国历史上没有设计学"，那是指没有西方的设计学。换言之，西方建立了研究现代设计的设计学，它的主题是关于现代性的，对应于西方19世纪后期产生的现代设计，它的产生就是"现代性的设计"，这是一个公认的事实，是合理的，值得我们学习的。说"西方设计学是近代之后传入中国的"，这也是一个历史事实，但不能把西方设计学的传入与中国设计学的产生简单地画上等号。中国学术自先秦以来就有自己的传统，因为文明起源不同，就有不同的学术传统。可以这样说，中国设计史是工业革命前世界造物艺术史上最完整，也是最成功的典范，中国设计学具有悠久的历史传统；而西方设计史是

世界设计史上在近现代转型最为成功、最杰出的范例,西方设计学是现代设计分化、重组后的制度创新。

三 关于"中国设计学"之"源"

我以为,中国设计学之"源",是以《考工记》为代表的本土设计学传统资源,它是以制器的"材""工"概念为逻辑起点,以设计原理为核心,以"辩民器"为要旨,以儒家礼乐制度为框架,以"巧""美"的概念为功用,以"明道"、修齐治平为社会目标范畴,构成了中国设计学的早期(早熟)形态。

之所以提出"中国设计学"之"源"的问题,意在争取中国设计学的真正崛起。蔡元培、陈之佛、刘既漂、庞薰琹、雷圭元等先辈学人,最初引入西方工艺美术(设计)不是为了更换或替代中国的工艺设计,恰恰是为了改造、振兴中国的艺术与设计,期望中国艺术的复兴,期望中国设计的崛起,实现中华民族的复兴。

以《考工记》为代表的本土设计学传统资源,作为中国设计学崛起之源头,有以下几点理由:

第一,寻找一门学科的源头,不是仅指学术学科的产生,最根本的源头是这门学科的社会实践、发展历史和文化传统。中国设计学的社会实践当然是中国设计的本土实践,是中国设计发展的历史过程,设计植根于中国社会生活的"土壤"之中。假如中国设计学的学术源头不从中国设计最基本的文化学术基因中寻找,而把西方设计学认祖归宗,那我们将失去中国设计学之根,中国设计学会成为无源之水、无根之树。

第二,造物设计的历史进程,是与一个民族的文化和心理结构的发展过程相一致的,中国设计有许多迥异于西方的历史殊相,在造物制度、形式、装饰、思想、发展、走向等方面都有独特之处。如果不从民族、文化与心理结构去把握,就很难获得其中最为深沉的内涵。费正清一生研究中国问题,在经历了许多挫折后不得不承认,研究中国的历史必须"以中国看中国"。《考工记》所表达的中国设计的本土概念,就是从先秦工艺设计丰富实践中提炼出来的,它贴切地彰显了中国早期设计实践的设计文化个性。所以,中国设计学的崛起,即使从概念文化语言上讲,也应发掘以《考工记》为代表的中国工艺造物传统优势,无论《考工记》文本有多晦涩艰深,有多少疑义谜团,二千余年来对它的注释、考研工作从未中断,且从汉唐至明清,相关训诂、

疏证、阐义等学术成果丰硕。更为重要的是，它代表了中国设计学早期的传统、文化、学术和设计实践，是后世设计学研究取之不竭、受益无穷的源头。

第三，以《考工记》为代表的中国设计学传统资源，是中国设计学在当代崛起之源泉，这不仅是追本溯源、寻根问祖，也关系到面对当代设计所遇到的各种矛盾和问题，因而具有独特的价值意义。当今时代，进入高科技社会的设计生产方式发生了显著的变化，以工业技术为基础的现代大工业生产正在消退，通信技术、新软件、电子商务、互联网络等新技术正在渗入设计领域。在这一新的历史转折时期，如何在设计与人文、义和利、个体和社会等方面重构设计价值体系，中国设计学传统资源将发挥独特的作用。

四 关于"中国设计学"之"流"

中国设计学与西方设计学有着各自的源头，这源头反映出中西设计不同的文化基因和不同的本质特征，这种本质基因不可改变，是由历史、地理、人文因素决定并传承至今的。而中西设计的历史发展过程是设计之"流"，"流"具有一系列的消长环节，在历史长河的波涛中，时而前行，时而转向，时而急流直下，时而回旋消退，影响着设计的存在与发展状态。但"流"不具有改变基因的作用，"源"与"流"的地位是无法颠倒的，也不可能更改源头，如同基因不可更改一样。

中西设计在源头上各有其独特的文化特质，但未有会通。如同"轴心时代"的中西文化诞生了哲学和哲学家，但双方未有思想上的交流。之后，中西哲学在多个历史时期都会回到各自的源头去寻找可持续发展的因素，这是历史事实。不过，中西设计曾经在历史上有过多次交汇，产生过较大的影响，如魏晋六朝时期、唐宋时期，而19世纪末至今是最大的一次交汇。这些都是双方"流"与"流"的交汇，在西方设计文化之"流"的冲击下，中国原来的设计之"流"不通畅了，交汇之后，出现了西方设计主流。今日中国设计从教育到实践，基本上都是以西方现代设计为主流，中国传统设计为非主流。在中国人衣食住行的各个方面，其设计形式百分之九十九是西方的形式，我们自己原来的设计几乎消失殆尽。这是主流与非主流的差别，西方设计之"流"影响到中国设计的存在与发展。但是，西方现代设计100年的"流"，是无法取代2000年前形成的中国设计之"源"的，我们不必将

西方设计之"流"当做自己的设计之"源"。

回顾中西设计历史上的交汇,自汉代以来,都是"流"与"流"的交汇,大量外来设计形式与文化的引进,不断孕育出中国设计思想与形式的新格局。庞薰琹先生在论述中国装饰艺术"变与不变"的关系时认为:"中国传统艺术一直在变,但无论怎样变,却总是中国的特点,中国的特质不会改变。"[5]这正点出了"流"与"流"交汇不足而颠倒"源""流"关系,不是以西方设计学取代中国设计学的理由。

魏晋六朝、唐宋元明以及近代以来的中西设计之"流"的相遇,都不是在做创造源头的工作,而是会通合流的工作,每一次相遇都成功地实现了中国设计的转型与发展。近代以来的中国设计学研究者陈之佛、庞薰琹、雷圭元、张道一等人所做的同样是会通中西设计之"流"的工作,他们拉开了中国设计现代转型的序幕,为中国设计未来的发展奠定了基础。在这些直接接触西方现代设计和深入研究中国传统设计的研究者中,并没有将西方设计视为中国设计之"源",也没有西方设计学取代中国设计学的倾向,而是把研究放在中国设计历史发展的高度来认识和理解中国设计的。

中国设计学之"流",是将中国本土设计学术传统之"流"与近代以来传入的西方现代设计学之"流"会通,立足于中国现代设计实践,进行概念转换和理论创新,寻找中国设计学崛起的路径。

明确了中国设计学之"源",也就具有了自己的学术传统,在立足于吸收西方设计学已有的丰硕的学术成果中,做到中西设计之"流"的会通,并真正回应新时期设计发展的诸多重大问题,中国设计学的崛起才能真正指日可待。

<div style="text-align:right">2015 年 10 月于南京</div>

注释:

[1] 李立新:《中国设计艺术史论》,北京:人民出版社,2011,38 页。
[2] 〔汉〕崔寔:《政论》,引自《群书治要》卷四五。
[3] 转引[德]汉斯·波塞尔著,李文潮译:《科学:什么是科学》,上海三联书店,2002,11 页。
[4] 蔡曙山:《科学与学科的关系及我国的学科制度建设》,《中国社会科学》2002 年第 3 期,79 页。
[5] 庞薰琹:《中国历代装饰画研究》(增订版),北京:文化艺术出版社,2009,185 页。

我的设计史观

中国设计史研究应该有一个全新的面貌了。

一部中国设计史,从显赫一时的陶瓷、漆器、青铜器、服饰,到几度沉浮的玻璃器、金银器、砖石雕刻;从雕缋满眼、极度奢侈的宫廷物品,到流转传播、质朴实用的生活、生产用具,都有专史、通史或断代史的撰成。特别是陈之佛、罗卡子、庞薰琹、田自秉、沈从文、周锡保、沈福文、王家树等一批杰出学者,筚路蓝缕地做了大量拓荒性工作,闯出了一些路径,取得了卓异的成就,绵延万年之久的中国设计,在现代终于有了历史的梳理和系统的研究。

近三十年来,在新材料和新理论的推动下,设计史研究运用考古与文献相结合的方法,也取得了相当的成果。然而,毋庸讳言,中国设计史的研究仍处在一个相当落后的状态之中。不只是史学观念的陈旧、研究方法的落后,还存有视野狭窄、格式划一、文笔平板、几无情感等缺陷,这一现状,早已为设计界有识之士所诟病。目前,旧有状况未见改观,新的问题接踵而来,在学术全球化的今天,如何拓展设计史新视野?如何构建中国设计史学新路径?如何寻求和实践设计史新工具?国际设计史学术对话是否可能?中国设计史研究者应该做出什么样的回应?作为设计史家必须以真诚的态度,做出学术得失的回顾与检讨。

我将长期萦绕心中的上述问题做出自己的思考,不择浅陋,就教于设计界同道,这也是我的设计史观。

历史的境界：设计史的思想与理论

设计的历史，必须是一部启迪思想、创造理论的历史。

十年前，我在东南大学读书时，常与不同学科的朋友们讨论各种问题。有一次，同室的两位工科博士发问："我们都是向前看的，而你却是向后看的？"当时，我正在做中国传统设计史的研究，深深地感到了上自成功学者，下至青年学生，历史的观念十分有限，有的竟以反传统贬历史而沾沾自喜。一个高度重视历史的文化，如今却沦为极不重视历史的文化，究其原因，是"历史无用论"的影响。从实用的角度看，历史不是实体物质，没有实际功用。历史不能产奶，不能治病，不能建高铁，不能让神舟六号升天，自然也就没有用处。但从价值的角度看，历史虽已消逝，却会重演，历史能给人参照，以免蹈前人之覆辙。

中国哲人有"以古为镜，可以知兴替"（《旧唐书·魏征传》），西方哲人有"历史增人智慧"之言论，史家撰史在于"述往事，思来者"（《史记·太史公自序》）。向前看与向后看，正是自然科学研究与人文科学研究最大的差异之处。自然科学研究必须向前看，因为每隔三五年，自然科学知识将更新80%，旧有知识成为历史，终被淘汰；而人文科学研究必须向后看，只有"上通远古"才能"下瞻百代"，深厚的历史积淀将给人们带来精神力量，它能超越时空，摆脱时代的局限，放出人类思想无限的光芒。

人们看轻历史的作用，也与历史研究的不足有关。设计史研究如果仅仅是考古学成果的展示和物质资料的堆积，就如同博物馆里的陈列，会给人呆滞、残缺、断裂之感，一部设计史就成了一部设计的死亡史。这样的历史，自然无用。但真正人类的设计历史，是创造性的、充满情感的、诗情画意的、富有生命力的历史，阅读它将带来精神的愉悦，启迪设计思想。

设计历史的境界是启迪思想和理论创造两个方面。缺少这两个境界，设计史只能是有限的历史陈迹的记录。只有实现了两个境界，才能使设计传统中的一些东西超越时空，光照后世，这也就是史学的特性。设计史的表层，是繁杂多样的物品和一系列的设计活动，其深层之处则涉及各种不同的设计思想。设计史学是一种民族艺术的集体记忆，既要有寻根、寻因意识，更要有对设计价值思想的挖掘和批判性思考，这一切要从设计史家的独立思考开始。一门史学由粗疏到精进，

要靠史家的思想与经验相互砥砺,方能实现。《史记·伯夷列传》"载籍极博,犹考信于六艺"的考证,是出于深信"六艺"的思想。这是研究的思想、方法的思想,但不是"思想研究历史",不是凭主观思想忽视客观存在,而是不做思想的惰汉,勤于思考,善用思想。[1]

设计史是依据设计事实而撰成,没有史实,就没有历史。但设计史又是由设计史家来撰写,缺乏思想,也不成历史。这里主要指由历史的总结形成的思想,"以体用来比喻,则思想其体,事件其用。因此历史是思想的最大源泉之一"。[2]太史公的"通古今之变,成一家之言",章太炎的"今修《通史》,旨在独裁",均映射出史学的思想特性,没有思想无法"立言","独裁"并非独尊,是个性的表露,源自"一家之言",而"思想"的意味已昭然若揭。

一部设计历史,也是一部设计思想史,足以启迪新的设计思想。大设计家都精于历史,精于设计思想,当第二次世界大战结束后,现代主义设计盛行、国际主义设计泛滥、问题丛生之时,美国著名建筑师罗伯特·文丘里(Robert Venturi)回顾历史,发现了解决设计问题的方法。他从设计历史中真正了解到设计的意义是什么,提出了设计上的历史文脉主义思想。这一概略性的设计思想,成为他后现代主义思想的重要内容之一,充分显示了历史启迪思想的作用。

中国设计的历史漫漫万年,延缓至今,我们今日所体验到的已是各个成熟时期的设计特征,仅将这些成熟时期的设计排列一起,还构不成设计整体的历史。但早期的境况、形成的过程,又十分邈远,只能逆向地寻找,仔细观察,方能获其奥秘。十年前,我在《中国设计艺术史论》一书中提到设计史的研究工作应贯彻以下四个方面的原则:"一是对造物历史整体性把握的原则,二是加强寻因、寻根意识进而实现理论创造的原则,三是建立设计艺术发展的逻辑结构原则,四是从民族、文化、心理结构的角度把握中国设计艺术史的进程。"

这四个方面的意思很明显,就是要把视野放宽到设计历史所经历的全过程,宏观地、整体地去前后往复观照,微观地、深入地去把握一类设计发生、发展、成熟、衰退的过程。实际上是一种考察方法,前者来自黄仁宇治史的"大历史观"理论,根据这一理论,我们对设计史就有了"问题意识"。中国设计历史悠久,门类众多,往往造成治史割裂,分类过细,画地为牢,通史如此,缺少横向打通,专史亦如此。仅做设计自身的发展归纳,没有相关的参照系统作助力,很难表现出设计自身的特征,也无法解释设计的发展规律。

历史研究无法回避史学理论,中国设计史研究缺少史学理论的指

导，因此发展缓慢、滞后、粗糙。不带理论进入研究的"扎根理论"[3]（或称草根理论）也是一种理论，即便是属于感性的观察和认识，也离不开研究者的理论背景。卡尔·波普曾嘲笑那些相信自己不作解释就能够真实叙述历史、达到客观性水平的历史学家。[4] 无论是"大历史"还是布罗代尔的"长时段"，对于我们来说是一种史学理论，而实际上体现出的是史家写作中史与论的凝练，"对于史的研究其实也就是一种理论的创造"，[5] 将设计历史事实汇聚成一个历史总体，上升为理论，是一种依托历史的创造。[6]

理论的创造需要真正揭示历史的客观规律，不做削足适履的摆弄，不是"我注六经"和"六经注我"式的方式，而是"我"与"六经"的完美统一。恩格斯赞扬马克思说："他没有一个地方以事实去迁就自己的理论，相反地，他力图把自己的理论表现为事实的结果。"[7] 当一位研究者、史学家寻找到了事物发展的规律和内在逻辑之后，必然要以某种理论做说明，[8] 马克思如此，司马迁如此，修昔底德如此，韦伯和布罗代尔同样如此。所有的学术研究均以理论创造为目的，在历史研究中，就是历史的境界。

当前，设计史研究已进入一个新的转折的时代，设计史研究也应以理论创造为最高境界，虽轻易不能抵达，也不是一人一代所能实现，但我们期待着，希望早日有理论创造的设计史家及设计史著述的出现。

生活设计史：走进设计历史的田野

设计的历史，应该是一部记述人类生活的历史。

设计的目的是服务于人，用之于生活。设计是人类的一种生存方式，我曾在《设计价值论》一书中提到："人和社会的一种特殊的存在方式就是设计，没有设计的族群不属于人类，没有设计的地方也不会有人类社会。设计就像生命体的新陈代谢一样，是人和社会根本的存在方式。"这就是说，设计物是对人的生存、生活产生作用，在人类之前和人类之外，没有设计也不可能产生设计，离开了人及其生活，就不能创造出适用的设计，也不能真正地理解和说明设计的历史。因此，设计历史的全部奥秘就在于人类衣食住行的日常生活。

在近年来的设计史研究中，利用考古出土新材料与历史文献史料相结合来撰写设计史的方式越来越多，成果也颇为丰硕。其中，对精

美绝伦物品的工艺技术的分析和某类失传绝技的发现，多有成绩；相对来说，与普通民众的衣食住行相关的生活设计史的讨论，远不及前两者充分而深入。但是，设计的宗旨是服务生活，我们更感兴趣的是从生存方式、生活习惯的角度出发的、通常意义上的日常生活设计史的研究。力求揭示人在生活中是如何创造和使用这些物品的，尤其注重历史溯源的追寻，作为人类生活的必需物品，在漫长的历史演变过程中，哪些物品消亡了？哪些物品繁衍下来，延续至今？特别是设计在民众生活中的位置和巨大影响力，而不仅仅停留在绝技的记录和文献的整理与考订层面。

我认为，生活、民生是设计的核心内涵，因而应当成为我们关心的基本问题，只有深入到中国民生世界，我们才能体会到中国设计的复杂性和丰富性，并进而理解设计对民众生活所发生的巨大作用，才能揭示中国传统设计对于世界设计所具有的典范意义。

我曾以"设计学研究方法论"为题展开研究，其研究成果是拙著《设计艺术学研究方法》一书，其中涉及设计史研究的一些问题。而集中讨论"生活的设计历史"问题，则发表在研究论文《设计史研究的方法论转向——去田野中寻找生活的设计历史》中。在这些讨论里，提出了以下几个问题：第一，设计史与生活世界严重分裂的状态；第二，由设计的生活性质孕育出新的研究课题；第三，"礼失求诸野"，即设计史研究的田野工作实践。[9]与其说关注这些问题是因为发现了以往研究的不足之处，不如说是因为设计学的学科变动，"工艺美术学——设计艺术学——设计学"的转变，给设计史研究将带来什么样影响的思考。应该说，这一思考尚未达到组成一个严密的设计史学理论，但已表达了一个切合设计学特征的设计史观点，即设计史的人类学研究倾向。这一取向来自历史人类学和艺术人类学的启示。在这里我将进一步表明这一观点，以便于今后深入地讨论和研究。

首先，暂时搁置设计学、历史学、人类学的学科所属纷争不论。设计本身的历史建构不是静态的结构，而是依据设计的生活意义并以文化的方式演进的。不同地域、不同社会的设计千差万别，是因为生活方式及意义在社会实践中不断地被重新评估和建构。也就是说，生活方式及意义也是按历史的方式动态地建构起来的。当我们考察这种演进和建构方式时，离不开推动这一演进的主体——人的反应和创造行为。所以，为了让过去被称为"工艺美术史"的这一领域，跟上"设计学"学科的变动，重新焕发活力青春，就应该让设计中人的能动性获得展示。我们可以将它称作人类生活的设计史，研究人的各种生

活方式的历史学,其中包括:行为方式、饮食方式、情感方式、社会方式、审美方式等。这些人的各种生活方式是活跃在生活的最底层的、最基本的生活文化,看似松散,无关紧要,却是最普遍的、最大多数人的设计及文化现象,是设计的主流,并联结着宗教、民俗、个人、心理不断浮现,与上层社会、政治、经济发生互动。

长期以来,我们相信,复杂的设计演变是由历史朝代决定的,帝王权贵的设计物代表着中国设计的最高水平。然而,当代学者的一些详细的专题研究表明,设计演变并不与朝代更替有直接的关联,明代帝王专属的云锦织物来自最普遍的民间织造技术。[110] 从人的行为、生活方式入手,考察探讨设计历史演变的内在机制和人的创造,以及对设计的接受和生活观念,能够帮助我们的设计史的研究,这也反映出历史学、人类学与设计学之间的交叉性关系。"生活设计史"所倡导的是借用历史人类学的视角和方法来改造设计史,来发现设计史的一些新问题,并能孕育出新的设计史研究课题。

引入人类学的研究手段来考察设计史,最困难的不是生活类实物的缺失,不是生活环境生态的缺失,而是如何做到设计史真正"优先与生活对话",这要比法国年鉴学派雅克·勒高夫提出的史学应"优先与人类学对话"更进一步。"优先与生活对话",因为缺少了实物与生活环境,做起来极为困难,如果先验地将生活存在作为前提展开讨论,就很可能变成极为草率的分析,这将是设计史的灾难。《汉书·艺文志》有:"仲尼有言:'礼失而求诸野',吕向注曰:'言礼失其序,尚求之于鄙野之人'。"其意为,当去圣久远、道术缺废、无所更索之时,可远离书斋,到广阔天地之间,在社会民间去遍访寻求六艺之术,那里有丰厚的礼乐文化积淀。我国素有文献、文物大国之称,但在如此丰富的历史文献、文物的记载与收藏中,关于设计艺术的,多为皇家、宫廷、权贵用物及礼仪、祭祀用品和规范的记录,而有关生活器具、生活习俗和民间信仰等内容甚少,只能求之于田野调查,才能逐步厘清其线索。运用田野调查的方式是"优先与生活对话"的方式,是"礼失而求诸野"思想的体现。当前广泛展开的"非物质文化遗产"研究,也表现出这一思想。

以田野调查方式研究历史,在日本的中国史研究中已是传统,[111] 中国学者也在开展这方面的研究工作,并有所成绩,如对失传的唐代夹缬的田野调查,复原了染织设计史缺失的一环。[112] 我在考察民间器具设计时,也获得一些收获,例如,对民间器具纸伞的田野考察,我所得的认识是:

从最初确定的简单的田野考察目的到发现联动结构,引出中国伞自先秦至北宋演变过程的调查,了解到宋人制订的标准构件与联动机构一直是制伞业的通行方法。更让人颇感惊奇的是,近代以来,工业化所带来的生产方式的改变,淘汰了多少传统的设计品类,却未能对纸伞的联动结构产生任何改动,仅在材料上略施替代,以布和金属换下纸与竹。一个延续了千年以上的生活设计,继续服务在当代人的生活之中,中国纸伞树立了一个设计史上不容忽视的典范。[13]

再如对中国四轮车的田野考察,让我获得了一个中国古代四轮车历史演进的轨迹,[14] 回应了西方学者认为中国没有四轮车的历史。

我并非主张设计史研究抛开文献考古、实物资料,完全以田野考察的方式进行,"而是希望学习运用田野工作的做法,使设计史研究承旧而创新,多种方法相容并存,使之在技术上是实证的,分析上是客观的,结构上有逻辑性,理解上是阐释的,实质上是生活的"。[15]

总之,走进设计历史的田野,用我们的感官去体验生活,表达心理,记录设计,凸显价值。不仅与生活直面对话,更与生命之美直面对话,让人类生活文化的种种设计样式,在历史人类学和艺术人类学的视野下得以修复、展现、发展,让消失的设计复活,让生活设计的历史重新回归文字,让文献、考古与口述历史互补共生,在丰富多样中体现设计之国起伏群峦的艺术高度。

建构新路径:从区域史到整体史

设计的历史,可以从区域史走向整体史。

当设计史家视线下移、关注生活设计的时候,区域设计就将进入他的视野。重视区域史的研究,是因为区域设计具有以下三个方面的特征:一、区域设计具有社群生活和底层民众日常生活的特性,这种基本的生活设计是设计史的底色,这对于设计史研究该呈现什么样的基调,具有极其重要的价值意义。二、区域设计是地方性的"设计事件",这种地域性设计对于设计史来讲,与重要的经典设计同样重要。按历史人类学的观点,越是地域性的设计,其历史价值越高。三、区域设计表现出设计的原生状态,尽管是设计整体史中的一个局部,甚至是一个乡镇、一个社区,但也有复杂的、完整的设计历史结构,也隐藏着设计史"整体",即小地方是大设计的缩影。把握住这三个特

征,就能从设计的区域史走向整体史的研究。

研究复杂、丰富、多样的中国设计历史,最好选择一个区域,"你可以在不同的地方研究不同的东西,有些东西……最适合在有限的地区进行研究"。[16] 这一点值得我们注意,因为区域的设计历史是具体的、直接的、生发的设计历史,而不是抽象的、间接的、过于成熟的设计历史,具体的设计发生、借鉴、失败、互动、成功、传播的过程,只能在底层、社群、区域的观察研究中体会到。区域设计是通过一定的部族、家族、社会、经济间的关系,在一定的地区聚合起来的群体性设计。如苏秉琦先生把中华文明发源地划分为六大区系,实际上也就给我们划定了原始设计文化的六大区系:北方红山文化区、东方龙山文化区、中原仰韶文化区、东南良渚文化区、西南大溪文化区、南方石峡文化区。[17] 这六大区系是中国设计的"总根系",早期设计史的基调由此而铺垫。

再如江西景德镇、江苏宜兴、广东佛山等陶瓷产地,安徽、四川、浙江等手工造纸业地区,苏州、福州、扬州等雕版印刷业地区,长时期家族式的集体设计被整合成一个地区的设计特征,并反映出这些设计与这些地区以及周边区域社群生活关系和民众日常生活状况。每个区域又都有一些突出的设计,如宜兴紫砂、泾县的宣纸、苏州桃花坞年画,等等,过去的设计史研究只关注成熟凸显的设计,如提及江苏宜兴的设计,都以紫砂为代表,却忽视了众多量大的普通生活陶器大缸、盆罐的设计,正是在这些一般的、粗陋的生活陶器技术基础上,一种因材质不同而形成的紫砂器才能脱颖而出,一跃而为文人雅士赏玩之品。如果只关注紫砂器,也就忽视了紫砂器产生的工艺基础,忽视了这个地区基本的设计特色。因此,区域设计史研究不是从中抽出某个突出的点,而是作一个小型有限的"整体"研究,其中原始的生态底色十分重要。只有全面地研究区域设计的整体,才能真正把握这个区域的设计特征,从而建构出地域性的"设计模式"。

由此可知,在设计史的进程中,所谓经典设计作品对设计史产生了重大影响,同时也有一些不被史家称道的、一般的设计活动,同样对设计史产生了重大的影响。再如,早在四五千年前就形成的一种手工拉坯的"辘轳"制陶方式,直到 20 世纪初,依然是陶瓷业生产的基本方式,保留着手工艺的技术,也保存着传统的设计个性特征,一条持久延续的线索就有了设计史的结构性。一般的通史只在早期制陶时提到这一技术,之后就习惯于关注经典的、中心的、高超的设计物品及所谓具有重大影响的设计,对于这种技术的延续不以为然,认为是

小事、琐事，甚至当做"保守""滞后"的现象来否定。但是，区域设计史就是要寻找这些设计的"地方琐事"，它是如何传播延续的？工匠是如何操作的？作坊之间为何有所不同？这种"鸡毛蒜皮"的小事，实际上是隐藏在经典设计背后的一股"暗流"，是技术、审美、民俗、演化的基础，与经典、权威、中心没有严格的界限。

区域化设计史也有长短时段的分期，"长时段"的区域研究对于一个地区纵向的设计模式构建有所帮助，并有助于我们认识整体史中的一些问题，如上述的技术事例。"短时段"的区域研究可以从一些偶然的、突发的、异常的设计现象中，寻找到设计史横向的结构模式。在区域化的设计中，存在着一些特殊的设计空间，"地形适宜"的区域地理条件和社会人文使地方设计凸现出地域性特征。"地域性造物的集群形式，使中国传统造物设计如星罗棋布，形成灿烂的造物景象，而且集群的形式并非完全是狭隘性的，商业活动、社会变动和文化交流，也为地域性造物构建接纳了源源不断的活水，使各地域造物之间不断交流和沟通"。[18]设计史的知识体系来源，依赖于这种地域性、专业性的设计，设计史上的重要的设计事件也都是在地方上发生，最后成为经典设计的。诸如明代为皇家设计的云锦，其制作地在江苏南京；20年前才揭开重重迷雾的唐代"秘色瓷器"，其生产地在浙江慈溪；著名的"陵阳公样"的设计者窦师伦，其活动地在四川。这些都是"短促"和"动荡"的波涛，它们和时隐时现的"暗流"，共同构成了设计史的海洋。

一种区域性的设计，从原料、运输、设计、工艺、制作、销售、使用，到个人、家族、信仰、民俗、社会，构成了一个完整的物的生态链，是设计史的原生状态结构，"麻雀虽小，五脏俱全"。我们对之考察研究，不是一个点、一根线、一块面的研究，而是点、线、面、体结合起来的、纵横交错的整体研究，弄清其结构面貌，从一个侧面反映出"生活设计的全貌"。从设计史的角度看，地域史与整体史是局部与整体的关系，是特殊与一般的关系。但从这一个别的局部去认识设计整体，却具有重要的史学价值。虽然我们可以像中华文明发源的六大区系一样，去划分设计区域，但毕竟无法做到对繁复多样的中国设计作一一剖析，而局部地域的设计具有复杂、完整的历史结构，隐藏着一个设计"整体"，有的甚至是小地方体现出大设计的概貌。在这方面，社会区域研究为设计史提供了研究思路，唐力行对江南市镇的社会研究，揭示了近世江南地域社会的革命性变迁，[19]费孝通的《江村经济》是中国社会的一个缩影，为我们提供了成功的典范。

我们研究中国设计史时，区域设计史是不可轻易绕过去的，区域

史不等于整体史，但从地域设计转向整体视野，由此而以小见大，以个别而见一般，这无疑是当前设计史研究的有效路径。

博览通观：设计史综合方法的运用

设计的历史，必须运用综合方法来研究。

方法论意识的淡薄和方法的单一，是目前中国设计史研究致命的弱点之一，也是设计史研究缺乏重大突破的根源之一。

如果说，设计史研究者没有方法，这也不是事实。每个从事这一研究的人都有他自己的方法，都在不自觉地运用着一些方法。但要将这种不自觉转为方法的自觉，上升到方法论的层面，则需要有较好的史学研究经验的总结。有时强调某一方法的有效性，但没有看到这一方法的针对性和局限性，会造成某一方法的夸大和滥用的情况。我在前面所述的走进田野的人类学研究和关注地域设计史的研究，都是在方法论上的论述，也都有其正确而合理的运用界限。史料考证法、分析归纳法、历史口述法、历史比较法、历史想象法，以及所谓的定性研究法、定量研究法，等等，都是从历史研究的经验中总结而上升为方法论层面的，具有较强的普适性，但同时也具有一定的局限性，"详细地研究每一种方法，找到这种方法在历史科学方法论体系中的合理位置，并相应研究正确运用这些方法在认识论上的程序，则这种方法就能够发挥出强大的方法论效应"。[20] 若要使方法得当，在设计史研究中真正发生效应，必须运用综合方法来研究，"综合能推陈创新，无异集众胶以成轻裘"。[21]

综合方法可以从综合史料的收集方式开始。任何一门史学研究，都是在对史料进行研究，"史学者必须熟悉遗传的现成的史料，如经传史籍、习见文献，等等，这就相当于科学家在从事研究之前必须掌握概念理论系统。同时，史学者又必须对新发现的直接史料敞开心胸，努力将现成史料与直接史料印证比勘，求其贯通，这又相当于科学将理论应用于解释和猜测事实"。[22] 傅斯年当年提出"史学即史料学"，现在看来，无疑是正确的，在研究方法上仍具有一定的价值。通览他撰的《史料论略》，实质上是史学方法的论述，全文八节论述"史料之相对价值"：一、直接史料对间接史料；二、官家的记载对民间的记载；三、本国的记载对外国的记载；四、近人的记载对远人的记载；五、

不经意的记载对经意的记载；六、本事对旁涉；七、直说对隐喻；八、口说的史料对著文的史料。这些都是讲史料的种种来源与比对方式，真所谓"上穷碧落下黄泉，动手动脚找东西"，穷尽所能地以各种方式搜索考辨史料。其中，史籍、考古、田野、实物、口述等方式，实是以综合的收集方法将零乱浩繁的史料汇集起来的方式，缺少这样的史料综合收集，将无法做到下一步的定量、定性、比较、分析、归纳、总结的准确、可信。设计史研究的起点，也应是这样的史料收集综合方式。

设计史研究者需有博大的心胸，以各种方法的高度综合做研究，方能济以博览浩瀚的原始资料，聚群籍而考其异同，辨其是非。

在史学研究中，有实证与阐释之争，有新旧史学方法之争，然而，方法并无优劣，也不在新旧，而在于适度地把握、合理地运用，综其所长，新旧并存，相互辅翼。"原则上，各门学科的研究方法都可以在相应层次上改造，移植为历史学的方法"。[23] 设计史研究引入数学、经济学的计量方法，从大量资料中统计出具体的数字，再把量化资料录入电脑，分析其变量关系，使设计史研究趋向严谨的精确，并可使观察对象从个别事件转为普通整体的研究。人类学的田野考察方法，在自然环境下做实地的体验，凸显出设计物背后人的因素，促成设计史研究从无生活的历史向以生活为重点的历史转变。社会学的调查方法移至设计史研究中，以特定的方式和程序，通过科学的抽样测量过程，给设计史提供有效数据，从样本推论出总体面貌。其他诸如考古学、文献学、地理学、民族学、心理学、语言学、政治学等所创的研究方法，均适用于设计史的研究。可以说，方法是跨学科的，方法没有专利。

在设计史研究中，获得各种方法，就获得了史学研究的利器。方法服务于史学研究，但史学研究不能被方法所束缚。任何方法总存有某种缺陷，如计量方法，虽然数字定量能清晰地说明一些问题，但最后的判断还是要用定性的方法。以人类学的方法考察物背后人的行为活动，能发现人的创造动机和人的生活状态，但人的所思所行，殊异较大，仅凭几个案例考察就去解析所有人的设计行为仍有勉强之处，设计历史的缺失、散轶、神秘之处，还需人类学之外的方法去寻觅。例如，运用文献、物证、回忆作为媒介，引发历史的推论和想象，"设身于古之时势，为己之所躬逢"。研究明清及近现代设计史，史家所得资料丰盛，以盛世加上丰富的资料来研究这段设计历史，易于得到历史的真相。然如研究新石器时代及三代的设计史，虽可设身于上古之时势，但不能为己之所躬逢了。这就要求史家在文献、物证的刺激下，

以深厚的学术基础和史学功力做出设计史的推论和想象。历史想象是历史研究的重要方法之一，为大多数西方史学家所承认。[24]

一部成功的设计史著作，多半得益于史家研究方法的综合运用。资料的博览需要不同的方法，新资料的获取也要依赖方法的得当。而史家在资料博览之后的释解，更要多种方法的参与，需要分析、归纳、定量、定性等方法的综合运用。除此之外，设计史研究还要综合前人的研究成果，以免重复。需要综合前人在本研究领域和其他学科领域的相关成果，借它山之石以攻玉。例如，要研究《天工开物》丰富的设计历史意蕴，不仅需要设计学、艺术学、文学、手工业的研究功底，还要有农学、自然科学、哲学、经济学等相关方面的知识。研究魏晋南北朝设计史，需要历史学、考古学、文献学、艺术学、设计学、技术学、人类学的知识做基础，也需要儒学、佛学、道学、玄学的修养。在各门学科相关成果的综合中，也可以体会到研究方法上的多样性。

史学特色：中国设计史学与西方设计史学的分歧

设计的历史，应该强调自己的史学特色。

对设计历史的总结，早在先秦和古罗马时期就已开端，但作为一门学科的设计史学，中西方都是近30年来才真正建立。比较中西设计史学，观其差异，可见中国设计史学的不足和特色方向所在。

中国设计的历史记述，虽不及汗牛充栋的正史丰富深厚，但两千多年来也记录下大量极为珍贵的设计事实。先秦《考工记》、唐代《工艺六法》、五代《漆经》、宋代《考古图》《宣和博古图》《营造法式》《木经》《砚史》《墨谱》、元代《梓人遗制》《蜀锦谱》、明代《髹饰录》《园冶》《长物志》《博物要览》《天工开物》、清代《陶说》《畴人传》等，都是真实可信的设计历史著述。中国古代学者调查、分析、总结设计技术经验的史实成果，为历代官府、文人、工匠所重视和借鉴，其中治史方法及史学理论是中国史学遗产的重要组成部分。

西方设计的历史总结，在古罗马时期卓有成绩，其代表性著作有《建筑十书》和《博物志》两书。之后的一千年里，处在文化的断裂期，未见真实的设计史记录。直到文艺复兴时期，中断的历史逐渐复苏，才见《论建筑》《建筑四书》出版，18、19世纪有《论建筑研究的必要性》《建筑论》《建筑的七盏明灯》《装饰设计艺术》《工艺技

与建筑的风格》《风格问题》等书面世。进入20世纪,《现代设计的先驱》《第一机械时代的设计与理论》《现代建筑与设计的源泉》《建筑类型史》《艺术与工艺运动：对其来源、理想及其对设计理论的影响研究》《1830年至今的英国设计》等，均为产生过重大影响的著名设计史著述。1977年，英国设计史协会成立，宣告设计史学科的诞生。之后，出版了一系列真正意义上的设计史研究书籍：《工业设计史》(1983)、《家具：一部简史》(1985)、《欲望的物品：1750年以来的设计与社会》(1986)、《设计史：学生手册》(1987)、《20世纪设计》(1997)、《设计史协会专刊》(2005)、《设计史学刊》等。至此，西方设计史成就了一代霸业，其写作模式、研究内容、理论思想，几乎风靡天下。

西方设计史研究者的写作模式常常以辩论性的方式，抨击某种观点，建立自己的学术理论，如李格尔的风格问题对桑佩尔的艺术材料主义论点进行批判，这一批评几乎贯穿全书，[25]并由此建立起他的"艺术意志"理论。不少设计史家的著述，从写作方式看是一篇篇独立的研究性论文，阐释的成分远高于史的描述，很难寻找到设计历史演变的过程。因此，《设计论丛》(麻省理工学院出版社，1984)刊出克莱夫·迪尔诺特的批评："设计史论家为自己写作还是为了职业设计师。"[26]从研究的内容看，西方设计史研究集中在19、20世纪的设计历史，注重工业革命以来的设计发展，直到20世纪80年代才向前延伸到17、18世纪的设计传统研究。最近几年，有个别的设计史家又向前推进到15世纪的文艺复兴时期。[26]总体看，在时间上是以一个短时期的研究为主。

最近3年(2009—2011)的设计史协会年会的讨论主题分别是：2009年的主题是"书写设计：讨论、过程、对象"，5个分组主要对设计风格、设计与阅读形式进行探讨；2010年的主题是"设计与手工艺：断裂与聚合的历史"，9个讨论组对设计批评、对象美学、手工艺和旅游业、手工艺设计和后现代性、服饰和手工艺等进行讨论；2011年的主题是"设计激进主义和社会变化"，14个论题为：设计与设计政策、设计与性别问题、设计激进主义的理论化、工业化的回应，等等。[28]从以上主题看，史学研究的对象更像广泛的设计理论大讨论，这一点，也被迪尔诺特所言中，他说："设计史学整体最多只是掌握了部分他们想要掌握的学科主题。"[29]西方设计史研究给人的印象是，缺乏明确的设计史研究对象和主题。

在设计史的理论思想方面，西方设计史研究在设计风格史、设计社会史上建树颇丰，强调风格演化受到艺术史理论的影响，其他如结

构主义、语言学、符号学、后现代主义等史学理论也影响设计史的研究。如，迪克·赫伯迪格的《亚文化：风格的意义》、阿德里安·福蒂的《欲望的物品：1750年以来的设计与社会》是设计社会史的研究，在理论上均受罗兰·巴特的影响。乔纳森·伍德汉姆的《20世纪设计》也是以社会文化为背景，阐述了消费文化时代的设计历史，表现出研究对象向日常生活层面的转化。丹尼尔·米勒以设计为中心撰写的《物质文化与大众消费》一书，以"回到它的历史背景来审视它多种多样的社会属性"，具有语言学的理论方法。在设计史学研究方面，对于设计史学科的讨论、设计史的身份、设计史方法论以及设计史内外环境的研究，比较充分。总体而言，西方设计史研究将设计这一人造物质纳入了视觉文化研究之中，设计史的意义是为阅读提供一个理解物质文化的环境。

西方值工业革命之后出现历史的转折，现代设计应运而生，西方设计史研究适逢设计盛世而活跃于当代，影响广泛。中国设计历史七千余年绵延不断，中间从未有过断裂，到了近代才有突发的急变。比较两者差异，目其分歧，见其所长，将有利于当今中国设计史的研究以及国际设计史学术对话。

中国数千年的史学传统留下大量珍贵的原始史料，其中与设计相关的史料或有专史，或记述于历代文献之中保存，使中国设计史资料丰富精详，设计史记述对象明确，历史时段上至远古，下抵明清，益趋翔实。先秦一部记录百工工艺的《考工记》，被列入官书，成为国史，可知其重视程度。大抵后来历代史官修史记载天下之事，较少涉及全面的工艺设计，也轻视工艺匠人，但天子与诸侯的衣食住行用，则有详尽实录。虽史官不录民间设计，魏晋之后，官员、文人时有记述。如唐柳宗元的《梓人传》是为木匠杨潜所作之传，韩愈的《圬人王承福传》是专为泥瓦工所作之传，欧阳詹的《陶器铭》为普通陶器立传。身居高位而给贫贱工匠及粗陋生活之器立传，在千年之前，世界少有，三文亦可作设计史对待。明代之前，相关的设计史著述颇多，虽有佚失，留存亦多。到了明清两代，宋应星撰《天工开物》，阮元等撰《畴人传》四编，则完整存留于今，成为明清设计史原始资料的渊薮，这些著作在中国设计史学史上具有重要的价值。

所以，只做近代以来的"设计史"，忽略传统设计的历史，在中国难被史学界和社会所认同。西方因传统设计记述的缺失，加上现代工业设计发达，于是，设计史家一开始就盯着现代部分，设计历史判断的观念淡薄，设计历史发展被中断，也就不难理解了。"设计史为视觉

文化"之论也难在中国设计史研究中通行，西方现代设计在今天与报刊、广告、影视传媒相结合，纯美学、后现代、虚拟现实几成设计的流行趋势，设计的"非物质化"使设计史脱离了真实的生活体验，"视觉化"也就不足为奇了。"设计史若设计理论"的做法在中国也难出现，西方设计史家将过去的设计与政策、批评、美学、性别、激进主义，甚至旅游业，都纳入设计史研究的范畴，几乎网罗了设计理论的全部内容。设计史家扮演着批评家、美学家、政策制定者、女权主义者等角色，历史发展的复杂因素反而被简单分化了。

西方设计史学是中国设计史学的参照系，西方设计史研究因集中在一个近现代的"短时段"，而使研究呈现出"横向模式"趋势。中国设计史应该做全面、整体的历史研究，以"长时段"研究为主，中国设计的历史是工业革命前世界设计史上最完整、最成功的范例，因此可以在设计史"长时段"研究中总结中国设计历史的"纵向模式"。中国设计史研究中的近代史、现代史和断代史这些"短时段"，可以学习西方的"横向模式"，将社会学、消费学、心理学、语言学与设计史研究相结合，但需要有设计历史发展的纵向意识。这样的纵横交叉的设计史研究，方能显现出中国设计史研究的特色。

以西方的史学理论研究中国设计的历史，可拓展史学研究的思路与方向。但西方的设计史理论是根据西方现代设计的实践归纳总结而成的，不一定都适合中国的设计研究，费正清一生研究中国问题，最后承认，研究中国的历史必须"以中国看中国"。中国有自己的史学传统，也有一些切实可行的设计史学理论与方法。如明代宋应星以实地、实物的察访调查与史籍考据、文献记录相比较，归纳两千年的中国传统设计，历时数十载而撰成辉煌巨著《天工开物》，"天、工、开、物"四字总结了中国传统设计的一个普遍特性——"适应自然，物尽其用"，其史学方法、史学真实、史学理论堪称典范。

中西设计史学的分歧，由此而观之，因设计的历史发展不平衡和史学传统的不同，所创史学亦不同。西方设计在工业革命后突飞猛进，以150年的时间完成了设计的现代转型，设计史学也在当代渐趋发达。而中国近代以来被迫陷入设计现代转型的困苦之中，因此，现代设计史学亦薄弱，需要重新建构。而建构中国设计史学，学习西方，发扬传统，承旧而创新，设计史学自此而成特色，则中国设计史研究达到精深、博大的水平，与西方史学界的对话，是完全可以期待的。

（原载《美术与设计》2012年第1期）

注 释：

[1] 杜维运：《史学方法论》，北京大学出版社，2006，4页。
[2] 同上书，300页。
[3] 这是一个著名的社会学研究理论，源于格拉斯和斯特劳斯在20世纪60年代的一项医学社会学的临床观察，是一种自下而上生成理论的方法，也称"生成型理论或草根理论"。
[4] [英]卡尔·波普：《历史有意义吗？》，《现代西方历史哲学译文集》，上海译文出版社，1984。
[5] 王钟陵：《中国中古诗歌史》，北京：人民出版社，2005，5页。
[6] 同上书，5页。
[7] 《马克思恩格斯全集》第16卷，北京：人民出版社，1964，257页。
[8] 王钟陵：《中国中古诗歌史》，5页。
[9] 李立新：《设计史研究的方法论转向——去田野中寻找生活的设计历史》，刊《美术与设计》2010年第1期，1—5页。
[10] 张道一：《南京云锦》，南京：译林出版社，2011。
[11] 森正夫：《田野调查与历史研究——以中国史研究为中心》，《上海师范大学学报》2003年第3期，86页。
[12] 郑巨欣：《浙南夹缬》，苏州大学出版社，2009。
[13] 李立新：《设计史研究的方法论转向——去田野中寻找生活的设计历史》，1—5页。
[14] 同上书，1—5页。
[15] 同上书，1—5页。
[16] [美]克利福德·格尔茨著，韩莉译：《文化的解释》，上海人民出版社，1999，25页。
[17] 李立新：《中国设计艺术史论》，天津人民出版社，2004，42页。
[18] 同上书，165页。
[19] 唐力行：《明清以来徽州区域社会经济研究》，合肥：安徽大学出版社，1999。
[20] 李根宏：《改革开放以来的史学方法论研究》，《社会科学战线》2008年第4期，18页。
[21] 杜维运：《史学方法论》，83页。
[22] 陈克艰：《史料论略及其他》出版说明，沈阳：辽宁教育出版社，1997。
[23] 校生：《探求分析与综合相统一的历史方法》(下)，《宁德师专学报》(哲学社会科学版)1994年第4期，9页。
[24] 杜维运：《史学方法论》，159页。
[25] 邵宏：《设计史学小史》，《美术与设计》2011年第5期，8页。
[26] 焦占煜：《设计史与设计史教学问题探讨》，《美术与设

计》2011 年第 6 期，144 页。
[27] 佩妮·斯帕克在"2011 中国西部艺术设计国际论坛"上的发言。
[28] 焦占煜：《设计史与设计史教学问题探讨》，《美术与设计》2011 年第 6 期，145 页。
[29] 同上书，144 页。

世纪的丰碑
——《中国当代设计全集》序

一 设计的现代性

20卷《中国设计全集》出版之后，如今又推出了它的续集20卷《中国当代设计全集》。"当代"二字，意味着前20卷讲的是1949年以前漫长的中国设计发展、演变的历史，而后20卷则是对1949年以来这半个多世纪中国设计艺术走向的总结，两者相加就是一部从古到今完整的中国设计史。当代是学术界习惯用法，用来命名这后20卷设计是恰当的。其实，再过若干年，人们将不会把这20卷叫作"当代"，从设计沿着中国社会历史的发展向前推进来说，任何一个时期都有它的"当代"，也都无须明确其界限。"当代"相对于整个历史时期来说，不过是一个与之相联的短时段而已，最终都将融入整体设计史甚至人类生活史或社会发展史。

不过，中国设计最近的60年，超过了设计史上任何一个变革时期。这是真正走向现代的60年，是向设计现代化艰难挺进、曲折发展的60年。相对于七千余年中国设计史而言，几乎是一场彻底的造物革命，现在看来，设计变革的范围、层面、力度、影响都是前所未有的；从世界公认的现代性视角去看，这是现代设计的一部分，其目标是中国设计全面地向"现代化"转型，并试图建立起具有中国价值观又普适

的现代化设计体系。只要我们没有离开上述两个角度,只要我们紧扣历史发展来描述或评说,那么,当代中国与设计相关的一切问题,包括社会、政治、经济、生产、文化、思想、生活、人,其重点都是走向现代,核心问题都是确立现代性。

20世纪80年代以来,"中国当代艺术"和"中国当代设计"的提法在研究中盛行,但做起来却都有一些缺憾。因为在地域性上大都仅限于中国大陆的艺术与设计,忽视了香港、台湾、澳门地区的艺术与设计,这不仅有违一个中国的历史事实,也不利于对中国设计现代性转型的合理描述。中国当代设计的汇集与研究必须突破以前那种封闭、单一、狭隘的思路,中国当代设计不仅是大陆的设计,也包括台湾设计、香港设计和澳门设计。香港、澳门早已回归祖国,台湾、大陆和平统一大势所趋。因此,我们认为要着眼于民族、文化、艺术的统一性或同一性来观察当代设计的发展,以科学的态度、真实的事例来准确描述中国当代设计的历史。

自工业革命以来,西方的物品制造在新的历史条件下,对旧有设计(Design)经过多次变革,成功转型形成现代设计,并影响世界各地。中国百余年来深受其影响,因此,有不少人误认为设计是百年前才出现的新事物,这是因为他们不懂得设计兴起的历史。事实上,人类造物史上"第一把石刀"的诞生就意味着设计意识的产生,石器工具的制造已具造型与功能两大"设计"特色。

在中国,"设计"一词始见于东汉崔寔《政论》:"作使百工,及从民市,辄设计加以诱来之,器成之后,更不与直。"[1]这里"设计"的本意与造物制器无直接关系,而有"设下计谋"之意。在古汉语中,"工"字的原始含义更切近现代"设计"的含义,《考工记》之"工"即含设计。近代日本对西方"Design"一词的最早翻译有"工艺""意匠""图案""工艺美术""设计"等,名称更换频繁,或因产生字面误解,后直接音译成"デザイン",实际在内容和本质上是完全相同的。在现代汉语中,"工艺美术"与"设计"只是认识角度的转换,并无根本性的区别。我们认为,"工艺美术"更注重造物的技术、材料和加工等后过程,而"设计"突出的是人的创造能动性,更注重造物的前过程。我们既不能误认为"工艺美术"只是与传统造物工艺密切相连,而否定它在当代的生存发展空间,也不能认为"设计"与"Design"有直接因缘,而否认它是中国造物在当代的延续。两者之间的关键还在于前面所说的"走向现代",即从传统工艺向现代设计的转型,从注重工艺技术到凸显人的创造性,这就是我们描述当代设计的视角。

1949年以来的设计活动与设计思潮,在变革的道路上尽管曲折艰难,充满挫折和教训,最后还是走上了现代化的大道。就设计这一门古老的造物艺术来说,它在当代中国的现代性主要表现在以下三个方面:

其一,设计的生产方式,由手工艺转向工业化。外部生产大环境促使设计走上大工业、批量化的生产道路,在材料、技术、加工与设计观念上追求现代性。设计的发展并不只是取决于它的内部因素,还要受制于它的外部生产环境。对于设计现代性的确立,后者更是关键因素。中国设计的现代性追求始于19世纪50—60年代,是在洋务运动兴办近代新式工业中开始的,但限于生产方式、材料资源、技术条件和战争状态,新式工业化生产在整整100年的努力中未能真正实现。1949年新中国成立,传统造物设计得到全面恢复,政府倡导的技术改造运动让许多工厂实行了机械化或半机械化。但由于实施高度集中的计划经济,国家工业化进程十分缓慢,设计在这种生产背景下实现现代性非常艰难。十年"文革",工业生产几乎停顿,更难有设计上的现代性发展。改革开放让人们看到了中西设计上的巨大差距,在学习、模仿、受挫、再学习的进退中,人们真正意识到工业化生产在其中的重要作用。在新材料的运用、高新技术的掌握、加工与设计观念上不断追求现代性,由此而在建筑室内、家用电器、纺织服装、交通工具以及平面媒介和各种个人用品的设计中,都从不同的角度透出工业化生产的特征和现代意识。

其二,设计的功能目的,由伦理教化转向生活审美。彻底摆脱旧有意识形态的约束,确立设计的最终目标是创造生活与社会和谐,经济、适用、美观、环保成为当代设计新的标准规范。这正是设计作为服务于人的生活的特征在功能上的体现。20世纪50年代有设计"美化生活"的观点,"美化"的认识虽然有矫饰的不足,但已是从审美的角度来认识。80年代有设计"创造生活"的理论,"创造"之说凸显出人的能动性和设计在生活中的作用。进入新世纪又有设计"艺术化生存"的说法,已成普遍的共识。这些观点与理论颇具设计的现代精神性。那种以"红光亮"为装饰主题的红色设计,以"灌输"某种政治宣传和说教为功能目的,终究与封建时代遗留下的伦理教化功能一起,在新时期设计的生活功能和美学追求中被彻底抛弃。50年代为设计制订了"经济、适用、美观"的评判标准,这是根据当时人们的生活、生产情况而制订的"适当设计",规范了中国设计半个世纪。新世纪将"环保"列为当代设计新的规范,从此,"经济、适用、美观、环

保"成为当代设计新的标准。

其三，设计的结构形式由繁琐、唯美转向简约、轻便，为适应大工业生产和新的生活方式而学习一切先进的设计经验，力争由中国制造转向中国设计，实现真正的设计现代性。设计的观念、方法、造型、色彩，既涉及设计的外在形态，又与设计的功能目的，特别是生产方式与生活方式紧密相连。80年代人们学习一切国外先进的设计经验，其中很多因素不断地受到很大的外来设计文化的影响，有时人们在设计形式上崇洋模仿、亦步亦趋，但形式的新并不能真正体现出现代性，有时反而削弱了功能实用性，如过度的包装、后现代式的华丽装饰成了"买椟还珠"式的历史重演。真正的设计是表现出新的精神内涵、新的生活方式和文化特色的创新，这就给我们编著者一个鉴别的任务，在当代中国设计的复杂现象中，设计上的浮华与抄袭是一个普遍现象，不可让这样的"现代性"遮挡了我们的视线。因为缺少真正好的设计，一些传统行业如陶瓷、玩具、服装等虽然已获得了生产上的现代性，也只能以"来样加工"的方式生产，家用电器、交通工具等新兴行业同样如此，"中国制造"一度成为社会批评的焦点。新世纪的前10年，设计界提出由"中国制造"向"中国设计"转变，只有当这一努力完成时，才真正实现了中国设计的现代性。

二 工业化与现代转型

假如要概括这60年中国当代设计的实质，那就是四个字——"现代转型"，或者说"设计现代化理性的确立"。设计的现代转型是一种包括生产方式、生活方式、设计方式和文化结构在内的设计整体的转型，它既是设计体系的转变，又是生活模式的转型，也是中国社会转型的基础。

西方工业革命成功后开始出现设计现代化理性思潮，工业革命前的种种设计非理性因素逐渐被消解，由于新的设计体系未曾建立，导致设计的无序与混乱。英国在工业化的普遍发展中，人们首先看到的是工业化带来的负面影响，在设计上宁肯回到手工艺也不愿意直接面对工业化。在经历了手工艺运动和新艺术运动的尝试后，工业化发达的法国和德国开始在设计中承认工业化，赞美工业化。一种以工业化生产为基础的新的设计思想和新的设计形态，由此产生并影响到全世

界，西方几乎用了近二百年的时间完成了设计的现代转型。

与社会转型源于社会生产力的发展相一致，设计转型是由工业化的发展引起生产方式的转变，从而带动设计整体结构的转变。在中国迈出现代化历史的第一步时，设计转型的任务就同时被提出，一百年前，在中国社会的现代转型初期，中国政界、学界见识到欧美、日本器物之新功能、新技术、新形式和新思想，纷纷争而效仿。魏源、曾国藩、李鸿章、郑观应等所起到的推动作用，是具有开创性的。魏源在《海国图志》中建议，"量天尺、千里镜、龙尾车、风锯、水锯、火轮机、火轮舟、自来火、自转碓、千斤秤之属。凡有益民用者，皆可于此造之"[2]。李鸿章也提出，"中国欲自强，则莫如学习外国利器，欲学习外国利器，则莫如觅制器之器"[3]。新器物研究因此成为"实业救国"之先声，是开一代新风之显学。

设计转型的关键在于工业化生产，但重点还在思想认识、观念更新上。改革开放初期，工业化发展迅猛，但设计的现代性停留在表面形式上，并没有真正得到加强，转型步伐依旧缓慢，甚至停滞。当时在中国任教的英国工业设计委员会顾问彼得·汤姆逊一针见血地指出："技术上很完美，但缺乏对人的了解，对人的关心……好像是生活在一个梦里，不真实。"[4]这是对在工业化发展初期所反映出来的不完善性的批评，与当年拉斯金、莫里斯批评1851年伦敦博览会的设计相似。无论是一百年前的英国还是当代中国，人们对工业化促进设计发展、设计促进工业化发展的作用认识不足：其一，将设计现代性当做是设计形态的转变，没有从大工业生产的角度考虑设计模式要转变；其二，将设计转型仅仅视作生产方式的转型，没有考虑到社会、文化的转型，没有注意到人们的生活方式正在悄悄地发生变化；其三，将设计仍视作外在的"美化""装扮"，没有认识到设计有助于工业产品发挥更好的社会生活功能作用。

第一个认识不足很快就解决了，因为形式造型的现代性很容易从"外来"样式中获得，这种新形式虽有着新的机械美学风貌，却不能改变设计内涵空泛、功能分离的现象。很快，人们从这一误区中走出，认识到生产模式的转变一定要以新的设计模式应对。于是从生活实际出发的用户调查、市场调查，针对人的生理、心理特点的人机工学、感性设计等新的设计模式，转变了单纯的形式造型模式。

第二个问题十分复杂，工业化虽然直接促进设计转型，却不仅仅是一个生产层面上的事，大工业生产能够让设计普及化、大众化，从而改善民众的日常生活。同时，大工业生产的负面价值也十分明显，会造成

能源枯竭、环境恶化、传统消解。在人类生活越来越"一体化"、设计趋向"全球化"时，有可能会让某种文化彻底消失，而设计如果失去了文化的底色，就只会有一种结果——成为无源之水、无根之木。

近代以来，在探讨造物问题的工艺美术学者中，陈之佛、庞薰琹、雷圭元、沈福文、李有行等无疑都属于那一个不但具备了国际设计的眼光，而且能摆脱完全模仿西方而直接挖掘中国传统造物精髓的群体。这里关涉的，不只是从传统的物质文化资料出发去形成研究的主题，其背后隐含的，是突破西方设计中心的视角，更多地留意从自身民族传统视角去考察设计在中国的发展问题。日本在明治维新时期全面学习模仿西方设计，然而，在日本经济高速发展时期，那些包括传统造物在内的日本历史文化被迅速边缘化，这样的状况引起了许多人的关注，保护的呼声日益高涨。日本构建现代自身的设计体系花了五六十年时间，在20世纪70年代才基本上实现了这一主张，就整体而言，中国设计界要完全解决这个问题尚待时日。

第三个问题涉及设计的作用与终极目标，设计不是"装扮"与"美化"，设计是服务于人的生活，和谐社会。它不能脱离生活、不顾人的生存方式、不问习俗、不讲道德。好的设计能主动地促进产品功能的发挥，现代工业化设计转型就是要使设计更关注人。设计在突出功能作用的同时，要注重伦理道德，这将成为一种价值取向。中国有重视伦理道德的传统，为设计增进伦理思想是一种新的人文意识的体现。

还有一个特殊的问题，即设计与政治的关系。中国古代在这方面的表现是儒家礼乐规范一切造物设计，在建筑、服装以及日常用具上必须遵循，不可僭越。当代设计也是人类社会生活的表征，它不可能脱离社会政治。直接为国家政治服务的设计称国家形象设计，如国旗、国徽的设计即为国家的象征。人民大会堂、国家博物馆，奥运会标志甚至高铁动车的设计都已成为国家的形象设计。这与设计的"政治化"完全不同，设计为政治服务在"文革"泛滥，而提倡设计的国家形象并不等于主张设计为政治服务。

历史证明，工业化生产是现代设计转型的关键一步。在这场巨变中，首先，工业化、高新技术转变了传统的设计生产方式；其次，工业化生产强调设计共性和普适，手工业生产的个性价值瓦解已成普遍现象；其三，设计的现代化理性精神已经确立，过去那种非理性的设计方式被彻底抛弃；其四，中国设计在与世界对话中，设计价值问题已凸显出来，中国新的设计价值体系正在构建。

综观中国当代设计60年，设计现代转型或现代化理性确立的轨迹

是曲折的、复杂的，交织着各种矛盾和冲突，然而，成效也是显著的，这在当代设计的历史进程中有着生动、具体的表现。

三 当代设计的历史进程

中国当代设计的历史进程是与这一时期的政治、社会、经济结构的发展相一致的，也与文化、生活的变化直接相关。在政治、社会、经济的波涛中，设计艺术时而前行，时而转向，时而急流直下，时而回旋消退，表现出设计演化的多样景观，因此而呈现出几个阶段性。

（一）**传统工艺复原，现代设计重生的"十七年"**。当代设计的历史从1949年新中国成立开始到1966年"文革"爆发为第一阶段，史学界习称"十七年"。这是百废待兴的时代，传统手工业生产在极短的时间里得到恢复，现代设计意识在一度工业化热潮与"思想解放"中重又生发，成效显著。这可在1959年这一年的设计事件中得到证实：4月，全国书籍装帧展览会在中国美术馆举行，展出作品500多件，当年我国参加莱比锡国际书籍艺术博览会，有15册书分获书籍装帧设计金、银、铜奖。6月和8月，中共中央两次正式下文，指示各地建立手工业机构和进一步恢复手工业生产，后者被称为"手工业18条"。中共中央还在上海举行大中城市副食品和手工业生产会议，要求各地大力发展手工业生产。9月，《人民日报》发表《中国工艺美术的春天》一文。10月1日，"全国工艺美术展览会"在故宫午门展出，共展作品3500余件。首都十大建筑及室内设计也在国庆节前全部完成。可以说这是在政府扶植下的中国设计的全面复兴。

《中国工艺美术的春天》一文的发表是一个十分重要的信号，它不仅表明在新中国传统工艺美术生产正在恢复，也吹响了发展、生产与人民生活密切相关的现代设计的号角。显然这也是近代以来在"实业救国"呼吁下，一系列造物设计变革思想在新时代的承接或再现。迎着这股"春风"，十大建筑及其景观、室内、家具、灯具、餐具等设计得以在国庆十周年时完成，同期先后有钱大昕的招贴画《争取更大丰收，献给社会主义》、哈琼文的《迎接第二个春天》，以及"中国铁路标志""永久自行车标志""解放卡车""红旗牌轿车"等设计为人们熟知，并成为中国当代设计经典之作。这些正说明了设计家们坚持设计的现代意识，发扬理性设计精神的可贵努力。

60年代以来,台湾在经济上有了很大的发展。工业化程度相对较高,并有赖于国际市场,在工业化发展中注重产品的设计,大力培养设计人才,促进了设计的发展,成效显著,引起国际设计界的关注。

(二)传统工艺消解,现代设计扭曲的十年。从1966年"文革"开始到1976年粉碎"四人帮",这是当代设计的第二阶段,传统工艺彻底消解、现代设计严重扭曲。十年动乱,整个国家的工业生产几乎处于停顿的状态,在这一阶段产生的设计现象,没有任何意义上的现代性和历史发展。在意识形态的作用下各种设计具有了"阶级性",大街小巷到处"红太阳"放光芒的图案、洗脸盆上"大海航行靠舵手"的装饰、被面上"万吨水压机"的图形等盛行的红色设计,已经使设计演变为阶级斗争的宣传品,这是设计扭曲的畸形现象。之前那种唯美的、形式的、典雅的设计被认为是资产阶级腐蚀我们的手段而受批判,必须以红色设计占领人们的日常生活阵地。在仔细审视这段设计历史时,我们还会发现在工艺美术生产上一度"繁荣"的表面现象,仅1973年一年之内,全国的工艺美术工厂就从"文革"前的一千多个猛增到2159个,之后还有不断增加的趋势。在这一现象的背后却是以传统的特种工艺品来换取外汇的政策,而真正与人们生活相关的日用品的生产则处在极度萎缩的状态,得不到正常的生产和发展。

"文革"时期,设计表面上的"繁荣"与形态上的"新颖",掩盖不了真正产品设计的萎缩和倒退。从形式上看,"文革"的装饰设计是现代的,红、黄原色与凸显的图形甚至给人有"后现代"的意识,后来真有某些艺术家从中演绎出所谓"后现代艺术"来。但这种"革命"的图形,其精神功能被强制性地纳入封建旧思想,如万岁、个人崇拜等,这就违背了设计的理性精神,不可能真正实现为人服务、为生活服务的目标。由于工业化的停顿,不可能继续设计的现代转型。在换取外汇目的下的传统工艺生产,因不能在生活实践中恢复其工艺特色,也只能被渐渐消解,剩下一个残缺的外壳。

(三)重建现代理性,设计转型加速期。1977年至2000年是中国当代设计的第三个阶段。这二十多年,无论大陆还是台湾、香港和澳门,都处在一个重要的设计迅猛发展期。在大陆,"文革"结束,"拨乱反正",中共十一届三中全会提出"改革开放",建设"四个现代化"的总目标。随着工业生产与经济发展的不断增长,设计的现代意识立即复苏并急速发展。80年代初期,各类设计全面展开,平面设计与服装设计率先发展,成效突出。以平面设计中的广告设计为例,1979年全国专业性广告公司不到10家,到1989年,全国广告经营单位多达

11142家，从业者13万，广告营业额近20亿元。但设计的总体发展并不平衡，陶瓷设计、纺织设计在最初的发展中势态尚好，但终因缺少真正自己的设计和品牌而在国际市场上被国外企业淘汰出局。面对强大的国际对手和新潮设计，一部分研究者、设计教育者如柳冠中、张福昌等深入企业，试图通过"工业设计"来推进产品的现代转型，但大部分企业都选择模仿或直接照搬国外名牌的外形设计。各种产品如电视机、洗衣机、电冰箱、空调机、电脑、音响设备以及交通工具、文具用品等，都以国外同类产品为"样本"，在市场规范并不健全的情况下，这是最省事又最能获益的方法，大部分发展中国家和地区都有过这种阶段，在大陆与台湾尤为突出。

在80年代的设计发展中，我们可以看到当时设计的一种趋向：尽力突破旧的工艺观念的束缚，拓展设计领域，不断贴近生活实际，但因发展不平衡，有些设计类型仍属起步阶段，无法与国外现代设计相抗衡。创办中央工艺美术学院的庞薰琹在他撰写的《论工艺美术》一书中提到，国外一设计集团接受北京一家最大的饭店所提出的一揽子订货，包括9000个房间的室内陈设、家具、照明器材等，当他看到这一报道时，不禁愕然，也感到耻辱[5]。但这就是当时的现实，无法回避。

然而，总体的工业化和经济态势究竟与以往大不相同了，中国当代设计转型的步伐不可能停止。20世纪90年代，中国当代设计在重建现代理性的道路上迈出关键的一步，设计转型开始加速。在学科名称与观念上，以"设计艺术"替代之前的"工艺美术"，名称的更换体现出观念的更新，进一步明确并凸显人的创造性的造物观念，设计更关注人的基本活动，在高新技术中立足于人文科学的方法去观照人类的造物活动；在方法与表现手段上，经历了从摈弃传统工艺借鉴现代主义设计，到对自身历史、文化的寻问与民族特色的反思，其间贯穿着对设计中生活、适用的功能调整和对人性的追求。

1992年，改革开放的总设计师邓小平视察南方并发表谈话，这是面临世界多极化发展和经济全球化趋势，以及第三次科技革命即将来临的国际背景而发出的深化改革的要求，加快了开放引擎和动力。乘着这一改革之势，中国设计改变了以前的被动模仿，在理论与实践上重建起设计理性，使当代设计的发展空间大幅扩展。90年代的设计实践生动地体现出中国设计家在思想解放中的那种积极、向上、创新的工作状态，同时，真正朝着服务于人、服务于生活的总目标努力。以"北京菊儿胡同新四合院住宅工程""海尔家用电器系列"等为代表的优秀设计作品，便是最佳的例证。

70年代开始，香港由于独特的地理、历史环境和经济地位，使设计在多元文化的交融中，呈现出绚丽多彩的景象。香港设计家能够在中西文化间穿行自如，一方面借鉴现代西方设计，同时汲取中国传统文化，形成融汇中西、兼容并蓄的设计风格，反映出香港社会独有的设计价值和生活意识。香港还是内地与西方设计沟通的"桥梁"，80年代初内地盛行的设计新观念大多来自香港，它不仅为内地设计的现代性起到示范作用，而且大大加速了内地设计的现代转型。香港的设计和台湾、澳门的设计一样，都是中国当代设计发展的一份历史见证。

总之，改革开放后二十多年的中国设计是具有重大历史意义的，它是一百多年来设计转型的加速期，也是传统设计全面走向现代设计的一个大的转折点。

（四）开创时代新风，设计全面繁荣期。2000年到2010年是进入21世纪的最初十年，可视为当代设计的第四个阶段。这是中国当代设计在新世纪开创时代新风、全面繁荣的黄金时代。在改革开放的旗帜下，经过二十多年的曲折、艰辛的努力，中国当代设计经过复苏、加速，跑步进入新世纪，强有力地参与了新世纪最初十年的经济建设。同时，也被社会、经济、生活所引导，走出与之平行的快速发展路线。2001年，中国加入世界贸易组织，意味着设计模式、观念的进一步革新，大大加速了现代转型。服装、纺织、玩具、鞋类、包装、家用电器等工业产品和电子产品的设计，建立起自己的知识产权，以利于在国际市场的竞争。2004年以来，文化创意产业在设计界掀起阵阵热潮，形成一种设计新经济形态。并在设计观念中有了跨界的整合思路，它将手工艺、艺术、考古等传统产业与现代工业、信息化产业融合渗透，这是设计领域在继续探寻新路的表现。

因全球经济衰退和动荡，中国社会经济于2008年开始新一轮社会转型。以生态文明建设为主轴，强调"可持续发展"，强调环境生态与人的生存的重要性，从而以技术创新、高品质、低能耗、低污染的低碳经济的要求，正在转变"重大批量生产，轻个性价值创造"的设计趋向。这十年的设计思想及设计实践注重设计伦理、设计价值、设计多元和生活环境的改善，在物的形态和内涵精神上都发生了重大的变化。如以"2008年北京申奥标志设计""和谐号动车组CRH5的外形与内仓设计""宁波博物馆设计"等为代表的这些新时代问世的优秀设计作品，是最为生动的例证，充分体现出新世纪新的设计精神风貌，无疑都将成为中国设计的经典之作。只有在这时，设计才真正实现着"人"与"物"、"人"与"生活"的"和谐"共存，放出人类"设计"

的智慧之光。

回看新世纪最初十年的设计成就,就可以明白,对于中国设计艺术而言,在此时自大固然不可,但过于妄自菲薄也不诚实。这是一个开时代新风、全面繁荣的十年,如果说这十年具有中国设计里程碑的意义,也并不为过。

四　当代设计与价值重建

当人们站在21世纪的前端回望过去百年,尤其是20世纪后半叶设计的历史经验教训时,我们发现一个基本事实:经过百余年中西设计文化的激烈冲撞,中国传统设计价值观已经丧失,新的设计价值观未曾确立,种种矛盾及问题就在这没有了价值观的真空地带产生。假如从设计的哲学高度来看,人们六十年来在设计上所做的全部努力就是要证明中国设计自身的价值,大陆、台湾、香港和澳门在这方面都具有共同特征,大陆设计更具代表性。

第一,60年中设计的"技术"与"人文"、"用"与"美"时分时合,以及文化的"缺失"与"工艺文化"的建构。

对设计起着决定性作用的无疑是技术,无论是手工业还是以大工业化为背景,或是当今以电子信息化为支撑,人的创造意识必须通过技术实现,技术是将人的设计创造活动由潜在意识转为物质现实的必要手段。但是,"技术既是主体彰显自我的力量的象征,也是自我毁灭的力量,这是技术根深蒂固的二元性"。[6]工业化所带来的设计现代性,其实质是"人"的生活的现代化,是具有人文意义的,因而被普遍接受。但在技术的作用下,设计的形式、内涵甚至功能大大地单一化、贫困化了,技术、实用与人文、审美相分离。本来在"文革"期间文化经受过批判与摧残,需要重新修复与振兴,但在西方现代设计思潮的影响下,导致在设计上又一次经历文化的缺失。这是80年代设计领域虽然热闹非凡,却未能产生佳作的原因。

20世纪50年代初,陈之佛提出工艺美术设计的"十六字诀",这是方法论,也是批评论,探求的是工艺的文化之路。80年代也有过"工艺文化"的讨论,这是面对工业化时代千篇一律的设计面貌所做的、在文化上的探求,张道一提出工艺美术是"本元文化"的论断,认为"物质"与"精神"、"技术"与"文化"很难两分,深化了工艺文化

之路的讨论。设计的文化建构除了设计学者的讨论，主要还表现在设计实践者所具有的文化视角。80年代前后，以靳埭强为代表的一批香港设计家，在作品中探索中国文化特征的表达，同时期内地设计中也构建起一种植根于民间土壤的"工艺文化"表现，如90年代在设计中兴起的以女性为价值判断的新"女红文化"。这种对本土文化的重新阐释，也为新世纪设计的民族精神、和谐价值和"艺术化生存"的实现，打下了坚实的基础。

第二，当代设计的工业化特征，导致设计"个性"的缺失；以及新世纪"现代手工艺"的兴起。

设计艺术的大工业生产是以排斥设计的感性因素为代价的，当代设计在最初的一段时期因手工业的复兴，加上工业化的滞后，使设计中脱离生活实际的装饰与唯美的表现十分盛行。现在看来，这种强化设计作品的美，以工艺装饰的华丽掩盖了设计与生活的贫乏。而"文革"中的粗俗图形及荒谬设计，将这一点唯美装饰也彻底扫尽了。80年代之后，工业化进程迅速扭转了手工业时期的设计手法，几何的、简洁的、理性的设计风格替代了以前装饰的、繁复的、唯美的工艺风格。在机械化大批量生产的背景下，设计与设计教育以包豪斯为师，几乎一面倒地学习现代主义设计，现代性替代了装饰性，而个性在现代设计中枯萎了，这与整体社会追求个性化表现的总趋势相反。

在现代设计的转型过程中，人们将"手工艺"当做落后的代名词和拖设计现代化后腿的一个障碍。而实际上，设计"现代性"之"现代"两字具有双重的含义，一是技术标准，落实在工业社会中生产方式的进步上，表现为从手工业向工业化的发展；另一是时间的尺度，同时包含着社会、审美、生活的时代特征。进入新世纪，一种顺应时代、运用高新技术并结合手工艺形式的"现代手工艺"应运而生。它直接超越传统、超越工业化生产、产生了以下三方面的影响：（一）作为现代设计的补充，解决大工业生产无法解决的兴废利旧、循环再生的问题；（二）在信息化、数字化时代尝试个性化单件设计实验，模糊手工艺与纯艺术的界限，模糊设计家与艺术家的界限；（三）对学校专业教育和大众普及教育产生影响，将感性化、绿色化设计推至普通民众的生活之中。现代手工艺的个性化价值取向为中国当代设计带来一股清新的空气。

第三，"现代"与"传统"的对立，"全球化"与"民族化"的分歧，设计"多元"价值的实践。

早在利玛窦携西洋奇器来华之时，就有人感叹"泰西人巧思百倍

中华"。晚清官员接受近代科学思想，以实业救国的行为促进社会变革，民国时期一批学者也承继这一救国思路。但是，中西设计无论在形式上还是观念、方法、内容上，都存在着巨大的差异。人们对待中西设计、传统与现代孰优孰劣，形成两种不同的态度：一种将中西设计对立起来，否定传统设计，主张全盘西化；另一种则注重传统，力求把握设计的民族性与时代性。而早年留学海外、直接学习西方现代设计的教育家都注重传统，针对一面倒地模仿西方现代设计，庞薰琹曾旗帜鲜明地指出："应该有我们自己的东西。"他说："我们祖先深深知道，闭关自守只能导致落后，同时，他们也深深懂得，没有民族性也就没有艺术性。"[7]90年代前后，在现代主义设计几成主导性方向时，后现代主义、解构主义、极简主义等各种新的设计观念又纷至沓来，这就导致多种设计观念的再次争论。

在设计的中和西、现代与传统、全球化与民族性的争论上，无论怎样对立、分歧，实质上表现的都是中西不同的设计价值的冲突。这是在不同的生产方式基础上，不同文化、不同生活、不同思想观念上的冲突，是当代设计进程中不可避免的冲突，也是一场整体意义上的价值对抗。这是有益的冲突，其结果是寻求新的价值取向。进入新世纪前后，这种新的价值取向呈现出从一元向多元发展的特征：（一）坚持以突出生活和人的价值为主导，各种设计观念"杂陈"一起，共存共处；（二）凸显已证明发挥作用的现代主义设计价值观，也吸纳手艺、个性、感性设计；（三）弘扬优秀传统设计价值并赋予时代新意义，如生态观、伦理观，使之具有现代价值。这种多元设计价值思想已经成功地被台湾、香港设计家表现在作品之中，大陆设计近10年来也在"多元"设计观上迈出了重要的一步。

第四，"道""器"失衡，"义""利"两分，统一协调下的社会与生活"和谐"价值取向。

设计从表面看是物的外形的设计，实质上则是生活的设计，是人如何生存的设计，也是社会生活的精神内涵的表现。设计的精神内涵与物质外形在复杂的文化冲突和经济大潮中，往往失去和谐统一，"道""器"失衡，"义""利"两分的现象时有发生。市场经济使设计越来越商业化，在某些方面变得"唯利是图"。如一些主题性公园设计、游戏机设计、旅游品开发设计、娱乐场所设计，甚至生活、家庭关系也被商业模式侵入，"利"左右着各种设计，物欲成为某些人的目标追求。许多设计在商业上是成功的，但在设计上、生活上、文化上却是悲哀的。随着网络新工具的产生，这种"重利轻义"的商业模式

还会蔓延。

古代设计以"道"为本，规定了设计的政治教化、修身养性和宗教感化的功能结构和形式特征。在当代社会，新"道"体现在哪些方面？有什么力量能够引导设计走出"失道"后的混乱状态？"道""器"失衡的主因是主流价值的缺失，当代设计的主流价值即是"和谐"价值，是生活与社会的和谐，是物、人、环境、社会全面达到和谐的境界，这是设计之"道"，也是设计价值的定位。在设计新"道"的规范下，才能做到"义利并重"，设计是商品，必须获利，但设计服务于人，这是超越利的行为，是设计之"义"。实现社会和人的生活利益是设计的最高价值目标，是设计应有之义。越来越多的设计家、企业家和批评家意识到这些问题，伦理设计、生态设计、公共设计、低碳设计等一大批"义善相通"的优秀设计已经涌现。在现代设计转型的后期，正在对价值失范做出调整，这是保证新的设计价值得以重建的基础。

结语

六十年来的中国当代设计跟随国家、社会的现代化进程发生了根本性的现代转折，它与社会、经济、政治、文化的转型相一致，与生活、思想、人的面貌相适应，既承继、延续着本民族传统文化的生命，又吸收、借鉴外来文化的优秀成果，在设计生产、物的形态、精神内涵、服务于人的功能方面，均有全面的革新和创造。使中国人时时刻刻体验着当代设计所带来的自己的生命形式和生存环境，体验着时尚生活、舒适家居、简捷出行，并借以认识生活、升华自己，从而开拓生存空间，优化生存环境。这些最优秀的设计创造了我们现在的新生活，已成为生活的经典，名垂史册。

设计理性与设计现代化既来自西方文化，又有着中国传统渊源和现实社会生活的实际需要。它在设计领域产生的最大变化，就是现代转型。这一转型使几千年来的传统工艺生态发生了根本性的变化，从而演变为现代设计形态。一百多年来，中国设计发展的动力即是设计现代化，是受到西方列强政治、经济、文化上的巨大冲击后的直接的回应。在最初的半个世纪里，中国设计在与西方设计的较量中全面衰落，设计现代性因社会、经济、工业、生活的落后和战争的因素而屡受挫折，只能退回到手工业的原地。新中国成立后，设计的现代化进

程加速，但也遇到了复杂的、不易认识的曲折和阻力。经历了一段迷误后的改革开放，让人们有了世界的眼光，设计的现代性在停顿、消解后真正复苏，迎来了中国设计史上最重要的一次变革。

当代社会正在成为一个设计共同体，但人们的生活中又有着各种不同的文化，这些文化仍然是人们赖以生存的根本，绝不能轻易割断设计与文化的联系。60年的设计历史告诉我们，现代性的获得创造了我们现在的新生活，但并未促使中国当代设计在世界上取得相应的地位。这就需要我们对传统设计文化再反省和对设计现代性重新思考。我们需要用一种设计文化区域性与全球性的思维予以考量，中国设计应该为世界作出贡献，在世界当代设计中获得恰当的位置，中国设计界一定会付出我们应有的努力。

（原载《新美术》2014年第7期）

注释：

[1] 〔东汉〕崔寔：《政论》，引自《群书治要》卷四五。
[2] 〔清〕魏源《海国图志》，郑州：中州古籍出版社，2011。
[3] 《筹办夷务始末》（同治朝），卷二五《江苏巡抚李鸿章致总理各国事务衙门函》，4—10页。
[4] 庞薰琹：《庞薰琹工艺美术文集》，北京：中国轻工业出版社，1986，32页。
[5] 庞薰琹：《论工艺美术》，北京：中国轻工业出版社，1987，4页。
[6] 吴国盛：《技术与人》，《北京社会科学》2001年第2期，92页。
[7] 庞薰琹：《庞薰琹工艺美术文集》，2页。

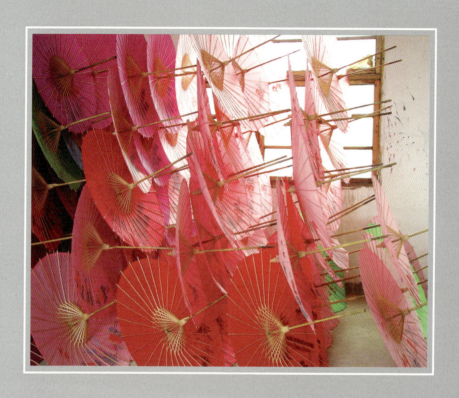

设计史研究的方法论转向
——去田野中寻找生活的设计历史

用"设计"的观念去审视人类的造物活动,关注造物活动的地域、文化、生活特性,重视设计史的生活性质,提示生活行为与设计发展的相互关系,体现了中国设计艺术史研究的新视野。这种研究转向的出现是在当代设计艺术的思想观念发生巨大变动的背景下,是设计艺术学科内外因素交织作用的必然结果。研究的转向将带来设计史研究中对生活的回归,全面而深刻地影响到设计艺术史研究的方法论,让人重新思考人类造物的真实图景,为中国设计艺术史的发展注入新的活力。

一 设计史研究方法的逻辑起点及其误区

中国史学从来就有自己的研究传统,通古知今,以达天下,"通变""观变""明变"是其核心价值,对于艺术发展及规律的研究也曾纳入其中。但是,随着近代"科学理论"的建立,这一史学传统受到实证科学理论的挤压,史学研究必须以自然科学的实证精神作为方法论基础,方法论实证主义被奉为史学研究的根本范式。当发现实证主义有很大的局限性和致命缺陷后,阐释主义方法论成为史学研究的又一

视角。设计艺术史研究借用这两种趋向分离的方法论,其结果导致设计史与生活世界的严重分裂。

(一)两种方法论思想

设计艺术史研究还没有形成自己的方法论,长期以来,借鉴艺术史研究和人文学科研究中实证主义和阐释主义(人文主义)的方法论,而由此所引发的论争一度较为热烈,莫衷一是,持有不同方法论的学者都从各自的角度对设计史研究做出方法上的释解。[1]但是,当我们对相关研究进行细细审视之后却发现,两种争论虽有不同的指向和关联域,有着不同的层次,但却都是沿着"可证性"和"类比性"这两个逻辑起点建立起来的。

在"可证性"的视角下,许多学者认为设计史应该用"设计事实"做检验,强调设计事实是外在于人的、不依人的意志为转移的客观存在。设计史研究方法最基本的原则是将设计现象当做客观事物看待,按照自然科学定量、实验的方法加以研究,着重设计数据的证实,采用价值中立的客观主义态度,一切以可证的原则为准绳。其目的是建立设计历史知识的客观性。在这种逻辑之下所形成的设计史研究的主要观点是:设计艺术史的基本知识要靠实物史料和文献史料获得,有多少资料出多少活,因此,要尽可能占有原始资料和全面占有资料。"在实物史料中,出土物最重要,依据它们,应当能够建立足以凭信且不断进步的中国工艺美术史。"[2]

以"类比性"为起点的学者们则表现出一种较为特殊的思维逻辑,"即从主客体对立的、以实证科学为楷模的认识模式,转向以语言游戏为类比的知识模式"。[3]模式转换之后强调主观性的理解,使得设计史研究被看做是一种解释性活动,而不再去寻求主客体之间的表象与本质是否符合。实证科学的核心是确定性的真理观,目的是要把握事物的同一性。而人文主义的真理观是解释性的、多元的,所追求的是殊异性。这种思维逻辑的逻辑起点是"类比"的,主要建立在"语言游戏"的类比上,从而导出一系列设计现象的解释。类比在客观上也具一定的依据,如设计行为同语言行为在"游戏"性质上也非常类似,都需遵守相应规则,又都在特定的传统习俗所构成的文化共同体之中形成。设计语言与文学语言相类似,也有自己的言语、语法、语境,它们只是在不同层面上、不同方式上表现出来而已,对它们的意义的解释都需依赖于人自身所掌握的知识与规范。

为什么关于设计史方法论的论争曾经热烈又未达一致，答案极简单，论争反映了方法论在设计史研究中的重要性，因而引起设计史家的广泛关注，而争论过程中的各执一词，则源于设计史的独特性质和学者们对历史的认识与思辨。不言而喻，历史是一个过去的事实，历史研究则是一门现代学科，讲求实证、重视史料，尽量去恢复一个客观真实的设计历史。但仅凭史料和实证是无法复原一个真实的设计历史的，因为史料也有一个鉴别的环节，有一个归纳、整理、综合的过程，这就自然会带上参与者的主观色彩。如此来说，一个与任何认识主体无关的、绝对真实客观的历史永远无法复原，这就给研究者一个可以发挥的阐释空间。所以，马克·加博里约曾说："人们在声称以'实在的'历史为依据时，实际上是在运用某种'解释'"。[4]这也恰恰让"可证性"和"类比性"成为了设计史家认识设计历史并对其思辨的逻辑起点。

（二）设计史与生活世界的分裂

实证主义作为设计史研究的一种方法论，就设计的普遍实践活动而言，有其积极的作用，就"可证性"这一逻辑起点来看，它也是设计的历史起点。实证学者认为出土实物可以验证设计历史，人类有过一个漫长的石器时代，其石器设计品类有大量新旧石器时代遗物为证，所以，设计史可以从石器时代开始，这是设计史作为一门学科最基本的起始范畴，也与历史上最初的设计相符合。这表明"可证性"的逻辑起点与设计历史起点是相统一的。但是，在"可证性"逻辑下，最大的误区是将出土物资料与实物史料等同，仅凭"可证"的出土物就能建立足以凭信的中国工艺美术历史，这一说法显得过于自信了，因为出土物不是实物史料的全部，而是一部分，甚至是很小一部分。作为历史上的设计实物资料，除了出土文物，还有大量非出土的器物，包括民间各类生活用具、生产加工工具、各种设备、制作图谱及符本，等等，这类实物资料极为丰富宽泛，我们不能误认为只有出土文物才能作为设计史的实物证据，实际上，非出土的民间的一件用具、一本图谱也可作为观察人类设计活动的有力证据。当所掌握的文献实物资料还不能完全弄清所要研究的设计历史时，还可收集相关的回忆性证据、推论性证据，因为一段当事人的准确的记忆也可以帮助我们重新发现过去的设计事物，一个符合设计事物内在逻辑的推论也可以为我们展现历史性的真实情境。

假如设计史家仅凭出土文物来研究中国的设计历史，那么，如此撰成的中国设计史就一定是一部《墓葬设计史》，因为除极少的窖藏文物与宗教用器外，几乎大部分的出土文物为墓葬文物，在墓葬文物中间，极少部分为墓主生前的生活用品，大部分随葬品则是非生活用品，以这些所谓"冥器"或"明器"作实证，在工艺技术上也许能够获得一些不完全的证据，而在使用方式、生活习惯、社会风俗和生产制度等方面，却不能得到一点证据，因为离人们当时的生活及环境相差甚远。

假如将出土实物与历史文献史料对照研究来撰写中国设计史，也只能写成一部《宫廷设计史》，因为中国历史典籍虽汗牛充栋，但在《十三经》《二十五史》《考工记》《宣和博古图》《营造法式》《蜀锦谱》《砚史》《墨谱》和《博物要览》中，有多少记录着各时代普通民众的生活、生产、工艺设计活动？绝大部分是关于舆服制度、钟鼎彝器的记载，均是帝王、宫廷、达官贵族之用品，材料技艺精美绝伦，极尽奢华富贵之能事。试想这样的设计史，证据倒是可靠的，但与故宫所藏历代皇家器物展览有什么两样？

阐释主义方法论的设计史写作是将研究成果以文学的方式叙述。叙述是设计史不可离弃的本性，设计史家寻求历史材料和设计事实的意义，并借此传达自己主观的理解，将历史上思想家的哲学言论、文学家的描述和设计事实紧密联系在一起。这种"类比性"的逻辑起点也是设计的历史起点，"取象比类"的方法将事物的相似性看成是一种原始亲属关系、一种本质上的同一性，因此，"假而为义"比类造物。对历史叙事与解释功能的强调，使我们对设计史的文学、哲学层面有了前所未有的了解，也给人有"文史不分家"的感受。但是，史家假如忽视历史知识的客观性，叙述的情节化和阐述的随意性又使历史研究工作和文学家的工作几乎相同，那就无法对设计史知识的客观性得出有说服力的论证，缺少了历史叙述和历史事实之间有效的关联，那么，所撰成的设计史就是一部《文学设计史》。

当然，若有《墓葬设计史》《宫廷设计史》或《文学设计史》来增其趣味与多样化，也极有益，这几种设计史撰写难度极大，或许耗费史家一生的精力也难达成。但是，我们要问的是，一部与普通民众的衣食住行密切相关的《生活设计史》在哪里？法国年鉴学的代表人物布罗代尔曾对他的同行从中国回法后所撰写的大量关于北京故宫的故事表示不满，他说他对故宫的皇家生活及物品毫无兴趣，他想知道的是北京普通人的生活状况，每天清晨，那些鱼贩是如何用木桶装满鲜

活的鱼，如何运到菜市场销售的；普通市民又是如何去市场购买每天所需的食品的……历史研究如果脱离了生活实际，一部人类的历史就毫无生气。设计史与生活世界分裂，是当前中国设计史研究最重要的并带有普遍性的问题，考察 20 世纪 80 年代以来的中国工艺美术或中国设计艺术通史、专史、断代史，很难找出哪一本不带着这样的问题，只不过这种问题因原来人们对"工艺美术"这一名称的理解而显得有些隐晦。而现在，"设计艺术"这一名称的转换让人们获得新的理解，带来的应该是研究视角与方法的改变与转向。

二 设计史方法论转向的动因与意义

当代设计史研究转向的主要动因分别是：实证主义方法论和阐释主义方法论在设计史研究中的困境；其他相关学科的启发；人类学田野工作的助势。方法论转向的意义表现在以下三点：促进对设计历史生活性质的深入理解；由设计的生活性质孕育出新的课题；促进多种研究方法的整合。

（一）方法论转向的动因

实证本是历史研究的根本原则。孔德认为实证科学不仅能够说明自然现象，也能够用于研究社会现象，因此，在社会学研究中提出了"实证主义"命题。中国学者傅斯年敏锐地意识到实证主义方法论是中国历史研究重要的甚至是唯一的方法论，他在主持中央研究院历史语言研究所工作时，提出"史学即史料学"这一具有实证思想的主张，他高瞻远瞩的口号是："上穷碧落下黄泉，动手动脚找东西。""上穷碧落下黄泉"是要摆脱故纸堆的束缚，重视考古材料在历史研究中的作用；"动手动脚找东西"是在史料搜集时，要勤于记，勤于走，多访问，多观察，"整理一切可以缝着的史料"。虽然傅斯年对中国历史进行了卓有成效的新的开创性研究，然而他的史料学只是初步的历史研究，还不是真正的历史科学。在后来的历史研究中，将他的"史学即史料学"演变成"史料即史学"者不乏其人。更让人困惑的是，设计史家只弘扬傅斯年的前一句话而忽略了后一句话。

不论是墓葬设计史还是宫廷设计史，都只能把中国设计历史描述

成死亡的历史。不赞成完全用实证方式去说明设计现象的阐释论者认为，设计是有意义的，而且这些意义不仅可以表达，更能够理解，人在理解、体验的过程中阐释设计活动的动机、文化符号和真实意义。这种诠释观片面地选取一个特定的方法进行研究，遮蔽了设计的原貌，造成设计史的"妄测"与"失真"，采用的阐释越多，直觉越多，主观亦多，所得结论越近文学而越远离实际的设计活动。方法论的局限将中国设计史研究深深地陷入了困境，设计史的出路在哪里？难道设计史真的死亡了？每个关注设计史研究的人，只要静下心来，不带偏见地深入反省与思考，就会觉得方法论的突破势在必行。

在其他学科如社会学、心理学、哲学等的研究取向中，都出现了"方法论的转向"，这些学科在早期阶段的研究中都受到了科学实证主义和人文主义思潮的影响。进入20世纪后半叶，人类社会经历了巨大的变迁，两种思想观念、两种方法论遭到了普遍的质疑，实证主义在学术讨论中几乎成为一个贬义词。在社会学研究中，建构主义方法论进入人们的研究视野，建构主义认为不存在一个固定不变的客观现实，因此，主客观之间是一个交往、互动的理解过程，通过互为主体而能达到一种生成性的理解。建构理论为社会学方法论中关于研究者与被研究者、道德与价值等重要的核心问题，做了重新的认识和理解。[5] 在心理学研究中，出现了文化上的转向，从而使心理学研究的方法产生多元化的倾向。在哲学研究领域，西方现代哲学是方法论的哲学，近年来的"语言转向"实际上就是哲学语言研究方法的转向。在今天各学科领域，似乎都在方法论上有所转向，这是学术研究的一个必然，随着社会的发展和学科的完善，方法论的发展变化也有自身的内在逻辑和合理性。

其他学科在方法论上的改变和取得的相应成果，带来了对于设计史研究方法论的重新思考，其中人类学研究方法值得借鉴，人类学是研究人类文化发生、发展和规律的科学，它有一项工作被称为"Fieldwork"，即"田野工作"，也被称作"田野方法"。其理论范式在不断地转换，从古典进化论、结构主义、功能主义，到更晚的互动论、过程论，中国人类学通过田野工作的跨文化、跨学科研究，摆脱了过去片面强调单一的研究路向。近30年来，在中国乡村社会、少数民族、海外文化"三大地理空间圈"及在宗教与仪式、比较政治、经济、历史、比较文化和法律诸多领域的研究中，获得了较多的成就。

设计史若要学习借鉴人类学的方法，简单地讲，就是要用人类学的方法来研究设计发生、发展、变化的规律，而田野工作是正确认识

设计现象、内容与形式的一个极佳途径。对于设计史而言，将人类学的视野和方法引入研究之中，取决于设计正是极其重要的人类文化现象。因此，结合设计的特点，吸收人类学田野工作的经验，在研究中可强调三个方面：第一，田野工作重人不重物，考察人在生活中是如何创造和使用这些物的。第二，强调整体观察而非单一现象的观察，不把握住生活整体就不能理解物的意义。第三，注重历史溯源的追寻，作为人类生活的必需物品，在漫长的历史演变过程中，哪些物品消亡了，哪些繁衍下来，延续至今。如此的方法将促使设计史研究发生转向，被视而不见的或遗忘的人和物变为关注的中心，生活中某些物品由底层浮显为上层，由暗部转为亮部，某些物品因体现出生活设计的规律而被视为典范。这种转向可将设计史由墓葬的、宫廷的转变为平民的、生活的。

（二）方法论转向的意义

方法论转向不只是为设计史家提供了一个了解人类设计活动的新视野，重要的是为设计史研究提供了一种新的方法论思想。具体而言，在以下几个方面对设计史方法论产生了深刻的影响。

1. 对设计历史生活性质的深入理解

中国设计史研究为求客观，为求历史的真实，试图将设计史建设成"实证的""纯客观"的历史，设计史的任务就在于占有原始资料和全面占有资料，但在多读古籍通检"文物""考古"的过程中，没有把生活的、平民的设计放在研究之中，是一种无生活的历史。而设计史的研究对象是在一定的历史环境中生成的人的创造行为与生活方式，这是设计的本质，设计史也正是依靠人类的生活行为和方式来保证其历史研究的合理性和普适性。方法论转向应该唤醒设计史家的生活意识，反思过去忽视生活的片面的实证传统。

方法论的转向，能够帮助我们认清设计史的性质，无论是设计史的研究对象，还是研究主体，都是与生活紧密相连的。生活是设计的本质特征，这表明设计的存在不仅是一种创造物的存在，更是一种生活历史的存在，生活使设计物具有了完整的意义，设计物也让生活充满创造性。事实上，生活与设计是相互建构的，一方面，生活是由设计创造的，设计物参与了人的生活方式的建构；另一方面，设计物本身又是人类生活所需的产物，是在生活作用下的创造物。将生活放在设计史研究的中心地位，可以促成设计史研究范式从无生活的历史向

以生活为重点的时代性的转变。

2. 由设计的生活性质所孕育出的课题

方法论的转向，促进了我们对设计历史的生活性质的深入理解，从而孕育出一些新的课题，生发出生活设计史多样化的研究取向。比较突出的、重点关注的研究课题有：凸显人的创造性设计；本土化设计；地域性设计；风格化设计和宗教化设计等。比较研究课题的取向目的、目标和方式，在大的历史学科中，这些并不是新的课题，但在设计史研究中却都是围绕着人类生活方式而展开的，各具特色，颇具新意。方法论的转向改变了研究性质，使设计的历史因映射出人的本质力量和创造作用而生机盎然。

凸显人的创造性设计的基本取向表现在，作为历史研究对象的中国设计具有卓越的创造性特质，揭示其中规律性的部分是设计史的重要任务。古人对于器物之不知确始于何时何人者，都委之黄帝所创，《事物纪原》《事物原始》等书，所辑黄帝的发明达百余种之多。[6]然而，其中有不少问题，如果不采用人类学的方法就无法弄清，格罗塞在《艺术的起源》中提倡研究原始民族的艺术，因为这是人类最初级的艺术，如同解决高等数学之前必须学会加减乘除一样。研究艺术从初级形式开始，可以明了其起始状态，真正掌握人的创造性特点与规律。近年来，从"工艺史"向"设计史"的转变，也强调了人的设计创造在历史中的作用，人的创造性从原来外在的自变量引入到设计史的研究之中，拓宽了设计史研究的视野。

本土化设计的历史研究目的在于，考察本土设计中特有的设计行为和传统本土设计的生活习俗的意义，并能在此基础上解释特定设计方式及行为活动的模式和理论，建立起一个本土设计的历史知识系统，也能为一般的设计学理论奠定宽广的基础。

地域性设计着重强调设计在历史文化地理环境中的行为活动，重点研究个体与区域设计之间的相互作用，强调个体的创造由家庭传承而扩展为家族或地缘关系的交流叠合。在地域性造物设计的视野中，将人、设计、环境的相互作用融为一体，为设计史的研究开辟一个新的路向。

风格化设计的取向关注的是，"中国设计史上是否存在历史的风格，如果有，在什么意义上来研究'唐宋风格'或'明清风格'，它们的基本特征又是什么？"[7]风格化重视在具体的设计情境中历史变迁的内外因素的作用，一方面，几千年来，中国设计不断吸收、融化和创新，但始终具有中国特有的设计风格；另一方面，由简到繁、由华丽到质

朴、由清秀到丰腴，展示出各时期设计风格的演化。风格演化回避了以前的设计高峰论，将高低与雅俗的评判转为风格特色的评判。

宗教化设计考察的是，历史过程中设计与宗教的密切关系，如魏晋南北朝有一个佛教的设计世界，表现出佛教俗用与设计的联系。而在民间，宗教设计也是一个无法回避的事实，各种祭祀、仪式用品、各类宗教活动中，有大量尚待开辟的研究领域，虽然难度极大，但却是设计史一处广阔的天地。

以上解析的几种取向角度，基本上提示了设计史与人的生活、文化的关系，对于走出研究困境，促进设计史研究中生活化的回归，具有一定的作用。当然，每一取向都有一些难于解决的问题，但最重要的是，对于设计的历史研究来说，如果不接触活的设计，它便难以成立。所谓活的设计，即生活中的设计，就是意味着要开展田野的调查工作。由田野工作结合文献、考古，多种方法并举，才能展现出一个新的设计历史来。

3. 多种研究方法的融合

设计历史现象的多样性和复杂性决定了设计史研究的多元性，仅用一两种方法不能完整地描述中国设计艺术的历史及特征，只有多种方法并举，多元方法共存，相互渗透，有机整合，才是设计史研究面对如此复杂多样的设计现象必然的选择和理性的应对。田野调查作为设计的历史研究的方法，不是一种单一的方法，而是整合了实证与阐释、定性与定量、个案与整体的方法之后的一种综合研究方法。这种方法的特征与实质是实地调查，以这种综合研究方法去关注民众的、民间的、草根的设计艺术，关注人们日常生活中必需的设计艺术。

设计史田野调查从其开始之日起，就应借鉴和运用客观的实证方法做研究，由研究者身临其境地体验，实证研究方法对于设计史研究来说，永远是有效的。然而，面对设计中人的创造与设计的生活层面的研究，不能只选择实证方法，以实证方法排斥其他研究方法必然会陷入困境。因为仅是实证，研究的任务并未完成，还需在对设计历史全局的统览下，对设计形态及演变作分析、阐述，寻踪一个设计品类从诞生之时是如何在生活中被接受，之后又发生怎样的变化，对于人类生活及其他物品产生了什么样的作用和影响。设计历史是活的、动态的，寻根寻因、瞻前顾后、参透因果的考察是必需的。只有如此，才能将实证所得的设计史的片段、局部、偶然转化为整体、全部、必然的结论，才能使设计史研究具有科学性和真实性，实现实证与阐述的统一。

田野调查是以定性研究方法为主,在自然的环境下做实地的考察体验,以当事人的视角去观察,作开放型的访谈和资料的分析,在当时当地收集第一手资料,所以,研究者本人即是研究工具。同时也要对研究对象作定量的数据分析,通过资料的分类整理、数据的录入,再以统计图表、百分比等方式进行分析,使田野调查工作趋向严谨的精确,也可使调查对象从以个案事件为中心,转向以普遍整体为主体的研究。实际上,定性研究方法中有许多可作定量分析的内容,如归纳出一定的数据。定量研究方法中也包含有定性分析的成分,因为仅是量化不能说明任何问题,需要加以解释。定性与定量方法的相互渗透,可使方法论的功能更好地发挥作用。

方法论转向带来的最大启示作用就是,设计史研究方法的多元化与整合,上述多种方法论原处于不能相结合的,甚至是对立的状态,而转向之后将能获得较大的整合。除此之外,个案研究法与综合研究法也可整合一体,有微观的,有宏观的,在细微处可观大体全貌,在全局整体中可观局部细微变化。实验性方法也可整合其中,以验证其真实性。每一种研究方法都有其长处和短处,没有哪一种方法是万能的、包罗万象的、对历史研究具有通用普适的作用。所以,整合多种研究方法,兼收并蓄,兼容并包,是方法论转向最有价值的意义。

三 "礼失而求诸野":设计史研究的田野工作实践

最后,涉及一个上文没有提及但极为重要的问题,就是历史研究与田野调查的关系,期望能对这一关键的问题有清楚的认识。再以设计史研究田野工作的两个实例——纸伞的调查与四轮车的调查,来说明设计史研究应用田野调查方法的可能性。

(一)史学研究与田野调查的关系

历史研究能否用人类学田野调查的方法,也就是说田野调查作为历史研究的方法能产生多大的功效。通过对这些问题的讨论,可以开拓设计史研究的新的方向。

首先,历史研究的是人类政治、经济、社会、文化现象,作为设

计史研究的主要对象即是人的造物活动,而人类学田野调查工作的对象也是人类社会文化现象。两者之间本来就具有共通性,所不同的是,前者从研究自身的现象再转而研究他人的现象,后者则是先研究他人的、异族的、原始的现象,转而再研究自身的、本族的、现代的现象。无论是历史研究还是田野调查,研究者都必须面对人与物、历史与现实,必须面对生活,以及自身生活的现代社会所面临的诸多问题。与现实问题相连,这是双方共有的基本出发点。

其次,"礼失而求诸野"。据《汉书·艺文志》:"仲尼有言:'礼失而求诸野。'吕向注曰:'言礼失其序,尚求之于鄙野之人'。"其意为,当去圣久远,道术缺废,无所更索之时,可远离书斋,到广阔天地之间,在社会民间去遍访寻求六艺之术,那里有丰厚的礼乐文化积淀。我国素有文献、文物大国之称,但在如此丰富的历史文献、文物的记载、收藏中,关于设计艺术,大多为皇家、宫廷、权贵用物及礼仪、祭祀用品和规范的记录,而有关生活器具、生活习俗和民间信仰等内容甚少,只能求之于田野调查,才能逐步厘清其线索。

在历史研究中,运用田野调查的方法是"礼失而求诸野"思想的体现。在当代史学研究中,汉唐城市史、明清社会史、近代农村社会变革史等研究,都因缺少相关的文献文物记录而广泛、积极地做了田野调查工作,取得了卓越的研究成果。人类学的民族志、生态史和当前轰轰烈烈的"非物质文化遗产"研究,也都表现出这一思想。

第三,在历史研究中,最为重要的基础工作是文献资料的发掘;而在田野调查工作中,除了实地访问、取得活的第一手资料外,还有对于民间各种图谱、符本等珍贵记录的收集,包括地方资料、文书、档案、信件、碑文的收集整理,这些工作也是田野调查的内容,所得资料正是田野调查的产物,这些民间的、地方的文献资料对于史学研究的实证工作,将发挥重要的作用。

第四,田野调查并不局限于异民族,也不局限于古代,甚至不局限于实地,若能广泛地涉猎现代报刊、广告、网络、行政、邮电、工业、农业、商业的相关资料,利用这些文献资料研究当代历史,也具有田野调查的性质。这是灵活运用现代文献资料的方法,也是值得关注的一种田野调查方法。[8]

运用田野调查方法研究历史,已有较多实践,如在日本的中国史研究中,田野调查已成传统,取得了令人瞩目的成果。京都大学人文科学研究所由此而开拓出一个东方学研究的新方向,大阪大学共同研究小组出版了一系列的相关著作,如滨岛敦俊的《总管信仰》:"把有

关长江三角洲农村的文献研究和作者本人在日本农村的生活体验相结合，提出研究假设，分析以田野调查为基础的访谈资料和新发掘的资料、文献，证明自己的研究假设。这本著作运用独到的研究方法，提出了关于明清时期中国民间信仰的形成和发展的学术见解，因而在学术界受到了高度评价。"[9] 与设计史相关的，有川胜宋对长江三角洲地区市镇的石拱桥景观做了全面调查，结合乡镇志的记载，揭示出石拱桥建设的过程。当然，历史研究与田野调查的关系并不能简单化地理解成只要进行田野调查就能做历史研究，作为方法，它只是其中之一。上述四点论述与日本中国史研究的实例，揭示了历史研究与田野调查之间有着很强的内在联系，启发我们中国的设计史研究要应用田野调查的方法。

（二）纸伞：被忽视的设计史典范

从 2004 年春到 2006 年底，笔者为完成"中国传统器具设计研究"的编撰任务，带着南京艺术学院的研究生多次赴江西婺源、安义，浙江杭州、湖州，江苏苏州、徐州，以及安徽等地，对传统器具进行了田野调查，涉及调查的器具有：风箱、水碓、独轮车、纸伞、辘轳车等。以下选择纸伞的田野调查及文献对照做回顾，借以说明其对设计史研究的作用。

田野考察小组在江西婺源甲路村对传统制伞进行了调查，其目的在调查前已有明确，要了解中国纸伞的三个优点：第一，是经济，纸竹材质，成本低廉，户户必备；第二，是功能，防水、防晒、弹性、韧性均好；第三，是结构，收放自如，携带方便。通过实地考察、传人访谈、收集资料，了解到甲路制伞的历史演变，从明清时代的前店后作坊方式到 20 世纪 80 年代的工场手工业方式，传统制伞及销售方式发生了变革，但伞的整体结构未有丝毫变化。在深入调查制伞的 70 多道工序中，重点研究了纸伞在滑动中收放的现象与相关构件，观察到一个联动的方式。这一方式已综合应用了力学、材料学、机构学原理，将收放功能要求、设计可靠性以及工艺性集为一体。在构件的结合上，用活动的节点替代固定的节点结构，用钻孔穿线的连接与竹销钉连接相配合，并应用了楔配合自锁机构来锁定展开结构。设计之巧妙，尤其是应用了多种配合相结合的联动形式，其构件连接整合技术已达相当高的水平，表明这一设计在机构学、工艺学和设计学等方面，都有值得我们研究与学习的价值。

对于这一过去被忽视的纸伞的联动方式，设计史完全未有涉及。为弄清这一结构的历史产生和演变的过程，在实地考察结束后，又从文献与考古资料中寻觅踪迹。

先从文字查起。最早的"伞"字(繁体为"繖")出现于《魏书·卷二十一》："路旁有大松树十数根，时高祖进伞，行而赋诗。"[10]这是一个象形字，字中可见伞柄、伞骨、伞斗、伞面，甚至骨斗相交状和锁定插销装置，伞的全部构件要素均已具备。显然，在"伞"字诞生前已有"伞"。那么，这种"伞"的结构是怎样的呢？

先秦史籍《吕氏春秋·纪部》载有"负笰盖簦"句，《国语·吴语》有："簦笠相望于艾陵"。《急就篇》注："大而有把，手执以行谓之簦；小而无把，首戴以行谓之笠"。汉许慎《说文》曰："笠，簦无柄也。"可见，在先秦文字中，笠、簦之异在于有无把柄，而有柄之簦，从竹，是由笠演变而来。从结构上看，伞的最主要构件伞面、伞柄的组合已经确立；从材料上看，以竹材为主；从使用方式看，为手持的方式。这说明最迟在春秋时期，中国先民已经在使用一种手持把柄的竹伞了。虽然没有留下早期实物，但文字记述已较清晰，而且在考古发掘的稍后的车伞结构中，这种形式也有所见。

目前所知中国最古老的伞结构实物，出土于湖北江陵望江一号墓，属战国时期。其中出土有车伞、伞柄、伞弓、伞弓盖和伞弓帽等结构装置。秦始皇陵一号铜车马车伞，在伞柄上用固定的三杆构件代替原来不够稳定的二杆构件，在机械结构稳定上起了很大的作用，但未对伞的结构做出重要改进。汉车伞较秦车伞在结构上有了细微的变化，可在大部分画像石中观察到。在车柄上方靠近伞面处，有一段较长且粗的形状，有的呈喇叭形，有的呈圆弧形，作为车伞的设计，为防路途颠簸、伞弓折裂，在伞柄与伞弓间安装支撑物是十分必要的，这应是支撑伞弓的伞斗结构。伞斗形式的出现是伞结构史上重要的里程碑，是继伞柄、伞弓之后的又一重大突破。这时，伞的构件已全部具备，结构型制也已全部完成。问题是，这一结构能否收放？也就是说，伞的联动装置是否已发明？关于汉代车伞能否收放，没有找到图像学上的证据。

到魏晋时期，手持伞大量出现，伞的结构也突然有了多种形式。伞的柄、盖、斗都有奇特的结构表现。伞斗的形式有两种，一种为我们熟悉的伞柄直抵伞顶，伞斗在柄上方再与伞骨相连。另一种是顾恺之《洛神赋图》中的形式，伞柄顶端并不与伞顶部相连，而是与伞斗相连，伞斗另一端再与伞骨相连。这种结构是一个绝不能收合开放的

结构，而且显得并不稳固坚实。不知是顾恺之观察失误，还是晋代确有其伞？有待进一步考证。隋唐伞的样式在魏晋伞的基础上略有变化，《步辇图》给我们提供了唐伞的样本，值得注意的是，伞斗聚拢处画有一个圆圈，这一圆形物为何物？从结构上分析，应是下伞巢，有伞斗必有伞巢，但历史上的唐伞早已湮没无存，这一伞结构还不能准确提供开合的信息。

历史进入北宋，中国纸伞结构形式到这一时期才真正完全定型。在张择端所绘《清明上河图》中，描绘了大小收放纸伞共计50余把，其中收合的小雨伞近8把。纸伞的开合描绘，看上去令人信服，我们从中形成了对宋代纸伞的基本印象。大伞展开置于店铺前、道路旁和桥梁两侧，随处可见。从与人、屋、物的参照中，估计伞柄长度在3米左右，伞面处径达2米，伞骨有28根和32根两种，伞头为圆形平头，伞斗插入的下伞巢外径约30厘米。下伞巢由一根插入伞柄的铁销钉锁定，铁销钉约长20厘米，用麻绳系于伞柄以防丢失，拔除该钉，全伞收拢。值得注意的是，在一个看命铺的右侧，有一空旷院落，院子外墙上靠着一把已收拢的大伞，这为我们提供了大伞开合最直接的证据。

在《清明上河图》中，另有许多收起的小雨伞的描绘。有在肩担货物中插着一把小雨伞者，有在骆驼负载的货物中外挂一把小雨伞者，也有肩扛小雨伞的行路者。有趣的是，在一街道拐角处，一人手抱几把收合的小雨伞，似在推销，或许这位就是自产自销的制伞工匠，可见纸伞在宋人生活中十分普遍。北宋孔平仲有诗句："强登曹亭要远望，纸伞挚手不可操。""狂风乱挚雨伞飞，瘦马屡拜油裳裂。"[11]说明纸伞在宋时，除行路、设摊等日常必备之外，登高、雨雪天骑马也手持纸伞。这也是目前所见最早的关于"纸伞"两字的记录。

从最初确定的简单的田野考察目的，到发现联动结构，引出中国伞自先秦至北宋演变过程的调查，了解到宋人制订的标准构件与联动机构一直是制伞业的通行方法。更让人颇感惊奇的是，近代以来，工业化所带来的生产方式的改变，淘汰了多少传统的设计品类，却未能对纸伞的联动结构产生任何改动，仅在材料上略施替代，以布和金属换下纸与竹，使一个延续了千年以上的生活设计，继续服务在当代人的生活之中，中国纸伞树立了一个设计史上不容忽视的典范。[12]

（三）四轮车：时隐时现的设计历史

出于以下几个方面原因，田野调查小组选择了四轮车为考察对象。

第一，西方学者认为中国没有四轮车，因为考古出土物中未见相关物品；第二，中国交通工具史中也未有涉及四轮车的研究；第三，我在对传统器具的田野考察中接触到了四轮车实物及相关文献，有了较深的印象。由此，我将四轮车列入"中国传统器具设计研究"课题，以田野调查开始展开了综合性的研究。

田野考察所见：

2005年12月，得知徐州汉画像馆在多年前自安徽淮南征集到一辆四轮车。于是，调查小组抵徐州，直奔汉画馆。见四轮车置于院内小竹林前的草地上，全车完整无缺损，厚重，体量大，有六七成新，当即做了测量记录：

1. 轮与辐。轮直径为80厘米，无辐条，四轮高大、坚固、厚实、稳重。无辐之轮，是较早的轮子形式。按《说文》，"有辐曰轮，无辐曰辁"，该轮应为"辁"。

2. 车轴。为铁质，安插在两侧大木料的铁质内凹处。行进中需常在凹处抹油以便润滑运转。

3. 车箱。车有箱无盖，前后无挡板，载物时可前后、左右伸出，上不封顶，适宜装载超长、超大、超重之物，但也可依需要加插挡板以便装载散状物。

4. 车体。车无辕，平头，不分前后，方便进退。全车用榫卯结构楔合，再用铁件加固，十分稳固、敦实。

5. 材质。全车以木、铁材料制造而成，木质以槐树木和枣木等硬质木料为主，再刷涂桐油，防淋雨耐沤腐。铁质构件亦多，有弓形条铁、铁轴、接合凹形铁、转角加固铁件、长条形铁、大铁铆钉、封头铁等。相同构造的四轮车在徐州又寻到五辆，被一一记录下来。

查新编县志如山东《巨野县志》载："清末至民国期间，所用工具主要有畜拉木制四轮太平车、两轮辕车。"[13]据统计，该县木制畜拉车在1949年有25900辆，至1990年还有291辆，其中两轮、四轮各占多少，不详。在巨野县所在的鲁西南一带，三四百户人家的村庄里，一般会有二三十辆四轮大车。乡村里将这种四轮车称作"牛车"或"轱辘头车"。

出土及图像遗存情况如下：

1. 商周时期。内蒙古高原乌兰察布草原岩脉上的四轮车画。

2. 春秋战国时期。甘肃礼县圆顶山秦墓出土的青铜四轮车，河南辉县琉璃阁春秋墓出土刻纹铜奁上的四轮车，江苏淮阴高庄战国墓出土刻纹铜器上也有三辆四轮车。

3. 汉代。汉代发现的四轮车均为殡葬用车，称"輀车"。山东微山县东汉画像石四轮輀车[14]。青铜輀车，共有四件[15]。

4. 魏晋时期。敦煌莫高窟第285窟四轮车图像，共二幅。

5. 唐代。敦煌莫高窟第148窟南壁《弥勒经变》四轮宝幢车。

6. 明代。《天工开物》刊刻四轮合挂大车图像。

7. 近现代。农用生产四轮车。

统计出土及遗存图像共有29件（幅）。

历史文献的记述如下：

1. 輇车，轮无辐条的四轮车。《礼记·杂记上》"大夫以布为輤而行，至于家而说輤，载于輇车。"郑玄注："輇，读为'铨'……《说文解字》曰：'有辐曰轮，无辐曰辁。'"戴震认为輇车是四轮车，而且輇车的车轮无辐，为实木轮。

2. 轒辒，四轮兵车。《孙子·谋攻》："修橹轒辒，具器械，三月而后成，距闉，又三月而后已"曹操曰："轒辒者，轒床也，轒床其下四轮，从中推之至城下也。"四轮车是战争中集侦察、进攻、防御、运输为一体的大型多功能兵车。

3. 辒辌车，四轮卧车。辒辌车史料记载很多，如《史记·李斯列传》："李斯以为上在外崩，无真太子，故秘之。置始皇居辒辌车中。"文颖曰："辒辌车如今丧车也。"孟康曰："如衣车，有窗牖，闭之则温，开之则凉，故名之'辒辌车'也。"辒辌车"专以载丧"，为帝王及王公贵族的专用丧车。先秦与汉代存在着一种可卧息的生活用四轮大车。

4. 輀车，四轮丧车。《释名·释丧制》："舆棺之车曰輀。輀，耳也，悬于左右前后铜鱼摇绞之属耳耳然也。其盖曰柳，柳，聚也，众饰所聚，亦其形偻也。亦曰鳖甲，似鳖甲亦然也。"《说文》："輀，丧车也"。这些材料都未表明輀车四轮，对照汉代明器青铜四轮车，上饰虎蛇蛙鱼及悬挂之铜铃，可以断定为輀车。而画像石所见四轮车，有鳖甲形车棚，可以想见内装棺枢，与文献描述輀车之形相吻合，也能推断为輀车。輀车无疑是四轮丧车，为一般大臣、贵族、商贾之丧用专车。

5. 四轮车。《后汉书·孝献帝记》："天子葬，太仆驾四轮辀为宾车，大练为屋幭。"《南齐书·魏房》："前施金香炉，琉璃四轮车，元会日，六七十人牵上殿。"《天工开物》："凡四轮大车量可载五十石，骡马多者或十二挂或十挂，少亦八挂。"在中国历史上，四轮车的称谓多达五种以上。

就上述田野考察及图像文献材料，可对中国古代四轮车作一历史

演进的释解：

"中国四轮车始于商周时期的北方地区，之后，随时代变化而呈逐渐增多扩展之势。到春秋战国时期，制造技术的发展和实用的需要，促使其产生出兵车、丧车、安车、狩猎车、出行车等丰富种类，地域也扩至东部沿海、长江下游地区，这是四轮车的发展时期。至秦汉，统治阶级推崇礼乐，重视丧葬，一些生活用车在合礼制的情况下演变为辒辌车、輀车、广柳车等丧车，并制作精细、华丽、繁缛，还产生出升仙车等仪式用车，这是四轮车的成熟流行时期。魏晋战事纷乱，轒辒有用武之地，而社会上层仍造辒辌等车用于丧事。唐代宗教用车与生活用车并重。宋代太平车虽从文献记述看并非四轮车，但辒辌车、輀车等丧葬用车被延续下来。宋之后，四轮车更加实用化，至明代，兵车、生产用四轮车进一步发展，因此，四轮车进入了持续发展期。清代四轮童车、玩具四轮车、仪式用四轮车图像亦有发现。近代以来，在苏、鲁、皖、豫地区多见农用生产四轮车，但四轮车的发展已进入了最后的消退期。随着西方动力的四轮拖拉机、卡车的进入，中国古代木质四轮车的发展已近尾声，至20世纪70年代，真正退出历史舞台。几千年来，中国四轮车以一种若隐若现的方式存在，因其用途特殊而带着神秘的色彩，因其平稳、负载量大、用途广而长期保留在古代先民的生产、生活之中，又因其转向问题最终未能获得与双轮车相同的运输工具的主流地位。"[16]

中国设计史研究方法论转向并非没有实践基础，田野调查早已进入一些设计史家的视野，表现为：第一，部分设计学与设计史研究者正在进行田野调查的工作，他们重视田野调查在研究中的作用；第二，民用器具、市民生活、社会习俗、地域文化等已进入设计史研究的视野；第三，越来越多地展开设计调查实践，获得更多的设计研究数据。但是，目前的设计田野调查工作实践，还无法为中国设计史研究提供足够的方法论转向动力，因为方法论转向未能得到大部分设计史家的重视和研究者的普遍认同。因观念的制约，人们对田野考察与设计史的关系未有充分的认识，加上设计史研究者大多喜欢一上来就撰写大部头的中国设计通史，对地域性的、个别的设计史研究较少，真正有关设计史方法论的研究更少。本文所论并非主张废除盛行一时的实证方法，也不是完全放弃阐释的方法，而是希望学习运用田野工作的做法，使设计史研究承旧而创新，多种方法相容并存，使之在技术上是实证的，分析上是客观的，结构上是有逻辑性的，理解上是阐释的，实质上是生活的。这是由"工艺史"向"设计史"的转变所引出的设

计史方法论转向的试想,也是难于回避的设计史研究问题,更是设计史学应达的理想境界,提出来期望得到专家学者们的批评指正。

(原载《美术与设计》2010年第1期)

注 释:

[1] 尚刚:《工艺史和傅斯年》,《装饰》1998年第3期。王象:《工艺史有什么用》,《装饰》1998年第4期。
[2] 尚刚:《实物史料略谈》,《装饰》2001年第2期,58页。
[3] 陈嘉明:《人文主义思潮的兴盛及其思维逻辑——20世纪西方哲学的反思》,《厦门大学学报》(哲学社会科学版)2001年第1期,46页。
[4] [法]马克·加博里约:《结构人类学和历史》,《现代西方历史哲学译文集》,上海译文出版社,1984,97页。
[5] 陈成文、陈立周:《社会学研究方法论的转向:从实证传统到另类范式》,《社科纵横》2007年第12期。
[6] 齐思和:《黄帝制器的故事》,《中国史探研》,石家庄:河北教育出版社,2000,381页。
[7] 李立新:《中国设计艺术史论》,天津人民出版社,2004,102页。
[8] 森正天:《田野调查与历史研究——以中国史研究为中心》,《上海师范大学学报》(哲学社会科学版)2003年第3期,86页。
[9] 同上书,第83页。
[10] 《魏书》列传卷二十一下,"彭城王勰传"。
[11] [宋]孔平仲:《元丰四年十二月大雪》《遇雨诗》,《宋诗钞》一册,北京:中华书局,1986。
[12] 李立新:《移动与收放:中国纸伞的田野调查与结构设计研究》,《艺术人类学的理论与田野》(上),上海音乐学院出版社,2008,374页。
[13] 山东省巨野县史志编纂委员会:《巨野县志》,济南:齐鲁书社,1996,218—219页。
[14] 王恩礼、赖非:《山东微山县汉代画像石调查报告》,《考古》1989年第8期,699—709页。
[15] 马今洪:《馆藏青铜案形器的研究》,《上海博物馆集刊》2002年第9期,61—71页。
[16] 李立新:《论中国古代四轮车及相关问题》,《中国美术研究》2006年第1期。

中国艺术学 85 年历程

西方艺术学,如果从德国美术史家海尔曼·海特纳于 1845 年发表的《反思辨的美学》一文中使用"艺术学"(Kunstwissenschaft)一词算起,已有一百六十多年的历史。中国艺术学,如果从 1922 年上海商务印书馆出版俞寄凡译黑田鹏信的《艺术学纲要》算起,也有了 85 年的历史。当然,不论中外,艺术思想古已有之,这里是指作为学科的艺术学。85 年的中国艺术学,大致可分为三期:早期的 27 年为中国早期艺术学,中间的 31 年为中国艺术学的停顿期,后面的 27 年为中国当代艺术学。

西方艺术学,从康拉德·费德勒开始明确了艺术学的对象领域,之后,马克斯·德苏瓦尔倡导"一般艺术学"思想,最终确立了艺术学的学科地位,使艺术学正式成为一门独立学科。在中国,关注这一艺术学独立运动,并从学科发展角度加以研究,在早期的 27 年中,以宗白华、马采为主要代表。同时,西方艺术学的多种学派在中国均有影响,其中,以陈中凡、岑家梧为主要代表的艺术社会学研究较为突出。在中间的 31 年中,艺术学研究被美学包办或纳入文学领域,没有应有的学科地位,几乎处于停顿状态。在后面的 27 年中,艺术学研究又被重视,学科地位终于确立。进入 80 年代,"我国一些著名学者在谈到我国马克思主义关于审美现象、艺术、文学理论研究总体格局时,多次有意识地将'马克思主义美学、艺术学、文学'三者并提,这实际上已经意识到了艺术学在上述理论系统总格局中的地位、

作用和意义,并在呼唤这门学科的地位在我国得以确立"[II]。受此启发,以李心峰为代表的年轻理论家开始对艺术学的多个方面认真梳理、积极译介,所获成果颇丰。90年代中期,在艺术学学科地位的确立过程中,以张道一为代表的一批著名学者起了特殊的、重要的、不可替代的作用。

中国艺术学在85年的历史进程中走过了曲折的道路,在这曲折的过程中,它自觉不自觉地在处理着与西方艺术学和艺术思想、与转型中的中国艺术现状、与中国学术传统特别是几千年来的艺术思想的关系。在这样的处理之中,人们期待着中国艺术学能够具有中国的特色,并能有所创新。由此看来,中国艺术学85年的发展轨迹,可归纳为以下三点:一是立足现实、植根于转型中的中国艺术,自下而上地研究;二是借鉴与学习国外艺术学的理论和方法,倡导民族艺术学;三是弘扬传统,建构学科,完善艺术学的学科结构。

一

立足现实、植根于转型中的中国艺术,自下而上地进行研究。这就是中国艺术学把现实中的中国艺术作为自身的立足点、出发点和最终目标。中国艺术学是应转型中的中国艺术的现实需要而产生、发展的,无论是学科建设还是学派分支研究,其目的都应为艺术现实服务,这也是中国学术的优良传统。在中国,还存在一种自上而下的研究方法,但用美学的演绎方法并不能真正解决一个民族艺术在转型期间所面临的一些重大问题,因为美学只研究艺术的审美因素而回避了其他一切艺术问题。而作为艺术学的研究,考察一切艺术现象,从中探寻、提升出艺术总的规律,这样的自下而上的研究是由中国艺术学作为一门具体的科学所决定的,也是与美学这一抽象科学在本质上的区别。

从客观上说,中国艺术学是中国艺术从传统向现代转型的产物。中国艺术转型与中国社会转型一样,是一种被动式的转型,主要是在外力的推动下被迫进行的。两次鸦片战争和甲午战争的失败、西方列强的疯狂掠夺,让中国人民饱受丧权辱国的苦难,使中国社会的各个方面陷入困境,逼迫中国改变几千年来的传统制度。中国社会结构,包括政治、军事、工业、文化、艺术等各个领域,随之发生深刻

的变化。可是，要理解中国艺术被动转型这样一种前所未有的艺术变化，传统的艺术理论已无法独立承担并完成这一任务。康有为在《万木草堂画目序》中，对几千年来表征中国文明的中国画学发出大声质问："中国画学至国（清）朝而衰毙极矣！岂止衰毙，至今郡邑无闻画人者，其遗二三名宿，摹写四王、二石之糟粕，枯笔如草，味同嚼蜡，岂复能传后，以与今欧、美、日本竞胜哉？"康有为对中国画学的极大否定，预示着中国应该向代表西方文明的西方画学习的选择，借以开拓本国画学。而作为西方艺术从传统向现代转型期间的产物，西方艺术学与其他西方现代学说一样，是理解中国艺术转型比较有解释力的、可参照的学说。

从主观上讲，艺术学在中国的产生，适应了中国的年轻一代学者为改变近代中国艺术界衰微颓败局面的需要，1919年的"五四"新文化运动，唤起了人们对几千年来传统文化艺术的根本怀疑，西方的各种文艺思潮打开了中国新一代知识分子的眼界，他们在为救亡图存而向西方寻求艺术真理的活动中，将艺术学这门学科传入中国。宗白华在1921年春，从法兰克福大学转入柏林大学，追随著名学者马克斯·德苏瓦尔学习，直到1925年春。正是德苏瓦尔这位20世纪初国际美学组织的领军人物，在德国兴起了"一般艺术学"运动，1913年，他在柏林组织了第一届国际美学大会，主题即为"美学与一般艺术学"。这时，他的名著《美学与一般艺术学》和享有国际盛誉的《美学与一般艺术学杂志》，已出版发行了7年。也正是德苏瓦尔针对各门类艺术的一般艺术学思想，正好适应了中国年轻学者进行中国艺术改良的迫切现实需要。因此，自然成为介绍引进的目标。宗白华回国后不久，于1926年开始在东南大学讲授《艺术学》课程，将"一般艺术学"的观点阐述出来。在之后撰写的《中国艺术意境之诞生》《中国艺术表现里的虚和实》《中国艺术三境界》等一系列文章中，把中国艺术作为自己的立足点和归宿点，明确地主张并实践艺术学为中国艺术研究的实际需要服务。

几乎与此同时，留学日本的一位年轻人马采，也在关注着德国的"一般艺术学"研究。

马采于1927年进入京都帝国大学文学部哲学科专攻美学，1933年毕业于东京帝国大学大学院。由于日本学术界十分关注德国的艺术学独立运动，因此，马采对"一般艺术学"也极为熟悉，他撰成《从美学到一般艺术学》一文，发表在1941年《新建设》第2卷第9期（当时题目为《艺术科学论》）。从论述内容看，马采对德苏瓦尔等人的思

想领会很深,他先后撰写了艺术学散论6篇,后收入他的《艺术学与艺术史文集》,于1997年由中山大学出版社出版。该文集还收录《中国美学思想漫话》《孔子与音乐》等文,可见,马采的艺术学理论也是植根于中国艺术的。在早期,无论是李朴园、张泽厚、滕固、蔡仪、萨空了,还是艺术社会学派的代表人物陈中凡、岑家梧等,他们的理论研究都是如此。

 由于立足现实,植根于中国艺术,中国早期艺术学取得了丰硕的成果,出版了一系列艺术学著作,如雷学骏的《艺术教育学》(商务印书馆,1925)、向培良的《人类的艺术》(拨提书店,1930)、林文铮的《何为艺术》(光华书局,1931)、李朴园的《中国艺术史概论》(良友图书印刷公司,1931)、俞寄凡的《艺术概论》(世界书局,1932)、张泽厚的《艺术学大纲》(光华书局,1933)、丰子恺的《艺术趣味》(开明书店,1934)、钱歌川的《文艺概论》(中华书局,1935)、李朴园的《近代中国艺术发展史》(良友图书印刷公司,1936)、李朴园的《中国现代艺术史》(良友图书印刷公司,1936)、向培良的《艺术通论》(商务印书馆,1937)、滕固的《中国艺术论丛》(商务印书馆,1938)、冯贯一的《中国艺术史各论》(汇中印书馆,1941)、蔡仪的《新艺术论》(重庆商务印书馆,1942)、常任侠的《民俗艺术考古论集》(正中书局,1943)、朱维之的《中国文艺思潮史略》(开明书店,1946)、萨空了的《科学的艺术概论》(香港春风出版社,1948)、潘澹明的《艺术简说》(中华书局,1948)、岑家梧的《中国艺术论集》(考古学社,1949)、王亚平的《从旧艺术到新艺术》(上海书报杂志联合发行所,1949),等等。

 新中国成立之后,由于没有正确理解艺术学与中国艺术现实关系的变化,强调艺术的意识形态性,将艺术作为阶级斗争的工具,对艺术的哲学、科学、形式等方面的研究极少。艺术的系统理论被置于美学之中,又与文学理论混为一谈。所谓"文艺学"是一门混杂的学科,这也是由于没能正确理解艺术学与艺术现实的关系,而引起的一种至今没能被消除,甚至还在起作用的误解,把本来一门非常具体的、能促进艺术发展的艺术学弄得脱离实际并悬空起来。

 在中国艺术学研究自恢复以来出版的著述中,我们可以感受到,艺术学研究已突破了"文革"以前的"艺术概论"式的空泛浅显,在不断深化的过程中,仍然把中国艺术传统和现实作为立足点和出发点,并把中国艺术的实际作为艺术学学科建设思考的根本。李心峰的《民族艺术学试想》、张道一的《艺术学研究的经纬关系》,以及艺术学研

究恢复以来在理论与学科建设方面取得的进展，都是立足于中国艺术实际的结果。中国艺术学如果离开艺术转型实际，离开中国艺术现实，就会成为无本之木、无源之水。

中国艺术学必须植根于转型中的中国艺术，以独特的艺术学视角和方法，描述和分析中国艺术正在发生的巨大变化，才有可能具有中国特色。能否从特有的角度真实地反映和理论地归纳这个变化过程的主要方面，是中国艺术学真正成熟的标志。但当代中国艺术学还未能真正体现出上述标准，表明中国艺术学仍在起步阶段，全面繁荣、大面积收获的季节还未到来。

二

中国艺术学研究注意借鉴与学习国外艺术学的理论与方法，其中包括欧洲、苏联和日本的理论与方法。这在中国艺术学经历的前后两个时期都是如此，即使在中间的停顿期，也有一些相关的论著翻译出版。在早期，不少艺术学家都翻译过国外的艺术学著作，但主要以翻译日本和苏联学者的艺术学论著为多。其中，1922年商务印书馆出版的俞寄凡译黑田鹏信的《艺术学纲要》，标志着艺术学研究在中国的开始。黑田鹏信在《艺术学纲要》中阐述的理论基本上是西方艺术学理论的转译，他所概括的由七种艺术所形成的艺术体系，在结构与构成上，与当时世界上通行的艺术体系完全一致，影响到中国早期艺术分类的研究，他为艺术所下的定义几乎成为中国早期艺术理论套用的模式。之后，1930年上海水沫书店出版了刘纳鸥译的苏联弗里契的《艺术社会学》，1931年上海神州国光社也出版了胡秋原译的弗里契的《艺术社会学》，1931年上海现代书局出版了沈起予译的法国伊科维支的《艺术科学论》，1936年上海辛垦书店出版了谭吉华译的日本甘粕石介的《艺术学新论》，1939年林焕平翻译出版了日本高冲阳造的《艺术学》，等等。

值得注意的是，在译介的同时，中国艺术学家自己的研究也十分活跃，仅30年代出版的艺术学专著就有十多本。其中1933年光华书局出版的张泽厚的《艺术学大纲》，是中国第一本艺术学专著。张泽厚将艺术视为一种社会意识形态，强调艺术不只与宗教、哲学、经济有关，也与政治、法律、道德和风俗等其他社会意识形态紧密相连。将艺

看做是一种"社会性"的存在。在中间的31年中，艺术学的研究几乎停止了，但对与艺术学相关的艺术理论、美学理论的译介没有中断，仍有丹纳、康德、黑格尔和莱辛等人的少量译著出版。

进入后期的27年，对国外艺术学的介绍，已不像早期那样基本上借道日本、苏联的研究或是限于概论式的译作，而是直接介绍西方经典的艺术学著作，如德苏瓦尔的名著《美学与一般艺术学》就有了中译本，1987年由中国社会科学出版社出版，但书名改为《美学与艺术理论》，这表明在沉寂了三十多年之后，学术界对于艺术学研究大多还处在模糊的认识之中。然而，对于国外艺术学及艺术理论的重要著作，一直是有意无意地在选择译述之中，并日益深入，不断充实丰富。从译述内容看，可分成如下几个部分：

（一）对经典艺术学的介绍研究，包括对费德勒、德苏瓦尔、格罗塞等人的研究，着重于"一般艺术学"的研究。

（二）介绍和研究艺术学诞生前后的重要著述，包括里格尔、沃林格尔、沃尔夫林等人的艺术史名著，着重于"艺术风格"方面的研究。

（三）对艺术实证科学的介绍，以贡布里希等人为主要研究对象。

（四）对艺术心理学的研究和介绍，包括弗洛伊德的精神分析学派、阿恩海姆的格式塔心理学的研究。

（五）对艺术社会学的研究，包括新马克思主义艺术理论、福柯的社会学理论等的介绍和研究。

（六）对艺术与世界、艺术与人类关系的哲学思考的研究，以杜威和海德格尔为主。

（七）对艺术类型学的介绍和研究，以卡冈、门罗等人的艺术形态、艺术分类的著述为主。

（八）对当代艺术理论新潮流的综合介绍，包括新艺术心理学与视知觉、凝视与接受理论、新诠释学、结构主义与解构主义理论，等等。

借鉴外国艺术学理论，一定会涉及艺术学的本土化和国际化的问题。

中国艺术学最初的产生主要是"西学东渐"的结果，在后来的发展过程中必然会面临一个本土化、民族化的问题。对于艺术学本土化或建立民族艺术学，艺术学者早有议论，张道一在《应该建立艺术学》一文中说："我们应该有所超越，我们应该建立起现代的'艺术学'，在探讨艺术的共性与个性的同时，展现出中国的特色。"[2]他在艺术学的

理论框架中,划出九个分支学科,其中一个分支为"民间艺术学",认为"它是艺术的一个基础层次""是民族文化重要的一部分"。李心峰在《元艺术学》一书中谈到"民族艺术学的构想及理论意义"时,认为民族艺术学必须思考七个基本课题:首先是民族艺术的本质、存在及类型问题;其次是民族艺术构成的契机;再次是探讨各民族艺术在世界艺术中的地位及价值;第四是描述各民族的艺术的历史演化过程;第五是探讨民族艺术在不同历史条件下不同的存在形态;第六是民族艺术的封闭性与开放性关系;第七是对最为典型的民族艺术形态进行实证的调研。[3]由此可见,中国艺术学研究虽然中断过很长时间,学科建立也很晚,但研究者非常注意民族艺术学的问题,而且不是所谓"理论西方化""资料本土化",而是研究对象及理论框架均朝着中国的特色发展。现在看来,关于艺术学本土化问题,有几点可以理解:

第一,所谓中国艺术学的本土化,从本质意义上讲,应着眼于中国艺术的实际发展,即要求中国艺术学能正确地描述和阐释中国的艺术现实,预测艺术发展的前景,从而有助于中国艺术的提高。

第二,艺术学本土化的问题是与当前艺术学的发展方向紧密相连的,本土化问题的正确处理,是以艺术学发展方向的正确选择为前提的。如果不顾研究对象的特点与个性,照搬西方一套,中国艺术学研究就会失去正确的方向。

第三,当前中国艺术学本土化的工作是形成有中国特色的艺术学理论与方法,这里的所谓中国特色,就是中国艺术学必须首先立足于中国的艺术实践,去调查、去分析、去研究,再归纳、总结。同时,也要深入研究中国艺术史和中国思想史,从中国丰富的艺术思想资料中,从中国悠久的优秀艺术传统中吸取养料。

第四,艺术学本土化并不排斥外来理论,否定西方艺术学传统,而是强调中国艺术学不必全盘照搬外国艺术学的理论框架,但对艺术学学科在当代国际学术主流中的核心问题要有真正的了解,然后再来研究中国艺术丰富的材料,找出有价值的内容,建构自己的特色。这应是借鉴、扬弃、创建的过程。

随着国际交流的增多,中国学术发展也将引起国际瞩目,中国艺术学的国际化也会日益突出。所谓国际化,包括两个方面,一是中国艺术学成为世界艺术研究领域不可缺少的一支,具有与国际艺术学界对话的能力。二是中国艺术学家能够具有广阔的视野,从整个人类艺术实践的高度来解释中国艺术和建构中国的艺术学理论。这两个方面是不可分离的,中国艺术学有了自己的理论,才有可能与国际艺术学

界进行对话,才能真正国际化。中国艺术学研究者具备了现代学术背景的开放与同步,才有可能将有价值的、有中国特色的艺术学介绍给世界。虽然做到这一点目前还有相当大的困难,但中国艺术学必将在21世纪加快其本土化与国际化的步伐,这是时代的必然。

三

弘扬传统,建构学科,完善艺术学的学科结构。这是在立足现实,植根于中国艺术实际,并借鉴与学习外国的基础上,中国艺术学进行的自己的建构与创造。

所谓弘扬传统,就是中国艺术学注意吸收几千年来丰富的艺术思想,以此来观察现实的中国艺术,并对西方传入的艺术学给予带有中国特色的解释。源远流长的中国艺术思想传统对中国艺术学产生了巨大影响。有中国特色的艺术学研究是从宗白华开始的,对中学西学都有深厚功底的宗白华在《艺术与中国社会》一文中认为,中国古代的社会文化与教育是拿诗书礼乐做根基,"教育的主要工具、门径和方法是艺术文学。艺术的作用是能以感情动人,潜移默化培养社会民众的性格品德于不知不觉之中,深刻而普遍"。[4]很显然,宗白华用中国艺术思想的主导观念,对自亚里士多德以来的西方艺术所表达的主张,做了自己的解释。他循着德苏瓦尔的艺术学研究方法,结合中国艺术作品进行研究,从园林、绘画、书法、工艺、雕塑到诗歌,全方位地深入进去。他的名作《中国艺术意境之诞生》注重传统艺术精神的挖掘,具有浓厚的中国特色,宗白华的艺术学研究是真正中国化的艺术学。

中国艺术学界也重视中国艺术通史的研究。在早期,李朴园的《中国艺术史概论》于1931年出版,他的《近代中国艺术发展史》和《中国现代艺术史》于1936年出版;冯贯一的《中国艺术史各论》于1941年出版;1937年5月,滕固与马衡、宗白华、常任侠等人发起成立了"中国艺术史学会",其宗旨是研究艺术史学,弘扬中国文化艺术。现在已经出版了好几本中国艺术史著作,如刘道广的《中国古代艺术思想史》(上海人民出版社,1998)、王琪森的《中国艺术通史》(江苏文艺出版社,1999)、吕澎的《中国当代艺术史》(湖南美术出版社,2000)。此外,湖南美术出版社2002年出版了《新中国艺术史》系列共

5卷；特别是以李希凡为总主编的14卷本巨著《中华艺术通史》，编撰历十余年努力，已于2006年由北京师范大学出版社出版，可贵的是，该书不是按门类分卷，而是按中国历史发展脉络编排列卷，显示出艺术通史的特点。目前还有几所大学和研究所在编写这方面的著作：彭吉象的《中国艺术学》于1997年由北京大学出版社出版，该书上编为"中国传统艺术演变"，中编为"中国传统艺术概论"，下编为"中国传统艺术精神"，对不同时期的艺术传统做出了艺术学的解释。可见，史与论的结合对艺术学研究十分重要，没有历史感的艺术学研究会缺少底蕴。

关于建构学科，在早期，宗白华遵循他的老师德苏瓦尔提出的"艺术学要关注艺术实践"的思想，以此来观察现实的和历史的中国艺术，对西方艺术学给予中国化的解释，就很有特色和创造性。马采用"联系美学和其他特殊艺术学的一门科学"[5]给艺术学定位，准确又精要，他们为中国艺术学在新时期的学科建构，提供了重要的实践和理论基础。

"文革"结束后，艺术学并没有立即恢复重建，对艺术的学科研究由"文艺学"代办，人们对"文艺学"在理解上十分混乱，存有误解。1980年，《国外社会科学》第4期发表苏联学者И.列弗希娜的《社会学与艺术学》；1982年，同刊第12期又发表苏联艺术学家А.齐西的《现代艺术学的若干方法论问题》，两文都没能引起学术界的注意。1984年，吴火在《世界艺术与美学》第3辑上发表了《美学、艺术学、艺术科学》一文，对费德勒、德苏瓦尔及"一般艺术学"理论作了简要介绍，主张在中国先从事艺术学的实际运动，并有计划介绍国外艺术学著作，先搞个论，再搞总论，"一个马克思主义的具有中国特点的艺术学体系必将产生出来"[6]。编辑部对吴文作了特别推介，但影响仍小，不过该文"为提出确立艺术学学科地位的命题作了准备"[7]。1988年，李心峰在《文艺研究》第1期发表《艺术学的构想》一文，提出大力开展艺术学的研究，"要尽快在我国确立艺术学的学科地位"[8]，引起广泛注意。1990年6月，北京大学艺术教研室与中国高等教育学会美育研究会在北京大学联合召开了中国第一次"艺术学研讨会"。呼吁与研讨，表明中国艺术学研究经长期沉寂之后正在复苏，但离学科的建构仍有相当大的距离。

1994年6月，东南大学在张道一的主持下，创建了中国历史上第一个艺术学系。1995年4月，由张道一主编的《艺术学研究》丛刊第1辑正式出版。系科的建立与丛书的出版，立即在学术界和文艺理论界，

特别是在人文社科院校，产生了强烈反响，钱学森、王朝闻等纷纷撰文表示支持。在出版了两辑《艺术学研究》的基础上，1996年5月，中华美学学会和东南大学艺术学系联合创办了《美学与艺术学研究》丛刊，由汝信和张道一任主编。该丛刊被誉为"它和90年前德苏瓦尔创办的《美学与一般艺术学杂志》在名称上的暗合，表明了美学和艺术学固有的内在联系，同时也表明我国美学界与艺术理论界团结合作，以改善美学和艺术学研究现状的决心。"[9]东南大学也是中国最早开设"艺术学"课程的院校，前后两个时期、两代学者的努力，对于推动中国艺术学研究起到了积极的作用。1997年9月，北京大学成立艺术学系，之后，杭州大学、厦门大学、河北大学、武汉大学等纷纷设立艺术学系，中国艺术学的学科建设进入了一个新的发展时期。

艺术学系一经设立，在许多院校得到不同程度、不同方式的发展，但这并不能说明中国艺术学的学科地位已经确立。所以，有研究者认为："90年代中期，经国务院学位委员会艺术学科评议组张道一等人的大力倡导，国务院学位委员会在艺术学一级学科中增列了作为二级学科的艺术学。"[10]至此，这才"标志着艺术学学科从组织体制上在我国得到确立"[11]。据于润洋回忆："当时要建立这个学科，人们都不理解，上头都不知道你要做什么。张道一先生和他的一个学生，到我家来，商议一块儿来呼吁建设这个学科。当时我签了名，因为他也找了其他的各界学者，这事就办成了，而且在东南大学建立了第一个艺术学博士点，开了个好头。"[12]张道一本人身体力行，真正开展艺术学研究，写出《应该建立"艺术学"》《艺术学研究之经》等一系列著名论文。张道一说："从人文科学的角度对艺术进行整合研究，即探讨艺术的综合性理论，是艺术学研究的主旨。我国的'艺术学'作为人文科学的一级学科，除了包括音乐学、美术学、设计艺术学、戏剧戏曲学、电影学、广播电视艺术学、舞蹈学等七个专业学科之外，又在艺术学总的名称之下设立了二级学科的'艺术学'，与音乐学、美术学等并列，成为一个实体研究的专业学科。以综合性研究为宗旨的'艺术学'，自1996年和1998年先后在硕士和博士研究生中实施，也已显示出它的前景和生命力。"[13]从东南大学起步的艺术学学科建设，经历了70多年艰难曲折的历程，终于在东南大学率先完成。

关于完善艺术学的学科结构。纵观近年来的中国艺术学研究，可以看到，随着时间的推移和研究的深入，艺术学的学科结构也在不断完善之中。

其一，艺术学学科的研究在不断拓展。最初阶段的研究集中在

"艺术学概论""艺术史""艺术文化学""艺术分类学"等方面，之后研究不断拓展，有关"艺术人类学""艺术考古学""艺术伦理学""宗教艺术学""比较艺术学"等研究，都有了一些进展。

其二，艺术学学科框架的多样化。早在20世纪40年代，马采就构建出艺术学的学科框架；90年代，张道一、李心峰等人为中国艺术学学科构建出相当精细的框架方案；近年来，针对框架构建的讨论在增多，结构也渐趋完整。

其三，艺术学研究的机构在不断扩大。艺术学学术研究高水平机构大都集中在高校，1998年，艺术学二级学科博士点仅东南大学1家，之后，增加了北京大学。2002年，艺术学一级学科授予权单位只有中国艺术研究院1家，到2006年增加了北京师范大学、南京艺术学院、中国传媒大学，共4家。艺术学硕士点的机构目前已达30多个。另外，在艺术门类学科的研究机构中，1984年，具有美术学、音乐学博士点的只有几家，到现在，包括艺术七大门类在内已达20多家。

其四，艺术学研究的影响力在不断增强。以1990年在北京大学召开"艺术学研讨会"为发端，1999年5月，东南大学举办了"世纪之交艺术学学术研讨会"；2004年5月，上海大学与云南艺术学院在上海共同举办了"艺术学研究的方法与前景"学术研讨会；2005年9月，南京艺术学院与《学位与研究生教育》编辑部在北京共同举办"艺术学学科定位与学科发展"全国艺术理论研讨会；2007年6月，东南大学举办了"全国艺术学学科发展研讨会"。另外，一些《艺术学》《艺术学研究》丛刊、丛书在各地正式出版。据中国国家图书馆统计，1978—2004年，出版有关艺术学科的著作（包括建筑在内）达8053册，其中关于艺术学研究的专著近100册，大都为近10年内出版的。再据赵宪章、叶波的《2000—2004年艺术学机构和区域及学者与论著学术影响力报告》，艺术学学科2004年发文比2000年增长70%，速度惊人。[14] 各种数据表明，艺术学研究正处于一个前所未有的发展时期。

中国艺术学走过了曲折、断续、艰辛的85年历程，尽管现在西方一些国家又把"艺术学"纳入了"美学"范畴，或以"艺术史"代之，甚至在英文中至今没有"艺术学"一词，但我们不必对西方的做法亦步亦趋，言必称西方。只要中国艺术学能准确描绘、阐述、预测和指导中国艺术，那么，中国艺术学无论是对于中国还是对于世界，都有着实际的意义，有着存在的价值和必要。

立足现实、植根于转型中的中国艺术；借鉴与学习国外艺术学的理论和方法，倡导民族艺术学；弘扬传统，完善艺术学的学科结构。

这三个方面是中国艺术学研究统一的整体，不能相互分割。这三个方面不仅是过去某个阶段、某一时期的做法，也应是中国艺术学长期坚持的方向，甚至，它可能是今后中国艺术学研究的总的走向。

<div align="right">2007年撰于南京艺术学院</div>

注释：

[1] 李心峰：《元艺术学》，桂林：广西师范大学出版社，1997，41页。
[2] 张道一：《应该建立艺术学》，《艺术学研究》第一辑，南京：江苏美术出版社，1995，6页。
[3] 李心峰：《元艺术学》，252页。
[4] 宗白华：《艺术与中国社会》，《宗白华全集》，合肥：安徽教育出版社，1994，413页。
[5] 马采：《艺术学与艺术史文集》，广州：中山大学出版社，1997，2页。
[6] 吴火：《美学、艺术学、艺术科学》，《世界艺术与美学》第三辑，1984，59—68页。
[7] 李心峰：《现代艺术学建设刍议》，《江海学刊》1994年第5期，175页。
[8] 李心峰：《艺术学的构想》，《文艺研究》1988年第1期，6—14页。
[9] 凌继尧：《艺术学：诞生与形成》，《江苏社会科学》1998年第4期，89页。
[10] 同上书，84页。
[11] 凌继尧：《艺术学的诞生》，《艺术学研究——方法与前景》，上海：学林出版社，2004，1页。
[12] 于润洋、於茋：《关于艺术学的学科建设问题》，《艺术研究：艺术与影像/范式与教育》，上海：学林出版社，2005，5页。
[13] 张道一：《艺术学研究之经》，《山东社会科学》2005年第7期，23页。
[14] 赵宪章、叶波：《2000—2004年艺术学学者与论著影响力报告》，《文艺争鸣》2006年第4期，112页。

（文前照片为宗白华先生）

张道一：艺术学之子

　　艺术学在中国已成显学。艺术学的崛起与一批当代学者的不懈努力有关，其中，张道一先生发挥了特殊而重要的、不可替代的作用。要为这样一位健在的学者的学术功绩做出评判，不是一件易事，因为他探索艺术的脚步还没有停止，至今仍有开拓意义的艺术研究巨著问世。再是，在当代学者中，张道一是一位很有个性的，有自己独特的人文关怀和艺术思考方式，也有自己独特的处世原则和人格魅力的学者。这一切独特性与社会现实的碰撞，使得他将审美方式转化为理性思辨来倾泻，走上了艺术理论研究之路。而不论是他的作品还是数百万言的文字，都无法留下全部的历史信码。或许，艺术生命的真实也留在了人们的记忆里，因此，当我准备"再现"心目中的张道一先生时，我有意不在他数百万言的文字中寻找出发点，而是以他的回忆和谈话，以我的记忆和印象来刻画先生真实的形象，有些虽是残余断片，却紧扣他个人的生命历程，这是左右人生发展和构成一代学者不可或缺的重要部分。

一　年轻时的生命感受

　　1956年，一所新型的工艺美术学院在周恩来总理的指示下，正在紧锣密鼓地筹备之中。筹备委员会副主任庞薰琹到各地物色人才，江苏的张文俊、何燕明、张道一都进入了他的视线。最后，何燕明正式调入北京，张文俊仍留南京，张道一任教的华东艺专只同意他以进修的方式进京。于是，这年秋天，张道一到筹备处跟随庞薰琹先生学习工艺设计理论。庞薰琹让张道一参与筹备工作并协助他主编《工艺美术通讯》和《工艺美术参考》两份刊物，庞薰琹开阔的学术思路和严谨的工作作风开始种植到这位年轻人的身上。

　　然而，悲剧就要发生了。1957年，"反右"运动开始，庞薰琹被打成"极右分子"。成立不到一年的中央工艺美术学院在暴风骤雨中几成瘫痪，无休止地揭发、批判、斗争、检讨，各系系主任、骨干教师连同张道一等14人被诬为"庞薰琹反党集团"，入狱、流放、劳改、停职。张道一因从华东艺专来，在年底带着"右派"帽子回到华东艺专。他回忆离京当天，全城打麻雀"除四害"，在一片嘈杂声中，他无奈地登上火车，于凄凉的境况中回到南方。我想这一场特别的生命感受，深深地刺激了这个对世界感觉敏锐的25岁的年轻人，成为他日后能够以独立思考的方式、宽阔的视野、坚定的思想来探讨艺术与社会问题的心灵基础。

　　去北京仅仅一年多时间，却戴着一顶"右派"帽子回来，当时天津《大公报》批判"右派"张道一的标题用了"反动理论家"的字眼。其实，张道一完全可以不搞理论，他在50年代初创作的一幅宣传世界和平的招贴画，由上海人民美术出版社印刷发行10万张，从事工艺美术设计工作，他的基础非常扎实。他在山东大学艺术系读书期间，就有意从事设计工作，有一次，苏天赐给他画的素描打了很低的分数，对他说："素描不要画成框框，要注意体积、块面和光。"张道一答："图案就讲究一个'形'呀，我想搞图案。"后来，张先生多次谈到素描和图案，他说，我们中国人有两句俗语"依样画葫芦"和"比着葫芦画瓢"，似乎是一个意思，其实不同，"依样画葫芦"是对景写生，类似写实的素描方式，而"比着葫芦画瓢"则是变化与创造，需要一种高思维，因为瓢与葫芦是有区别的，所以更像图案的表现方式。张道一执着于这类理论问题的思考，这一点可能受到陈之佛的影响，后来陈之佛发现他过于执着于理论研究，想把他拉回到艺术

实践上来。

一天，陈之佛先生在自己家中备好宣纸、毛笔、图稿，把张道一叫到家中，指着桌上的笔纸说："你应该跟我学点工笔花鸟画，一辈子搞理论太清苦。"这是陈之佛一生的经验与体会，但张道一却偏不懂这些，站立许久，始终没有动手，师生相顾大笑不止。

"文革"时，张道一在牛棚里与刘汝醴、陈大羽、李长白、罗尗子、黄友葵、盛雪等一起劳动，他和李长白的木工活很好，长凳、方桌、衣柜做得有式有样。"文革"中他拉板车，还学会了蹬三轮，造反派就命他骑三轮车上街为食堂买菜。有一次顺道从新街口买回来一套德国产的旧工具，他居然做出了螺丝钉来。有人问他："拉板车感受咋样？"他说："我并不感到痛苦，因为一出汗思想上就轻松了。"有人再问："那你做活时都在想些什么？"他说："我一面拉车，一面想《考工记》里讲车轮有三者。毂、辐、牙三者插接组合一起，转动时上面车身一压，轮子就越压越紧，越转越快……"

"文革"结束后，有一次出访日本，在爱知艺术大学，他就分析《考工记》中的"轮人"为轮。后来一位教授来中国访问，告诉说："您讲的那个轮子在我们爱知艺大转了几年。"实际上，就是中国古代木轮的制作与功用，以及引发的理论思考，在日本教授中间议论了好几年。

爱知县有一位陶瓷博物馆的馆长，在报纸上看到张道一来访的消息，就专程前来特邀张先生去参观博物馆。在那里，他看到日式风箱的结构，是单一的木板制作，一根拉杆，密封差，不如中国风箱鼓风功能好。于是便介绍中国风箱是如何做的：木板缩小些，边沿缝上鸡毛，向前推时鸡毛往后，向后拉时鸡毛往前，顺畅密致。边说边示范，日本学者十分惊讶。

馆长趁机问："你们中国有没有辘轳车。"张道一说："中国的辘轳车已存在几千年了。我们有三种辘轳车，一种是井台上提水的、有把的辘轳车，一种是用绳升降物体的辘轳车，还有一种是制陶用的辘轳车，不知你说的是哪一种？"馆长谦恭地说："我只知道制陶有辘轳车，从没听说还有第二、第三种辘轳车。"馆长又问："你们制陶的辘轳车是向左转还是向右转？"这一次张先生有点犹豫了，因为当年在陶瓷厂做活时看过手工拉坯，也动过手，但到底是向左转还是向右转，一时说不上来。但他用手比画了一下，肯定地说，"是向右转的。"从人体工学的角度，向右转可能使用起来会更方便些。这次馆长更佩服了。

20年来政治上的不公正待遇、社会上的冷漠与诬蔑、长年繁重的体力劳动，丝毫没有冷却张道一那特有的理想主义的学术精神。他饱受困扰苦难却反而锻炼出不屈不挠、抵抗横逆的意志力，他在学术研究上所取得的突出成就，让许多人敬慕不已。

二 学术精神与成就

张道一先生在艺术研究上所作的贡献和影响是多方面的，简单地归纳有以下几个方面：

（一）民艺学研究。他最早提出建立民艺学，在民艺研究上用力最多，影响深远。张道一先生在南京艺术学院，除了美术与工艺美术的研究，更多的是对于民间艺术的研究。每年花大量时间走街串巷，进行田野考察，收集民间工艺资料，建立民艺馆，主编《中国民间工艺》。他撰有《美在民间》《麒麟送子考索》《张道一论民艺》等许多著作，其中《麒麟送子》和《老鼠嫁女》二篇受到钟敬文先生的赞赏，认为"'老鼠嫁女'是个了不起的童话"，"'麒麟送子'中有一个重要的传统文化的网络"，而"从事文字工作的人，不懂图像"。因此，钟敬文指定张道一所撰《麒麟送子》一文为民俗学研究的范本。

张道一把民艺看做艺术的源头，把民艺研究作为艺术研究的基础，极富启发性和感召力。鼓舞激励了许多青年学子对民间艺术的狂热喜爱。当今中国民间艺术研究的一批专家大都出自他的门下，如潘鲁生、徐艺乙、许平、孙建军、胡平、唐家璐等。

（二）美术学研究。在美术学研究方面，张道一提出了一个"四线说"，即以"宫廷美术、文人美术、宗教美术、民间美术"的研究来反对过去的精英、经典的美术研究。他认为四条线是并列发展的，有时相互交错，有时糅在一起，在研究上要平等对待，不能有高低、贵贱之分。忽视其中哪一条，都会造成肢体不全，缺少完整的结构，如同古人所言"跛者不踊"，"一条腿的运动员，是难以跳得远的。"他于78岁高龄撰成《中国木版画通鉴》一书，几乎集一生的收集研究，对1200年来中国木版画作了全面的梳理，包罗了皇家、官方、文人、商家、宗教、民间的木版画，共分为12大类，120多种，收图1317幅。可以说，这是中国古代木版画研究水平的一个标志。

（三）工艺美术学研究。这是张道一先生最早从事也是始终未曾放

弃的研究领域。在近60年的执教生涯里,他在工艺美术研究领域倾注了自己大部分的理想与激情,著有《造物的艺术论》《工艺美术论集》《中国印染史略》《中国织绣》,主编《工艺美术研究》《中国图案大系》《工业设计全书》《夹缬》《中国女红——母亲的艺术》等。在20世纪后半叶的中国工艺美术教育史上,留下了他难于磨灭的身影。他提出工艺美术为"造物的艺术"是"本元文化"的理论,并进一步论证了工艺美术的创造显现出人的本质力量,是推动生活进步、人类文明的标尺;同时,他认为工艺美术所体现出的理论将有条件使这一学科率先进入人文学科。

1998年,教育部和国务院学位委员会在调整本科和研究生的学科目录时,听取张道一等人的意见,将本科"工艺美术"专业名称改为"艺术设计",研究生"工艺美术"专业名称改为"设计艺术",名称的更改标志着中国设计艺术学科的成熟或正式确立。但随之而来的是,在设计艺术领域尤其是设计教育界,引发了一场大讨论。有人认为"设计艺术"对"艺术设计"错,有人认为"设计艺术"高"艺术设计"低,还有人认为应该去除"艺术"只用"设计"两字。在激烈的争辩中,张道一愈显坚定,他擅长理论思辨,也善于开玩笑。有一次他与当时的中央工艺美术学院院长常沙娜说:"如果中央工艺美术学院改成中国设计学院,我劝你增设一个防盗专业,公安部会支持的,因为无论小偷还是防盗也都是一种设计,而且是一种高明的设计。"张道一先生认为"设计"一词涉及的面过于宽泛,机械、电子、社区、政治、工业生产流水线等都会用到"设计"两字,而在前面用"艺术"两字可以限定其专业范围,从而确立其学科领域。"艺术设计"替代"工艺美术",以区别"机械设计""电子设计"等,是在学科科际之间所做的合乎工艺美术学科特征的调整。而在艺术世界内部,在艺术前面用"设计"两字可以让"设计艺术"与"绘画艺术""雕塑艺术""音乐艺术""戏剧艺术""电影艺术"并列,成为艺术大家庭中的一员。按张先生的说法:"'艺术设计'与'设计艺术'在范畴上同一,只是在不同的场合使用。'艺术'两字与'设计'两字孰前孰后,如同'朝三暮四'与'暮四朝三',或者'半斤八两'一样,并无错对高低之分。"

(四)美学研究。张道一长期担任中华美学学会副会长、江苏省美学学会会长。他指出中国美学研究不应该学习西方的方法,那种自上而下的演绎并不能真正解决一个民族所面临的一些重大的审美问题。而应选择自下而上的方法,去考察一切艺术现象,从中探寻提升出美

的规律来。20世纪80年代，在黄山举行的一次全国美学会议上，张道一说他十分佩服宗白华的美学研究，当时与会的年轻学生还不知道张道一是何许人，与之辩论。张道一说："因为这样的研究'可以让中国美学站起来'。"结果，那次美学会议的日程由此转向了对宗白华美学研究的讨论。

（五）艺术学研究。这是张道一晚年思考最多、用力最甚的研究领域。艺术学一直未能在我国确立起自己的学科地位，1994年，他发表《应该建立艺术学》一文，提出学科交叉的11个方面，并以"九连环"的名称来说明这些问题的环环相扣、互为作用，不可硬性分割。这是较早的中国艺术学框架构想。他在国务院学位委员会艺术学科组担任召集人期间，不断呼吁并真正建立起中国艺术学学科。同时，他身体力行，在东南大学率先成立中国历史上第一个艺术学系，之后，北京大学、杭州大学、厦门大学、河北大学、武汉大学也相继成立艺术学系。他主编的《艺术学研究》受到钱学森、王朝闻的支持的赞赏。他又与汝信共同主编《美学与艺术学研究》，该刊被誉为和90年前德苏瓦尔创办的《美学与一般艺术学杂志》在名称上暗合。可以这样说，由于张道一的倡导，中国艺术学的学科建设真正进入了一个新的发展时期。

张道一先生的学术精神体现在他清晰、严密、犀利和独具风格的丰富著述和研究之中，他的言论和思想不但在中国大陆学术界有影响力，也影响到台湾、香港地区，以及日本学术界、欧洲汉学界。日本学界凡发现有中国古代木版画，都要请张道一赴日讨论，作出鉴定。一次，在日本，奈良东大寺的方丈请张道一吃茶，说日本发明茶道有300年的历史，过程非常复杂，还有一整套茶道工具，是最文明的做法，他们为自己的创造感到骄傲，认为中国只有茶艺而没有这样的茶道。张先生回国后在一本书中查阅到南宋时期的相关资料，发现宋人画有一套图共12幅，描绘了碾茶的全过程和所有工具。他将这12幅图在台湾《汉声》杂志发表，不久，《汉声》编辑部收到多位日本学者的来信，信中说："原来日本的茶道仍然是从中国来的。"《汉声》特聘张道一先生为顾问并邀请长期撰稿。《汉声》在欧美汉学界影响颇大，欧洲汉学家几乎人手一册。一些研究艺术理论的中国学生初到欧洲，自称是张道一的学生均能得到方便与照顾。

三　学者风范与人间情怀

张道一先生在中国艺术的现代发展激流中，涉及的艺术研究领域之广、建树之多，超过了同时代任何一位艺术研究者。他除了撰写研究著作、热心教书、和学生讨论聊天外，还不断接受邀请作演讲，他的演讲热烈、凌厉、锋锐和无所畏惧，常常纵横天下大事小事，将社会问题与艺术问题联系在一起，举一反三、隽语如珠、意趣横生。

一次，讲到有一篇美术学博士论文的题目是《艺术前的艺术》，他说："艺术前没有艺术呀！就好比馒头前没有馒头，只有面粉和水呀！"对于卢斯所说的"装饰是罪恶"，他认为，这是卢斯的一个错误，如果卢斯是一位理论家，那就是一位蹩脚的理论家。比方说，一个人吃大饼，吃两个饱了，又吃一个就胀了，再吃一个撑死了，你能说"大饼是罪恶"吗？装饰本身没有罪，用得过了是设计家的错，怎能说是装饰的错呢？

有一次讲到弹琴，他说"对牛弹琴"有三义，本义是你的理论高深，别人听不懂；另一义是你不会弹时，只能对着牛弹琴；还有一义是对着牛弹琴可以多产奶。他还赞成"乱弹琴"，说你不会弹的时候就乱弹琴，渐渐地就有调子了，谁生下来就会弹琴呢。所以他说一开始做学问，应该允许大家"乱弹琴"。他每一场讲演，台风总是神采奕奕、灵光闪闪，他的学术敏感加上词锋锐利，给人的冲击力特别大，当妙论连篇时，大家欢笑不已。

早就有人把他关于艺术的谈话、演讲和文章中的精彩言论编成集子。在"文革"后期，一次，他带学生外出实习，有个同学跟他说："张老师，我编了一本《张道一语录》。"张道一听后吓了一跳，悄悄地把那个同学拉到一旁说："你给我看看。"那个同学果然掏出一本手抄的册子，封面上赫然写着"张道一语录"五个大字，张先生说："让我拿回去翻翻。"他找个没人的地方把这本《张道一语录》烧掉了。

改革开放之后，又有人把他的精彩言论编成了集子，并要出版，他坚持不能用"张道一语录"作书名，后来以《论工艺美——张道一言论辑录》为书名，才同意正式出版。张道一言论独成一格，任何人读了，都可以从他的文字间呼吸到他那突出的性格，并有所启发。我亲眼见到有一位国内著名的陶瓷艺术专家，每次见到张先生，均要鞠躬行大礼，然后背诵一段"张道一语录"。

有一次，他受邀去香港中文大学和中国文化促进会作讲座。一到

香港就被一群记者围住,其中一名记者问:"听说您对我们香港的功夫片感兴趣,这是真的?"张道一说:"是真的,你怎么知道这个?看来你在访问前是做了功课的。我们长期以来是文艺为工农兵服务,我常去工厂,也种过田,还拉练去过部队。但我几十年住在城市却不了解市民,我们有个偏义词叫'小市民',武打片就是为小市民演的。市民们劳动一天,晚上娱乐一下,很热闹,你斗我斗,杀来杀去,节奏快,高潮多,但都不是现实的,且在内容上是正义战胜邪恶。"记者又问:"您怎样从艺术上评介呢?"张道一先生说:"起码不比美国西部片差。"这下记者们兴奋了:"您就看明天香港的报纸吧!标题是:大陆著名学者张道一说:'香港功夫片不比美国西部片差'。"

有个记者问了一个比较棘手的问题:"过两年香港要回归祖国了,我们香港的文艺怎么办?"张道一回答也妙:"这个问题要问香港人,连我们大陆的文艺怎么发展,我也不清楚啊。"

他的朋友交往以及空闲生活也富有乐趣。有一次到河北大学开会,他与美学家梅宝树聊得甚欢,会议结束后受邀外出考察,两人站在恒山脚下,梅宝树说:"你敢骑马上山吗?"张道一说:"敢!"他俩果然骑马上了山,走到半道下起雪来,雪越下越大,山下的人都吓坏了,又无法联系他们。过了半天,才看到两匹雪马驮着两个雪人下山来。

有一次在日本,民艺学家矶田尚男请张先生到他家中吃饭,矶田夫人忙碌了一天,只见端上一只深木盆,外锢铜环,质朴可爱,内蒸米饭,上置各种菜肴。吃罢,矶田问:"味道如何?"张先生回答:"很好,但这种木盆在我家乡是用来洗脚的。"两人大笑。

后来矶田来到中国访问,张先生请矶田到家作客,先端出的是几只冷盆,中有白乳腐一碟。待张先生进厨房再端菜来时,矶田说话了:"你们中国的白豆腐怎么这样咸?"张先生一看,碟中白乳腐已被矶田先生吞下一块。学者的交往如此有趣,全无生活的逻辑,让人感到似有生活的解构主义味道。

有一次,张先生与来访的日本构成造型学者朝仓直巳为了设计基础的构成教学问题吵了起来。双方针锋相对,经一番交量之后共进晚餐,两人都谈到自己的老师,原来朝仓的老师和张道一的老师陈之佛是东京美术学校(现东京艺大)的同班同学,他们同为日本图案法主人岛田佳矣的学生。说到这里,两人握手言和,学术争论可以继续,但不能阻碍老师辈建立起来的友谊。

还有一次,去景德镇开会路过南昌,我们几位学生邀张先生第二天一早去古玩市场转转,他居然与我们一样,早晨4点半就起来,到了

古玩市场，在几家古籍刊本摊位购得几册喜欢的本子，其中有一本清光绪十一年刻本《豫章书院学约》，他如获至宝。回家后按古代书籍装帧的方法，将破损烂页之处一一裱好，装订成五册，并撰写"题记"，对中国古代书院的历史功能评价一番，文后写道："公元二〇〇九年五月二十一日，与立新君应邀赴景德镇，同砚祖君及陶院三博士等相聚，并同游道教圣地龙虎山，回宁时绕道南昌，夜逛文物市场，得此残书，查《豫章书院学约》原刊于乾隆初年，此为光绪十一年（公元一八八五年）义宁梯云书院刻本，成克襄作序。书成一个多世纪，已面目全非，残缺不全矣。"

他平时的喜好，就是在写作休息时，把撰成的书稿或购得的古书制成精美册子，自称为"五本书的出版社"，他自制的《麒麟送子考索》册子，被山东美术出版社送去北京印刷博物馆当做展品供人欣赏。细细算来，我这几年里收藏先生"五本书出版社"出版的精美册子共有10册之多。

四　世纪之交的艺术学之争

1994年，张道一调离了工作40年的南京艺术学院，这一年他62岁，他要完成一项宏大的使命——建立中国艺术学学科。他没有选择文理科综合的南京大学，而选择了工科背景的东南大学作为他艺术学学科建设的立足点，这让许多人为之不解。他后来解释说："文科理科的学科之大几乎要包含一切，他们对于艺术学科是不屑一顾的。"我下面举一个实例，给张先生这句话当例证。

张道一先生曾连续三届担任国务院学位委员会艺术学科评议组成员及召集人，前后共18年。在他刚进入学科评议组时，组内有人跟他讲："有位语言学家曾经在大学科会议上说：'拉拉二胡、画点画，建立什么硕士点、博士点？'张先生，您要为我们艺术学科说话呀！"艰苦岁月所磨炼而成的讲真理和率直性的人格意志，促使张道一在一次门类学科会议上当着这位著名的语言学家的面说："我在读大学时就认真学习您写的有关古代汉语的著作，对您的学问崇敬不已。但是，语言，是连三岁孩童都会说的，为什么还要建立语言学的硕士、博士学科呢？"语言学家听后站了起来，说："张先生，你不要再讲了，我收回以前说过的话，艺术也应有学科的发展。"张道一也连忙站起来道歉

说:"实在对不起,如此不讲理是因为您逼得我们没有办法了,也给我们一口饭吃呀!"全场大笑。

张道一多次在国务院学位办建议增设二级学科艺术学,学位办的回答是学科目录上没有,张道一说:"哪一门学科是本来就有的?没有才需要增设呀!学科的发展是先有目录还是先有实践?现在实践有了就应该发展呀。"学位办确实不知道这是张道一一个人的意见还是艺术界的共识,他们让张道一找评议组的相关专家商议,写份东西交给学位办。于是,张道一就在北京找到当时的艺术学科评议组主要召集人赵沨先生,之后又找评议组全体成员11人签名。还找了上一届的评议组成员和各界著名学者,有李希凡、于润洋、张仃、古元、郭汉成,等等,一共50多人签名,呼吁建设艺术学学科。事情就这样办成了,国务院学位委员会在艺术学一级学科中增设了作为二级学科的艺术学。东南大学也于1998年建立起全国第一个艺术学博士点。

在一次大学科的讨论会上,主要讨论学位条例,上面提出要研究"所有学科专业的实用化"。张道一站起来说:"大学本科应该强调实用,硕士可以倾向实用,到了博士阶段则需要基础理论的研究。前一时期,台湾'中央研究院'院长吴大猷来大陆考察,回去后盛赞大陆在基础研究方面做得好,说用不了20年,大陆的科学研究将会有重大的突破。而现在,我们却强调全部学科专业的实用,这不是要放弃基础研究这一优势吗?"讲过之后,全场肃静,无一人发言。沉默了好久,坐在张道一身旁的季羡林先生说了一句:"道一说得对,基础研究不能放弃。"会后,张道一握着季羡林的手说:"季先生,我们没见过面。"季羡林先生说:"我早就知道你啊。"

先生爱艺术,只因其中有人类的情感和创造,先生传授着艺术思想,如时雨润物,化而无声。11年前,我由张道一先生领入艺术学的殿堂。先生教我,并无功课,只告我应读之书,遇不解之处由先生点拨。我从先生处学得艺术的思想和做人的道理。近来,艺术学升为门类学科几成定局。我为张道一先生广博的学说、敏锐的思考,尤其是在中国艺术学学科建立过程中追求真理与正义、敢于直言的大勇人格感到钦佩。按中国传统的算法,今年11月26日是他80岁的生日,在他80岁诞辰之际,我谨以这些片断的记忆,作为一个学生对老师的祝寿。

写于2011年9月

庞薰琹百年祭

庞薰琹如果活到今天，他已是 100 岁了。每一个学习或从事艺术与设计工作的人都应该纪念他。为了中国艺术与设计的现代化进程，为了中国的工艺美术教育事业，庞薰琹付出了一生的努力。在 20 世纪的中国，没有哪位艺术家像他这样，高举现代绘画和现代设计两面旗帜，在荣辱毁誉之间，经历巨大的落差，历尽磨难而始终坚强。

100 年前的 6 月 20 日，庞薰琹诞生在江南小城常熟。也是这一年，一位叫李瑞清的人，在南京两江师范学堂增设图画手工课程，揭开了中国现代艺术教育的第一页。这两件事表明，1906 年，在中国艺术与设计教育史上，是极为重要的一年。

庞薰琹一生面临许多选择，在关键时刻，他都能果断行动，去从事开创性的事业。

18 岁那年，他做出人生第一次选择，离开就读三年的震旦医学院，赴法国学习艺术。这是他一生最重要的选择，父亲因此称他为"犟马"。

第二次选择是 23 岁，在巴黎，他拒走画商为其准备的成名之路，听从法国权威艺术评论家的忠告：返回祖国，研究自己国家的传统艺术。他的一生证实了这次决定的正确。

第三次选择是在 32 岁。他辞去国立艺专教职，进中央博物院筹备处工作，真正深入研究中国民族民间传统艺术，他的艺术思想与绘画面貌随之发生了变革。这是他一生艺术的重大转折。

42 岁时，他又面临一次选择。在解放前夕，美国驻华大使司徒雷

登为他在美国大学谋得了教席,登门力邀全家赴美,他坚决拒绝。这也是他一生最关键的选择,表现出这一代知识分子强烈的振兴中国的责任感和爱国思想。

47岁时,命运又让他面临一次选择。50年代初,百废待兴,在周恩来总理的倡议下,他撰写建校建议,受命进京筹备中央工艺美术学院。三年后的1956年11月,学院建成,他担任第一副院长主持工作。第二年,为了拨正学院办学方针,他在《人民日报》发表题为《跟着党走,真理总会见太阳》一文,抨击上级主管领导的官僚主义作风,因此被打成"极右分子"。他这次选择的结果是开创了新中国的工艺美术教育事业,但个人的悲剧也随之开始,一个有功之臣从此被打入冷宫,妻子在病惊交加中死去,子女也受到牵连。

最后一次选择是在平反复职后的1979年,庞薰琹已是73岁高龄。经历了22年的凄风苦雨,他重回学院。当时首都机场壁画工作刚起步,有人建议,请庞老设计一幅壁画,还为他选定了助手。人们对这位"决澜社"巨子,有一种期待,但被他拒绝了。他认为,自己的作品应该自己来完成,并感到学院的教学指导思想需要认真思考了。当时考虑到庞老的身体,让他当图书馆馆长兼管研究生工作,但庞薰琹坚持要负责全院的教学工作。在短短的几年内,他亲临教学第一线,全院上下同心协力,拨乱反正,设新专业,促进教改,学院面貌焕然一新。最后这次选择证实,他的灵魂是任何力量都不能够改变的。

庞薰琹的艺术是超越时空的、开拓性的。20世纪30年代初,他自法国学成归来,就在上海组建现代绘画社团"决澜社",在中国画坛掀起一阵狂飙,横扫一切保守、陈腐、因袭风气。时隔60多年,"决澜社"的话题和评议仍在继续着,这充分说明"决澜社"生命力的存在和庞薰琹艺术的魅力。庞薰琹的设计教育思想是现代的、大众的;40年代在重庆,他筹划、勾勒出一幅中国现代工艺美术教育的宏伟蓝图,整个计划显现出包豪斯的设计教育理念,具有民主的、大众化的设计思想和设计实验的方式,颇得陶行知的赞同和支持。庞薰琹的艺术创造是探索性的、中西融会贯通的,他在抗战时期所作的绘画作品和巨型壁画获得苏立文、闻一多的大加赞赏。1946年,傅雷为他在上海举办的个人画展,使他赢得了中外声誉。

庞薰琹的一生是幸运的、辉煌的,在中国社会的转型时期,他抓住历史的机遇,开创出艺术与设计的全新天地,他是开一代风气的艺术大师,他是中国现代设计最杰出的设计师。他的艺术思想和学术风范影响了一代人。

庞薰琹的一生又是坎坷的、悲剧的，由于时代动荡，他几经起落。一个缠绕了他整整一生的"梦"经常折磨着他，让他痛苦，他超前的艺术观与现代的设计理想时时不被理解。在所谓的20世纪中国艺术家排行榜上找不到他的名字，因为他用生命承担了别人不愿意承担的中国设计教育的责任，他在艺术设计领域所作的贡献掩盖了他在绘画上的突出成就。

全面地了解庞薰琹，审视他的一生，通过走进他的内心来体察他的命运所折射出的一百年来中国艺术与设计的命运，是我们对于庞薰琹最好的纪念。

写于2006年6月20日

中国工艺美术研究的价值取向与理论视阈
——近年来工艺美术研究热点问题透视

按照现行的教育体制和学科分类,"工艺美术"这个名称已经终结[1]。在实际生活语言中,"工艺美术"这个词的运用也越来越少,在专业研究语境中,工艺美术的边缘化已是不争的事实,以至于有"工艺美术消亡"之说。但是,工艺美术的实质性的内容和终极目标没有丝毫变化,工艺美术的研究并没有一点减少的迹象,且不断有热点问题出现。这就使我们目前面临着一连串二律背反的悖论:一方面是学科建设与发展,借鉴国外相关学科的思想学说,结合中国实际,拓展设计学科发展空间;另一方面强调重视自身的设计经验,传统工艺美术的保护与发展依然是热门话题,作为"非物质文化遗产"和"创意产业"行业之一的中国工艺美术的意义和价值,越来越受到重视。

新世纪的中国工艺美术研究,是注重保护和抢救,从文化解析入手,重新寻根固本,对"工艺遗产"进行"历史阐述",还是通过"工艺的再发现",不仅寻找设计之源,更借助"创意产业"的热浪,推进工艺美术在当代的生活化、大众化和时尚化?一为保存,一为创新,选择前者,就意味着可能从此再也见不到活的原生态下的工

艺美术。选择后者，也许会在"创意"的旗号下，将传统工艺美术弄得面目全非。这是让人深感两难的选择，也是近年来工艺美术研究所要解决的基源问题，一切新视角的开拓、新方法的运用、新观点的产生都是围绕着"保护"和"创新"展开，形成了从"工艺文化"研究到"非物质文化遗产"研究，从工艺的"现代性"研究到"现代手工艺"研究，从工艺"产销合一"研究到"创意产业"研究等一系列热点问题。

一 从"工艺文化"到"非物质文化遗产"研究

从文化的视角观照工艺美术的做法由来已久，但从"工艺文化"研究到"非物质文化遗产"研究成为一门显学，却是近年来的事情，并在近些年的文化艺术界及学术界引起了极大的关注和讨论，社会各界纷纷响应，赞同者多，批评者亦有，争议颇多。除了"非物质文化遗产"概念让人有不同的阐释和理解之外，还在于不同专业、不同领域的研究者对于"工艺与文化""物质与非物质"之间的互动关系的认识不同，在工艺美术及其遗产的价值观方面也存有分歧。因主导思想和理论的不同，"工艺文化"与"非物质文化遗产"研究的具体做法有较大的差异。

将文化与工艺美术结合起来思考，其前提是将工艺美术与历史学、社会学、伦理学、宗教学，以及生活、习俗和风尚等视为相连的，在物质与精神两个方面互动的结果。这种观念与思路一直是中国工艺美术研究的重要方面，陈之佛、庞薰琹、雷圭元等老一辈艺术家都做过相关研究，张道一曾提出工艺美术是"本元文化"的论断。近年来，在这个基础上，一些专题研究、个案研究和文献考辨相继展开，被进一步细化。在专题研究方面，方李莉的"景德镇民窑与'瓷文化丛'专题"与胡平的"中国女红文化专题"正在被深化、细化地研究；在个案研究方面，王琥等组成的"中国传统器具系列研究"小组，正对精选的90个具有特色的工艺美术器具进行解析；在文献考辨方面，受读图时代阅读方式的影响，一些在历史上的重要的工艺著述，在杭间的主持下均以图说的面貌出现，编就"中国古代物质文化经典图说丛书"等十多册。

在上述研究中，文化视角是有区别的，专题研究关注的是非工艺

性的内容，诸如性别、日常生活方式、意识形态话语等，直接介入社会生活之中。所谓"女红文化"主要研究女性创作的工艺品，以性别为价值判断标准，强调女性意识、女性风格，将"闺房""私人化""隐私化"的工艺展示出来，从男女分类的自然性别到文化层面的社会性别，从女性工艺经验到女性工艺特征，其研究是一种社会文化学的工艺评判。而"瓷文化丛"研究的特点在于，从社会经济形态和文化权利角度分析工艺，如同福柯所言，知识考古，要揭示隐匿在背后的思想动机。把瓷器的当代遭遇作为研究传统工艺承传现象的突破口，把瓷的"内部研究"和"外部研究"贯通一起，构建出一种植根于民间土壤的"工艺文化"，这种专题研究具有较强的现实性，关注社会、工艺、生产、文化问题。而个案的"传统器具研究"，突出的是功能设计和工作原理的分析，结合历史演变寻求工艺设计的源头，其目的是在传统工艺与现代设计之间架设一座桥梁，做出工艺延伸的一种尝试。不同的视角都在寻找方法上的革新和开放性，以田野工作的方式将工艺美术置于其生存的场境和外部错综复杂的历史文化语境中加以考察。

工艺美术研究近年来更多的是被纳入"非物质文化遗产"研究之中，地毯式的普查，竞相"申遗"，名录公布……在国务院颁布的第一批国家级非物质文化遗产项目10大类518项中，与工艺相关的民间美术类有51项，传统手工技艺类有89项，两项相加共计140项，去除酿酒手艺等一些非工艺美术类技艺，真正的工艺美术项目有120多项。于是，在进入新世纪的短短几年时间里，发表的研究工艺美术相关论文接近3000篇[2]，成为学术界的一大热点。精华与糟粕的判断、先进与落后的认识、文化与迷信的理解，似乎一夜之间又回到了早就在工艺美术界争论过的起点上。

对工艺美术与习俗、风尚、社会、宗教、精神的强调，使工艺文化成为由注重工艺美术的社会背景解读，过渡到意在工艺延伸的历史文化意义的阐述，并很快为包容性极大的"非物质文化遗产"研究所兼容。20世纪中叶以来，工业化大潮的冲击导致人类各民族在历史长河中所创造的丰富多样的物质和精神文化的急剧消失，正如有学者所言："我们现在的社会就像一个飞速前进的列车，而我们的'非物质文化遗产'就是一张白纸，它飘在车窗旁边，只要车窗一打开，'嗖'的一声，我们就再也找不到这张白纸了。"[3]这些年来在国内热门的无论是"口头和非物质"研究还是"非物质文化遗产"研究，其实是一种借助外来思想资源以解决我们现实问题的综合学科的理论和实践话语，

这一理论方法在国际上起始于1950年日本政府颁布实施的《文化财保护法》和1972年联合国教科文组织第17届会议通过的《保护世界文化的自然遗产公约》。[4]当它游历到中国之后，立即为文化与文艺研究者所看重，由于它在文化价值之外，还具有较高的旅游经济价值，于是由政府在较短时间内建立起一系列保护和发展政策。但是，人们可能只注意到它在经济和开发旅游方面的价值，只看到旅游经济价值的积极意义，以为由此能够丰富文化生活内容，扩大旅游资源。但"非物质文化遗产"研究在保存、开拓工艺研究空间的同时，也在消解工艺研究中的工艺特性和设计特性，加剧了工艺美术的边缘化。甚至使之脱离原生状态，危及工艺本身的生存，因为虽然"非物质文化遗产"研究是以保护为主要宗旨，但在实际过程中，存在着盲目性、机械性和急功近利，忽视生命活态，忽视有机生态，造成新的破坏和损失。

由于"非物质文化遗产"研究主体在中国是由政府机构、民俗学者、艺术研究者和民间个体所构成，遂形成了不同的"文化遗产"定义和研究走向，最基本的有三种：一是立足现实的立场，带着科学的保护理念与实际现实相结合，制定出一系列相关保护法规，建立调研、考察基地，建立保存完整的数据库，加强教育，提高自政府官员到普通民众的科学保护意识。[5]二是立足于学术研究的立场，基本上是由部分民俗学者、艺术研究者"以学术的眼光与诉求，对所面临的非物质文化遗产的困境及其各个方面的变化，进行冷静的、全方位的追踪观察，并运用现代民俗学理论和高科技手段，积极、客观、全面地加以记录、整理，进而研究，寻求理论的说明，探讨积极健康的出路"。[6]三是立足于功利的立场，在实际的过程中，无论是政府机构还是民俗学者、艺术研究者或民间个体，在不同程度上持有这一立场，开发、转型、创新、利用，它使保护法规形同虚设，有的政府机构因功利立场，导致错误决策，开发、转型、旅游等做法使完整的事物被强行瓜分，甚至断裂、消亡。有的民俗学者、艺术研究者从自己的利益出发，如同"割韭菜"式地随意摘取"文化遗产"以补充自身艺术与研究的贫乏，这也使学术立场下降到经济利益的追求。有的民间个体唯利是图，将自由自律的"非物质文化遗产"整合到个人欲望的商业化市场模式之中，挖其根基，移其环境，使其断根缺水，成为死的标本。

工艺文化研究被"非物质文化遗产"研究所兼容之后的直接后果，就是工艺美术研究的再次边缘化，在经历了20世纪80年代现代设计冲

击之后，又面临第二次大的冲击，以致工艺美术的诸多理论问题被淡化，重建工艺美术的价值观也就成为了问题。

二 从工艺的"现代性"到"现代手工艺"研究

　　工艺"现代性"和"现代手工艺"是两个相互关联而又性质不同的概念，前者是对工艺美术在现代化进程中所发生的深刻变革的理论归纳和价值判断，其中包含有技术的现代性、审美的现代性、造型的现代性及工艺现代性批判等内容。后者则是运用现代工业化技术结合手工艺形式，创造出一种新的"现代手工艺"形式。无论哪一方面都提供了从整体上观察近二十年来中国工艺美术发展的理论视阈，从前阶段的工艺"现代性"的话语，到近年来在校院中形成的"现代手工艺"实践，通过系列展示和研讨达到了前所未有的高潮。

　　工艺"现代性"的提出源于晚清以来的启蒙与救亡运动，以实业来抵抗西方的殖民侵略，解决在以工业化为基础的现代社会里传统工艺美术的转型问题。工艺"现代性"之"现代"两字，具有双重的含义，一是技术标准，落实在工业社会中生产方式的进步上，表现为从手工艺向工业化的发展；另一是时间的尺度，同时包含着社会、审美的时代发展。20世纪初以来，中国工艺的现代性主要体现为把机械化生产作为工艺生产的主要方式，同时，把西方传入的工艺形式当做学习的范式，重视工艺的形式美感和人的意义，使工艺设计从遵道向"为人"服务过渡，但这仅是工艺现代性的一部分，因为工艺现代性需要由时代来孕育，即由中国社会现代性和文化现代性来构成中国工艺现代性的时代语境。

　　1996年于烟台举行的"当代社会变革中的传统工艺之路"研讨会，是中国工艺"现代性"最后一次有影响的讨论，虽然努力寻求发展传统工艺的路向，但终究未能有所突破。两年后，国务院和教育部颁布的学科目录将"工艺美术"剔除，以"艺术设计"替代之，标志着传统工艺美术的价值观的真正失落。所谓工艺"现代性"话题也被"设计转型"话语替代，"转型"的根本是生产方式，是从手工艺向工业化的转换。人们认为，只有当设计完全从手工艺转向了工业化，设计才算真正完成了现代转型。在这种话语霸权下的"手工艺"早已成为落后的代名词，成为拖设计现代化后腿的一个障碍。这时如果重提手工

艺"现代性",必会遭到鄙视。

就在工艺"现代性"研究陷入困境之时,2005年11月,"传统与超越——中国首届现代手工艺学院展及学术研讨会"在清华大学美术学院举行,展出清华大学美术学院、南京艺术学院、上海大学美术学院、西安美术学院和山东工艺美术学院5所校师生作品231件。2006年11月,"第二届现代手工艺学院展及学术研讨会"在南京艺术学院举行。2008年1月,"第三届现代手工艺学院展及学术研讨会"在上海大学美术学院举办。三次学院展将"现代手工艺"推向高潮,成为业内讨论的热点问题。

从工艺"现代性"到"现代手工艺",其本质意义无大的变化,但就实际研究状况看,"现代手工艺"直接超越传统,超越现代批量产品,将目标定位于现代艺术品上,而在生产方式上似乎又回到了作坊式的形式,从这些意义上看,现代手工艺在当前至少产生以下三种影响:

第一,作为现代工业产品设计体系之外的一种补充,合理开发自然材料,解决现代工业产品设计无法解决的兴废利旧、循环再生的设计问题。工艺美术在经历了多年的实践探索之后,寻找到了一条可行的、现实的、折中的道路,就是在现代设计与传统设计之间摆正自己的位置,既利用现代新材料、新工艺,更要充分发挥传统的自然材料和手工艺的特点,在两者相结合的同时,可朝着工艺设计的循环利用的方向发展。英国在1996年与1999年两次举办工艺设计"再利用"展览,获得了良好的社会评价。无论是国际环境还是国内现实,在当前这一阶段,社会和民众都对现代手工艺表现出关注和投入热情,在工业化大生产给人类生活带来的各种问题面前,人们将目光投向手工艺,期望从中探寻出不同于工业产品设计的另一种设计,以解决或改善日益严重的日常生活中的各种问题。作为现代设计的一种补充,现代手工艺的价值取向在于兴废利旧、循环再生的绿色环保设计,这一取向将为现代手工艺带来巨大的发展空间。

第二,在信息化、数字化时代,尝试一种设计与制作一体化的手工艺单件实验,模糊手工艺与纯艺术的界限,模糊设计家与艺术家的界限。现代手工艺突出的仍然是手工,作为一种技能,过去长期扎根于民间个体工匠的制作之中,其生产方式是以作坊为主要形式。家庭作坊在传统手工业时代发挥了巨大的作用,进入信息化的数字时代,这一生产方式将重新展现。只有在作坊式的工作场所才能实现设计与制作一体化,才能真正做到手工艺的单件实验,只有一体化的

制作设计才能保留其手工艺的物质。而数字时代将为手工艺的现代性提供技术保证,信息化时代设计者的素质修养将会不断强化手工艺的现代意识。虽然从现代手工艺的整个设计生产过程看,它仍然属于手工艺或设计的范畴,但从其结果看,绝大部分现代手工艺已不再属于实用的设计或手工艺产品,完全是一种"艺术作品"了。这样的一种模糊手工艺与纯艺术、设计家与艺术家界限的尝试,一方面可以在"实现某些新创意、新工艺方面,较工业设计更为灵活易行",成为现代设计的实验基地;另一方面,扩展了艺术的表现空间,"原创性甚至观念化手工艺渐成潮流所趋",[7]为现代艺术提供新的发展可能。

第三,通过现代手工艺实践,影响学院教育和大众教育层面,将绿色化、个性化设计推至普通民众的生活之中。三次现代手工艺展均称学院展,由国内著名的5所美术设计院校轮流主办,这表明当代手工艺实践与教育的密切程度,这也是中国传统的做法,在过去的100年里,手工艺的进退、盛衰都与学院教育有很大的关联,在两江师范首次开设的美术教育课程中,几乎全都是手工艺课程,这也表明手工艺与民众生计、工业发展的重要关系。在当前的学院教育中,有不少设计学院设立手工艺系科或手工艺实验室,山东工艺美术学院还建立起全国第一家手工艺学院,手工艺在这些院校中渐成主流。但是,象牙塔中的实验要经得起社会市场的检验,因此,在现代手工艺教育中还缺失另一层面,即大众教育层面,应致力于推广现代手工艺,让普通民众对于现代手工艺的理解表现为生活中不可或缺的东西。真正做到了这一点,也就真正把绿色的、个性的手工艺设计推至普通民众的生活之中了,也就真正达到了现代手工艺的终极目标。

三 从工艺的"产销合一"到"创意产业"研究

无论是"文化遗产"研究还是"现代手工艺"研究,近几年在中国虽然热闹异常,但却都是刚刚起步,工艺的"现代性"在中国还是一项未竟的事业。工艺美术研究除了保存、寻求其传统精神和创新、获取新的价值意义外,是否还有解决问题的新思路呢?就在人们观望、等待、无法做出抉择之时,历史的进程已将工艺美术研究纳入信息社

会的文化产业与消费的体制之中，托夫勒描述的"产销合一"社会前景尚未全部展开，"创意产业"的热浪骤然而起。

工艺美术研究在新世纪遇到了提前到来的后现代大众消费文化的强烈冲击，一时间，"创意产业"频繁见诸报端传媒，几成主要的流行用语。信息化时代产业模式的转换带来了消费方式的转换，从过去满足高品质、适应普遍性的需求到追求快乐的个性消费，消费者优先成为设计家必须遵守的原则。在消费者那里，他们厌倦了现代设计产品呆板的、千篇一律的形式；在设计者那里，"设计"一词似乎制约了设计者的思路[8]；在政府机构那里，需要把某些行业与设计等环节连接起来。因此，"创意产业"不是一个新兴的产业，而是在传统产业中"注入知识产权、技术创新、文化理念的元素，以创意为卖点的产业"[9]。创意产业所包容的范围很大，从英国创意产业的13种行业看，手工艺品、艺术品、设计及古董交易品与我们的研究有关，就像工艺美术研究被纳入"非物质文化遗产"研究一样，工艺美术的产销问题也几乎被"创意产业"完全包办了。

面对"创意产业"的兴起，工艺美术研究应该如何作为？学者们似乎未有对策，产销问题在工艺美术研究中本来就很少讨论，而到了消费时代"创意产业"可能成为新的工艺产品消费的增长点时，关注的人和讨论研究的文章将会越来越多。就目前表现出的认识和态度来说，主要有两种：一种认为是振兴工艺的千载难逢的机遇，属于积极的回应；另一种认为创意产业是一把双刃剑，弄得不好会割伤文化复兴的希望，是一种忧虑，也是一种消极的回避。

认识到是一种机遇的研究者，并不一味地站在维护传统工艺的立场上，对"创意产业"现象作价值批判，而是充分认识到消费文化对于工艺产品的产销多元化、快捷化的影响，满足生活者生活情趣要求的积极作用，其实也就是不把工艺美术束之高阁，而是重又回到生活中去。这是工艺美术研究的一个重要命题——"传统工艺的日常生活化"或"活化"。由于"创意产业"将出版、音乐、表演艺术、电影、电视和广播、软件、互动休闲游戏软件、广告、建筑、设计、艺术品、古董交易市场、手工艺品、时装设计都纳入其中，这种开放的积极姿态也将会给工艺美术研究带来新的机遇。

认为"创意产业"是一把双刃剑的研究者，引用新马克思主义德国法兰克福学派以"文化工业"来批判文化商品化对文化残害的论断，来证明其忧虑。"让资本进入文化领域，永远只是资本拥有者的策略而已"[10]，创意产业"由于'资本'的介入，不可避免地带来了片面追

求'剩余价值'的商品经济的本能特性"[11]。如果说当年"文化搭台、经济唱戏"在无形中消解着文化经典的生成机制，那么"创意产业"作为一种外来的、新型的产业模式，则是从文化内部颠覆传统的工艺、设计、欣赏、制作和运作方式。而最终"它在赢得微薄得可怜的利润的同时，既误导了文化的消费者，也使中国的现代文化有长久沦为侏儒的危险"[12]。问题指出来了，如果不作回避，敲一敲警钟也是需要的。

面对工艺美术在信息化时代的现实处境，"创意产业"为工艺美术研究提供了另类的思路和阐释方法。与着眼于工艺本身的现代性如"现代手工艺"的发展路径不同，"创意产业"倾向于将工艺作为一种生活形态和社会需要来看待，由产品转移到消费者，更关注使用者、消费者对产品的不同的评介，关注社会、历史、文化、时尚如何影响消费者对工艺的看法，如何影响工艺结构的发展。因此，"创意产业"更重视"智力资本"，而非"经济资本"。"创意产业"更多的是强调文化艺术产品面向大众文化、通俗文化，并有意识地混淆艺术与非艺术的界限、工艺与非工艺的界限、原创与复制的界限。在工艺设计定位上选择对于日常生活的作用，鼓励民众参与创意活动，培养潜在的工艺文化消费市场。"创意产业"不避工艺与艺术在消费社会的商品属性，放弃工艺设计的高科技、高品质、理性化，而趋向于工艺的趣味化、平民化、感性化。在"创意产业"中，精神价值优于物质价值，生活者利益优于生产者利益，所以思维创造可能比物自身的创造更为重要。在这一点上，它与当代感性设计的理论遵循的是同一种思路。

作为一种宽泛语境下跨学科、跨行业、重商品、重消费的研究，"创意产业"为中国工艺美术研究提供了切合其实际的理论视阈和阐释方法，但也有消极作用。除了上述所言资本的介入是资本者的策略之外，大众的参与和通俗文化的渗透，使传统意义上的工艺不复存在，而个性、时尚的地位却得到了凸显。创意关系到创新与思维的对话，一个工艺种类与其他工艺种类的对话，政府与民间、社团与个体、创意者与使用者之间的对话，在吸收、模仿和评判活动中，工艺创作若能避免无序的"恶搞"，才能够获得真正的实践和发展。

纵观近年来中国工艺美术的研究，实际上存在着性质不同而相互递进的多种倾向，即从文化的视角观照工艺美术到"非物质文化遗产"研究，从工艺的"现代性"研究到"现代手工艺"研究，当后现代宽泛的、大众的"创意产业"兴起之时，生活中的任何东西都有了创意，

而作为真正的设计创意却被旁落了。工艺设计者关注的只是生活时尚、流行样式，而非工艺本身，原本希望对工艺发展与研究有所促进的文化研究与创新研究，可能会解构工艺传统，这也许会帮助我们重新思考工艺美术研究的创新之路，思考如何回应信息时代文化消费对工艺美术及其理论研究的巨大冲击。

要之，进入新世纪以来，中国工艺美术研究面临着一连串的二律背反的悖论。当工艺美术研究者在焦虑学科缺失或研究领域边缘化的同时，一个更大范围的"文化遗产"研究将其纳入其中，在带来新的生机的同时，又使工艺美术研究再次边缘化；当工艺美术的"现代性"遭遇设计转型的替代或否定时，"现代手工艺"似乎寻找到了一条可行的现代之路；当传统手工艺遭受现代工业化解构几乎覆灭之时，"创意产业"又使相当多的传统工艺品以惊人的速度增长。在种种困惑与机遇面前，中国工艺美术研究迎来的是一个百家争鸣又莫衷一是的时代。

（原载《艺术百家》2008年第4期）

注释：

[1] 中华人民共和国教育部高等教育司于1998年颁布的《普通高等学校本科专业目录和专业介绍》，以及随后由国务院学位委员会办公室、教育部研究生工作办公室颁布的《授予博士、硕士学位和培养研究生的学科专业简介》中，将"工艺美术"和二级学科的"工艺美术学"改为"艺术设计"和"设计艺术学"。

[2] 按《中国期刊网》的统计，2000年以来，在该网收录的有关工艺美术研究的论文达2300多篇。将未收录该网的相关论文一并统计，接近3000篇。

[3] 田青：《中国传统文化与传统音乐》，南京艺术学院学报《音乐与表演》2007年第2期，1页。

[4] 徐艺乙：《日本的传统工艺保护策略》，南京艺术学院学报《美术与设计》2008年第1期，1页。

[5] 贺学君：《关于非物质文化遗产保护的理论思考》，《江西社会科学》2005年第2期，108页。

[6] 同上。

[7] 袁熙旸：《多元文化背景下的手工艺管理机制》，南京艺术学院学报《美术与设计》2008年第1期，15页。

[8] 许平、周洁：《创意产业的中国崛起》，《中华文化画报》2006年第10期，3页。

[9] 张文洁:《英国创意产业的发展及启示》,《云南社会科学》2005年第2期,85页。

[10][11][12] 杭间:《文化创意产业是一把双刃剑》,《美术观察》2007年第8期,25页。

价值论：设计研究的新视角

设计与价值就其原生形态而言，并非彼此分离，而是相融在一起的。一种设计往往关联着价值的关怀，价值的眷顾也促进设计的发展。但近代以来，人们陷入了对大工业技术和商品经济的崇拜，设计在满足人们的各种欲望中，善与美被排斥和吞噬，恶与丑正在转化为现实，设计意义的失落需要我们来一场真正的设计革命，期望设计与价值的统一，建立起中国自己的设计价值观。

一　研究设计现象有待于运用价值论

在设计研究中运用价值论，并非是价值哲学研究在中国日趋成熟。一些特殊领域就势纳入其价值研究框架所至，也不是研究者一时兴起，别出心裁，弄点新意，而是设计艺术领域面对无所不在的中外设计价值冲突，面对生活实践中一系列设计难题的别无选择。这是学科领域内部的需要，是学术自觉而不全是外部因素作用的结果。

进入 21 世纪，随着经济全球化和信息产业的发展，一些与设计艺术相关的价值问题凸显出来，诸如，设计的环境污染问题、设计资源有限问题、信息技术的负效应问题、人的内心情感的失衡问题等成为一个时代性的、全球性的设计文化现象，它们早已不再是 30 年前中西设计价值观那样的中西文化的冲突，而是一个世界性的设计价值观的

激烈冲突。不论是在中国还是世界其他地区,都处在这一深刻的设计价值观的变革、转型和重建之中。对中国设计来说,旧有的中西设计价值观的冲突未曾解决,新的矛盾冲突接踵而至。

但是,面对这些新旧问题,面对这些交错在一起的价值冲突和价值难题,我们依然沿用过去的传统理论,所谓"本质论"即"实用与审美的统一论","实用、美观、经济"的标准论,或"功能论"即"功能第一,形式第二""功能决定形式"等,以这种知识理论来应对当前错综复杂的设计现象,会让人感觉到理论的"无能为力",在客观的、具体的设计现实面前凸现出"理论的贫乏";同时,沿袭这种知识理论的后果,还将带来设计理论的混乱与设计实践的困惑。

例如,在"实用、美观、经济"的标准论的规范下,囿于自古罗马以来的"坚固、适用、美观"的范式权威,很难根据现实情况和时代变化恰当地调整和增删标准。对设计的美观、实用等情有独钟,定为原则,而对其他涉及人的目的、社会伦理等价值问题颇感不适,对于自然生态、环境污染等设计的相关问题虽忧心忡忡但不能真正面对这些问题。因而,总是将设计研究归入"实用与美观"的讨论之中,希望以简单的、二分的或二者合一的这种研究方式来解释复杂多变的设计现象,或以上述标准、原则为标签,逃避或拒绝对之做审慎的系统的研究。

又如,人们习惯了"功能论"的认识论研究思路,囿于"功能论"的认知视角的狭窄,很难理性地接受和处理设计的各种复杂问题。在学术研究中,将"功能"片面地理解为"实用性",并刻意追求功能决定论的思想,刻意追求"功能第一""形式追随功能",对实用功能之外的问题不以为然,对设计现实中的各种复杂问题避而不见,并把设计从艺术中脱离出来,轻蔑地看待艺术性。这种功能论把设计研究变成了"实用主义"的功能分析,所以有人就针锋相对,提出了"形式追随幻想"。"功能论"与"幻想论"将功能、实用、造型、形式相混淆,把某一时期的需要泛化为设计真理,从而将自己的判断强加于人。而实际上,两者都不能真正解决和解释设计的实际问题,最后,脱离设计的目标,远离人的生活。

因此,研究设计现象必须超越"功能论"的认知方式,超越"本质论"二分合一的研究方式,去寻求新的理论视角,这就有待于设计的价值论研究,立足于人及其社会生活实践的设计价值哲学,坚持人的生活的和谐,坚持人与自然的和谐,坚持设计的道德维系,坚持创造生活的终极目标和原则,将设计的生活价值、和谐价值、伦理价值

中的精神实质具体化，致力于为当前设计研究的发展、超越，为摒弃设计中纯粹的实用观、技术观、全球观，为创造性地建设一个"生活的""生态的""适当的"设计价值世界提供哲学基础。这一新的研究视角并不是以新的设计价值观为唯一尺度，在研究中也不否定过去的传统设计理论问题，不否定"功能论"以及旧有的"本质论"和旧有的设计原则作为设计研究的基础的事实，它只是将此类传统理论纳入更宽广的"价值论"之中，使包括这些"功能论""本质论"在内的一切设计研究，均获得一种新的角度和方法，一种以"价值论"为中心的设计研究新视角。

二　对现代设计发展的价值考量

中国设计艺术 100 年来的重大变革，是中国设计艺术有史以来最大变迁的 100 年，是一次充满革新意义的现代转型。从此，一个传统设计的时代终结了，另一个现代设计的时代开始了。对这 100 年中国现代设计发展做一次价值观念变迁的研究，如果从价值观的基点、目标、价值实现的手段、制度等方面来考量，可以发现，这一次设计转型体现在以下四个方面：（一）在价值观念的基点上，设计的中庸思想正逐步转变为功能主义思想；（二）在价值观念的目标上，设计整体和谐观正逐步转变为个人幸福主义；（三）在价值实现的手段上，手艺个性已被科学技术所取代；（四）在价值实现的规范上，工匠制度已被法律法规所替代。这样的一个转换过程，充满着中国设计艺术自近代以来的悲喜交并。

在价值观念的基点上，中国设计艺术始终是以儒家的中庸思想来指导设计的。中庸的核心思想是避免设计行为中的"过"和"不及"，这是中国设计面对复杂的社会生活问题所做的审时度势的设计之道，对中国设计影响极大，这很可能是中国设计中最为重要的价值观念之一。所谓"礼藏于器"，实际上就是以儒家思想来规范器物。在价值指向上，儒家中庸思想是超越实用功能的，即超越使用者的物质生活利益，按儒家思想规范设计，强调"执两用中"的原则，从而起到缓解人与物、人与自然的冲突矛盾，不至于将许多设计物做到极端，最终让人、物与社会生活处于和谐的平稳状态。这明显地区别于西方近代以来单纯的设计功能主义观念。当然，从古代到现代，从中国到西方，

设计都不可能放弃功能，否则，设计的目标不能抵达。但单纯地、执着地追求功能，追求实用利益的做法，是工业化社会所带来的，"功能决定形式""功能第一，形式第二"的设计思想，在近代以来的中国设计艺术发展中成为主流思想，深入人心。形式的、情感的、艺术的设计观念从根本上受到颠覆。设计的实用功能主义有其正面的价值效应，它使那些烦琐的装饰彻底没有了市场，它让设计在人的生活中更为合用。但也产生了种种负面价值效应，一是它催生出实用主义的设计思想，实用观在很大程度上取代了生活观；二是实用主义让人盲目确信实用原则，由此产生了否定实用之外的一切的做法，忽视了人的情感要素，使物冷漠化，导致了人与物的不融洽，设计的文化与精神遭到了毁灭性的打击。

在价值观念的目标上，中国传统设计以整体为起点达到社会和谐的目标，整体不只是设计本体，更要高于其他一切利益，整体利益既是家族、社团，也是社会整体或国家利益。因此，以此为起点，个人、家庭生活被无条件地服从于整体社会生活。物品设计不凸显个体利益，不从局部的效果出发，而是纳入社会整体，受主流思想的约束。也就是说，社会结构的各个子系统与整体结构之间有着协调关系，各子系统之间也有着协调关系，从而构成了社会整体的和谐发展。近代以来多次思想解放运动，激发出中国人的独立自主意识，社会进步和人性的解放，带来个体生活价值的重视和保护。中国设计在这一历史时期，学习西方设计思想，借助社会潮流而建立起了设计的个人幸福观。个人幸福观在中国历史上是前所未有的观念，在设计上的体现也有正负两种效应。设计的正效应是挣脱封建礼教的规范，提倡设计的个性本位，突出个人情趣，追求个人享受，完善个人人格。设计的负效应是强调个人高于一切，个体大于整体，个人享受成为设计的目的，成为设计的最高价值。然而，历史证明，社会各个部分的最优化，不一定能达到社会整体的最优化，从整体和谐社会的价值角度看，在当今激烈的商品市场竞争中，由于极端的个人主义、功利主义、享乐主义影响而产生的大量破坏自然生态的设计、过于追求商品化的设计，使人们的社会生活受到大面积的磨损，设计处于失范的状态。

在价值实现的手段上，中国传统设计的生产是手工艺的方式。手工艺生产方式是以家庭作坊的形式为主，工场手工业和官办手工业为次。而家庭作坊的灵活性、普遍性和合理性成为传统设计价值实现的最佳手段。手工制作、自产自销及其传承方式都带上独特的工艺特性，它不只满足了中国人普遍的生活所需，在一定程度上也带来了工艺设

计的独特性、地域性、趣味性和生活化。而工业革命以来的大工业生产使这种手工艺方式土崩瓦解，几乎彻底丧失了存在的可能。当我们告别传统的手工艺，热情拥抱现代大工业生产时，我们遭遇到了价值的困境。最让人感到痛心的是设计个性与地域性的消失；其次是设计中艺术因素被冷落，装饰被否定，精神追求被忽视；再次是现代科技在满足人们普遍需要的同时，也加剧了生态的危机。因此，当代中国设计存在一个如何从热切崇拜高科技的迷雾中走出来的问题。

在价值实现的规范上，中国传统设计存在着严格的工匠制度和"工律""例则"一类的设计规范，这些规范一方面有着较好的设计约束和标准，但同时存在着禁欲和人治的负面影响。当设计规范不足时，就运用人治手段来约束，传统礼制的力量在设计中具有法律效力，人们生活中的物品必须受礼制的束缚，否则就违"法"。与此不同，现代社会借助法律、法规的手段来解决设计中的相关问题，这较之传统社会有了巨大的进步。但当代中国的设计法规还不完善，无法适应人们日益增长的法制意识和实际的设计需要。

三　中国设计的根本问题在于价值观的确立

中国设计的现代转型能否成功，在世界现代设计中能否占有一席之地，取决于很多因素，但最主要的，也是最根本的问题，是取决于中国设计价值观的确立与否。或者说，设计价值观确立和设计价值论研究的水平是中国现代设计成功转型的基础或前提。

通过对中国现代设计的价值考量，我们发现有一个基本的事实：传统设计价值观已经丧失，新的设计价值观尚未建立。中国现代设计的各种问题就出在这一没有价值观的真空地带。如前所述，在这个价值观丧失的真空地带，设计的文化与精神遭受到毁灭性的打击，设计处在一个失范的状态，设计被高科技所劫持，自然生态受尽破坏，设计真正的"法"还未完善建立。所有这些问题要想立即在当前解决，是有困难的，甚至想直接攻克其中一项难题也不是容易的。可行的途径，还是要从一些设计现实问题出发，通过调查研究，了解和把握问题的实质，再依据目前通行的标准或规范，进行真实有效的归纳，并进一步使设计价值观的研究全面展开，进入到学理、科学的讨论层次之中，从而确立起中国自己的设计价值观。价值观如能确立，就可寻

求具有启示作用的解决问题的方法。

设计的现实问题也是时代的回声，对于理论研究具有导向作用。随着时代社会的发展，中西设计文化的激烈冲突和设计价值观的深刻变革已经成为设计中的一种文化现象，由于经济长期处于迟缓的发展之中，我国设计艺术在近代的转型也极为缓慢。改革开放以来，接触到大量外来的设计思想和观念，这一转型进程逐渐增速。但是，设计价值观作为一种思想观念，是与社会总体的意识系统相连的，某一观念的变化都会牵动系统整体观念的变化，而某一新观念的变化不可能独自完成，其中必定会有反复的过程，新旧价值观也在不断地较量与争斗，一些思想上的困惑和观念的混乱时有发生。而作为研究者，减少这种争斗与混乱，缩短困惑、迷惘的过程需要不断努力，也是一种学术责任。

设计价值观的冲突与重建不独中国，也是全球范围内的现象。近年来，经济一体化过程带来了一系列"全球化"问题，不同国家、地区、宗教、群体、个人之间的交流日益频增，那种"世外桃源"式的封闭状态已不复存在。设计领域更是如此，经济领域的"全球化"也促使设计艺术相互影响、相互合作、相互竞争和制约。但是，"全球化"并不能让"设计的价值观"完全一致，虽然"全球化"已渗透到思想、文化的多个领域，全方位地改变着人们的生活，但在实际的生活中，人并不是抽象的、概念的、单一的，而是具体的、鲜活的、多样的。人类在"全球化"的影响下并没有失去自身所生活的那个共同体，人类的生活也不可能一体化，总会以各种不同的方式呈现。因此，作为设计主体的人，他们的文化传统、宗教、思想，以及他们的生活方式、生活内容、需求、目的、能力均有不同的特征，相互之间存有较大的差异性，从而形成了人类多样化的生活现实。在历史上，这种多样性构成了各自独有的价值取向，建构出不同的价值标准。在现代，由于对多样性和单一性所产生的效应缺乏准确的评估，导致设计艺术有许多极端、简单的做法，一些传统价值观和多元价值标准被完全排斥，并将某种价值标准强加于设计，最终造成单一标准，产生价值观的失落或空白，给设计艺术带来不可估量的损失。

在强调设计价值多样化的同时，也应看到设计确实存在着一些普遍价值，即那些对于价值主体一致性的东西，如自然生态价值、环境伦理价值，也包括设计的实用价值等。这些价值观都有其普遍的意义，但也有其局限的一面，表现在各设计主体因自身利益和需要而有所选择。因此，合理的普遍价值的建立必须有一个科学的论争过程，并需

在不同文化、群体之间加强交往、沟通和理解。

在反思中国设计各种问题的时候，我们最需用心的是价值观的确立。其中无论是多元化还是普遍性，都是真正在探讨设计问题的实质，这是解决一系列设计问题和价值观确立的关键。可是，当前关于设计价值问题的探讨，在西方也是一个被忽视的环节，几乎成为制约设计研究及设计发展的一个"瓶颈"。假如我们不能立足于当代社会发展和人的现实和谐，对设计实践和面临的设计价值困境做出深刻的反省，并以价值研究这一新角度、新思路去认真地总结和归纳设计实践，并确立合理的设计价值观，那么，无论是中国设计的现代转型，还是各类设计问题的解决，都有可能不得要领，原地踏步，最终延迟转型过程和问题的解决。

（原载《美术与设计》2011 年第 2 期）

论苏州美专

一 城市与精神

　　一座城市有一座城市的精神，而体现苏州这个古老城市精神的正是"苏州美专"。所有关于苏州的印象，有一个共同点：小桥流水，塔影钟声，园林戏曲，精致典雅。这个中国东南部的文化、经济中心，近代以来，再次呈现出开放、繁华、发达的景象，而能持续发展的因素，离不开苏州人的"毅力""审美"和"经验"。现在看来，苏州美专的校训"韧、仁、诚"，充分体现了上述因素。因此，"韧、仁、诚"不只是苏州美专的精神，也是苏州这座城市精神的高度概括。

　　30年的苏州美专，最让后来者怀想不已的，很可能正是这种精神。在我看来，这种精神，是生机，是美学，既艺术，也学术，乃艺术教育之理想。

　　有人会说苏州城里还有所百年老校——原"东吴大学"，为何担当不起苏州这座城市的精神象征？因为东吴大学是所教会学校，它颇有影响的专业是法学，苏州是非常艺术化的城市，谁能将法律与昆曲、评弹、年画、园林、刺绣、吴门画派相提并论？苏州美专虽不是也不可能是综合性大学，不能直接服务于工业、农业、经济和社会，但苏州美专在苏州现代史上所发挥的作用，却是一些综合性大学所难于比拟的。

伴随着中国东南部的文化、经济中心的重新崛起，苏州美专在某种程度上介入其中，深深地影响着这一历史进程。

二　沧浪之美

"沧浪之水清兮，可以濯吾缨；沧浪之水浊兮，可以濯吾足。"这一段话是屈原《渔父》一文中的名句。苏州美专30周年，有很多话要说，与诸多直接的专业教育论述方式不同，我选择另一种记录策略，从苏州美专所处的地理环境、文化生态开始，去触摸那忽远忽近、神奇莫测的成功事实。之所以如此，除了苏州美专的校址建于按《渔父》名句构筑的沧浪亭外，还源于阅读了居于沧浪亭畔的清人沈复所撰《浮生六记》，那种充满幽情雅致的记述、凄风苦雨式的人生体验，让我暂且放弃专业的考量，先说些"世说新语"般的闲话。这对于读者来说，可能更显亲近，更富人情味，对苏州美专的历史真实也更为可信。

北宋诗人苏舜钦修筑沧浪亭时，也许只为远离官场而隐居，"觞而浩歌，踞而仰啸，野老不至，鱼鸟共乐"（苏舜钦《沧浪亭记》）。确有隐逸的味道，在中国文化中，隐逸是和渔父的意象相连的，因此，苏舜钦自号"沧浪翁"，筑园冠名"沧浪亭"。而在《渔父》中，屈原的执着和渔父的旷达构成了2000多年中国文化的某种范形，衍生出一种精神符号。而《浮生六记》至情至性、崇尚艺术，以真实而自然的创作思想，记述平凡人的自我人生，其中对生命"自由"和"美"的极力追求所体现出来的"人性觉悟"，正是这种文化精神的体现。

"沧浪之水"也就演绎出一系列"沧浪之美"。

屈原撰《渔父》，虽然短小，却是文化史、思想史上的一个经典；苏舜钦筑沧浪亭，虽少精巧，却构作自然，是园林史上、建筑史上的一个经典；沈复述《浮生六记》，虽属小品，却承继传统，开启后者，其独特价值成为文学史上的一个经典；颜文樑创苏州美专，虽为短暂，却独树一帜，成为美术史上、教育史上，甚至文化史上的一个经典。

三　成功者在毅力

在我访问、接触过的苏州美专校友中，对母校都有强烈的认同感，而苏州美专最值得骄傲的，不是沧浪亭优美的校园环境，不是那座气势雄伟的"希腊式"建筑，也不是那些从古希腊、罗马、文艺复兴雕塑上直接翻制而来的460多件"石膏像"，而是充溢在沧浪亭艺术氛围之中、流传在美专人口耳之间、时时引领美专人创造行为的"眼乌珠"。

谁是"眼乌珠"？谁的"眼乌珠"？谈苏州美专，颜文樑、胡粹中、朱士杰三位声名显赫。三人均生于苏州，1922年共同创办了苏州美专，颜、胡、朱三姓用吴音联结，称"眼乌珠"。"眼乌珠"颇有"领袖""眼光""最珍贵的"之意，苏州人形容一个人缺少"方向"，不明事理，就说此人没有"眼乌珠"。而苏州美专的方向、事理是由"颜胡朱"引领的，"颜胡朱"是苏州美专的"眼乌珠"、苏州美专的骄傲，也是苏州城市精神之"睛"、苏州的骄傲。

"眼乌珠"之首是颜文樑，他所立美专校训"韧、仁、诚"是一种行为准则，而非理想目标。依照这一准则，才能抵达艺术的理想高度。"韧"即"毅力"，列于该准则之首。这里蕴含着一种古老的文化思路："君子欲讷于言而敏于行。"这里延续着一种古老文化的范形："执着与自由。"

苏轼《晁错论》云："古之立大事者，不唯有超世之才，亦必有坚忍不拔之志。"真有大成就者，必须有"毅力"。27岁的颜文樑，已经画出了那幅著名的在巴黎春季沙龙获奖的《厨房》，这个时候，颜氏还未去欧洲留学，仅随日人松冈正识学过不到一年的油画，但却用10年时间，从商务印书馆铜版室练习生到中小学、师范图画教员，从月份牌到剧社布景，从画材试制到组织画赛会，已奠定下宽厚的基础和练就了坚韧的毅力，可以说他是无师自通并有发展自家的眼光与思路。他成名后平实、淡定，从不说大话、空话，保持艺术家一贯的本色。几乎所有留洋归来的画家最后都会兼画中国画或改画中国画，而颜文樑则始终走自己的油画之路，从没改弦易辙。如果没有坚强的毅力和执着的定力，就不能有如此的把持。

"毅力"是苏州美专的基本品格及学术精神，虽不像那座希腊式建筑那样一目了然，却长期浸淫在美专师生的思想深处。苏州美专诞生于"动荡之世"，30年艰辛又辉煌的历程均得益于这个"毅力"（韧）。

颜氏35岁赴法留学，4000册书籍、460多件石膏像从欧洲运回，新教学大楼的落成，教育部批准立案，注重学科拓展，战时迁校、战后复校，等等，都需要颜氏及全体师生不屈不挠、流血流泪，才能构建出如此发展的空间。

颜文樑常引西哲亚罗士多德之言赠学生："二少年之别，不在才能而在毅力。"严格的基础训练、脚踏实地的治学风气，培养出董希文、莫朴、李宗津、俞云阶、李咏森、黄觉寺、罗尔纯、宋文治、杨之光、钱家骏、阿达等一批杰出的艺术家与教育家。我坚信，他们的成功完全得益于沧浪亭读书环境下孕育起来的对"艺术"的执着追求。

四　艺术、教学、披荆斩棘

1932年，对大多数中国人来说，并没有什么特别的地方。但对于苏州美专人来说，这一年的夏秋之交是个可喜的季节，许多方面都给美专人以希望：8月，雄伟的希腊式新校舍落成，带来了建筑形式上新艺术的震撼；10月，教育部正式批准"苏州美术专科学校"定名、立案，并开始筹建"实用艺术科"；12月，举行建校10周年纪念活动，举办美术展览会。政府立案、社会认可，全校师生充满喜悦和憧憬，这颇有普天同庆的感觉。

作为校长的颜文樑，在"大师"与"大楼"之间，并不轻视学校的物质硬件建设，因为这是教学的基本，他吃尽了校舍不敷使用的苦头。在苏州美专的教学体制与建筑形态上，有着中外古今共存相融的关系。在沧浪亭的校园里，70余亩校舍分东西两区，西区为古典式园林建筑，有清香馆、面水轩、翠玲珑、看山楼、闻妙香室、见心书屋等，作办公和宿舍用，可谓曲径相通、宁静幽雅。东区为希腊式大楼，以优美的爱奥尼柱子为廊，三层大楼中，上为西画人体教室、图案教室、中国画实习室三间，中为办公室、美术馆、教具室五间，下为理论教室等六间。

如果要对中国近代以来大学建筑的中西格局进行评介，苏州美专的校园建筑在当时无疑排列第一，因为这里凝聚着东西方建筑文化的精髓。沧浪亭中西建筑巨大差异的共存，也蕴含着苏州美专艺术教育理念的中西兼容，在典雅幽静的园林、新式登场的希腊大楼中，所发生的有趣故事，连同人物、课程、教具、图画、工艺、房子，构成了

苏州美专历史的重要部分。

苏州美专的艺术教育，最突出的地方在哪里？用现在的话来说，是注重学科的发展。

1932年，鉴于当时国内工业化的蓬勃兴起，借教育部立案批准苏州美专之机，筹设实用艺术科，以应社会工业发展之所需。1946年，借战后复校之机，筹划动画科，以应艺术类型之变，填补艺术教育之空白。一所私立学校，如此注重学科建设，除了自身的生存需要，我想更多的还在于学校的主持者对于艺术全局的把握和宽阔的艺术视野。

无论是筹设实用艺术科，还是筹划动画科，强有力的推手当然是颜文樑，他在校刊《艺浪》1933年第9、10期合刊上撰文《从生产教育推想到实用美术之必要》，主张："艺术之为用至广，于工商界尤甚。我国工商界之各种出品，多陋因就简，其亟待于艺术界之改善而增加其产量者，至为急切！……余尤望本校实用美术科同学，勿畏难中止，勿以其事之烦琐而生怠视也！"对于动画科，先让范敬祥设一制片室，再由钱家骏、范敬祥为上海人民政府制成两部卫生教育动画片，最后于1950年正式设立动画科，可见其学科开拓的过程与思路。后来，美专动画科在1952年全国院系调整中移至北京电影学院，上海美术电影制片厂的主要骨干大多是苏州美专的毕业生，成为中国电影史上一段佳话。

其实，每一所学校、每一代人都有自己的机遇与局限，苏州美专在艺术教育的荒野披荆斩棘，中外兼容，艺用结合，在动画教育上开拓出一条前人未曾走过的新路，显示出颜文樑这位艺术大师的眼光与气魄。

五 "经验者，事实之母也"

当时任何一所学校，都有经费紧缺和不稳定的师资问题，但不是每所学校都像苏州美专一样，有些老师是不拿工资的。"颜胡朱"自然是不领薪水的，即便是教授吕霞光、周方白、戴秉心、陆传文、吕斯百，也都不领工资，他们是教育部聘请的教授，在每月教育部发的300银元中，还会捐出200元给学校。经费紧缺，对于颜文樑来说，是个极为棘手的难题。

虽然经费紧缺，但学校不能缺少"大师"级人物。在苏州美专任教的著名教授，除颜文樑、胡粹中、朱士杰、吕霞光、周方白、戴秉心、陆传文、吕斯百外，还有丁光燿、江寒汀、黄幻吾、黄友葵、陈从周、张宜生、孙文林、陆抑非、沙耆、郑午昌、黄觉寺、钱家骏等。按1948年的统计，教职工42人，在校生有280人。据毕颐生回忆："苏州美专还有一个窍门，就是自修室，高年级带低年级。我当时就坐在董希文的后面，高班和低班混在一起坐，这样低年级的自然会向高年级的学习看齐，这个问题就解决了。"

凡科班学习美术者，都有同样的感受：老师授予的是方向、观念与方法，而在技巧、经验上，同学之间相互学习所得到的，远超过课堂上所得到的。在学问与经验之间，颜文樑更重艺术经验的获得，他常引莎士比亚的一句话告诫学生："无经验而有学问，不若无学问而有经验。"这与鲁迅所言"万不可去做空头文学家或美术家"是一致的。颜文樑极重视学生艺术经验的积累，在给毕业同学的留言中说："离校则又为开始服务，此后诸君则将增进种种经验，盖经验者事实之母也。"

在教学上对学生重经验的获得，在研究中对老师重学问的探讨。苏州美专最让人感动的，是在经费如此紧缺的状态下，编辑出版校刊，时间长达二十年。1928年，由首届毕业生黄觉寺任主编的《沧浪美》正式出版，第一卷第1期刊文25篇，总计100页。后《沧浪美》更名为《艺浪》。1933年，《艺浪》定为月刊，用铜版纸精印，并做三色版彩印，全部制版印刷工作由美专自己的印刷制版工场承担。1946年，《艺浪》复刊，出刊"25周年校诞纪念专号"。《艺浪》推动美专的学术交流与研究，对于我们来说，也记录下苏州美专那些非同寻常的"历史事件"。

苏州美专值得怀念的，很多，很多！

1932年，在建校十周年大会上，颜文樑以艺术家特有的敏感与想象，说出了这么一句激动人心的话："敝人等希望我山明水秀之苏州，成为世界美术之中心，而光华灿烂之美术世界，更从我校微光中发现。"颜氏预期之目标，未能达成，这不是颜氏的局限，也不是苏州美专的局限，而是一个时代的局限。但诞生于动荡之世，在艰难环境下生存30年的苏州美专，所获得的成功是惊人的，这实在是一个奇迹。

试想，改革开放三十年，有哪一所美术院校达到了苏州美专这样的成就？

2012年春节，姑苏城下起小雪，我徘徊在沧浪亭前的河水边，寻

访苏州美专往日的光辉。雪渐渐停止了，但眼前的景色却变得模糊起来。当年曾走过沧浪水边的美专师生，已渐行渐远，进入历史深处，我忽然间感到，没有了"眼乌珠"，沧浪亭显得不再精彩，没有了苏州美专，沧浪水边寂寞多了，没有了美专的苏州，也失去了艺术的本色。

（2012年1月25日初稿于苏州，2月4日二稿于南京）

百年"南艺"影响中国艺术历史进程的十个事件

"南艺"百年校庆时,我写过一篇短文——《百年"南艺"赞》,表示我对"南艺"的钦敬仰慕之忱。今天,"南艺"百年庆典活动的帷幕早已落下,喧嚣之后,归于平静,利于思考。我想,百年来,中国政治、社会、经济、文化、艺术的变化之大,为亘古所未有,而"南艺"在这百年巨变中,为中国艺术的复兴,发挥了多少可能的、应尽的作用呢?

回到百年时光隧道,在一个时代的历史尘埃中寻找被掩埋的真实的光辉。终于,我惊喜地发现,自辛亥革命以来的 100 年中,"南艺"人集合在"闳约深美"的旗帜下,铸就"不息变动"的艺术创造精神。其中,最突出的有十个事件,影响到中国近代以来艺术发展的历史进程。

一 上海美专创立与现代艺术教育之奠基(1912)

1912 年 11 月,刘海粟与乌始光、汪亚尘等于上海乍浦路 7 号,创办了中国历史上第一所艺术专门学校——上海图画美术院(1921 年更名为上海美术专门学校)。上海美专开风气之先,引领现代艺术教育

"新式"之潮流,之后,中国独立的艺术院校如雨后春笋般发展成长起来。如,1918年,国立北京美术学校建立(今中央美术学院);1920年,私立武昌艺术专科学校建立;1922年,广州市立美术学校和私立苏州美术专科学校相继建立,等等。

成为"新艺术策源地"的上海美专,颇合蔡元培先生主张的美育教育思想。1918年,蔡书"闳约深美"相赠,成为学训。蔡曾竭力为美专在教育部立案并与刘协商:拟将私立上海美专改为公立,列入国民政府公办教育系列,刘则以艺术崇尚自由不受政治约束为由,坚持不入公办系列。后蔡于1928年在杭州建立"国立艺术院"(今中国美术学院)。

20世纪初的中国艺术教育,是在师范学堂、艺术社团、私立艺校、公办艺校四个领域实施的。师范学堂在"洋务运动"和"实业救国"的理念下最早实行艺术教育,然模式单一,少切实际;艺术社团最初由教会主持,有太多的宗教与功利色彩;只有独立的艺术学校才真正开始探索向现代转型的艺术教育。上海美专于辛亥翌年创办之始,就一改早期师范学堂单纯的日式模仿,真正借鉴欧美、效法"新式",以私人初创一校,挑战五千年绝对之艺术正统,不挠不沮,开创新局,为现代高等艺术教育的崛起奠定基础,其时代意义或更在史上第一所艺术学校之上也。我以苏东坡为韩文公庙所撰碑文二句略改一字:"匹夫而为百世师,一校(言)而为天下法",正足为刘海粟先生与上海美专写照。

二 《美术》创刊成为新旧艺术论战阵地（1918）

1918年11月25日,《美术》创刊,刘海粟与主编张玄田分别撰写发刊词。

鲁迅阅后,立即于12月29日出版的《每周评论》上,直接以《美术杂志第一期》为题撰文赞赏:"民国初年以来,时髦人物的嘴里,往往说出'美术'两个字,但只是说的多,实做的却少……这一年两期的《美术》杂志第一期,便当这寂寞糊涂时光,在上海美术图画学校中产生。内分插画、学术、记载、杂俎、思潮五门……也可以看出主持者如何热心经营,以及推广的劳苦的痕迹,这么大的中国,这么多

的人民，又在这个时候，却只看见这一点美术的萌芽，真可谓寂寞之至了。但开美花的，不必定是块根。我希望从此能够引出许多创造的天才，结得极好的果实。"

《美术》创刊开辟了学术研究的崭新领域，不只对于美育与美术教育的讨论，更有关于艺术思潮的论辩，都是空前的。丰子恺、丁悚、方介堪、陈之佛、滕若渠、汪亚尘、倪贻德、俞寄凡、吕澂、傅雷等纷纷撰文探讨，皆为经典之作。当时研究西方美术，大多以写实为起点，而《美术》则直接介绍后期印象派，进而立体派和表现派，可见引导现代新艺术之办刊主张。后甚至刊出"决澜社"特载，其文其画，令艺界震惊。

《美术》虽仅出 8 期，却具里程碑的意义。不仅为艺术新思想、新理论研究提供讨论平台，亦可了解国际最新艺术动态，加速接纳西方现代艺术在中国的传播。《美术》无疑站在了我国艺术研究的前沿，且锐气喜人，为社会各界所肯定。上海美专继之有《美专月刊》（1921）、《文艺旬刊》（1926）、《葱岭》（1929）、《艺术旬刊》（1932）等接续出版。所刊文章，篇幅精短，眼光独到，切中时弊，了无学究之气。甚至有更大范围的一些论题以及新旧艺术观的论战，如唐隽的《读陈独秀的"新文化运动是什么？"》《裸体艺术与道德问题》，不仅为专业人士，也为业余爱好者和社会人士研究了解艺术开启一扇大门。

三　从暑期音乐讲习会到音乐学学科之开拓（1921）

人们熟知上海美专开中国美术教育之先河，却忽视了上海美专对中国音乐学科建设的贡献。

1921 年 7 月 16 日，上海美专第二期暑期讲习会开班，相比第一期新增一个音乐班，由吴梦非主持，为期 6 周。同年 9 月，刘海粟采纳建议，增设高等师范科图画音乐系，以应全国音乐师资培养所需，向刘极力谏言开办音乐学科的是李叔同的高足，东京音乐专科学校毕业的刘质平。经 4 年教学实践，1925 年 9 月，上海美专正式成立音乐系，刘质平任系主任。至此，中国现代音乐教育完成了从传习所、讲习班到师范教育，进而专业教育的发展，建立起完整独立的音乐系科。两年后的 1927 年 11 月，一所独立的音乐学校——国立音专在上海成立。

从此，沪上这两家学校的音乐专业办得颇有声色，誉满天下。20世纪上半叶中国音乐界许多著名人士大多出自上述两校，如上海美专就有：钱仁康、张定和、谭抒真、江定仙、喻宜萱、康讴、刘诚甫、斯义桂、陈洪、黄源澧等。

上海美专的音乐教学始于讲习会音乐班，或更早开设的初等师范音乐组（1917），真正致力于学科发展是在刘质平主持音乐教学的1921—1931年期间，从高师图音系到音乐系的教学计划、课程安排，均由刘质平制订。除此之外，他还编写音乐教材，组织音乐研究会，创办音乐刊物，从事学术研究。之后，上海美专音乐系历届主任李恩科、刘穗九、丰子恺、汤凤美、金律声、赵梅伯、郭志超、程懋筠、王云阶等，都在教学实践和学术研究上承继其传统，不断完善音乐学科，提升教育质量，服务社会。

刘质平先后历任几所大学的教授，门人众多，成就非凡。而其最大的成就不只是建立起上海美专完整独立的音乐系科，更是影响中国音乐学学科发展的历史进程。刘质平的名字及其上海美专早期音乐学学科的建设，应该载入中国现代音乐学学科建设的史册，为后人敬仰与鞭策。

四 人体模特儿风波冲击腐朽陈旧艺术观念（1926）

1926年4月15日，正在杭州带领学生写生的刘海粟，接到学生送来的当日《申报》，其标题赫然印着《上海县长危道丰严禁美专裸体画》。

上海美专自1915年雇用人体模特儿以来，十年间，刘海粟已经记不清有多少次的模特儿波澜、多少次的申辩驳斥，他顾不上多想，当即撰函"请孙传芳陈陶遗申斥危道丰"，派人送去上海，并在《申报》发表。然刘海粟并不知道，此次凶险程度远超以前任何一次，孙传芳通过危道丰、姜怀素等人"弄清"了模特儿就是赤屁股姑娘后，立即发通缉密令，逮捕刘海粟。但遭法驻沪总领事阻拦，6月23日，法驻沪总领事通知上海美专，请暂撤去西洋画系所用人体模特儿。8月19日，上海美专董事会负责董事梁启超、黄炎培等于《申报》发表宣言，为艺术研究人体模特儿正名。历时10年有余的上海美专模特儿风波终

于趋于平静。

人体写生，为西方画法之基础。人体上各种肌肉结构、轮廓形态、色彩变化，对于训练艺术观察能力而言，可谓包罗万象。尤其女人体，极尽微妙之处，世界各国美术教育均重人体写生。而传统中国社会观念受封建礼教束缚，女子让人看见裸体，竟有自杀者，倘若生病之时，亦不肯让医生察诊，何况全裸供人画画欣赏。

上海美专颠覆千古纲常，冲破旧礼教束缚，于创办之初即雇人体模特儿，培养学生科学的观察与训练方法，成效显著。然人体教学引发社会震动，波澜迭起，一次次持久而跌宕的搏击考验着美专师生。最终，模特儿事件摧毁了中国几千年封建制度影响下的陈腐思想观念，并将新艺术观念从专业课堂普及一般民众，为传播新文化、新思想，推进中国视觉艺术的现代转型，发挥了深远的影响。中国艺术的现代历史因此揭开了崭新的一页。

五 《秋子》上演开创中国现代歌剧之先河（1942）

1942年1月31日，中国第一部大歌剧《秋子》于重庆国泰大戏院首演，盛况空前。

该剧取自一个真实故事，日本青年宫毅新婚三月，就被派往中国作战，不久，妻秋子也被蒙骗到中国充当"慰安妇"，夫妻在扬州相认后，双双于绿杨旅馆悲愤自杀。1939年，剧作家陈定看到该则报道后写成《宫毅与秋子》剧本，上海美专音乐专业高才生黄源洛将此剧改为宣叙调二幕五场大歌剧，谱曲并改名《秋子》。由留学日本，后担任华东艺专副校长的诗人臧云远作词；声乐指导由民国四大花旦之一，后任南艺副院长的黄友葵担任，并由她的高足莫桂新和张权——音乐界一对著名伉俪出任男女主演。

该剧演出阵容庞大，有演员102人，乐队32人，导演团10人，由王沛伦指挥。重庆中外政要，艺术界名人出任演出顾问，孙科、张道藩、孔祥熙、陈果夫、陈立夫等人，以及周恩来、郭沫若和八路军驻重庆办事处多人前往观看。

《秋子》主题是：爱情与正义。艺术家并不丑化日本军人，而以忠贞的爱情唤起人们对正义与和平的热爱。黄源洛歌剧创作中的另一个

重要思想特质是"新声",即新音乐,他用"新声"来克服传统旧戏填词之害,提升音乐在剧中的重要地位,这也袒露了他创作的真实和歌剧的真实。

《秋子》上演后,音乐界、评论界人士,如江定仙、徐迟、马思聪、田汉、潘子农、晏青等围绕歌剧形式与剧诗风格展开针锋相对的讨论,就连美国《舞台艺术》也参与进来,发表评论。无论如何,《秋子》被认为是开先河之作,掀起中国歌剧的真正革命,一改过去以文学为主的戏曲创作旧传统,开创以作曲和音乐为核心的现代中国歌剧新局面。更为重要的是,《秋子》为我们思考歌剧问题提供了一个很高的起点,促使人们认真地思考中国歌剧发展的路向,而接受、深化、发展中国歌剧,成为当时一致的共识。

六 动画专业设置与中国动画学科的肇始（1950）

1950年9月,在颜文樑主持下,钱家骏、范敬祥等于苏州美专建立起中国艺术教育史上第一个动画学科。

早在1932年,颜文樑应当时工业发展所需筹设实用艺术科时,他就有感于国内蓬勃兴起的动画短片电影,有意开设动画科。之后,他联络到旅美动画专家杨左匋,在他的建议下开始物色人才,本校高才生钱家骏,就是在颜师推荐下,于1935年毕业后进入南京励志社,进行长达15年的动画片实践工作。1940年开始由钱设计或主持拍摄成《农家乐》《生生不息》《耕田》等多部作品,《农家乐》获广泛好评,美国《生活》杂志亦有相关报道。在从事实践工作的同时,钱家骏还进行理论总结,1946年发表《关于动画及其学习方法》,并出版《动画原理》和《动画线描》,成为当时热门的启蒙教材。

新中国成立后的1949年11月,苏州美专正式启动"动画专修科"筹备工作,由钱家骏、范敬祥负责落实。1950年3月,筹备组先成立"电影制片室",承接上海市人民政府卫生局委托任务,摄制成3部卫生教育短片。9月,正式招生30名,学制二年。1952年,全国高校院系调整,动画科师生并入中央电影学校(今北京电影学院)。在前两届毕业生中,涌现出诸多动画专家,如上海美影厂厂长、导演《大闹天宫》《哪吒闹海》的严定宪,导演《三个和尚》的徐景达,导演《鹬蚌

相争》的胡进庆等，他们成为新中国动画界的中坚力量。

20世纪的艺术在科学技术的作用下，形成了许多新的形式，动画为其中之一。颜文樑向来注重学科开拓，除了自身学校的生存，更多的在于他对艺术全局的把握和宽阔的学术视野。开设动画科，是他在展望中国艺术前景的基础上，果断选择的开创性行动。由他和钱家骏踏出的这一条前所未有的教育新路，至今仍引导着许许多多的后来者。

七 《中国画论类编》与中国美术史论研究（1957）

1957年，一部由俞剑华呕心沥血几十年编纂而成的《中国画论类编》（上下卷）正式出版，这部完备精深的巨著，目前仍是中外学者研究中国美术史的重要文献。

20世纪中国美术史论界名家辈出，陈师曾、姜丹书、滕固、郑午昌、王逊……然俞剑华无疑是其中最杰出的代表。常有国内外学者提及，认为新中国成立后，年轻学子研讨中国美术史，有书读，要归功于俞剑华。俞一生极为勤奋，皓首穷经，白头著书。代表作有：《中国绘画史》《中国画论类编》《中国美术家人名辞典》《中国山水画的南北宗论》《〈历代名画记〉注释》《〈石涛画语录〉注释》《顾恺之研究资料》《陈师曾》等，其中，《中国画论类编》一书"集千古画论之大成，总前贤研讨之经验"，是迄今为止最为完备的一部中国画论集成。

前贤亦有《画苑补益》《古今图书集成》《四库全书提要》等类似著述，但量少无系统，难窥全豹。《中国画论类编》一书，选自春秋至清末时期的各种画理、画法、画品、画跋，分类编辑，经校点、考证，附作者小传、历代评述，最后提出自己见解。对读者而言，如此全面清晰考备则引证可信，并能在此基础上深入研究中国美术史论。

俞曾提出"四万说"，即读万卷书、行万里路、绘万张画、立万帙言。他一生著作等身，其学风沿传至今，学界流传，中国美术史论界有一个俞剑华学派。俞60年间先后在10余所大学任教，传其衣钵者众多，如徐培基、阎丽川、徐风、王伯敏、林树中、罗尗子、周积寅、谢巍、黄纯尧、秦宣夫、龚产兴、于希宁、符易本、马克明等，表明传承有序，薪火不断，他们共同构成了中国美术史论的研究学脉。

"南艺"乃俞剑华生前工作生活之地,在这里完成了他最重要的著作《中国画论类编》。俞氏及其薪传弟子与国内一大批美术史论家一起,共同开启了中国美术历史研究新的篇章。

八 民族音乐学会议与民族音乐学中国学派的建立(1980)

1980年6月13日,由高厚永发起并主持的首届"全国民族音乐学学术讨论会"在"南艺"举行,后简称"南京会议",在中国现代音乐史上,这是一次具有划时代意义的学术会议,是我国民族音乐学研究进入一个新阶段的重要标志。

民族音乐的研究古已有之,而"民族音乐学"这一名称是20世纪50年代由荷兰学者首提。在中国,"南京会议"正式提出开展中国"民族音乐学"学术研究,之后,其学科理论与方法吸引众多研究者。1984年,香港成立"民族音乐学学会";1991年,台湾也成立"民族音乐学学会",海峡两岸与港澳合力研究,遂成显学。30年来,成果非凡,最为突出者是由文化部、国家民委、中国音乐家协会等联合编纂的120卷本《中国民族音乐集成》大型系列丛书的出版(简称"四大集成"),以及集一百多位民族音乐学学者集体编成的两部巨著《中国少数民族音乐史》和《中国少数民族传统音乐》的出版,可谓史无前例。"南京会议"影响之广、成效之大,出乎人们意料。

民族音乐学在中国的研究取得了重要的成绩,主要是打破了以西方音乐为唯一标准的做法,从多学科视角对民族民间音乐进行了全面的考察,为中国音乐研究带来新的动力,开辟了新的空间,并涌现出一批新的生力军,这也赋予了民族音乐学研究旺盛的生命力,体现出中国音乐学研究的学术自觉。

今天,民族音乐学在学术界已成令人瞩目的学科,不仅推动了民族音乐学或传统音乐学在中国的深入研究,也构建起民族音乐学的中国特色和中国气派。回顾30年来民族音乐学在中国的研究,高厚永与"南艺"占据了一个非常重要且独特的位置:第一次发表民族音乐学研究论文,第一次发起全国范围的民族音乐学大讨论,第一次结集出版民族音乐学研究文集。正如高厚永所言:"南艺是民族音乐学在中国永远的故乡。"

九　中国画"穷途末日"论与'85美术新潮（1985）

　　1985年7月，在"南艺"读研的李小山，于《江苏画刊》发表《当代中国画之我见》，一语"穷途末日"论，可谓石破天惊，激起中国画坛的大震荡，由此拉开了'85美术新潮的序幕。

　　告别了"十年浩劫"的中国美术界，走向了伤痕美术、生活流、唯美画风等"后文革"美术思潮的进程。而理论界关于现实主义、人体美术、形式美、自我表现等问题的讨论，显露出一点百家争鸣的意味。这使得美术界在这些具有现实针对性的艺术思想上，获得了参与思想解放大讨论的突破口，也为冲破禁区、实现艺术创作自由提供了思想资源和理论依据。正是在这一现实背景和学术环境中，《江苏画刊》刊出了《当代中国画之我见》一文。

　　"中国画已经到了穷途末日的时候"，是文章的论点也是结论。这对于当时死气沉沉的中国画界无疑是一个当头棒喝，《我见》一文虽无理论创新，但其深刻的反省和点名批判，触动了大部分人的神经，文章将学术圈不便言说的某些共识公之于众，该醒醒了！

　　'85美术新潮不仅是前卫艺术运动，实际上更像是一场文化运动，它与当时的文学、戏剧、音乐、电影等其他文化艺术所崇尚的理想相一致，甚至是与当代社会精神高度呼应的。独立的精神、文化的反省、现实的批判是其表现实质。李小山"穷途末日"论正体现了这种特征，正契合了当时艺术界盛行的文化反思精神，也符合年轻艺术家与社会各界对传统艺术的批判心理，因此成为引发'85美术新潮的导火索。

　　'85新潮后来演化为一场模仿西方现当代艺术的闹剧，它远离最初的艺术理想，成为标新立异和派系之争的阵地。但在总体上，'85新潮的价值是寻求中国艺术的现代性，为中国艺术探索更多样、更广阔的道路，并使中国当代艺术被国际艺坛所关注。而催生'85美术新潮的则是艺术转型的时代大局，从新潮艺术的观念看，李小山之《我见》和当时所谓"两刊一报"（《江苏画刊》《美术思潮》《中国美术报》）的贡献，已超过了拉幕者与舞台对于一台好戏的贡献，因为他们也参与其中，恰似一场"假面舞会"，既是观众也是表演者。

十　艺术学系设立与艺术学门类学科的建立（1994）

1994年6月，在"南艺"工作四十余年的张道一调往东南大学，创建了中国历史上第一个艺术学系，为艺术学门类学科的建立跨出了第一步。学界反响强烈，钱学森、王朝闻等纷纷撰文表示支持。

一年后，张道一主编的《艺术学研究》创刊，其发刊辞《应该建立"艺术学"》被认为是中国艺术学学科建设的纲领性文件。1996年5月，《艺术学研究》更名为《美学与艺术学研究》，由汝信和张道一任主编，该刊被誉为和一百年前确立艺术学学科地位的德国学者德苏瓦尔创办的《美学与一般艺术学杂志》在名称上相合。1998年5月，经张道一、于润洋等人的大力倡导，国务院学位委员会在艺术学一级学科中增列了作为二级学科的艺术学，标志着艺术学学科从组织体制上在我国得到了进一步的确立。

西方艺术学始于德国，已有一百六十多年的历史。艺术学研究在中国也有近百年的历史，早期以宗白华、马采为主要代表，之后艺术学研究被美学包办，并纳入文学领域，没有应有的学科地位。近二十年来，在李心峰、张道一等人的呼吁下，艺术学研究又被重视，几成显学。东南大学、南京艺术学院等一批综合性大学和综合性艺术院校频繁举办"艺术学学科定位与学科发展"全国研讨会，艺术学学科研究的影响力在不断增强，2011年2月，艺术学终于从文学门类中分离出来，成为独立的第13个学科门类。

张道一早年毕业于"南艺"前身之一的山东大学艺术系，后长期在"南艺"工作。自1985年起，连续三届担任国务院学位委员会艺术学科评议组召集人，是中国著名的工艺美术史论家、民艺学家、美学家、艺术学家，晚年全力开拓艺术学研究领域，为中国艺术学门类学科的建立作出了卓越的贡献。

（原载《美术与设计》2014年第1期）

图书在版编目（CIP）数据

象生：中国古代艺术田野研究志/李立新著.—北京：北京大学出版社，2017.11
（培文·艺术史）
ISBN 978-7-301-28691-3

Ⅰ.①象… Ⅱ.①李… Ⅲ.①艺术史—研究—中国—古代 Ⅳ.①J120.92

中国版本图书馆CIP数据核字（2017）第214118号

江苏高校优势学科建设工程资助项目
A Project Funded by the Priority Academic Program Development of Jiangsu Higher Education Institutions

书　　名	象生：中国古代艺术田野研究志 XIANGSHENG
著作责任者	李立新　著
责任编辑	张丽娉
标准书号	ISBN 978-7-301-28691-3
出版发行	北京大学出版社
地　　址	北京市海淀区成府路205号　100871
网　　址	http://www.pup.cn　新浪微博：@北京大学出版社 @培文图书
电子信箱	pkupw@qq.com
电　　话	邮购部 62752015　发行部 62750672　编辑部 62750883
印　刷　者	联城印刷（北京）有限公司
经　销　者	新华书店
	787毫米 × 1092毫米　16开本　19.5印张　330千字 2017年11月第1版　2017年11月第1次印刷
定　　价	98.00元

未经许可，不得以任何方式复制或抄袭本书之部分或全部内容。
版权所有，侵权必究
举报电话：010-62752024　电子信箱：fd@pup.pku.edu.cn
图书如有印装质量问题，请与出版部联系，电话：010-62756370